Jacques de Gheyn II als tekenaar

D1338969

Jacques de Gheyn II als tekenaar

Jacques
de Gheyn II als tekenaar
1565 - 1629

Museum Boymans-van Beuningen, Rotterdam 14 december 1985 tot 10 februari 1986
National Gallery of Art, Washington 9 maart tot 12 mei 1986

Inhoud

Ten geleide

Deze zomer was het precies vijftig jaar geleden dat de jonge kunsthistoricus Johan Quirijn van Regteren Altena aan de Rijksuniversiteit Utrecht promoveerde tot doctor in de Letteren op een proefschrift getiteld *The Drawings of Jacques de Gheyn. An Introduction.* F.W. Hudig, de recensent van deze publicatie, schreef op 13 november 1935 in het Amsterdamse *Algemeen Handelsblad* dat het wonderbaarlijk is dat er na alles wat er al is geschreven over de 17e eeuwse Hollandse kunst, er nog een kunstenaar valt aan te wijzen, die zowel bij het grote publiek als bij kenners vrijwel onbekend is. In die situatie kwam in de jaren die volgden weinig verandering. Het fenomeen Jacques de Gheyn II bleef Van Regteren Altena naast zijn vele andere werkzaamheden zijn hele leven boeien. Het ontdekken, verzamelen en bestuderen van zijn tekeningen was lange tijd zijn domein, maar ook dat van de andere grote kenner en verzamelaar van Nederlandse 16e en 17e eeuwse tekeningen, Frits Lugt. Niet verwonderlijk is het daarom, dat het grootste aantal tekeningen van De Gheyn, in particulier bezit, zich bevindt bij de erven Van Regteren Altena te Amsterdam en in de Fondation Custodia (coll. F. Lugt) te Parijs.

In 1983 verscheen, postuum, de beschrijvende catalogus van De Gheyns tekeningen, zoals in 1935 was aangekondigd; nu echter in de vorm van een uitgebreide driedelige monografie, waarin ook Jacques de Gheyn I en III aan de orde komen en waarin ook hun schilderijen en ontwerpen voor grafiek zijn opgenomen.

De bijzondere kwaliteit van De Gheyns tekeningen en de groeiende belangstelling voor zijn tekenwerk vooral sinds het begin van de jaren '70 bij verzamelaars en musea, ook in de Verenigde Staten, waren voor het Museum Boymans-van Beuningen aanleiding om, na tentoonstellingen van tekeningen van Hendrick Goltzius in 1958 en van Willem Buytewech in 1974/75, ook van dit werk een overzicht aan het publiek te tonen. De National Gallery of Art in Washington toonde direct grote belangstelling om deze tentoonstelling ook daar te laten zien. Deze tentoonstelling van 100 bladen van Jacques de Gheyn II, waarin de verschillende facetten van zijn tekenkunst zijn te zien, is het resultaat van vele besprekingen, in een later stadium ook tussen de heer dr. W.A.L. Beeren, toen nog directeur van dit museum, en de directeur van de National Gallery, de heer J. Carter Brown.

Zonder de steun van andere musea, instellingen en particuliere verzamelaars is het niet mogelijk een dergelijke expositie te realiseren. Onze grote erkentelijkheid gaat dan ook uit naar de beheerders en eigenaren van openbare en privé-verzamelingen, die bereid waren hun kostbaar en kwetsbaar bezit voor een langere periode in bruikleen af te staan.

Bij het samenstellen van de catalogus werd veel hulp ondervonden van mevrouw A.W.L. van Regteren Altena-van Royen en van haar zoon de heer J.F. van Regteren Altena.
De heer Carlos van Hasselt, directeur, en mevrouw Mària van Berge-Gerbaud, conservator, van de Fondation Custodia te Parijs stelden op genereuze wijze hun gegevens ter beschikking, die door hen werden verzameld bij de bewerking van de catalogus van prenten en tekeningen van de familie De Gheyn in de verzameling van de Fondation Custodia.

Aan vijf specialisten werd gevraagd om, ieder vanuit hun eigen vakgebied, in een kort essay een bepaald facet van De Gheyns werk te belichten:
Prof.Dr. A.Th. van Deursen, Vrije Universiteit Amsterdam, schreef over de tijd, waarin De Gheyn leefde, Prof.Dr. E.K.I. Reznicek, Rijksuniversiteit Utrecht, over de persoonlijke en artistieke relatie tussen Goltzius en De Gheyn, Prof.Dr. J.R. Judson, University of North

Carolina, over De Gheyn als tekenaar en zijn mogelijke invloed op latere kunstenaars, Dr. S. Segal, Amsterdam, over de tekeningen van planten en bomen en Prof.Dr. P. Smit, Rijksuniversiteit Utrecht, over de tekeningen met dieren. Wij zijn hen veel dank verschuldigd voor de boeiende wijze waarop zij in klein bestek een vaak veel omvattende materie wisten weer te geven.

Graag dank ik tenslotte de heer drs. A.W.F.M. Meij, Hoofd van de afdeling Tekenkunst van het Museum Boymans-van Beuningen, en de heer J.A. Poot, wetenschappelijk medewerker bij deze afdeling, die, in samenwerking met de heer dr. Andrew Robison, Curator of Prints and Drawings van de National Gallery te Washington, de voorbereiding en organisatie van deze tentoonstelling op zich namen.

Met veel verwachting van wat voor me ligt, geef ik dit Ten geleide mee aan deze catalogus bij de eerste tentoonstelling, die na mijn aantreden als directeur van dit museum, wordt geopend.

W.H. Crouwel
Directeur

De tijd van Jacques de Gheyn

Veertigduizend gulden was Jacques de Gheyn waard, kort voor zijn dood, toen in 1627 de vermogens van alle Hagenaars werden opgeschreven. Tot de allerrijksten behoorde De Gheyn daarmee niet, tot de welgestelden zeer beslist. Hij woonde naast de secretaris van de prins, en kon leven als een heer van stand. Bij zijn geboorte had Jacques de Gheyn dat geld niet meegekregen. Hij heeft zijn kansen gezocht en gegrepen, en zo zijn deel van de Hollandse welvaart naar zich toegehaald.

Heeft hij zijn tijd meegehad? Ja, want juist in zijn levensjaren werd Hollands bloei aan heel Europa zichtbaar. Menig koopman of regent heeft toen de grondslag gelegd voor zijn familiefortuin. Dat rijkdom de cultuur stimuleert is bijna een vaste wet, en de leverancier van cultuurprodukten kan dan tot behoorlijke welstand komen, dus ook de schilder. In zoverre had Jacques de Gheyn zijn tijd mee.

Maar elke tijd heeft ook zijn eigen manieren om verschil te maken tussen de mensen. De ene tijd verlangt dat ze van de goede partij zijn, of van het ware geloof, de andere stelt eisen aan de huidskleur of aan het geboorteland. Jacques de Gheyn was niet in elk opzicht een gunsteling van het lot. Hij was geen geboren Hollander, doch een immigrant. Hij behoorde tot de duizenden, die in de laatste decennia van de zestiende eeuw uit de door Spanjaarden bezette zuidelijke provinciën uitgeweken waren naar het noorden, naar Holland en Zeeland vooral. Sommigen gingen omdat de Hollandse welvaart hen trok. Anderen kwamen hier, omdat onder de Spaanse heerschappij de vrije uitoefening van hun calvinistische geloof verboden was. Ieder hoopte dus wel iets te winnen, en velen vonden ook wat ze zochten. Maar toch moesten ze ondervinden dat ze vreemdelingen waren. De talloze armen onder hen kregen het slechtste werk en de schamelste huizen. Wie slaagde, bleef een burger van de tweede rang, want politieke invloed verwierf zelfs de Brabantse en Vlaamse élite niet. Het stadhuis bleef voor hen gesloten.

Natuurlijk ervoeren ze dat als achteruitzetting. Juist Brabant en Vlaanderen waren in de Nederlanden altijd de toonaangevende gewesten geweest. Op elk gebied waar ze zich vrij konden ontplooien, waren de immigranten dan ook spoedig in de voorste gelederen te vinden: in de kerk, in de kunst, in de wetenschap, in de handel – maar niet in de politiek. Van de macht uitgesloten, doch zich terdege van hun culturele voorsprong bewust, neigden de Zuidnederlanders er toe, bij voorkeur elkaars gezelschap te zoeken. Ze vestigden zich voornamelijk in de grote steden van Holland en Zeeland, sloten zich bij elkaar aan en hielpen elkaar voort. Ook Jacques de Gheyn vinden we in die grote steden: Haarlem, Leiden, Den Haag, en hij zocht daar zijn relaties in het immigrantenmilieu. Maar de immigrant die vooruit wil komen in zijn tweede vaderland, moet uit de afzondering naar buiten. De vertrouwde kring van lotgenoten geeft houvast en gezelligheid, maar handhaaft het isolement, en daarmee het vreemdelingschap, dat motief is voor achterstelling en discriminatie. We weten niet of Jacques de Gheyn dat begrepen heeft. Hij heeft er wel naar gehandeld, en zich een Hollandse vrouw, maar wel van Zuidnederlandse afkomst, gekozen.

Trouwen en een gezin stichten, dat zijn door de eeuwen heen alledaagse ervaringen geweest. Maar de verwachting waarmee iemand het huwelijk inging en de wijze waarop hij zijn rol van echtgenoot en huisvader vervulde, konden sterk variëren naar de tijd. De moderne mens zegt dat hij trouwt uit liefde. Andere motieven beschouwt hij als ondeugdelijk, en het allerergste is wel, schaamteloos te trouwen om het geld. De zeventiende-eeuwse moralisten vonden zo'n gedachtengang nu juist bedenkelijk. Zij waarschuwden altijd tegen dat huwelijk uit zogenaamde liefde, die zij niet hoger aansloegen dan blinde verliefdheid. Voor trouwen was meer nodig dan een aardig gezichtje en een paar mooie ogen. Het trefwoord was niet liefde, maar overeenstemming, gelijkheid. Naar vermogen, stand, karakter en kerkelijke gezindte moesten de partners zoveel mogelijk overeenstemmen. Hoe beter aan die voorwaarden

voldaan was, hoe verstandiger de keus.

Daaruit volgde niet, dat liefde en huwelijk niets met elkaar te maken hadden. Maar het was geen voorwaarde vooraf. Het was een plicht die uit het huwelijk voortkwam, voor de echtgenoten tegenover elkaar, en als het huwelijk uitgroeide tot een gezin, ook voor de ouders tegenover hun kinderen. Dat de opvoeding van de kinderen volgens diezelfde moralisten hard moest zijn, sloot niet uit dat wederzijdse liefde de betrekkingen moest bepalen. Jacques de Gheyn heeft het ideaalbeeld laten zien in zijn *Gebed voor de maaltijd* (VRA no.198, fig.no.1), gebaseerd op psalm 128: uw vrouw zal zijn als een vruchtbare wijnstok binnen uw huis; uw zonen als olijfscheuten rondom uw dis. Naar alle waarschijnlijkheid heeft Jacques de Gheyn zichzelf daar afgebeeld als de oudste zoon. Dat hij zichzelf zo wilde zien, als kind in de gebedsgemeenschap van het ouderlijk huis, lijkt ons te willen zeggen dat hij het gezinsideaal van zijn tijd beaamde, en liefde voor de grondslag van het gezinsleven hield. Zou hij ook niet daarom telkens weer op allerlei afbeeldingen – de zeilwagen van prins Maurits, het panorama van Den Haag - niet alleen zichzelf, maar ook zijn vrouw aan zijn zijde binnengesmokkeld hebben?

Dat ze rijk was en van goede geboorte, heeft bij de huwelijkskeus ongetwijfeld meegespeeld, en zo hoorde het immers ook naar de opvattingen van die tijd. Een man moest het goede zoeken

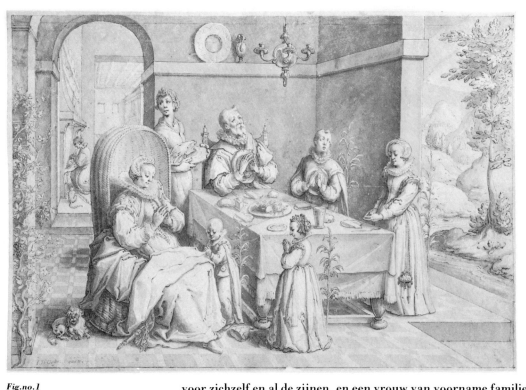

Fig.no.1

Jacques de Gheyn, Het gebed voor de maaltijd,*Herzog-Anton-Ulrich-Museum, Braunschweig*

voor zichzelf en al de zijnen, en een vrouw van voorname familie bracht ook invloedrijke relaties mee. In een maatschappij die geen open sollicitatieprocedures kent, is goede voorspraak onmisbaar voor ieder die vooruit wil komen. Hij zal er dus dankbaar van profiteren, als de familie van zijn vrouw hem dienen kan, hem helpen aan een goede baan of aan winstgevende opdrachten. Jacques de Gheyn is er een uitstekend voorbeeld van. De Haagse burgemeestersdochter Eva Stalpaert van der Wielen bracht hem door hun huwelijk in contact met andere Hollandse regentenfamilies. Dat leverde dan weer opdrachten op van de Leidse magistraat, de Amsterdamse Admiraliteit, en later ook van de Staten-Generaal.

De familie Stalpaert van der Wielen was anders katholiek, en het is lang niet uitgesloten dat ook Jacques de Gheyn zijn leven lang katholiek geweest en gebleven is. Dat was mogelijk in Holland. Willem van Oranje's oude ideaal van protestant en katholiek samen één tegen Spanje had weliswaar nooit officiële bevestiging gekregen in algemene vrijheid van godsdienst, en katholieken werden in Holland gediscrimineerd bij de wet. In de praktijk kon die discriminatie een enkele maal overgaan in vervolging. Vaker overschreed ze de grens naar de andere zijde, en dan werd de katholieke landgenoot als zodanig aanvaard, indien hij wilde. Niet iedereen wilde dat. Er bleven katholieken bestaan, priesters vooral, die in de oorlog van de Republiek der Zeven Verenigde Nederlanden tegen Spanje hun sympathie aan de vijand schonken. Het verbod van de openbare eredienst woog hun zo zwaar, dat Spaanse

overheersing voor het publiek herstel van de katholieke kerk in al haar voorrechten niet een te hoge prijs was. De meeste katholieken waren daartoe niet bereid. Al wisten ze zich achteruitgezet, ze voelden zich thuis in het Holland waar ze leefden, en vergenoegden zich met de manier waarop ze konden leven. Herstel van de openbare eredienst zou mooi zijn, maar dan onder het eigen Hollandse bewind. Als terugkeer van het Spaanse gezag voorwaarde was voor vrijheid van godsdienst, dan maar liever kerkgang op zolders en in schuren. Had de Hollandse regering deze katholieken tot het uiterste gedreven, hen scherp vervolgd, hun de uitoefening van hun geloof onmogelijk gemaakt, ja dan zouden ze waarschijnlijk wel de Spaanse zijde gekozen hebben. Maar de Hollandse regentenpolitiek was er juist op gericht dat uiterste te vermijden. Zo konden de katholieken het gewetensconflict ontlopen, en de zaak van de opstand loyaal ondersteunen. Zo'n katholiek was naar alle waarschijnlijkheid ook Jacques de Gheyn. In elk geval heeft hij nog in 1611 een altaarstuk gemaakt voor opdrachtgevers in Vlaanderen. Blijkbaar was hij toen nog in contact met in het zuiden onder Spaans gezag levende katholieken, en had hij bij hen voldoende krediet om voor zo'n opdracht in aanmerking te komen. Dat hij politiek niet aan hun kant stond wisten ze heel goed. Weinig Nederlandse kunstenaars hebben zich zo aktief ingezet voor de opstand als Jacques de Gheyn. De strijd tegen Spanje was begonnen onder Willem van Oranje, en lang met wisselende kansen gevoerd. Na Oranje's dood in 1584 leek het even alsof de strijd definitief beslist was. Onder leiding van de hertog van Parma veroverden de Spaanse legers in snel tempo de ene grote stad na de andere, met als hoogtepunt de val van Antwerpen in 1585. Het leek toen dat Parma gewonnen spel had, en zo lijkt het ons nog achteraf. Had Spanje toen zijn hele macht ingezet in de Nederlanden, zou dan in enkele jaren de kracht van de opstand niet zijn gebroken?
Wat ons achteraf echter het meest verbaast, is niet dat de Spaanse koning Filips II die kans heeft verzuimd. Het verwonderlijkste is, dat de opstand zijn aanhang niet verloor. Waarom trokken anders die duizenden Brabanders, Vlamingen en Walen naar het noorden? Wat hielp dat, als Amsterdam en Leiden toch ook weldra onder het gezag van de koning gebracht zouden zijn? Elke immigrant, die de Hollandse bodem betrad gaf het op zijn manier aan Parma te kennen: deze kleine staat aan de noordzeekust heeft nog een toekomst, en ik wil daar deel aan hebben. Lijkt het ons een geloof tegen menselijke berekening in, de stroom van immigranten

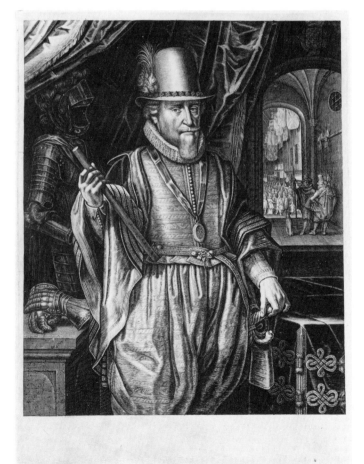

Fig.no.2

Willem Jacobsz Delff (Delft 1580-1638),
Portret van prins Maurits van Oranje
Nassau, 1618, gravure, Museum
Boymans-van Beuningen, Rotterdam

liet blijken dat ondanks Parma's overmacht het vertrouwen in de goede afloop recht overeind bleef.

Toen de Spaanse druk verminderde, bleken de opstandige gewesten ook in staat dat vertrouwen waar te maken. Oranje's zoon Maurits van Nassau (fig.no.2) wist de verdedigingsmiddelen zo te reorganiseren, dat ze nu als aanvalsmiddelen konden worden ingezet. Een nauwelijks bestuurbare massa huursoldaten veranderde in een goed geoefend, slagvaardig leger. Zichtbaar werd dat voor iedereen in een bijna ononderbroken reeks militaire successen, in veldslagen en belegeringen. Een zegevierende generaal spreekt altijd tot de volksverbeelding. Dubbel gold dat voor prins Maurits, die slaagde waar anderen vóór hem telkens gefaald hadden. In tal van volksliederen werden zijn overwinningen bezongen. Maar wat ons bij de lezing van die teksten nu telkens opvalt, is dat de dichters niet wisten waarom ze Maurits dan wel moesten prijzen. Ze roemden zijn heldenmoed, en daarmee scheen dan alles verklaard, alsof het Maurits' voorgangers aan moed ontbroken had. Willen we de verklaring weten, dan moeten we niet luisteren naar wat de dichter, doch kijken naar wat de tekenaar ons vertelt.

Op 24 december 1607 kenden de Staten-Generaal een beloning van 200 gulden toe aan Jacob de Gheyn voor het boek dat hij hun had opgedragen: *Wapenhandelinghe van roers, musquetten ende spiessen, achtervolgende d'ordre van Zijn Ex.tie Maurits, prince van Orangie* (cat.nos.15-20, fig.no.3). Dat boek laat zien hoe Maurits met hetzelfde materiaal en dezelfde mensen het staatse leger in een winnend leger heeft omgesmeed. De sleutelwoorden zijn excercitie en discipline. Discipline, niet als doel op zichzelf, doch als voorwaarde voor gestage excercitie. Mat dat nieuwe leger heeft Maurits veel bereikt, en de voornaamste triomfen zijn eveneens door De Gheyn in beeld gebracht: het beleg van Geertruidenberg, het ruitergevecht bij Turnhout, de grote veldslag bij De Gheyns *Wapenhandelinghe*, die ons werkelijk vertellen hoe Maurits in de oorlog een beslissende keer gebracht heeft.

A.Th. van Deursen

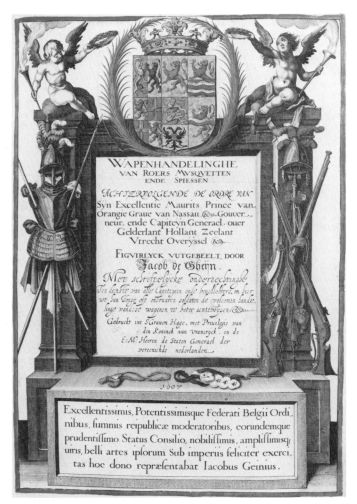

Fig.no.3

Naar Jacques de Gheyn,
Wapenhandelinghe, Titelpagina, 1607,
gravure, ingekleurd exemplaar,
Particuliere verzameling, Amsterdam

Twee 'Meesters van de Penne'

De persoonlijke relatie tussen de twee kunstenaars blijkt uit de gravures die De Gheyn naar tekeningen van Goltzius in het koper heeft gestoken. Hollstein registreerde zestien prenten, de vroegste zijn de twaalf *Officieren en soldaten* 1587 gedateerd; één jaar later zijn de *Vier Evangelisten* ontstaan.

Jacques de Gheyn II, in 1565 in Antwerpen geboren, is omstreeks 1585 via Utrecht naar Haarlem gekomen; de eerste vorming als graficus had hij toen reeds achter de rug. Het leeftijdsverschil tussen hem en Goltzius was niet groot, slechts zeven jaar, zodat er van een generatieprobleem geen sprake kan zijn. De samenwerking tussen tekenaar-ontwerper en de graveur-uitvoerder vormde de basis van De Gheyns 'Goltziusjaren'. De invloed van de eerste tekeningen van Goltzius die door zijn handen gingen en die naast zijn koperplaten lagen was beslissend. Hij bewonderde en aemuleerde echter ook andere tekenstijlen dan die van de werktekeningen van zijn toen reeds gerenommeerde leermeester.

In 1590 vertrok Goltzius naar Italië, waardoor de nauwe samenwerking werd verbroken. De Gheyn vestigt zich in Amsterdam, maar zijn tekenmanier à la Goltzius neemt voorlopig nog niet af. Voorbeelden daarvan zijn er genoeg, o.a. het *Portret van de doofstomme leerling* met de pen in graveermanier uit 1592 in Berlijn (cat.no.6), volgens Van Regteren Altena is de voorgestelde Matheus Jansz. Hyc, en het *Portret van Grotius*, met de metaalstift uit 1596, in Amsterdam (cat.no.27) dat men vroeger voor een tekening van Goltzius hield. Kort na zijn huwelijk met een rijke Haagse dochter uit een Zuidnederlandse familie in 1595 verhuisde hij naar Leiden en vóór 1603 naar Den Haag. Nog in 1600 aemuleert hij Goltzius resp. Bruegel in zijn groot *Fantastisch rotsachtig kustlandschap* in het Brits Museum (VRA no.1045). Pas omstreeks de eeuwwisseling wordt De Gheyn De Gheyn, dat wil zeggen zichzelf.

Mijn bedoeling is drie aspecten ter sprake te brengen. Om te beginnen de tekentechnieken en de tekenstijl van beide kunstenaars, daarna wat men de iconografisch iconologische vergelijking zou kunnen noemen en tenslotte bij wijze van waagstuk het menselijk en artistiek profiel van beide heren, grootmeesters van de Europese grafiek.

Tekentechniek en tekenstijl

De instrumenten van beide tekenaars verschilden niet van elkaar: metaalstift, rood en zwart krijt, penseel voor kleurige wassingen in waterverf, loodwit voor hoogsels en tenslotte en dat wel in de voornaamste plaats de veren ganzepen met de donker bruine inkt.

De metaalstift, men neemt aan een zilverstift, was een erfenis van Dürer. Vóór 1600 was wat deze techniek betreft Goltzius duidelijk de gevende. Toen De Gheyn omstreeks 1590 Haarlem verliet, had Goltzius reeds heel wat kleine, later uit elkaar geraakte schetsboekjes met zilverstift volgetekend. De meeste van deze tabletjes met juwelen van portretkunst zijn al vóór 1585 ontstaan, voor de invasie in Haarlem van de Sprangerstijl en vóór de receptie van kunsttheoretische denkbeelden, die het realisme puur, het nuchter 'fotografisch' natekenen van wat men zag, verwierpen. De meeste van deze vroege miniatuurportretten van Goltzius zijn burgerlijk nuchter, dicht bij de in Haarlem geziene tronies van medeburgers, zonder opsmuk raak, 'hollands' van karakter. Na zijn terugkeer uit Italië legde de door Italië overweldigde Goltzius zijn zilverstift steeds vaker ter zijde, na 1600 toen hij ook schilderde, interesseerde hem de oude middeleeuwse techniek slechts matig.

Als krijttekenaar heeft Goltzius De Gheyn overtroffen. Zijn in Italië ontstane kunstenaarsportretten zijn met verschillende kleuren krijt getekend, gedoezeld en hier en daar een weinig met dekverf getoetst. Zij worden terecht als inkunabelen van het pastel beschouwd. Ook met rood krijt wist Goltzius meesterlijk om te gaan; het hoogtepunt van zijn

technisch kunnen in dat opzicht zijn de in Rome ontstane tekeningen van antieke beelden zoals de *Flora Farnese* en de *Dioscuren* in het Teylers' Museum te Haarlem.

Het schijnt dat De Gheyn betrekkelijk weinig met krijt tekende, slechts enkele tekeningen in zwart krijt, in het bijzonder de portretstudies zoals die in Haarlem (VRA nos.691, 692) wijzen erop. Op slechts enkele uitzonderingen na, bijvoorbeeld de vroege *Heilige Familie* in Leiden (VRA no.37), was hij geen liefhebber van rood krijt. Het lijkt alsof de Italiaanse krijttekeningen zoals die van de door Goltzius geaemuleerde Barocci hem niet hebben geraakt. Het penseel en de kleurige wassingen zijn een bindend medium voor andere technieken, vooral voor de pentekeningen. De kompositie van de werktekeningen voor gravures werd eerst met de pen vastgelegd en daarna uitvoerig gewassen en wit gehoogd. Wat de kontouren betreft, volgde de graveur de penlijnen die hij meestal op de koperplaat doorgriffelde, terwijl de licht en donker verdeling voor hem met de penseel en witte hoogsels werd aangegeven. Het was De Gheyn die het dramatisch effect met de penseel meesterlijk zou oproepen, zie zijn *Heksensabbatten* in Oxford en Stuttgart (VRA no.523 en cat.no.68).

Naar een bijzonder soort kleurig gewassen pentekeningen zal men bij Goltzius tevergeefs zoeken; het zijn De Gheyns met kleurige waterverf opgewerkte miniaturen van dieren, insecten en bloemen op perkament of papier. Wat de tekenstijl betreft, zijn zij weinig oorspronkelijk; zij zetten het natuurwetenschappelijk naturalisme van Dürer en vooral van Georg Hoefnagel voort. De uiterst verfijnde, minitieuze uitvoering lijkt zonder behulp van een soort vergrootglas haast onmogelijk.

De veren ganzepen was de roemrijke bekroning van het werk van beide tekenaars. Men kan grosso modo twee soorten pentekeningen onderscheiden, de vrije schetsmatige studies en de uitgewerkte bladen. Stijlkritisch gezien heeft de pentekening zowel bij Goltzius als De Gheyn duidelijk herkenbare, soms vergroeide wortels: Dürer, de tekenmanier van Bruegel en de losse dynamische Venetiaanse manier om met de pen te schetsen. Soms gaat het aemuleren, het wedijveren met deze voorbeelden zo ver, dat men van 'contrafare le maniere' kan spreken. Men kan de invloed van de Venetiaanse tekenstijl niet genoeg benadrukken. Titiaan en zijn navolgers, de grafiek van Domenico Campagnola hebben het karakter van een hele reeks van fantastische landschappen 'uyt den gheest' eerst van die van Goltzius en daarna van die van De Gheyn bepaald. Ook figuurstudies werden door hen in Venetiaanse manier uitgevoerd. Zeer belangrijk in deze zaak lijkt mij een schetsblad met verschillende figuren, waaronder vliegende engelen, in Edinburgh uit 1596, dat tot de Goltzius addenda hoort en de richting

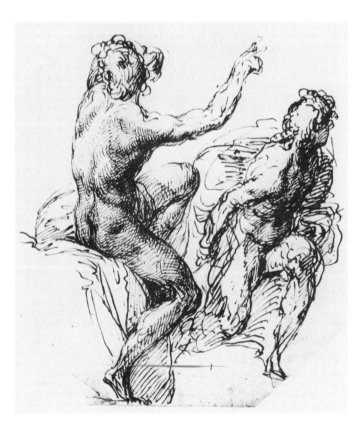

Fig.no.4

Jacques de Gheyn, Studies naar Michelangelo, *Graphische Sammlung Albertina, Wenen*

waarin De Gheyn zich ontwikkelde duidelijk aangeeft. Ook hier weer duikt de betekenis van de Italiaanse reis van Goltzius op, de betekenis van zijn relaties in Venetië, zoals Palma il Giovane en Dirck de Vries, van welke kunstenaars hij 'conterfeytsels' maakte. Om maar een voorbeeld van Venetiaanse tekenstijl te noemen.

De *Figuurstudies mogelijk naar Michelangelo* in de Albertina te Wenen, als De Gheyn aanvaard door Judson (fig.no.4), maar verzwegen door Van Regteren Altena, zouden door een Venetiaan getekend kunnen zijn. Men denkt bij deze tekening aan de wilde penductus van Titiaan, bijvoorbeeld aan zijn *Heilige Sebastiaan* op blauw papier in Frankfurt (Reznicek 1961, Vol.II, pl.XXIX). Een diepergaande, samenvattende studie van de receptie van de Venetiaanse kunst in de 16e en 17e eeuw in Zuiden Noordnederland blijft een belangrijk desideratum.

Tot een bijzonder soort uitvoerige pentekeningen behoort het zogenaamde *Federkunststück* in graveermanier. In dit opzicht was Goltzius zoals reeds door mij elders is aangetoond een ware monarch tussen de pentekenaars. De Gheyn volgde met zijn pen, vooral vóór 1600 incidenteel de burijntechniek na, zoals in het reeds genoemde portret van zijn doofstomme leerling, in Berlijn, dat als een *Federkunststück* beschouwd zou kunnen worden. In het algemeen gezien, was hij echter geen navolger van de grote, soms zeer grote, 'penwercken' in graveermanier op papier of doek van Goltzius. Toch is de wijdverspreide roem van Goltzius als maker van deze technische curiosa de familie De Gheyn niet voorbijgegaan. De kolossale *Ecce Homo* op perkament (81 × 111 cm.) in de Albertina van De Gheyn III (VRA no.3) uit 1616 is een eresaluut aan de toen wegkwijnende, doodzieke Goltzius.

Iconografologie

Het grafische oeuvre van De Gheyn is voor een gedeelte ook thematisch met dat van Goltzius nauw verbonden. Dit geldt onder meer voor mythologische en bijbelse voorstellingen, voor portretten, vrouwelijke naaktstudies, landschappen, dieren, planten en bomen. Na 1600 begint De Gheyn een eigen weg in te slaan en zich door een zeldzame en oorspronkelijke iconografische inventiedrift steeds verder van Goltzius' thema's te verwijderen. Het is moeilijk te zeggen, wat hem bijvoorbeeld tot het tekenen van wonderlijke, knoestige boomstammen bracht, die een eigen spookachtig bestaan leiden (VRA nos.999-1001; cat.no.87). Hun wortels

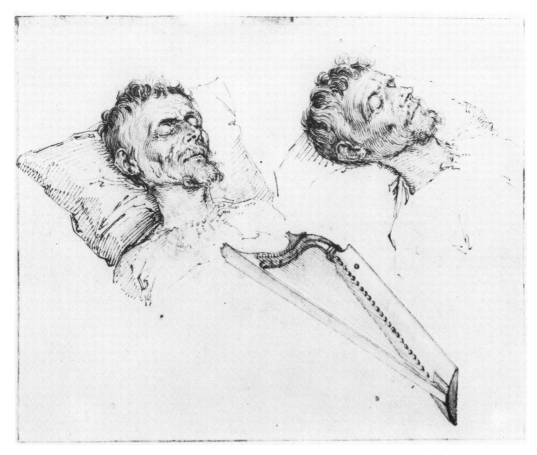

Fig.no.5

Jacques de Gheyn, Carel van Mander op zijn doodsbed, *Städelsches Kunstinstitut, Frankfurt a./M.*

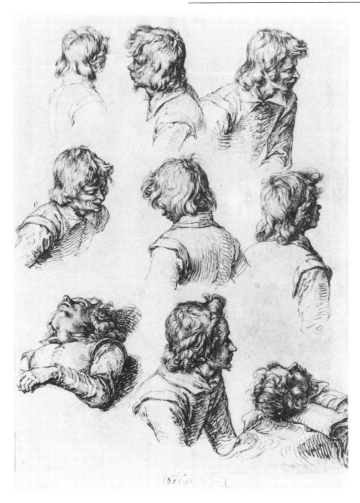

Fig.no.6

Jacques de Gheyn, Studieblad met negen
koppen, 1604, Kupferstichkabinett,
Staatliche Museen Preussischer
Kulturbesitz, Berlijn

en schors zijn eerder imaginair poëtisch dan natuurecht; hun verborgen betekenis ontgaat
ons, de symboliek van de boom is oeverloos. Men denkt aan de kwabstijl van die dagen en men
herinnert zich een moderne dichterlijke parallel uit Milan Kunderas' *Ondraaglijke lichtheid
van het bestaan* (1983):
'… zij omhelsde de boom alsof het geen boom was, maar haar vader die zij verloor, haar
overgrootvader, haar overovergrootvader, een of andere verschrikkelijk oude man die uit de
verste diepte van de tijd was gekomen om haar zijn gezicht aan te bieden in de vorm van de
ruwe boomschors'.

De iconografie van De Gheyns tekeningen wijkt zoals gezegd vanaf omstreeks 1600 van die van
Goltzius in grote mate af. Volstrekt nieuwe thema's worden door hem de Nederlandse kunst
binnengevoerd. Het zijn er haast te veel om op te noemen. Wapenhandelingen, de zeilwagen
van Simon Stevin, anatomische studies, vreemde dierlijke preparaten bijvoorbeeld van
uitgedroogde muizen, negers, gevangenen, grotten, aan hallucinatie grenzende spokerijen en
heksensabbatten, waaraan Judson in zijn mooi uitgevoerde, – door de geestesverwant van De
Gheyn, de Amerikaanse graficus Leonard Baskin ontworpen – boek veel aandacht heeft
besteed. Het schijnt dat De Gheyn de heksenliteratuur en de duivelse uitwerking van
toenmalige drugs kende, maar of hij voor zijn heksen modellen tijdens hun 'trips' gebruikte,
lijkt mij een gewaagde bewering van Judson, net zo fantastisch als De Gheyns spokerijen.
De iconologische interpretatie van De Gheyns tekeningen is allerminst gemakkelijk. Om
bijvoorbeeld de portretten te identificeren is vaak een hachelijke onderneming. Dit probleem
speelde ook Van Regteren Altena telkens weer parten. Aan het bekende *Portret van Carel van
Mander op zijn doodsbed* met de gulden Harpe naast zich, in Frankfurt (VRA no.693,
fig.no.5) hoeft 'men mijns inziens niet te twijfelen, zoals Judson en Van Regteren Altena deden.
De argumentatie voor het accepteren van deze identificatie hoop ik bij een andere gelegenheid
te geven. Neem maar verder het magistrale blad met negen mannelijke modelstudies in Berlijn
(VRA no.773, fig.no.6), dat de middeleeuwse traditie van het modelboek voortzet. Hoeveel
jonge mannen zijn hier eigenlijk wel voorgesteld, of gaat het om negenmaal hetzelfde model,
wat Van Regteren Altena niet uitsloot. Ik zou op vier verschillende modellen wedden. Maar

hebben deze mannen echt geleefd, bestonden zij in werkelijkheid, of werden zij door de fantasie, door het Vasariaanse 'concetto che si ha nell animo' als dichterlijk getransformeerde 'conterfeytsels' ter wereld gebracht. Men denke weer aan Goltzius, die een gehele galerij van bedachte portretten schiep. Sterker dan bij Goltzius waait vooral door het latere oeuvre van De Gheyn een magische, duistere wind, die zijn zeer persoonlijke krullende penductus aanwakkert.

Bij zijn kleine dieren, insekten en bloemen, die mevrouw Hopper-Boom biohistorisch exemplarisch heeft onderzocht, vraagt men zich wel af of zij wel direct naar het leven, naar de natuur gefacsimileerd zijn. Bleven de vliegen net zo lang zitten tot dat de tekenaar met zijn monnikenwerk klaar was?

Er is onlangs een nieuwe tot nu toe geheel onbekende, van 1560-1570 werkzame dierentekenaar ontdekt. Het is Hans Verhagen, de Stomme van Antwerpen. Een door hem voluit gesigneerde, prachtige tekening van een soort wezel is door Fritz Koreny in Wenen gevonden, een gehele serie van dierentekeningen van dezelfde hand bevindt zich in Berlijn. Op het Weense Dürer Symposion in juni 1985, ter gelegenheid van de tentoonstelling in de Albertina *Albrecht Dürer und die Tier- und Pflanzenstudien der Renaissance*, is verder gebleken, dat Georg Hoefnagel in zijn *Vier elementen* uit de collectie Lessing Rosenwald, nu in Washington, de tekeningen van Verhagen behendig en bedriegelijk heeft gecopieerd. Peter Dreyer zal in de verslagen van het Weense symposion zijn ontdekking presenteren. Dit impliceert mijns inziens niet, dat de magnifieke 'natuurconterfeytsels' in het vorstelijk album uit de collectie Frits Lugt in Parijs (cf.cat.tent. Parijs 1985, no.9) kopieën zijn naar andere tekeningen. Het geval van Verhagen en Hoefnagel is echter bij de beoordeling van de oorspronkelijke inventie van de geest een schot voor de boeg.

Het iconografologisch verschil tussen Goltzius en De Gheyn is uiteraard door het levensmilieu, de 'ambiente' waarin zij leefden, dachten en werkten, geconditioneerd geweest. Na zijn Italiaanse reis is Goltzius niet meer uit Haarlem weggeweest, tot zijn kring behoorden de Haarlemse schoolmeesters, humanisten, figuren als Jan Govertsen, kalligrafen, kunstenaars als zijn vriend Cornelis van Haarlem en in de eerste plaats 'Van elcke man rader' Carel van Mander. Het renommée van Goltzius als Proteus in de kunst was zo groot, dat hij zich in zijn atelier als een soort levend standbeeld kon opsluiten. Niemand mocht zijn onvoltooide *Federkunststücke* zien. Hij heeft de monarchen Philips II en Rudolf II tot zijn klanten gerekend, het bezoek aan zijn atelier behoorde tot de toenmalige kunstreis naar de Nederlanden als een 'must'. De prentenuitgevers en -verkopers uit heel Europa vochten om zijn gunsten.

De Gheyn werd wel door Goltzius als graveur bijgeschoold, maar daarna nam zijn kennis een grote vlucht, voornamelijk dankzij de wetenschappen aan de jonge Leidse universiteit. Men denkt aan Grotius, die de geleerde onderschriften van zijn gravures verzorgde, aan Clusius, de vader van De Gheyns wetenschappelijk naturalisme, aan Buchelius, Constantijn Huygens en aan vele andere intellectuelen. Ook als 'homo allegoricus' was hij op zijn best, neem maar zijn zeer uitvoerige *Allegorie van de dood* uit 1599 in het Brits Museum (cat.no.13). Met Van Mander had hij een nauw kontakt, hij graveerde meer dan 50 van zijn tekeningen, veel meer dan naar Goltzius, die na 1590 als zijn concurrent beschouwd zou kunnen worden. Zijn tekening van Van Mander op het doodsbed is een overduidelijk eerbewijs. Gezien De Gheyns veelzijdig werk voor het Haagse hof van prins Maurits, was hij een nationale, 'vaderlandse' figuur van betekenis, een Bataafse 'cortegiano'.

Misschien wel de meest belangrijke iconografische en iconologische kloof tussen beide kunstenaars is nog niet aangeroerd, namelijk het feit dat Goltzius door een visueel kontakt met de klassieke oudheid en met de late renaissance overweldigd werd en De Gheyn niet of nauwelijks. Maar hierover zo dadelijk.

Het menselijk en artistiek profiel

Het is bekend dat Goltzius, een leerling van Coornhert, ook wat zijn ethiek betreft, met de katholieken sympathiseerde. Zowel zijn vrouw en stiefzoon Jacob Matham waren goede katholieken. De Spaanse koning en de Duitse keizer kochten zijn werken. De gegraveerde *Passie van Christus* (Hollstein, Goltzius, nos.21-32) heeft hij aan de aartsbisschop van Milaan, Frederigo Borromeo, de neef van de Hl. Carlo Borromeo, zijn Meisterstiche aan Willem V van Beieren opgedragen. Vele van zijn tekeningen en prenten kunnen als contra-reformatorisch beschouwd worden. Zijn enkele bewaarde brieven zeggen weinig over zijn

persoonlijkheid, zijn huwelijk bleef kinderloos, of hij ook lid van de katholieke kerk was, weet men niet. Het humeur van Goltzius moet wel onder een lang slepende ziekte, de tering, geleden hebben. Kort voor 1590 hebben de artsen hem volgens Van Mander opgegeven; de vroegste profetische specimina van het landschap, dat hij 1603 in de omgeving van Haarlem met zijn Bruegeliaanse pen vasthield, hebben wij aan zijn gezondheidswandelingen te danken. De schommelingen van gezondheid zijn van de zelfportretten duidelijk afleesbaar.

Uit de tekeningen van de saturnische melancholicus Goltzius blijkt zijn artistieke onevenwichtigheid, prachtige geïnspireerde werken zoals zijn onovertreffelijk *Portret van Giovanni Bologna* in Haarlem werden in korte tijd afgewisseld door 'lege', slappe portretten zoals dat van *Jan Sadeleer* in Amsterdam.

Wat Jacques de Gheyn betreft, had deze zich bij het calvinisme aangesloten, vooral in de latere jaren, tenminste als men de argumentatie van Judson volgen wil. Van Regteren Altena was daarover minder expliciet. De orthodox katholieke thema's werden in zijn oeuvre naar de achtergrond verdrongen. De Leidse wetenschap heeft na 1590 zijn karakter en dat van zijn werk bepaald. Als ik het goed zie, is De Gheyns kunst meer door een dichterlijke fantasie gefiltreerd, dan de kunst van de zwaar op de hand zijnde, als het ware burgerlijke Goltzius. Het Sprangervirus heeft De Gheyn nauwelijks aangetast. Het bedriegelijk aemuleren van o.a. Dürer, Rafael en Barocci was zijn straatje niet, hij is als tekenaar duidelijk door een nieuwe cultuurhistorische golf meegesleurd. De Gheyn kon geestig zijn. Eens schreef hij ongeveer het volgende. 'Ik moet in gezelschap van mijn apostelen blijven, die ik aan het graveren ben. Als zij klaar zijn gaan wij het met een banket vieren. Zij moeten daarna naar Frankfurt gaan, maar schoenen hebben zij niet eens aan' (VRA no.684; cf. cat.no.6).

Goltzius is zoals zo vele van zijn kunstenaars-tijdgenoten, meestal waren het katholieken, in Italië geweest, De Gheyn niet. Van zijn bewondering voor en van zijn receptie van de klassieke oudheid en van de Italiaanse late renaissance is betrekkelijk weinig te merken, Pisanello vormt een merkwaardige uitzondering.

Het zou kunnen dat in de Noordelijke Nederlanden aan het begin van de zeventiende eeuw in bepaalde kringen de anti Rome stemming heerst. Daarop zou de rare charlatan Balthasar Gerbier kunnen duiden, die in het aan Goltzius gewijde *Lijkdicht* uit 1620 een reis naar Rome, expliciet afraadt. Die was niet de moeite waard, wat je in Rome zag, waren alleen stoffige ruïnes en verder niets, schreef hij.

Onder het wakend oog van Egbert Haverkamp Begemann, intussen peetvader der kunsthistorici, ben ik in 1958 de inleiding van de catalogus van de jubileumtentoonstelling van tekeningen van Goltzius in dit zelfde Rotterdamse museum, waaraan wij veel van de kennis van de twee 'Meesters van de Penne' te danken hebben, met maagdelijke gevoelens en met de zinspreuk van Apelles 'nulla dies sine linea' begonnen. Die zinspreuk geldt ook voor De Gheyn. Van Goltzius zijn vijfhonderd tekeningen bewaard. Van Regteren Altena die een leven lang een affiniteit met het raadselachtig fenomeen De Gheyn voelde, heeft liefst duizendtweeënvijftig van zijn bewaarde en niet bewaarde tekeningen gelukkig kunnen catalogiseren. Wij kunnen hem en zijn nagedachtenis er niet genoeg erkentelijk voor zijn. Beide kunstenaars hebben natuurlijk nog veel meer getekend dan wij weten. Daarvoor hebben zij voor de grafische kunst en de kunst en cultuur in het algemeen een inspiratiebron verschaft die nooit zal uitdrogen.

E.K.I. Reznicek
Castiglione del Lago
Augustus 1985

Jacques de Gheyn als tekenaar

De Gouden Eeuw van de Nederlandse tekenkunst begon omstreeks 1510 met Lucas van Leyden en was op haar hoogtepunt zo'n honderdvijftig jaar later met de dood van Rembrandt. Onbekend voor ieder behalve kenners zijn de tekeningen van Jacques de Gheyn II, die alleen voor Rembrandt onderdoen en soms gelijkwaardig aan hem zijn. De Gheyn, die in de beginjaren van de zeventiende eeuw werkte, was leerling van een ander genie in de geschiedenis van de Nederlandse tekenkunst: Hendrick Goltzius. De Gheyn kwam in diens atelier omstreeks 1585 en twee jaar later werd hij Goltzius' assistent. Hij bleef bij zijn leermeester tot deze in 1590 naar Italië ging. In deze periode werkte Goltzius in een fantasierijke maniëristische stijl met zeer decoratieve uitgerekte figuren, gezet in een onlogische ruimte. De jonge De Gheyn werd deze stijl meester tegen 1587 zoals blijkt uit zijn gravures naar tekeningen van Goltzius voor een serie prenten met als onderwerp de *Officieren en Soldaten van Keizer Rudolph II's lijfwacht.* [1] Deze maniëristische stijl is ook te vinden in een van de vroegst bewaarde tekeningen van De Gheyn uit het begin van de jaren negentig van de zestiende eeuw. Zijn *H. Judas Thaddaeus*, Minneapolis, (cat.no.3) in pen, bruine inkt en grijs gewassen, wordt gekenmerkt door golvende lijnen, die de overdreven vormen accentueren, en door het wassen, waardoor brede opvallende lichtvlakken ontstaan. De combinatie van pen en wassen benadrukt de gespierde kunstmatige gedraaide houding op een manier die duidelijk op Goltzius' werk uit de jaren tachtig terug gaat. [2] Deze erfenis van zijn leermeester is opnieuw te zien in De Gheyns *Allegorie op de oorlog* ca 1596-1597, Leiden, (cat.no.10) en de *Allegorie op de armoede*, Leiden, (cat.no.11) waar de figuratie nog gekunstelder is doordat hij, in navolging van Goltzius, op een nog nadrukkelijker manier met de pen modelleert. [3]

Hoewel De Gheyn in 1591 van Haarlem naar Amsterdam en in 1594 naar Leiden was verhuisd, bleef hij trouw aan de maniëristische stijl van Goltzius uit de jaren '80. De Gheyns *Allegorie op de rijkdom*, 1596-1597, Leiden, (cat.no.7) is uitgevoerd met twee soorten aquarel, grijs en blauw, hetgeen een extra decoratief element toevoegt aan zijn wisseling van korte en lange penstreken. [4] De invloed die De Gheyn van Goltzius onderging geldt voor al zijn werk uit de jaren negentig. Het terrein van de portretkunst was geen uitzondering. Het *Portret van Matheus Jansz Hyc* (cat.no.6) uit 1592 is een interpretatie van Goltzius' gravure-achtige tekenstijl met zijn nadruk op de pen om zware evenwijdige en kruis arceringen te maken. [5] In contrast met deze grove lineaire tekenstijl, staat de tere gevoelige zilverstift techniek, die De Gheyn eveneens van zijn meester leerde. Goltzius vervaardigde vele bladen in deze techniek in de jaren '80, terwijl De Gheyn wachtte tot het midden van de jaren negentig om met dit moeilijke materiaal te werken. Het gaf echter geen problemen toen De Gheyn een aantal bijzonder goed getroffen portretten maakte van zijn beroemde tijdgenoten zoals Hugo de Groot (cat.no.27) en Rutgaert Jansz (cat.no.23). Hoewel de zilverstift tekeningen op perkament duidelijk herkenbare personen afbeelden, ligt de nadruk vooral op het decoratieve aspect waardoor zij nog een restje maniëristische geaardheid houden.

De Gheyn bande alle herinneringen aan het maniërisme uit zijn werk en schiep zijn vroegst bekende geheel naturalistische ontwerpen met zijn pentekeningen van tijdgenoten zoals het *Portret van Johan Halling* uit 1599 (cat.no.32). De losse, stevige lijnen creëren uiterst geloofwaardige vormen die niets hebben van de uitgekiende vervormingen van zijn vroegere werk. Dit intieme familieportret luidt een nieuw genre in, dat in de komende jaren hoogtepunten van eenvoud en warmte zal bereiken. Toch heeft De Gheyn zijn vroege maniëristische voorkeur niet geheel afgezworen, want in hetzelfde jaar 1599 maakte hij een geheel maniëristisch ontwerp, voorstellende de ingewikkelde *Allegorie op de dood*, Londen, (cat.no.13), een jaar later gevolgd door een realistische, ongecompliceerde interpretatie van hetzelfde thema, getekend met een levendige pen, Amsterdam (cat.no.66).

Dit nieuwe realisme, beginnend bij het *Portret van Johan Halling* uit 1599 en de Amsterdamse *Allegorie op de dood* uit 1600 werd verder ontwikkeld in de jaren na 1600, in een serie adembenemende tekeningen, die een weerspiegeling zijn van de diepe belangstelling van de kunstenaar voor het leven. Deze tekeningen, uitgevoerd in pen of een combinatie van pen en wassing, leggen een grotere verscheidenheid in onderwerpen vast. In 1601 is zijn pen vergeleken met het eerdere *Portret van Halling* krachtiger en vrijer geworden, met meer afwisseling in de lengte, dikte en vormen van de contouren waardoor een echt gevoel voor het onderwerp bereikt wordt, zij het bezield of ontzield. Het laatste is meesterlijk weergegeven in De Gheyns *Portret van een oude vrouw op haar doodsbed*, Amsterdam, (cat.no.36), waar de sfeer rondom de dood zo treffend beschreven is. Aan de andere kant wordt dezelfde losheid in het gebruik van de inkt gebruikt om op nonchalante wijze een beeld te geven uit de wereld van de levenden met de *Drinkende visser zittend op een mand*, Groningen, (cat.no.53) dat vooruitloopt op Frans Hals. Bij de laatste twee tekeningen realiseert men zich dat De Gheyn overal naar onderwerpen zocht. Hij bestudeerde mannen en vrouwen in hun dagelijkse bezigheden en tekende het lichaam en de lichaamsdelen in verschillende houdingen net als Leonardo da Vinci, Albrecht Dürer en Lucas van Leyden vóór hem deden. De Gheyns *Vier studies van een liggende man*, Boston, (cat.no.52) uit 1604, geven verschillende lichaamshoudingen weer die een reeks emoties doen vermoeden van de ontspannen figuur in de rechter marge tot de rusteloze figuren die zich gespannen wenden en keren. De afwisseling van gebogen, zig-zag en krasachtige penlijnen leggen deze momentopnamen uit het leven vast met een spontaniteit die in de Hollandse kunst nog niet eerder is getoond.

Rondom de eeuwwisseling bestudeerde en tekende De Gheyn ook vrouwelijke modellen. Dit was niets nieuws, maar de manier van De Gheyn om het naakt in beeld te brengen was wel nieuw. Hoewel De Gheyns leermeester Goltzius dergelijke tekeningen maakte, waren deze nog steeds gekunsteld en benadrukten vaak het erotische aspect. De Gheyn echter volgde de natuur en gaf zowel hun schoonheid als hun tekortkomingen weer. Zijn tekening van een *Naakte vrouw in bed*, ca 1604, Braunschweig, (cat.no.56) is gemaakt met zwarte krijtarceringen en lijntekeningen om op volmaakte wijze de atmosfeer op te roepen van een slaapkamer met een geheel ontspannen lichaam en verkreukeld beddegoed. Hier is geen sprake van een allegorische bijbedoeling, maar van genre-tekenen, dat De Gheyn vanuit de slaapkamer naar andere bezigheden uitbreidt, en die hem de mogelijkheid biedt voor verdere studies van lichaamsbewegingen en houdingen. Hij doet dit voortreffelijk in zijn *Studie van vier vrouwen*, Brussel, (cat.no.55) waar drie van de vrouwen weergegeven zijn bij het kammen van hun haar en waar hun concentratie daarop levendig tot uitdrukking komt. Net als in het blad in Braunschweig toont het krijt De Gheyns groot talent in het afwisselen van lijnen om tot een waarheidsgetrouw beeld uit het leven te komen. In zijn werk zijn veel méér scène's uit het familieleven, maar geen is zo ontroerend als zijn *Moeder en Kind, die een schetsboek bekijken*, Berlijn, (cat.no.57). Hier roept de combinatie van levendige donkere inktlijnen met een nadrukkelijk gebruik van wassing om schaduw te verkrijgen, een warme huiselijke sfeer op, die aan Rembrandt doet denken. [6]

Het nieuwe realisme, beginnend in 1599, uitte zich ook in De Gheyns opmerkelijk natuurgetrouwe tekeningen uit het planten- en dierenrijk. Het is van belang zich te herinneren dat in 1594, de beroemde botanicus, zoöloog en mineraloog, Carolus Clusius, directeur was van de pas voltooide en reeds beroemde botanische tuin in Leiden.

Ongetwijfeld werden De Gheyns vroege schilderijen, aquarellen en tekeningen van bloemen, insecten, muizen, schildpadden, kikkers en slangen door Clusius' aanwezigheid beïnvloed. De vroegst bewaarde aquarel van dit type is de *Kop van een gevilde os* uit 1599, Amsterdam, (cat.no.75), die verrassend vlot is uitgewerkt in pen, inkt, grijze wassing en waterverf met ontleningen aan en perfectionering van diertekeningen van Albrecht Dürer. Het gedeeltelijk gebruik van waterverf bij deze gruwelijke kop wordt vervolgd in prachtige ontwerpen in dit medium, waarin het ware wezen van het onderwerp wordt getroffen, zoals de *Vier studies van een dode Steltkluut*, 1600-1604, Amsterdam, (cat.no.79). De Gheyn vervolmaakte niet alleen de aquarel voor zijn wetenschappelijke tekeningen, *Studie van een Lantaarndrager*, Amsterdam, (cat.no.82) maar ook zijn pen-techniek met zijn gewaagde combinaties van korte en langere lijnen zoals in de *Vier studies van een eend*, Brussel, (cat.no.77), de *Studies van twee opgehangen kippen*, Parijs, (cat.no.78), waar pen en krijt gecombineerd wordt. Deze dier-tekeningen zijn gemaakt met een buitengewone zorg voor het minitieuze detail. Precisie ging gepaard met een groot gevoel voor kleurgebruik en licht en schaduw waardoor onze

kennis van de natuur verdiept wordt. De natuurstudies van De Gheyn moeten gezien worden als een artistiek geheel en niet als losse onderdelen. Dit gevoel voor eenheid en natuurlijk evenwicht is overduidelijk en komt tot een hoogtepunt in zijn latere werk, zoals de *Drie rozen*, 1620, Berlijn, (cat.no.86). De Gheyn gebruikte het snelle opzetten van contouren en zijn afwisselende dosering van de inkt om te komen tot een meesterwerk van kunst en wetenschap. Hij kopieerde niet zomaar ieder bloemblad, maar in de gerafelde en geschubde rozeblaadjes is een liefde voor de bloem, die door het zorgvuldig aanbrengen van lichtvlekjes met zijn hypergevoelige pen wordt gecreëerd. Aldus kenmerkt De Gheyn een verandering aan het eind van de zestiende eeuw, van eenvoudige ontleedkundige reproducties, zoals in de *Flora's*, naar een teruggrijpen op de kunstzinnige, naturalistische opvattingen van Leonardo da Vinci en Albrecht Dürer.

De Gheyns preoccupatie met het bestuderen van de natuur bracht hem tot het landschap dat hij op diverse wijzen behandelde. Zijn vroege landschappen uit de jaren '90 waren voornamelijk berggezichten, gekenmerkt door de onlogische ruimte en de fantastische vormen zoals die voorkomen bij kunstenaars als Mathijs en Paul Bril en Joos de Momper. Toch is de lijnvoering bij De Gheyn niet zo voorzichtig en precies als bij hen, maar zijn pennestreken vallen juist op door krachtige, stevige lijnen, waarin de donkere inkt sterk contrasteert met het witte papier. Dit en het levendig gebruik van een mengeling van evenwijdige en af en toe gebogen lijnen, toonden zijn ontleningen aan Goltzius en Venetië, vooral van Domenico Campagnola. De maniëristische stijl van De Gheyn zette door tot in de vroege zeventiende eeuw, zoals we zien in zijn *Kasteel*, 1603, Amsterdam (cat.no.92), waar de sierlijke pennestreken een Bril-achtig effect geven. Vijf jaar eerder echter, in 1598, deed De Gheyn een eerste duidelijke poging zich van de elegante gekunstelde buitengezichten uit zijn jonge jaren te distantiëren. Zijn *Landschap met kanaal en molens*, Amsterdam (cat.no.90), was een eerste poging tot het reconstrueren van de natuur teneinde een verbeeldingsvol, maar realistisch en 'aardig' gezicht te maken volgens de idealen van Carel van Mander. [7] Ondanks het feit dat de voorgrond abrupt in de achtergrond overgaat en het oog naar het centrum beneden geleid wordt, is het idee om het eigene af te beelden van het Hollandse landschap, waarvan de helft uit lucht bestaat, nieuw. Dit soort gezichten, waar de toeschouwer óp een voorstelling kijkt, zonder proporties en met een plotselinge ruimte, doet vermoeden dat De Gheyn compositie-ideeën gebruikte van topografische gezichten van eerdere kunstenaars zoals Hans Bol. Toch schijnt De Gheyn meer te neigen naar een nieuwe benadering van het tekenen van het Hollandse landschap en was hij dicht bij de verbeeldingsrijke-realistische vondsten van de zeventiende eeuw.

De Gheyn tekende niet alleen landschappen uit zijn verbeelding. Rond 1602-1604 schijnt hij te zijn begonnen met ze op 'locatie' te maken. Dit zou het geval zijn met het expressieve, verfijnde *Landschap met een zittende jongeman*, Berlijn, (cat.no.96). Hier trof de meester, met pen, op prachtige wijze de sfeer van een middag in de openlucht. De penstreken zijn niet langer zwaar en donker, maar levendig en kort, herinnerend aan Pieter Bruegel, ca 1560, die eveneens bomen gebruikte om het oog naar het dorp op de achtergrond te leiden. De Gheyn was een voorbeeld voor Claesz. Jansz. Visschers landschapstekeningen uit de omgeving van Haarlem rond 1607, die zo belangrijk waren voor de verdere ontwikkeling van dit genre in de Nederlanden.

De Gheyns betrokkenheid bij het landschap ontwikkelde zich niet alleen in een natuurgetrouwe richting vanaf 1603, maar hij ging ook door met het vervaardigen van romantische fantasieën ontleend aan Bruegel, Venetië en Goltzius. Dit resulteerde in het *Landschap met Rovers* uit 1609, Londen, (cat.no.97), waar een wachter op een heuvel is geplaatst die over een zwaar golvend land kijkt, overkoepeld door dramatisch voorttrekkende wolken, die de vorm van de welvende bergen en heuvels beneden herhalen. Pen en penseel hebben hier volle rijpheid bereikt in de manier waarop een adembenemend spel van lichte en donkere contrasten in een wervelende beweging aan de toeschouwer wordt gepresenteerd. De Gheyn maakte niet alleen volledige landschappen, maar hij maakte ook studies van afzonderlijke elementen uit het geheel. Dit is goed te zien in zijn studies van bomen waarvan één (cat.no.88) een oude inscriptie draagt: 'Jacomo de Gheyn nat 'Leven getekent'. Deze *Studie van een grote beuk*, Amsterdam, is naar de natuur getekend met een verbluffende levendigheid, verkregen door een buitengewoon zwierig en afwisselend lijnenspel met pen en penseel. Dit blad en de *Bomengroep*, Amsterdam, (cat.no.89) alleen in pen, zijn de voorlopers van de bomen in de romantische bosgezichten van Jacob van Ruisdael en Govert Flinck.

Hoewel fantasie en versiering elementen blijven in de tekeningen van De Gheyn na 1600, zijn er andere die een grote zorg tonen voor de weergave van zijn onderwerpen op een realistische directe manier. De keuze van intieme familie-taferelen getekend met pen en penseel benadrukken zijn bewustgekozen terugkeer naar onderwerpen die door Albrecht Dürer, Lucas van Leyden en Pieter Bruegel werden uitgebeeld. Hun overtuiging en ideeën over de natuur heeft De Gheyn, naast anderen, in de vroege zeventiende eeuw doen herleven, en zal Rembrandt later verder ontwikkelen. Hoewel hun tekenstijl verschilde was hun houding ten opzichte van de natuur hetzelfde. Zowel De Gheyn als Rembrandt gebruikten pen, inkt, zwart krijt en wassing om een uitermate gelijkgeaarde gemoedsgesteldheid in hun ontwerpen te verkrijgen, komende uit hun observaties van individuele menselijke bezigheden, zoals de verhouding moeder-kind, een naakt bij haar toilet of een vrouw ontspannen in slaap. Voor zover men weet, was De Gheyn de eerste noorderling die tekeningen maakte uit het familie-leven, hetgeen later de belangstelling van Rembrandt zou worden. Deze bladen van De Gheyn, hetzij in pen en inkt, of pen, inkt en wassing, staan heel dicht bij de geest van Rembrandt zo'n dertig tot veertig jaar later. [8] Men hoeft alleen maar De Gheyns Berlijnse *Moeder en kind die een schetsboek bestuderen* (cat.no.57) te vergelijken met Rembrandts *Zittende vrouw met een jongen*, 1643, New York, Metropolitan Museum of Art[9], of De Gheyns *Vrouw met kind*, Londen (fig.no.7), met Rembrandts *Saskia bij het venster*, Amsterdam (fig.no.8), om te zien hoe eender deze kunstenaars gezinstaferelen behandelden. De Gheyns *Studies van vrouwen die hun haar kammen*, Brussel, (cat.no.55) met gevoelige pen en penseel in contrast gezet met de zware penlijnen om vormen te suggereren, wordt door Rembrandt en zijn volgelingen in

Fig.no.7

Jacques de Gheyn, Vrouw met kind op schoot, *Courtauld Institute of Art, Londen*

Fig.no.8

Rembrandt (Leiden 1606-Amsterdam 1669), Saskia zittend bij een raam, *Rijksprentenkabinet, Rijksmuseum, Amsterdam*

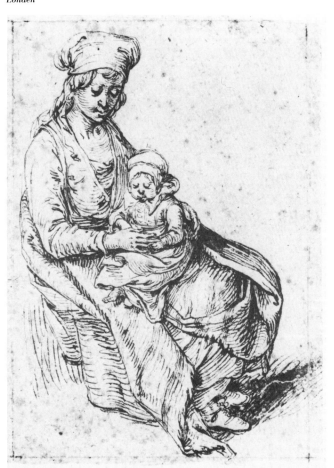

1 Hollstein, De Gheyn, nos.353-364

2 cf. b.v. *De kluizenaar* van Goltzius, Philadelphia; *Marcus*, Wenen, Albertina – zie Reznicek, 1961, Vol. I, pp. 257, 262; II, pp. 82, 83

3 cf. Goltzius, 1586, *Marcus Curtius*, Kopenhagen, Statens Museum, Reznicek, 1961, no. K. 142, pl. 74

4 cf. Goltzius 1588, *De profetes Hulda*, Londen, Coll. Courtauld Institute, en ca 1581, *Patientia*, Haarlem, Teylers Museum, Reznicek, pls. 84, 85, ca 1587-1589, *H. Cecilia*, Haarlem, Teylers Museum, Reznicek, 1961, p. 104, *David*, vroeger coll. J. Brophy, Reznicek, 1961, pl. 95

5 cf. Goltzius, 1590, *Portet van Gillis Breen*, Haarlem, Teylers Museum, Reznicek, 1961, no. K 265, pl. 131

6 voor de allegorische uitleg van de tekening in Berlijn, die de auteur niet onderschrijft, zie Miedema, 1975

7 Van Mander 1604, Grondt, fol. 37; idem, fol. 268

8 Voor een meer gedetailleerde discussie hierover zie: Judson 1973 II, pp. 207-210

9 Benesch 1973, pp. 194, 195, no. 742

10 Idem II, p. 72, no. 282a, ill. 337

talloze gevallen nagevolgd. Het meest opwindende naakt van De Gheyn is wellicht zijn tekening in zwart en wit krijt in Braunschweig van een *Slapend naakt* (cat.no.56), waar hij voor het eerst in de Nederlanden een totaal ontspannen lichaam laat zien, diep in slaap, en omringd door gekreukt beddegoed. Later tekende en etste Rembrandt hetzelfde motief, zoals bijvoorbeeld in zijn ets met een *Zittende naakte vrouw* (fig.no.9).

Niet alleen De Gheyns intieme huiselijke taferelen, maar ook zijn aparte studies van gezichtsuitdrukkingen en houdingen blijken Rembrandt getroffen te hebben. Deze bladen met vaak één of meer figuren in pen of zwart krijt, hebben een opvallende gelijkenis met Rembrandt in stemming en houding. De Gheyns stijl is echter decoratiever dan die van de latere meester, met zijn bredere, levendigere, en spaarzamer gebruik van lijnen.

De Gheyns pentekening van *Drie koppen van een jongen*, Boston, (cat.no.49) is van een soort dat door Rembrandt in zijn etsen zal worden gebruikt, waar zelfs nog meer leven aan de lijnen wordt gegeven. De zorg waarmee hij deze koppen tekende, was niet alleen voorbehouden aan de levenden maar ook aanwezig in De Gheyns tekeningen van de doden, zoals in 1601 in het *Portret van een oude vrouw op haar doodsbed*, (cat.no.36). De Gheyn toont ons, in tegenstelling tot de traditie, niet een koud en formeel portret van een dode, maar er is een intimiteit gelijk aan Rembrandts tekeningen van zijn zieke vrouw Saskia. [10]

De Gheyns grootse tekenstijl, die een breed scala van onderwerpen afbeeldt, en zijn nauwe betrekkingen met intellectuele en aristocratische kringen in de Nederlanden, maken het overduidelijk dat hij tijdens zijn leven een beroemd man was en dat het vooral zijn tekenkunst was die zijn faam bevestigde. Zijn uitzonderlijke begaafdheid in het gebruik van pen en penseel plaatsen hem tussen de meest getalenteerde kunstenaars in de kunstgeschiedenis.

J. Richard Judson

Fig.no.9

Rembrandt (Leiden 1606-Amsterdam 1669), Zittende naakte vrouw, ets (B. 200)

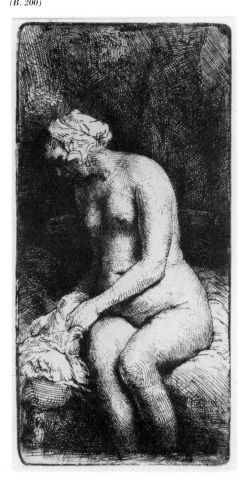

Jacques de Gheyns planten

Omstreeks 1500 waren er twee grote kunstenaars die zich bezig hielden met het tekenen van planten naar de natuur, Leonardo da Vinci en Albrecht Dürer. Zij waren pioniers van een tekenkunst die gebaseerd is op een observatie met intense aandacht voor zowel de plant in zijn natuurlijke verschijning: de habitus, als voor de vorm en bouw van de delen: de morfologie. In een aantal pen- en krijttekeningen of in waterverf vereeuwigden zij kruiden, heestertakken of bomen die als studies konden dienen voor details in schilderijen, maar zij waren veel meer dan studies alleen. Het waren natuurgetrouwe uitbeeldingen door het oog van een kunstenaar, in een tijd waarin de eerste 'natuurwetenschappelijke' afbeelding voor illustratie van een kruidboek nog enkele decennia verwijderd was. De illustraties voor zulke werken moesten aan bepaalde voorwaarden voldoen, voorwaarden waaraan niet altijd tekeningen 'naar het leven' beantwoorden. Voor de uitbeelding in het platte vlak hadden plat geperste, gedroogde exemplaren veelal de voorkeur. Later werd het goed laten uitkomen van bepaalde kenmerken belangrijk, kenmerken die wel eens te nadrukkelijk naar voren gebracht werden ten opzichte van de visuele duidelijkheid van andere plantendelen. De perfecte botanische tekening is een wetenschappelijke idealisering, om dingen duidelijk te maken die een auteur van belang acht. Daarom wordt het beeld vaak samengesteld uit verschillende observaties, niet geheel in overeenstemming met de werkelijkheid. Dat kan gemakkelijk leiden tot een zekere starheid. Een kunstenaar zal echter eerder of liever de plant weergeven zoals hij hem werkelijk ziet, ook als er schijnbare onvolkomenheden aan kleven, zoals bij verwering of beschadiging. Veelal zal hij die onvolkomenheden graag tot uitdrukking brengen, want zij verhogen de natuurlijkheid, of vormen een uitdaging aan zijn mogelijkheden tot expressie.

De plantentekeningen van grote kunstenaars onderscheiden zich in de eerste plaats door de vrijheid van de uitbeelding, met de vaardigheid om aan intense aandacht uitdrukking te geven. Het is niet eenvoudig in rationele termen uit te drukken waarom het gaat. De sleutelbegrippen zijn aandacht, visie en vaardigheid. Aandacht is het vermogen tot een diepe observatie die zoveel mogelijk begrip levert van het wezen van de plant, of welk object van observatie ook. In diepe aandacht is vaak verwondering, over schier eindeloze variatie in de natuur, over de ingewikkelde maar efficiënte structuren, of juist over de uiterst simpele oplossingen, over schoonheid en harmonie op allerlei niveau's van waarneming, in het groot en in het klein. In die aandacht ontdekt men van alles, bij voorbeeld de nuances van licht- en schaduwwerking. Dat kunnen we leren zien, maar we kunnen het ook zelf ontdekken. Werkelijke aandacht leidt vanzelf tot een visie. In visie kan originaliteit opgesloten liggen. Wat uit de waarneming van de werkelijkheid voortkomt, is afhankelijk van de intensiteit en de intentie van de observatie. De grootste originaliteit lijkt dikwijls te vinden in eenvoud: het tot uitdrukking brengen van de essentie van het object van waarneming met simpele, maar rake middelen en technieken. Zodat men aan een klimplant kan zien dat hij zal klimmen, ook als er geen aanhechtingsplaatsen getekend zijn, of aan een kruipende plant dat hij zich zal uitstrekken over de grond. Dat is precies wat we zien in de tekeningen van Leonardo en Dürer. Het is evenzeer de kunst van het aanduiden als de kunst van het weglaten. Het aanduiden van wat essentieel is, het weglaten van wat niet bijdraagt aan het karakter van het object. Vanuit diepe aandacht zijn zij vanzelfsprekend tot de meest geëigende techniek gekomen, die wordt als het ware vanzelf zichtbaar gemaakt in de nuances van licht- en schaduwwerking. [1]

De invloed van Leonardo en nog sterker van Dürer op de uitbeelding van planten en insecten, en andere kleine dieren, zet zich voort tot in de zeventiende eeuw. In de laatste decennia van de zestiende eeuw was het vooral Joris Hoefnagel bij wie we in zijn aquarellen van planten en dieren, meestal voorzien van motto's, de geest van Dürer terug vinden. [2] Het is wel zeker dat Jacques de Gheyn het werk van Joris Hoefnagel kende. Joris' zuster was getrouwd met Christiaen Huygens, de secretaris van Prins Maurits in Den Haag, via wie Jacques opdrachten

ontving.[3] Een studie van een Vliegend Hert, een grote keversoort, met uitgespreide vleugels, op een der bladen van De Gheyns album met bloemen en kleine dieren van de Stichting Custodia in Parijs, gedateerd 1604, is bijna identiek aan deze soort in twee tekeningen bij Hoefnagel van vroeger datum.[4] Dürers Vliegend hert, een aquarel uit 1505 in het Getty Museum in Malibu, heeft model gestaan voor een andere tekening van Hoefnagel, en ook voor de Dürer-navolger Hans Hoffmann, zoals Koreny onlangs demonstreerde.[5] Hoefnagel tekende slakken, libellen en vlinders, die we ook in het werk van Dürer, en van een aantal andere schilders van de vijftiende en zestiende eeuw tegenkomen, en muizen, alle dieren die we tegenkomen in het werk van De Gheyn.

Van veel belang zijn enkele aquarellen van Joris Hoefnagel van boeketten in een vaas, voor die van 1592 en 1594, enige jaren voordat Jacques de Gheyn zich op dit onderwerp zou toeleggen. Van hem is één zo'n aquarel bewaard, gedateerd 1600, in het reeds genoemde album te Parijs. Een 1598 gedateerde aquarel komt voor in een veilingcatalogus van 1814.[6] Helaas is dit werk thans onbekend. Het vaasje van de aquarel van 1600 (fig.no.10) komt sterk overeen met een vaasje bloemen van Dürer in zijn bekende gravure van Erasmus van Rotterdam.[7] De compositie herinnert in menig opzicht aan de beide aquarellen van Hoefnagel,[8] maar is minder symmetrisch en statisch.

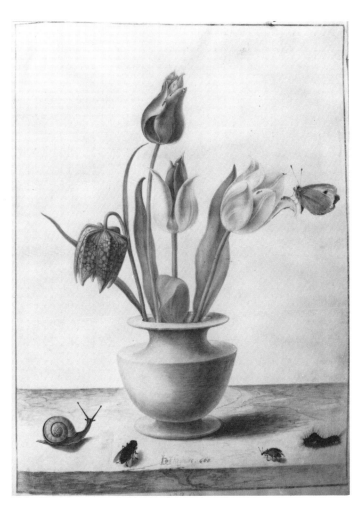

Fig.no.10

Jacques de Gheyn, Tulpen in een vaasje, 1600, Fondation Custodia (coll. F. Lugt), Institut Néerlandais, Parijs

Een wel zeer opvallende overeenkomst tussen werk van De Gheyn en Hoefnagel vinden we in een vroeg olieverfschilderij van een bloemstuk van Jacques de Gheyn waarvoor waarschijnlijk Hoefnagels aquarel van 1594 als bron van inspiratie heeft gediend. Op de vaas zit een grote Distelvlinder. In het bloemstuk van Jacques de Gheyn is het een Grote beer, een vlindersoort, die met gespreide vleugels, het lijf naar boven gericht, een groot deel van het vaasje bedekt. Het is een gesigneerd werk van De Gheyn, waarvan de signatuur enkele vroegere onderzoekers ontgaan is,[9] vermoedelijk geschilderd in 1604. In 1603 schilderde Roelandt Savery eveneens een Grote beer op een bloemvaas.[10]

Er zijn nog wel meer directe of indirecte invloeden van Dürer op het werk van De Gheyn aanwijsbaar, bij voorbeeld in studies van dode vogels, of in enkele vanitasvoorstellingen.

Moeilijker is het na te gaan of de gelijkenis met werk van Leonardo berust op De Gheyns bekendheid met dat werk. [11] Het meest opvallend is die overeenkomst in tekeningen van Braamtakken. [12] Van Regteren Altena veronderstelt dat De Gheyn de beroemde tekeningen van Windsor Castle gezien heeft.

Op geheel andere invloeden moet nog gewezen worden in verband met plantentekeningen, maar eigenlijk meer nog met De Gheyns stillevens. Dat is de invloed van maniëristische schilders als Frans Floris en Cornelis Cornelisz. van Haarlem, bij wie grote bloemenvazen voorkomen in sommige voorstellingen, en van Pieter Aertsen. De invloed van laatstgenoemde heeft meer betrekking op de inhoud en betekenis van sommige werken, die van de anderen ook op stijl en techniek. Aertsens invloed op het ontstaan van Nederlandse stillevens is meermalen door kunsthistorici naar voren gebracht, bij voorbeeld door Baldass (1925) en Bergström (1947). Omtrent de betekenis van Aertsens werk in dat opzicht gaf vooral Emmens (1973) opheldering, maar enkele essentialia zijn nog steeds onvoldoende uit de verf gekomen. Zijn voorstellingen beelden veelal een *keuze* uit, hetzij door de tegenstellingen zelf voor te stellen, hetzij door een compositie die de toeschouwer tegengestelde interpretaties toelaat. Het gaat steeds om de keuze tussen goed en kwaad, of het minder goede en het betere, tussen waarheid en onwaarheid, kennis en begrip of onwetendheid, en dergelijke. In dat opzicht zette Aertsen een traditie uit de Middeleeuwen, die meer literair was, voort. Ook in de gravures naar Aertsens tijdgenoot Pieter Bruegel komen we zulke tegenstellingen tegen. In onze beschouwing over De Gheyn past een tekening van Jacques die rechtstreeks een copie is naar een schilderij van Pieter Aertsen uit 1552, een stilleven dat zich thans bevindt in het Kunsthistorisches Museum in Wenen. Deze tekening uit 1612 is eigendom van het Städelsches Kunstinstitut in Frankfort (VRA no.1048, fig.no.11). Behalve een aantal objecten die de vergankelijkheid van het aardse bestaan en de ijdelheid symboliseren, zien we op de achtergrond van dit schilderij voor de schouw Christus in het huis van Martha en Maria. Boven de schouw zijn de woorden uit het Lucas-evangelie te lezen: 'Maria heeft wtvercoren dat beste deel'. Dat wil zeggen, zij

Fig.no.11

Jacques de Gheyn, Vanitasstilleven naar Pieter Aertsen, 1612, Städelsches Kunstinstitut, Frankfurt a./M.

heeft, luisterend aan Christus' voeten, gekozen voor het contemplatieve leven dat gericht is op het goddelijke, terwijl haar zuster Martha zich uitslooft om het huis en de maaltijd in orde te brengen, slechts tijdelijke en aardse zaken, het actieve leven. Het contemplatieve leven of het leven van bezinning leidt tot eeuwige, hemelse, niet-materiële verworvenheden, het actieve leven of het leven van werken om prestatie leidt tot materieel, dus tijdelijk bezit, want na de dood kan men het niet meenemen. Op dit thema zijn er nog meer toespelingen te vinden. Zo de boter met de daarin gestoken anjer. De anjer is een symbool van Christus of van het goddelijke. [13] De sleutel voor de boter vinden we in Jesaja 8 vers 14-15: 'Daarom zal de Heere zelf ulieden een teken geven; ziet, een maagd zal zwanger worden, en zij zal een zoon baren, en Zijn naam Immanuël heten. Boter en honing zal hij eten, totdat hij wete te verwerpen het

kwade, en te verkiezen het goede'. Door overvloedig goed voedsel, overdrachtelijk natuurlijk geestelijk voedsel, wordt het onderscheidingsvermogen ontwikkeld. Nog een stapje verder komen we als we bij Mattheus 1 vers 21-23 lezen wat de Engel des Heren tot Jozef in zijn slaap zegt over zijn vrouw Maria en haar zoon: 'En zij zal een Zoon baren, en gij zult zijn naam heten Jezus; want Hij zal zijn volk zalig maken van hun zonden. En dit alles is geschied opdat vervuld zou worden, hetgeen van den Heere gesproken is, door den profeet, zeggende: ziet, de maagd zal zwanger worden, en een zoon baren, en gij zult zijn naam heten Emmanuel; hetwelk is, overgezet zijnde, God met ons'. [14] De honing is waarschijnlijk te vinden in de pot naast de boter. Boter en honing waren tekenen van overvloed of rijkdom, zoals uit tal van bijbelcitaten en spreekwoorden is op te maken. De anjer gestoken in boter vinden we in het begin van de zeventiende eeuw terug in vele stillevens, vooral van Vlaamse meesters.

In de zeventiende eeuwse Nederlandse stillevens lijkt keuze een belangrijke boodschap te zijn, op verschillende wijzen uitgedrukt. Steeds weer komt de tegenstelling tussen aardse gezindheid of streven naar rijkdom en lust te staan tegenover spirituele gezindheid van streven naar overpeinzing en waardigheid. In de bloemstukken van Jacques de Gheyn vondt men die tegenstelling bij voorbeeld als de rups die slechts kan kruipen, en de vlinder die omhoog kan stijgen. De rups is in staat om tot een vlinder te evolueren, als hij zich de rust gunt tot diepe inkeer: als hij zich verpopt. De metafoor is reeds bij Dante te vinden, en later in enkele embleemboeken uitgewerkt.

Dat Jacques de Gheyn invloeden onderging van voorgangers en tijdgenoten, betekent geenszins dat hij van originaliteit ontbloot was. Zowel in techniek en stijl als onderwerp en inhoud bracht hij vernieuwing, enkele aspecten zullen nog aan de orde komen. Op zijn beurt zou hij invloed uitoefenen op tijdgenoten en jongere kunstenaars. Meermalen is bij voorbeeld gewezen op zijn invloed op bepaalde schilders van bloemstukken, zoals Jacob Vosmaer. Tegelijk bleef hij hoogst onafhankelijk van de modeschilders Jan Brueghel en Ambrosius Bosschaert.

Tot de mooiste plantentekeningen die in de Nederlanden zijn gemaakt, moeten we die in het album van de Stichting Custodia in Parijs rekenen. Het zijn 22 bladen, uitgevoerd in waterverf, waarvan het reeds genoemde bloemstuk van 1600 (fig.no.10) een uitgewerkte compositie is. We tellen 18 bladen met planten, meest enkele op een blad, de overige 4 met kleine dieren. Toen ik de serie in het voorjaar van 1973 gedurende enkele dagen nauwkeurig kon bestuderen, was dat een waar genot. [15] De bladen zijn alle gedateerd, van 1600 tot 1604. Een aantal studies gebruikte De Gheyn, soms meermalen, in zijn schilderijen. [16] Het betreft hier één van de zeldzame gevallen waarin we bij een oude meester de relatie tussen studies en schilderijen kunnen aanwijzen. Enkele soorten komen vrijwel uitsluitend voor op kunstwerken, vooral gravures, rond 1600, zoals het Vrouwenschoentje (Cypripedium calceolus L.) en een soort Handekenskruid, de Gevlekte orchis (Dactylorhiza maculata (L.) S o). Beide orchideeënsoorten zijn inheems in grote delen van Europa, maar de eerste ontbreekt in de Nederlanden.

Carel van Mander, die het album kende, sprak in 1604 van een 'cleen Boecxken, daer de Gheyn metter tijt eenige bloemkens van Verlichterije nae 't leven in hadde gemaeckt, met oock veel cleene beestkens. [17] Omdat het aantal bladen met kleine beestjes gering is, twee bladen met een aantal insecten, een blad met een muis en een met een krab, concludeerde Van Hasselt dat het album oorspronkelijk meer bladen met dieren geteld zou hebben. Wellicht waren er ook meer bladen met bloemen. De samenstelling is nogal eenzijdig, althans met vrij veel soorten roos, lelie en lis en variëteiten akelei, en met relatief weinig andere soorten. We zouden bij voorbeeld meer tulpen verwachten, gezien de variatie in de schilderijen.

Toen De Gheyn zijn eerste tekeningen voor het boecxken maakte, woonde hij in Leiden. In 1601 of 1602 verhuisde hij naar Den Haag, waar hij de rest van zijn leven bleef wonen. In Leiden had hij contact met Charles de l'Escluse, beter bekend als Carolus Clusius, die hoogleraar was aan de Leidse hogeschool, en er de Hortus Botanicus gesticht had en beheerde. De Gheyn maakte in 1600 een gravure met het portret van Clusius in een ovaal met emblematische omranding (fig.no.12), die later werd toegevoegd aan een aantal exemplaren van Clusius' boek 'Rariorum Plantarum Historia', dat in 1601 in Antwerpen bij Plantijn verscheen. Links en rechts rijzen twee gevleugelde nimfen op uit hoorns des overvloeds, gevuld met planten. Elk deze cornucopiae gelijkt een staart van een zeemeermin. Op het hoofd torsen de nimfen elk vier zeeëgels, [18] en daarboven torent wederzijds een vaasje met bloemen. De vaasjes gelijken op die van de aquarel van 1600, de bloemen zijn grotendeels terug te

1 Uiteraard zijn er vroegere afbeeldingen van planten dan die van Leonardo en Dürer, verg. Sterling en Behling
2 Bij voorbeeld in de vier albums in de verzameling van Mrs. Lessing J. Rosenwald, in de National Gallery van Washington. De dierenwereld is hier verdeeld volgens de vier elementen.
3 Wellicht bezat Christiaen Huygens zelf werk van Jacques de Gheyn. In elk geval zijn zoon Constantijn Huygens, die een schilderij naliet met een Witte lelie in

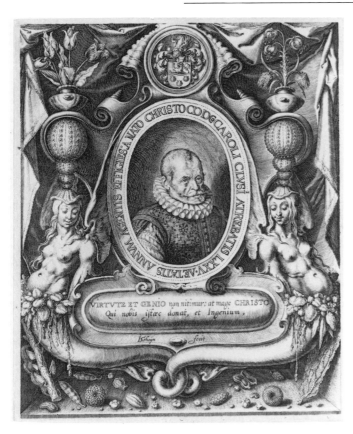

Fig.no.12

Jacques de Gheyn, Portret van Carolus
Clusius, *gravure, Fondation Custodia
(coll. F. Lugt), Institut Néerlandais,
Parijs*

de top van het boeket, aan zijn neef Johan
Wttenboogaert, zie Bredius 1915, p. 127.
Volgens Bol 1981, p. 212, n. 12 zou dit het
1615 gedateerde schilderij zijn: Van
Regteren Altena 1983, Vol. II p. 21, no.
P. 41, Vol. III pl. 20-22. Het is onzeker
of Van Regteren Altena het bij het rechte
eind heeft met zijn conclusie dat het
hierbij om een ander schilderij gaat.
Beide (P. 41 en P. 42) tonen een Witte
lelie als topbloem van het boeket. De
maten van het in 1725 geveilde schilderij:
hoogte 3 voet 6 duim, breedte 2 voet 4½
duim, gemeten in Rijnlandse maten, de
gebruikelijke maatstaf in Den Haag,
komen overeen met 108 × 74½ cm., de
maten van het 1615 gedateerde schilderij
(1 Rijnlandse voet = 31,39 = 12 duim).
4 Zie Koreny in: cat.tent. Wenen 1985,
no. 39
5 Koreny in: cat.tent. Wenen 1985,
nos. 36-38
6 Veiling verzameling W. Young Ottley,
Londen, 8-6-1814, no. 600: 'A flowerpiece
with insects, finely painted in
watercolours and lightly finished on
vellem, dated 1598'. Verg. Van Regteren
Altena 1983, Vol. II p. 143, no. 932
7 Bartsch, no. 107; Meder 1932,
no. 105
8 cf. Bergström 1973, ill. 1 en 2
9 Segal 1985, p. 59
10 Segal 1985, cat.no. 2
11 cf. Judson 1973, p. 15, en Van
Regteren Altena 1983, Vol. I p. 151, 152
12 Van Regteren Altena 1983, Vol. II
p. 153, no. 1007, Vol. III pl. 226
13 Segal 1984, p. 76
14 Op een geheel andere wijze, maar ook
met een voorstelling van Christus in het
huis van Martha en Maria, beeldde Pieter
Aertsen het thema uit op een schilderij in
het Museum Boymans-van Beuningen in
Rotterdam, inv.no. 1108

vinden in het album, onder de 1600 of 1601 gedateerde bladen. Daar is bij voorbeeld het
Vrouwenschoentje. [19] Op de voorgrond liggen een sparre- en twee dennekegels en andere
vruchten of zaden, tussen links een tak met amandelen en rechts een bladkoraal. Clusius heeft
zich, behalve met gebruiks-, sier- en wilde planten, ook met mineralen en 'rariora' bezig
gehouden, hij was een veelzijdig geleerde. De tak met amandelen is wellicht bedoeld als
Aaronsstaf. De Aaronsstaf, die plotseling ging bloeien en vrucht droeg (Numeri 17 vers 8), was
een symbool voor Christus en voor vroomheid. Onder het portret is een tekst afgebeeld:
VIRTUTE ET GENIO non nitimur: at mage CHRISTO / Qui nobis istaec donat, et Ingenium.'
(Wij steunen niet op deugd en genius maar meer op Christus, die ons deze gaven schenkt,
evenals vernuft.)

De titelpagina van Clusius' Rariorum is een niet gesigneerde gravure. Rond de teksten zien we
Adam, als aartsvader en naamgever, Salomo als schrijver van het Hooglied waarin een aantal
goddelijke planten genoemd worden, en de kruidkundigen uit de Griekse Oudheid
Theophrastos en Dioscurides. Om hen heen zijn planten gegroepeerd, gedeeltelijk in potten.
Het ontwerp van de gravure is aan Jacques de Gheyn toegeschreven, [20] maar de planten zijn in
een andere stijl uitgevoerd, en komen niet voor in het album. Zij zijn overgenomen van de
afbeeldingen in deel II van de Rariorum, maar gespiegeld.

Een nog persoonlijker stijl dan in de aquarellen van het album zien we in de pentekeningen
van De Gheyn, zoals het prachtige blad met een 'Bataafse roos' van 1620 (cat.no.86). [21] Het
gewicht van elke bloem, door de wijze waarop hij aan zijn steel hangt, is bijna voelbaar. Hier
is iets van essentie uitgedrukt. We kunnen ook aanvoelen hoe elk bloemblaadje afzonderlijk
zich ontplooit en omkrult, of zich strekt. We zien een levende plant, door de ogen van een
kunstenaar die meer uitbeeldde dan de vorm. We zien ook dat hij in de jaren sedert het album
gerijpt moet zijn. Aan het beeld is iets onzegbaars toegevoegd, de beleving van die jaren. In
zekere mate treft dit ons weer in de spontane studies van bladen waarop planten zijn
gecombineerd met andere voorstellingen of met figuren, zoals cat.no.85 met druiventakken
en, uitgevoerd in zwart krijt, een pompoen. In cat.no.95 zien we links voor, misschien bedoeld
als een repoussoir in het landschap, een Klis (Arctuim cf. lappa L.). Klissen zijn een gewone
verschijning in landschappen en andere voorstellingen van Hollandse meesters door de hele
zeventiende eeuw heen, bij voorbeeld bij Abraham Bloemaert en Aelbert Cuyp.

In de zode van VRA no.507 zijn de meeste soorten niet herkenbaar, en heeft de kunstenaar
meer het idee van een vegetatie aangeduid. Alleen Hondsdraf (Glechoma hederacea L.) lijkt
vrij goed te identificeren. Een fragment uit een groter schetsblad, (cat.no.84), toont een zode

15 Het onderzoek had plaats na overleg met Prof. I.Q. van Regteren Altena. De directeur van de Stichting, de heer C. van Hasselt, zond mij spoedig daarop alle foto's. Het onderzoek werd daarna ter hand genomen door F. Hopper-Boom, die er een scriptie aan wijdde, en de soorten dertermineerde. Eerst na de verschijning van haar artikel in *Simiolus* in 1976 kwam ik hiervan op de hoogte. Een poging de scriptie in te zien, mislukte. Het album is beschreven door Van Regteren Altena 1983, Vol. II, nos. 909-930, Vol. III pl. 172-193 en door Van Hasselt in: cat.tent. Parijs 1985, no. 9, pl. 20-41, in beide gevallen met determinaties die aan Hopper-Boom ontleend zijn. Sommige dertermineaties zijn echter onjuist of onvolledig.
16 Bergström 1970, p.149; Hopper-Boom 1976, p. 198; cat.tent. Parijs 1985, p. 32, n. 12. Het niet gesigneerde werk bij Van Regteren Altena 1983, Vol. II no. Add. 1, Vol. III pl. 283 is niet van Jacques de Gheyn
17 Van Mander 1604, Leven, fol. 294b
18 Geen 'gourds', pompoenen of kalebassen, zoals Van Regteren Altena 1983, Vol. I, p. 66, meent
19 Aangezien de gravure 1600 gedateerd is, lijkt het denkbaar dat de aquarellen eerst na andere studies tot stand kwamen, mogelijk pen- of krijttekeningen met aanduidingen voor de kleuren.
20 Hunger 1927, 256; Van Regteren Altena 1983, Vol. I p. 66, Vol. II p. 78, no. 465
21 De 'Bataafse roos', die ik *Rosa gallica L. cv. Batavica* (cv. = cultuurvariëteit) zou willen noemen, is een roos die instaat tussen de Apothekersroos *(Rosa gallica L. cv. Officinalis)* en de Provenceroos *(Rosa provincialis Mill.)*, en is in feite een kruisingsproduct van verschillende rozensoorten. Ook de Apothekersroos en de Provenceroos zijn geen zuivere botanische soorten.
22 Bol 1963, no. 18, kwam ten dele tot andere conclusies.

met wat duidelijker herkenbare planten. We menen hier Kruipende boterbloem (Ranunculus repens L.), Glad walstro (Galium mollugo L.), Witte dovenetel (Lamium album L.) en Hondsdraf te onderscheiden. [22] Deze zode herinnert ons enigszins aan het beroemde 'Grosse Rasenstück' van Dürer, een der meest originele creaties in de geschiedenis van de uitbeelding van planten. Behalve de takken van een Braam met vruchten, van de Wijndruif en van de Pompoenplant zijn geen tekeningen bekend van afzonderlijke vruchten. We weten dat de doofstomme Matheus Jansz. Hyc, die rond 1592 bij Jacques de Gheyn in de leer was, een 'fruytagie' maakte, [23] maar van De Gheyn is, voor zover thans bekend, slechts eenmaal een fruitstuk vermeld, in een veiling van 16 april 1738 in Amsterdam, uit de verzameling van Baron Schönborn. [24] Intussen is mij een stilleven van Jacques de Gheyn onder ogen gekomen, het werd onlangs onder de naam Gottfried de Wedig getoond op een tentoonstelling. [25] Het monogram van Jacques de Gheyn is op het mes leesbaar.

Niet minder dan vier bladen met bomen of boomstronken zijn in de tentoonstelling te bewonderen. Het zijn alle pentekeningen, of combinaties met zwart krijt. De meest voorkomende boomsoorten in Hollandse landschappen van de zeventiende eeuw zijn eiken, berken en wilgen. De eik komt in schilderijen verreweg het meest voor. Studies van alle drie vinden we bij De Gheyn, waarbij een flink aantal eikebomen en -stronken (VRA nos.1000-1003, cat.no.87). De berken (cat.no.89) met een aan de basis vertakte stam en met jonge spruiten aan de voet, laten ons zien vanwaar de heersende zuidwestenwind waait. Uitzonderlijk is de studie van een beuk (cat.no.88), als de toeschrijving tenminste juist is, want de beuk ontbreekt vrijwel in de landschapsschilderkunst van voor de negentiende eeuw, en schijnt in de voorgaande eeuwen ook niet inheems geweest te zijn maar gaandeweg aangeplant. Mijns inziens niet van De Gheyn is de kennelijk niet naar het leven getekende palm, waarvan ook Van Regteren Altena de toeschrijving in twijfel trekt. Het zijn steeds oude, soms dode of gevelde bomen die De Gheyn tekende. Op een mooie tekening in het Amsterdamse Rijksprentenkabinet is, op de wortels van een oude eik gezeten, een jonge man op de rug te zien. [27] Uit de gekloofde stam schieten hier en daar jonge loten uit. De jonge mens schijnt hier klein ten opzichte van de oude woudreus. Dat hij op diens wortels rust, zou men zinnebeeldig kunnen opvatten.

Tenslotte wil ik enkele woorden wijden aan planten die De Gheyn opzettelijk in bepaalde voorstellingen gebruikte, en waarvan de betekenis duidelijk in de context ligt opgesloten. Daar is in de eerste plaats de vanitas-voorstelling. Vanouds is de bloem daarin symbool van vergankelijkheid, zijn leven en schoonheid zijn slechts van korte duur, vergelijkbaar met het leven van een mens. In deze trant vinden we bij voorbeeld teksten bij de tekeningen van Joris Hoefnagel. Zo ook de teksten van Hugo de Groot voor de gravure waarvan cat.no.13 een ontwerp is, gemaakt in 1599. Het vaasje met bloemen heeft hier een duidelijke functie.

In de heksenscènes komen soms paddestoelen voor, maar bij voorbeeld ook op de tekening met de *Onkruid zaaiende duivel* (VRA no.50, fig.no.13). Sedert de Griekse Oudheid golden

Fig.no.13

Jacques de Gheyn, Onkruid zaaiende duivel, *1603, Kupferstichkabinett, Staatliche Museen Preussischer Kulturbesitz, Berlijn*

23 Van Regteren Altena 1983, Vol. I,
p. 31

24 cf. Hoet 1752, I, p. 517, no. 168:
'Een Fruyt-stuk, door de Gheyn', dat 23
gulden opbracht. Theoretisch zou het een
werk van de latere Jan Baptist de Gheyn
kunnen zijn, maar dat is niet
waarschijnlijk. Van Regteren Altena
1983, Vol. II nos.P. 46 en P. 47 geeft
abusievelijke vermeldingen van
fruitstukken uit dezelfde veilingcatalogus,
de lotnummers 169 en 143 zijn noch
fruitstukken, noch werken van De Gheyn.

25 Grimm 1984, no.4. De toeschrijving
wordt nader toegelicht in een ander
artikel.

26 Van Regteren Altena 1983, Vol. II,
p. 150, no. 982, Vol. III pl. 17. Evenmin
van De Gheyn is no. 981, pl. 18

27 Inv.no. 22:43; Van Regteren Altena
1983, Vol. II, p. 152, no. 998, Voll. III
pl. 304

28 Bij voorbeeld Nicander van Colophon
(2e eeuw voor Christus), in zijn
Alexipharmaca; Isidorus van Sevilla
(begin 7e eeuw) in zijn *Etymologiae*;
Valerianus (midden 16e eeuw) in zijn
Hieroglyphica

29 cf. Teirlinck 1930, pp. 79, 84, 87-88,
206

30 George Buchanan, *Paraphrasis
Psalmorum Davidis
poetica*, eerste druk Antwerpen 1566.
Voor de gravure zie Van Regteren Altena
1983, Vol. I ill. 8 en cat.tent. Parijs 1985,
no. 27, ill. 60

31 Timmers 1947, no. 170, met bronnen

32 Voor de gravure zie cat.tent. Parijs
1985, no. 25, pl. 73; Segal 1983, ill. 8

33 Weiler 1984, p.34

34 cf. Ripa, ed. 1611, p. 11; ed. 1644,
p. 279

paddestoelen, omdat zij giftig kunnen zijn, als teken van het kwaad. Later werd het ook een teken van de dood, de duivel en hekserij. In vele namen is dat nu nog terug te vinden. We hoeven slechts te denken aan de heksenkring, een kring van paddestoelen. Allerlei oude bronnen brengen aspecten van onheil naar voren. [28] Van de vele als duivelsplanten bekende kruiden is geen herkenbaar op de muur boven de heksenscene van 1600, of het zou de Haagwinde (Calystegia sepium L. R.Br.) moeten zijn, waarvan we oude namen als Duivelsnaaigaren kennen. [29]

In het *Gebed voor de maaltijd* (VRA no.198, fig.no.1), een ontwerp voor een gravure, zien we ouders met hun kinderen geschaard om een tafel. Alle familieleden zijn door een symbolische plant vergezeld. De vader is vertegenwoordigd door een boom, buiten de kamer, als teken van kracht en standvastigheid. Rechts van de moeder staat een wijnstok tegen de muur, en de kinderen worden elk vergezeld door een rechtopstaande olijftak. De Wijn en Olijf worden in de tekst onder de gravure, een bewerking van Psalm 128 vers 1-3 door de Schotse humanist George Buchanan (1506-1582), [30] verklaard. De bijbel geeft: 'Uw huisvrouw zal wezen als een vruchtbare wijnstok aan de zijde van uw huis; uw kinderen als olijfplanten rondom uw tafel'. De olijftak is hier wel tevens gedacht als symbool van vrede. Brood en wijn kunnen als eucharistiesymbolen gezien worden, het zout kan in verband gebracht worden met het offer volgens Leviticus 2 vers 13: 'En alle offerande uws spijsoffers zult gij met zout zouten, en het zout des verbonds van uw God van uw spijsoffer niet laten afblijven; met al uw offerande zult gij zout offeren'. Zout kan ook voor matigheid en juiste maat staan. Dit zijn alle elementen die we kennen van zeventiende eeuwse stillevens, speciaal van 'ontbijtjes'. De koperen luchter waarnaar de vader opziet, is door Middeleeuwse schrijvers als symbool van Christus opgevat. [31] Boven de vader staan op een richel langs de muur een wasbekken en een kan, attributen van reiniging, en dus symbolen van innerlijke reinheid.

De tekst onder de gravure van het 'vreedsamich paer' [32] geeft in grote trekken weer wat twee en een halve eeuw eerder Geert Grote (1340-1384) als ideaal had gezien van een devoot echtpaar: 'stil, vreedzaam, huiselijk, onderdanig in ootmoedigheid, geconcentreerd op gerechtigheid, vrede en blijdschap in de Heilige Geest....'. [33] De duif, symbool van de Heilige Geest, zweeft boven hun hoofd. De pompoen was in 1593 bij Cesare Ripa een attribuut van de Landbouw (Agricoltura). [34] De vruchten zijn de vruchten van de ouderdom, waarin de wijsheid gerijpt is of de 'vruchten van de arbeid'.

Sam Segal

De dier-tekeningen van Jacques de Gheyn

Indien we willen komen tot een plaatsbepaling van de dier-afbeeldingen van De Gheyn in het licht van de ontwikkeling van de 16e eeuwse zoölogie, dan moeten wij teruggaan tot Albrecht Dürer. Deze man stond op de grens van twee werelden: enerzijds de wereld die vooral op het 'hogere' gericht was en die sterk door stijl en symboliek gebonden was aan de Middeleeuwse traditie; anderzijds de wereld, waarin een zuivere benadering van de 'hogere' in de natuur zelf gezocht werd: God zou zich permanent in de (levende) natuur openbaren.

Het nauwkeurig weergeven van die natuur werd een belangrijk streven van de kunstenaar, Dürer voorop, en zijn dier-afbeeldingen van de rhinoceros en de haas zijn nog steeds wereldberoemd. Humanisme en reformatie waren de stromingen die richting gaven aan deze, op de werkelijkheid betrekking hebbende, kunstuitingen en die tevens belangrijke impulsen gaven aan een op empirie en inductie gebaseerde natuurwetenschap.

In de opkomende levenswetenschappen der 16e eeuw bleef de relatie tussen kunst en wetenschap zeer nauw: het anatomische werk van de Brusselse arts Andreas Vesalius (1514-1564) munt uit door afbeeldingen van hoge kunsthistorische waarde; het botanische werk van Leonardt Fuchs (1501-1566) bevat de fraaiste afbeeldingen, vervaardigd door een keur van tekenaars; het grootschalige zoölogische werk van Conrad Gesner (1516-1566) vertoont talrijke afbeeldingen van dieren. Echter de realiteitswaarde van het weergegevene en het waarheidsgehalte van het beschrevene bleven lange tijd – zeker waar het dieren betrof – een groot probleem.

We moeten bij onze interpretatie van het werk der 16e eeuwse zoölogen in het oog houden, dat deze onderzoekers sterk afhankelijk waren van het hen toegezonden materiaal en dat zij in het geheel geen weet hadden van het soortsbegrip of van een systeem van het dierenrijk. Daarenboven bleef de Bijbel voor hen de bron van alle kennis: de rede (het verstand) zou ons door God gegeven zijn en daarmee zouden tevens alle van het weten afgeleide voorstellingen reeds a priori gegeven zijn. Met deze uitgangspunten kan het ons niet verbazen dat fabeldieren en allegorieën nog lange tijd voortleefden, zowel in wetenschap als kunst.

Een brandpunt van activiteiten in de 16e eeuw vormden de Nederlanden, waar handel en handwerk bloeiden naast kunst en wetenschap, zonder dat deze activiteiten in die tijd tot streng gescheiden disciplines te herleiden waren. In dit bruisende klimaat nam de belangstelling voor de natuur drastisch toe, vooral nadat door de ontdekking van het kompas, tochten op volle zee mogelijk waren geworden, waardoor nieuwe planten en dieren uit vreemde werelden in Europa bekend werden. Kunst en wetenschap werden hierdoor gestimuleerd en men legde zich toe op het afbeelden en beschrijven van deze nieuwe natuurprodukten. Deze ontwikkeling sloot goed aan op de Nederlandse traditie van een op de natuur gebaseerde kunst, waar de Dürer-traditie geheel op aansloot. De werken van Dürer waren in de Lage Landen overigens zeer goed bekend en zij stonden onder meer bij De Gheyns leermeester Hendrick Goltzius in hoog aanzien. Deze bekendheid met Dürers werk was zeker niet in de laatste plaats te danken aan diens bezoek aan enkele Zuidnederlandse steden, rond 1520, en zijn ontmoeting met Lucas van Leyden die door hem bij die gelegenheid geportretteerd werd. Deze toenemende belangstelling voor de natuur vond tevens zijn weg in een reeks van wetenschappelijke boekwerken, met name op het gebied der levenswetenschappen, welke vaak voorzien waren van 'naar de natuur' vervaardigde afbeeldingen. Slechts één naam moge in dit verband worden genoemd, namelijk die van Carolus Clusius (1526-1609), een der grootste geleerden van zijn tijd. Behalve de vele illustraties die hij ons in zijn gedrukte geschriften heeft nagelaten, bestaat er ook nog een collectie van circa 1400 gekleurde platen, die hem door zijn correspondenten werden toegezonden of die hij zelf heeft laten vervaardigen. Kunst en wetenschap lagen nog steeds in elkaars verlengde.

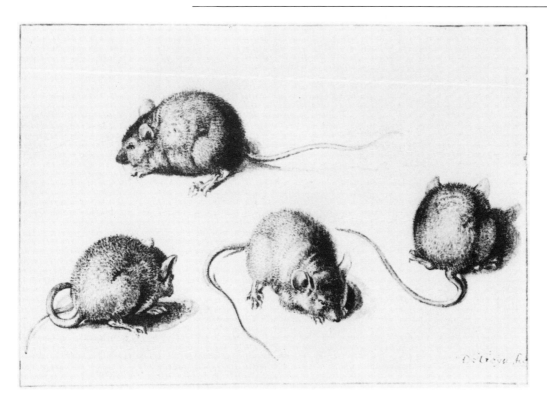

Fig.no.14

Jacques de Gheyn, Studieblad met vier
muizen, *Rijksprentenkabinet,
Rijksmuseum, Amsterdam*

Fig.no.15

Jacques de Gheyn, Drie studies van
paardekoppen, *Kupferstichkabinett,
Staatliche Museen Preussischer
Kulturbesitz, Berlijn*

Het is tegen deze achtergrond dat we onze hoofdpersoon, Jacques de Gheyn, moeten
beschouwen. In het bijzonder zijn tekening met 4 muizen (VRA no.866, fig.no.14) kenmerkt
hem als nauwkeurig waarnemer, die met vaste hand, geheel in de via zijn leermeester Goltzius
tot hem gekomen Dürer-traditie, het waargenomene natuurgetrouw weergeeft tot in details. Er
ligt een grote uitdrukkingskracht in de weergave van de innerlijke spanningen der dieren en
van hun bewegingen.

Behalve voor muizen, had De Gheyn ook een bepaalde voorliefde voor kikkers en insecten en
voor hoefdieren als paarden en ezels, waarbij vooral de zorgvuldige weergave van de
uitwendige anatomie van de paardekop opvalt (VRA no.854, fig.no.15).

Rond 1600 was de Leidse universiteit uitgegroeid tot het belangrijkste wetenschappelijke
centrum van de Republiek; niet in het minst als gevolg van de activiteiten van Clusius was de

Leidse Hortus het centrum van nieuwe natuurlijke produkten uit Oost- en West-Indië. Deze produkten waren niet uitsluitend voor de tuin zelf bestemd, doch ook voor het zich in die tuin bevindende zogenaamde *Ambulacrum*, waarin zich het wellicht oudste nog bekende openbare natuurhistorische museum bevond. Naast een aantal voorwerpen afkomstig van fabeldieren – zoals de huid, afkomstig van een zeemeermin; een veer van de vogel phoenix en een poot van de griffon – bevatte dit museum ook een verzameling van authentieke zoölogische, botanische en ethnografische voorwerpen. Het is bekend dat De Gheyn de Leidse Hortus goed gekend moet hebben; hij woonde trouwens rond 1597/98 in Leiden. Een fraai voorbeeld van het feit dat hij het *Ambulacrum* heeft bezocht, is zijn tekening van de 'Zee Eeghel', de kogelvis (Diodon hystrix, cat.no.83), waarbij hij in de begeleidende tekst op de tekening een nauwkeurige beschrijving heeft gegeven van de kleurschakeringen van het dier. Dat het dier tot de verzameling van het *Ambulacrum* heeft behoord, weten wij van een prent van Willem van Swanenburgh uit 1610, waar hij in de marge van een plattegrond van de Leidse Hortus een vrij schematische afbeelding geeft van deze vis; bovendien weten we, op grond van nog bestaande inventarislijsten van deze collectie in het *Ambulacrum*, dat dit dier daar inderdaad aanwezig was. Een ander fraai voorbeeld van De Gheyns interesse voor de nieuwigheden uit de tropische gebieden is zijn afbeelding van de 'Lantarendrager' (Phosphoricus, cat.no.82) uit West-Indië, getekend in 1620, een bewijs dat De Gheyn ook nog op latere leeftijd geïnteresseerd was in exotische nieuwigheden. Een fraai voorbeeld, waaruit blijkt dat De Gheyns belangstelling voor de harmonie van het dierlijk lichaam zich ook uitstrekte tot de inwendige struktuur, is te vinden in zijn tekening van de gevilde kop van een kalf (cat.no.75).

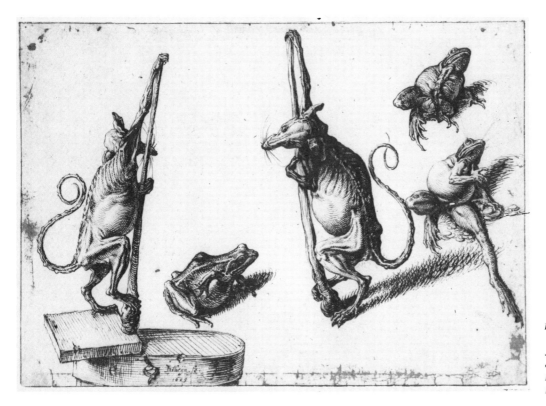

Fig.no.16

Jacques de Gheyn, Studieblad met opgezette ratten, 1609, Kupferstichkabinett, Staatliche Museen Preussischer Kulturbesitz, Berlijn

Moeilijker te interpreteren zijn de tekeningen van een rattenkarkas, klimmend, of althans steunend, op een stok. Het markante is, dat dit karkas enerzijds een grote zoölogische nauwkeurigheid vertoont, doch dat anderzijds de kunstenaar erin geslaagd is de weerzinwekkende realiteit toch een zekere levensechtheid te geven, waardoor er bij de beschouwer geen gevoelens van walging opkomen (VRA no.867, fig.no.16). In dit opzicht doen deze afbeeldingen denken aan de anatomische illustraties van Vesalius.

Het thema van de dood neemt trouwens een belangrijke plaats in bij de tekeningen van De Gheyn evenals bij velen van zijn tijdgenoten. Vooral dode vogels blijken voor hem een geliefkoosd thema te zijn (cat.nos.77-79); op de tentoonstelling bevinden zich daarvan enkele voorbeelden. We komen hier op een, voor ons moderne mensen, heel moeilijk terrein, gezien dat in deze tijd kunst, allegorie en wetenschap nog heel dicht bij elkaar liggen en in een nauwe

samenhang staan met de heersende religieuze opvattingen en de erbij behorende moraal. Zo was het Anatomisch Theater der Leidse Universiteit – groot gemaakt door De Gheyns tijdgenoot de anatoom Pieter Paauw (1564-1617) – niet uitsluitend bestemd tot het demonstreren van de menselijke anatomie, doch het bevatte tevens een verzameling van menselijke en dierlijke skeletten, die weliswaar gebruikt werden als vergelijkingsmateriaal, maar die tegelijkertijd dienden om de vergankelijkheid des levens te demonstreren. Deze vergankelijkheid werd bovendien ook nog veelvuldig gedemonstreerd in de vorm van symbolische en allegorische voorstellingen en vanitas-stukken, waarmee het Anatomisch Theater was aangekleed. Waar woorden tekort schoten, nam het symbool deze taak over. Het is voor de huidige beoefenaar der levenswetenschappen niet altijd eenvoudig om de motieven van deze voorvaderen te begrijpen; zij moeten evenwel aangesloten hebben bij de toenmalige christelijke – en dus ook calvinistische – traditie en wetenschap en bij de toenmalige moralistische opvattingen.

Bij De Gheyn zien we in overeenstemming met deze traditie dat hij aan sommige van zijn tekeningen van kikkers menselijke morele eigenschappen heeft meegegeven, die hij in houding en gebaar tot uitdrukking brengt. Gaat het hier om een symbool of is het de bedoeling de mens belachelijk te maken? Een voor ons tamelijk ondoorgrondelijke tekening is een typisch vanitas-stuk, waarin De Gheyn een duidelijk verband legt tussen de kikker en de dood en waarbij hij bovendien bij een tweetal van deze dieren de menselijke geslachtskenmerken in een overdreven vorm heeft uitgebeeld (cat.no.67). De magische of allegorische betekenis blijkt uit de hand op de opengeslagen pagina van een boek in het midden van de tekening. Dat De Gheyn met deze tekening een speciale bedoeling gehad moet hebben, wordt duidelijk, wanneer we deze kikkerfiguren vergelijken met de zeer realistische weergave van deze dieren op een aantal andere tekeningen (b.v. cat.no.80).

Nog verder op deze weg van een toenemende symbolische inhoud gaat de tekening waarbij een oud, naakt echtpaar gezeten is op een griezelig 'Dinosaurusachtig' monster, waarvan de poten, bij nadere beschouwing, grote overeenkomst vertonen met die van een kikker (cat.no.69). Tegenover het monster zitten twee heksen voor een gebouw, waarmee wordt aangegeven dat deze tekening betrekking heeft op de weergave van een heksensabbat.

In het bijzonder in deze laatste tekening zien we De Gheyn weer als een kind van zijn tijd, waarin waarneming, wetenschap, kunst, allegorie en symboliek nog dicht bij elkaar lagen. De kardinale vraag is: wat is in deze denk- en belevingswereld de werkelijke inhoud van 'naar de natuur', waar door deze 16e en 17e eeuwse kunstenaars zo zeer de nadruk op gelegd wordt? Of is dit een vraag van alle tijden?

P. Smit

Biografische gegevens

1565	Jacques de Gheyn II wordt te Antwerpen geboren. Zijn vader, Jacques de Gheyn I, is afkomstig uit Utrecht en wordt in 1558 genoemd als *glaesscryver* in de *Liggeren* van het St Lucas-gilde te Antwerpen.
1581	Jacques de Gheyn I sterft te Antwerpen. Waarschijnlijk kort daarna vertrekt het gezin naar de Noordelijke Nederlanden.
1585-1590 (?)	Jacques de Gheyn II werkzaam in het atelier van Hendrick Goltzius te Haarlem.
1590/91-1596	Gevestigd te Amsterdam; bezoek van de humanist Arnoldus Buchelius op 4 april 1591 en op 30 mei 1592.
1591	Mogelijk in verband met een opdracht door de Jezuïten te Antwerpen wordt De Gheyn op 11 september een paspoort verstrekt. Het is niet duidelijk of hij hiervan gebruik heeft gemaakt.
1593	De Admiraliteit van Amsterdam verstrekt hem de eerste officiële opdracht, voor een gravure van de *Overwinning bij Geertruidenberg*.
1594	De Gheyn speelt mee in een toneelstuk, dat te Amsterdam wordt opgevoerd ter gelegenheid van de ontvangst van prins Maurits.
1595	Aankondiging op 30 april te Amsterdam en op 1 mei te Den Haag, van het huwelijk tussen Eva Stalpaert van der Wielen te Den Haag en Jacques de Gheyn II, woonachtig in de *Molensteech* te Amsterdam.
1596-1601/02	Woonachtig te Leiden.
1596	Mogelijk het jaar van de geboorte van de zoon, Jacques de Gheyn III. Begin van de samenwerking met Hugo de Groot.
1597	Graveert een prent van de *Overwinning bij Turnhout, op 24 januari 1597*. De opdracht wordt betaald door de Staten Generaal, de Staten van Holland en Friesland en de stad Leiden op 25 april.
1598	Ontvangt op 7 januari de opdracht voor een plattegrond (in vogelvlucht gezien) van Den Haag. 1599 Op 31 augustus wordt bij notaris W. van Oudenvliet te Leiden het testament gepasseerd van De Gheyn en zijn vrouw; zijn beroep is plaatsnijder.

1603	Woonachtig aan het Voorhout te Den Haag. Op 9 mei betaling voor de gravure van Simon Stevins *Zeilwagen van prins Maurits*. De prins geeft de opdracht voor het schilderen van zijn *Witte Hengst*.
1605	Vermeld als *schilder* bij het Haagse gilde, zonder datum wordt hij ook vermeld als *schilder en graveur*.
1606	Op 29 mei wordt het 'privilegie' verstrekt door de Staten Generaal voor het graveren en publiceren van de *Wapenhandelinghe*. Op 30 november is een betaling geregistreerd voor een *Bloemstilleven*, bestemd voor Maria de Medici.
1613	De Gheyn is op 15 juli getuige bij het huwelijk van de graveur Andries Jzn Stock.
1615	Voortaan alleen als schilder bij het Haagse gilde ingeschreven.
1616	Jacques de Gheyn III draagt zijn reeks gravures met *Zeven Griekse wijsgeren* op aan zijn vader.
1618	Jacques de Gheyn III verblijft met Constantijn Huygens in Engeland.
1623	Jacques de Gheyn II en zijn zoon verhuizen naar de Lange Houtstraat te Den Haag, waar zij zich naast Constantijn Huygens vestigen.
1627	De aanslag voor de 500e penning stelt het vermogen van De Gheyn op f 40.000,—
1629	Op 29 maart overlijdt De Gheyn en wordt op 2 april begraven in het familiegraf Stalpaert van der Wielen in de Jacobs-kerk te Den Haag.

Lijst van bruikleengevers

België	Koninklijke Musea voor Schone Kunsten van België, Brussel
Bondsrepubliek Duitsland	Kupferstichkabinett, Staatliche Museen Preussischer Kulturbesitz, Berlijn Herzog-Anton-Ulrich Museum, Braunschweig Kunsthalle, Hamburg Staatliche Graphische Sammlung, München Graphische Sammlung, Staatsgalerie, Stuttgart
Denemarken	Department of Prints and Drawings, The Royal Museum of Fine Arts, Kopenhagen
Engeland	Department of Prints and Drawings, The Trustees of the British Museum, Londen Victoria and Albert Museum, Londen The Visitors of The Ashmolean Museum, Oxford The Governing Body, Christ Church, Oxford
Frankrijk	Fondation Custodia (coll.F. Lugt), Institut Néerlandais, Parijs Cabinet des dessins, Musées Nationaux du Louvre, Parijs
Nederland	Amsterdams Historisch Museum, Amsterdam Erven I.Q. van Regteren Altena, Amsterdam Particuliere verzameling, Amsterdam Rijksprentenkabinet, Rijksmuseum, Amsterdam Stichting P. en N. de Boer, Amsterdam Groninger Museum, Groningen Teylers Museum, Haarlem Prentenkabinet, Rijksuniversiteit, Leiden
Verenigde Staten van Amerika	Verzameling Maida en George S. Abrams, Boston, Mass. The Art Institute of Chicago, Chicago, Ill. The Minneapolis Institute of Arts, Minneapolis, Mn. The Metropolitan Museum of Art, New York, N.Y. The Pierpont Morgan Library, New York, N.Y. Particuliere verzameling, New York, N.Y. Particuliere verzameling, Scarsdale, N.Y. National Gallery of Art, Washington, D.C.

De catalogus volgt in hoofdlijnen de driedelige monografie van Van Regteren Altena. Voor bibliografische gegevens en de herkomsten van de tekeningen wordt daarnaar verwezen; de maten zijn aangegeven in centimeters, waarbij de hoogte gaat voor de breedte.

1 De apostel Thomas

Pen en bruine inkt, grijs gewassen,
doorgedrukt; diameter 13,8 cm.
Bibl.: Van Regteren Altena 1983, Vol. II no. 73, Vol. III pl. 9

Museum Boymans-van Beuningen (inv.no. JdG. no. 6), Rotterdam

2 De apostel Matthaeus

Pen en bruine inkt, grijs gewassen,
doorgedrukt; diameter 13,9 cm.
Bibl.: Van Regteren Altena 1983, Vol. II no. 74, Vol. III pl. 10

Museum Boymans-van Beuningen (inv.no. JdG. no. 7), Rotterdam

3 De apostel Judas Thaddaeus

Pen en bruine inkt, grijs gewassen,
doorgedrukt; diameter 13,6 cm.
Bibl.: Van Regteren Altena 1983, Vol. II no. 77, Vol. III pl. 11

The Minneapolis Institute of Arts (The David Daniels Fund; inv.no. 67.46.2), Minneapolis.

4 De apostel Matthias

Pen en bruine inkt, grijs gewassen,
doorgedrukt; diameter 13,9 cm.
Herkomst: Kunstcabinet J. op de Beeck (niet in Lugt)
Bibl.: Van Regteren Altena 1983, Vol. II no. 78, Vol. III pl. 12

National Gallery of Art (Ailsa Mellon Bruce Fund; inv.no. G 1982.97.1), Washington D.C.

De apostelen zijn voorgesteld ten halven lijve en ieder voorzien van hun attribuut; bij Thomas, Matthaeus en Matthias zijn dat de instrumenten van hun martelaarschap, lans, hellebaard en zwaard, bij Judas Thaddaeus is het een winkelhaak.[1] Na vanaf 1585 enkele jaren werkzaam geweest te zijn in het atelier van Hendrick Goltzius (1558-1617) te Haarlem teneinde zich te bekwamen in de kunst van het graveren, besluit De Gheyn in de jaren 1590/91, Goltzius vertrok in november 1590 naar Italië, zich in Amsterdam te vestigen als zelfstandig graveur en uitgever.[2] In Haarlem graveerde De Gheyn vrijwel uitsluitend naar ontwerpen van andere kunstenaars, zoals Goltzius, Cornelisz Cornelisz, Spranger en Van Mander. Vanaf het begin van zijn verblijf in Amsterdam verschijnen er nu ook gravures naar zijn eigen ontwerp.

Deze vier tekeningen zijn de vier overgebleven ontwerpen voor een serie van 14 prenten met Christus, de 12 apostelen en de apostel Paulus, die door Zacharias Dolendo (1561-ca 1605), een leerling van De Gheyn, in tegengestelde richting in prent werd gebracht.[3]

Wat vormentaal betreft sluiten deze tekeningen zich nog geheel aan bij de wijze van werken van Goltzius uit bijvoorbeeld 1588/89. Men vergelijke bijvoorbeeld deze bladen met de serie van vier evangelisten van Goltzius uit 1588, door De Gheyn gegraveerd, waar de figuren eveneens ten halven lijve in een rondje zijn weergegeven.[4]

Overeenkomsten naar vorm én inhoud biedt ook een serie van 14 gravures door Goltzius ontworpen en gegraveerd in 1589 eveneens met Christus, de 12 apostelen en Paulus.[5]

Door de duidelijke verwantschap met het werk van Goltzius uit de tijd kort voor 1590 kan men deze vier tekeningen van De Gheyn plaatsen in de jaren 1591/92. De serie prenten naar deze bladen is mogelijk de vroegste met De Gheyns adres als uitgever.

1 Réau 1958, pp. 1268, 928, 765, 925
2 Van Regteren Altena 1983, Vol. I p. 27
3 Hollstein, Dolendo, nos. 30-43
4 Hollstein, De Gheyn, nos. 349-352
5 Strauss 1977, nos. 267-280

5 Aarde

Pen en bruine inkt, grijs gewassen,
doorgedrukt; 16,7 x 13,7 cm.
Bibl.: Van Regteren Altena 1983, Vol. II no. 175, Vol. III pl. 47

The Art Institute of Chicago (Olivia Shaler Swan Memorial Coll., inv.no. 1969.272), Chicago

De tekening is het enig overgebleven ontwerp voor een serie gravures van De Gheyn met de vier elementen.[1] De aarde is hier weergegeven als een jager. De elementen water en lucht worden op de prenten voorgesteld als een valkenier en een visser, terwijl het vuur een vrouw is die de jachtbuit bereidt op een keukenvuur.

1 Hollstein, De Gheyn, nos. 47-50
2 Illustrated Bartsch, Goltzius, 1980,
pp. 304-307
Deze prenten werden uitgegeven door de
gebroeders De Bry te Frankfurt. Op een
serie met de vier elementen van Jacob
Savery (ca 1565-1603) komen dezelfde
teksten voor (Hollstein, Savery, nos.1-4
(ills.)

Voor een goed vergelijkbare serie etsen met de 4 elementen van een onbekende kunstenaar maakte Goltzius de ontwerpen. Deze prenten zijn voorzien van verklarende teksten in het Nederlands; de tekst op de ets met de aarde luidt:

T ghevangen wilt, mijn claghen stilt
D'aerd is tot voetsel der menschen milt[2]

Ook dit blad staat in de manier van tekenen nog dicht bij Goltzius, zodat het kan zijn ontstaan in de eerste helft van de jaren negentig.

6 Portret van Matheus Jansz. Hyc

Pen en bruine inkt; 27,2 x 22,6 cm.
Geannoteerd in de vorm van een brief aan een onbekende, genaamd Isebrant Willemsen.
Gesigneerd en gedateerd met pen in bruine inkt: *Jaques de gheyn Ano 1592 - 3 mert*
Bibl.: Van Regteren Altena 1983, Vol. I pp. 30, 31, Vol. II pp. 110, 111, Vol. III pl. 8

Kupferstichkabinett (inv.no. 4006), Staatliche Museen Preussischer Kulturbesitz, Berlijn

In de brief, die dit portret begeleidt, schrijft De Gheyn dat hij een leerling naar Willemsen stuurt, die doofstom is. Deze kan daarom niet vertellen dat De Gheyn zich laat verontschuldigen. Als reden voor zijn niet verschijnen geeft De Gheyn op dat hij voortdurend bij 'zijn apostelen' moet blijven die al zijn aandacht vragen, omdat zij binnen een maand zullen afreizen naar Frankfurt. Daarnaast beveelt hij hem de jongen aan, indien Willemsen iets voor hem te doen zou hebben.

De geportretteerde jongeman werd door Van Regteren Altena[1] geïdentificeerd als Matheus Jansz. Hyc, de doofstomme zoon van de Leidse stadsgeneesheer Jan Symonsz Hyc, later als schilder werkzaam te Leiden.

De apostelen waar De Gheyn in zijn brief over schrijft is zonder twijfel de serie gravures, die hij in deze tijd vervaardigde naar tekeningen van Carel van Mander (1548-1606) en die hij op 30 Mei 1592 aan de Utrechtse rechtsgeleerde en humanist Van Buchell toont.[2] In zijn brief zegt De Gheyn dat hij blij is dat zijn apostelen de reis naar Frankfurt in de zomer maken, 'want sij naue een schoen anden voet en hebben'; de prenten tonen inderdaad de apostelen staande en zonder schoeisel. Dat De Gheyn zijn werk naar Frankfurt zendt om het daar te laten uitgeven of te verkopen is begrijpelijk, omdat Frankfurt in de tweede helft van de 16e eeuw en daarna een belangrijk centrum van uitgeweken Zuidnederlandse drukkers en boekverkopers was.[3]

Het portret van Hyc is getekend in de graveertechniek, dat wil zeggen op de manier waarop een gravure in de koperen plaat wordt aangebracht. De Gheyn leerde deze wijze van tekenen bij Goltzius die een meester was in het maken van het zgn. 'Federkunststück'.[4] De Gheyn eindigt zijn brief aan Willemsen met de woorden 'wat ick vermagh', vermoedelijk zijn motto in de rederijkerskamer in Amsterdam.

1 cf. Vol. I, p. 31
2 Hollstein, De Gheyn, nos. 396-409;
Buchelius, Diarium, p. 324
3 Briels 1974, pp. VI, 15; onder meer
bij voorbeeld Theodor de Bry en zijn
beide zoons, cf. cat.no. 5
4 cf. Reznicek, p. 15 van deze catalogus

7 Weelde (Opes)

Pen en bruine inkt, grijs en blauw gewassen, doorgedrukt; 21,3 x 164,4 cm.
Geannoteerd r.o. met pen in bruine inkt: *J.D. Geyn. Inve.*
Bibl.: Van Regteren Altena 1983, Vol. I p. 50, Vol. II no. 178, Vol. III pl. 26

Prentenkabinet (inv.no. A.W. 132), Rijksuniversiteit, Leiden

8 Trots (Superbia)

Pen en bruine inkt, grijs en blauw gewassen, doorgedrukt; 21,5 x 16,5 cm.
Geannoteerd l.o. met pen in bruine inkt: *J.D. Geyn. in.*
Bibl.: Van Regteren Altena 1983, Vol. I p. 50, Vol. II no. 179, Vol. III pl. 27

Prentenkabinet (inv.no. A.W. 133), Rijksuniversiteit, Leiden

9 Nijd (Invidia)

Pen en bruine inkt, grijs gewassen, doorgedrukt;
21,2 x 16,2 cm.
Geannoteerd l.o. met pen in bruine inkt: *D. Geyn in.*
Bibl.: Van Regteren Altena 1983, Vol. I p. 50, Vol. II
no. 180, Vol. III pl. 28

Kunsthalle (inv.no. 52329), Hamburg

10 Oorlog (Bellum)

Pen en bruine inkt, grijs en blauw gewassen, doorgedrukt;
21,4 x 16,8 cm.
Geannoteerd l.o. met pen in bruine inkt: *IDGeyn. Inve.*
Bibl.: Van Regteren Altena 1983, Vol. I p. 50, Vol. II
no. 181, Vol. III pl. 29

Prentenkabinet (inv.no. A.W. 131), Rijksuniversiteit,
Leiden

11 Armoede (Pauperies)

Pen en bruine inkt, grijs en blauw gewassen,
doorgedrukt; 21,4 x 17,2 cm.
Geannoteerd r.o. met pen in bruine inkt: *J.D. Geyn Inv.*
Bibl.: Van Regteren Altena 1983, Vol. I p. 50, Vol. II
no. 182, Vol. III pl. 30

Prentenkabinet (inv.no. A.W. 134), Rijksuniversiteit,
Leiden

12 Titelpagina (Omnium rerum Vicissitudo est)

Pen en bruine inkt, grijs gewassen, doorgedrukt, behalve de
wereldbol; 22,9 x 16 cm.
Bibl.: Van Regteren Altena 1983, Vol. I p. 50, Vol. II
no. 185, Vol. III pl. 25

Erven I.Q. van Regteren Altena, Amsterdam

In 1595 trad Jacques de Gheyn in het huwelijk met Eva Stalpaert van der Wielen, dochter van een rijke aristocratische familie in Den Haag. Korte tijd later verhuist De Gheyn naar Leiden. Dit zal vermoedelijk hebben plaats gevonden in 1596; in dat jaar verschijnen er een aantal prenten van De Gheyn voorzien van Latijnse verzen van de hand van Hugo de Groot (1583-1645)[1], die dan – 12 jaar oud – studeert aan de Leidse Academie. Een jaar later leverde De Groot ook de teksten voor een serie van negen prenten naar ontwerp van De Gheyn met als onderwerp de wisselvalligheid van alle dingen. De serie werd in spiegelbeeld gegraveerd door Zacharias Dolendo[2] en door De Gheyn zelf uitgeven.
De serie gravures bestaat uit een cyclus van acht op elkaar volgende personificaties in de vorm van een staande figuur met de erbij behorende attributen en op het tweede plan voorstellingen die daarop betrekking hebben; het negende blad geeft een synthese van het voorafgaande. De teksten van De Groot verduidelijken de inhoud van de cyclus: Vrede bevordert door handel en nijverheid Welvaart, Welvaart schept Rijkdom, Rijkdom geeft Hoogmoed, Hoogmoed veroorzaakt Nijd, Nijd brengt Oorlog, Oorlog Armoede, Armoede brengt de mens tot Deemoed en tot God, Deemoed tenslotte leidt weer tot Vrede.
Het lijkt waarschijnlijk dat het concept voor deze cyclus afkomstig is uit de kring rond Carel van Mander, met wie De Gheyn ook in deze tijd nauwe betrekkingen onderhield. Enkele jaren na het verschijnen van De Gheyns prenten beschrijft Van Mander een dergelijke cyclus – in zijn woorden een algemeen bekende spreuk – als het 'rondt beloop der Weerelt'.[3]
Van de negen ontwerptekeningen van De Gheyn voor deze serie zijn er acht bewaard gebleven.[4] Hier tentoongesteld zijn de ontwerpen voor de bladen 2 tot en met 6 en voor het laatste blad. De tekeningen komen geheel overeen met de prenten met uitzondering van de laatste. Waar De Gheyn op de tekening de wereldbol heeft voorzien van niet aan de werkelijkheid ontleende geografische aanduidingen, verschijnt op de prent een duidelijk herkenbare afbeelding van het westelijk halfrond, zoals dat aan het eind van de 16e eeuw bekend was.[5]
Of aan het afbeelden van 'De nieuwe Wereld' in deze context eveneens een allegorische betekenis moet worden gehecht, lijkt niet onmogelijk. In het op de tekening leeggelaten cartouche is de tekst van de prent met een naald doorgedrukt.

1 Bij voorbeeld een *Vanitas* (Hollstein, De Gheyn, no. 104)
2 Hollstein, Dolendo, nos. 68-76
3 Van Mander 1604, Wtbeeldinge, fol. 135a
4 Niet bekend is de voortekening van *Fortuna*; de tekening voor *Vrede* bevindt zich in Leiden, Prentenkabinet der Rijksuniversiteit (inv.no. A.W. 136), die voor *Deemoed* in Amsterdam, Stichting P. en N. de Boer.
5 cf. bijvoorbeeld *Atlas Minor*, Gerardi Mercatoris..., Amsterdam, (1607), fol. 19

13 Allegorie op de gelijkheid in dé dood en de vergankelijkheid

Pen in bruine inkt, grijs gewassen,
doorgedrukt, gedoubleerd; 45,9 x 34,9 cm.
Gesigneerd en gedateerd l.o. met pen in bruine inkt:
IDGheyn in. 1599
Het bellenblazende jongetje en een deel van het
grafmonument waarop hij zit is getekend op een afzonderlijk
stuk papier en daarna op de tekening geplakt.
Bibl.: Bergström 1970, pp. 149, 150; Heezen-Stoll 1979,
p. 232, pl. 9 (afgebeeld is de prent); De Jongh 1982, p. 196,
pl. 39c; Van Regteren Altena 1983, Vol. I p. 84, Vol. II
no. 204, Vol. III pl. 78.

Department of Prints and Drawings (inv.no. 1895-9-15-
1031), The Trustees of the British Museum, Londen

De tekening is het ontwerp voor de aan De Gheyn toegeschreven in spiegelbeeld gegraveerde prent, die in de tweede staat het opschrift draagt *S'Geests Stichtigen Vleesch-Breydel.* [1]
Het blad werd door Hugo de Groot met de pen in bruine inkt voorzien van vijf bijschriften, waarvan twee gesigneerd *H.Grotius* en vier kwatrijnen, waarvan eveneens twee gesigneerd *H.Grotius*. De opschriften in kapitalen zijn vermoedelijk van de hand van De Gheyn. De opschriften en hun vertaling luiden als volgt, gelezen van links naar rechts en van boven naar beneden [2]:

Primus Adam letho mutavit in arbore vitam,
Et sua Serpentis sub juga, colla dedit. H. Grotius
(De eerste Adam verwisselde bij de boom het leven voor de dood, en boog zijn hoofd onder het juk van de slang)

MORS SCEPTRA LIGONIBUS AEQUAT
(De dood maakt scepter en spade gelijk)

Alter Adam vita mutavit in arbore lethum
et sua, Serpentis, sub juga colla dedit. H. Grotius
(De tweede Adam verwisselde aan de boom (i.e. het kruis) de dood voor het leven, en boog de kop van de slang onder zijn juk.)

Quaenam erit illa dies, coeli cum Templa Tribunal,
Cum Christus Judex, cum Reus Orbis erit?
Post Mortem Mortis nunquam morientis in aevum
Ne vivas, vivus nunc age disce mori. H. Grotius
(Wat zal dat voor een dag zijn, wanneer de tempel des hemels rechtsgebouw, wanneer Christus rechter, wanneer de wereld beschuldigde zal zijn?
Opdat ge niet, na uw dood voort leeft tot de tijd van de nooit stervende dood, leer nu, nu ge nog leeft, te sterven.)

HOMO BULLA
(De mens is een zeepbel)

QUIS EVADET
(Wie zal ontkomen)

OMNES UNA MANET NOX
(Eén nacht staat allen te wachten)

ET CALCUNDA SEMEL VIA LETHI
(Eenmaal moet de weg des doods betreden worden)

MORS SOLA FATETUR
QUANTULA SINT HOMINUM CORPUSCULA
(De dood alleen laat zien hoe zwak de lichamen der mensen zijn)

MEMENT(O) MORI
(Gedenk te sterven), op de prent weggelaten

Ecce duos, Terrae dominum terraeque ministrum
Disparili aequato munere Terra tegit
I nunc, aut suda, aut vanos praesume Triumphos
Quam parvo in loculo spesque labosque nitent
(Zie, de aarde bedekt er twee, de heer van de aarde en de dienaar van de aarde, nu hun
ongelijke ambt (door de dood) is gelijkgemaakt.
Ga nu: zweet of acht vantevoren uw triomfen zeker
In hoe kleine plaats (het graf) liggen verwachtingen en zware arbeid).

Sudando vitae nullus sibi protulit horam
Omnia vinceti cedere Parca negat.
Ad sua jura vocat non effugienda colonos
Atque eadem Reges ad sua jura vocat.
(Door te zweten heeft (nog) niemand de duur van zijn leven verlengd. Dat alles wijkt voor de
overwinnaar ontkent de Parce (i.e. de Dood). Niet te ontkomen oefent zij haar rechten uit
over de boeren, en zij oefent die al evenzeer uit over de koningen).

Nec contra commune Forum praescribere cuiquam
Nec proferre diem, lis ubi scripta datum est
Mors cuncta occidens, nunquamque occidere cessans
Aut nulli, aut soli parcere docta sibi est. H. Grotius
(Daarentegen is het niemand gegeven het allen gelijkelijk treffende Oordeel te bepalen, noch
de dag uit te stellen waarop men wordt gedaagd.
De dood, die alles doodt en nooit ophoudt te doden, heeft geleerd óf niemand, óf (hooguit)
zichzelf te sparen).

In deze tekening bracht De Gheyn een aantal motieven bijeen, dat in de tweede helft van de
16e eeuw, zowel in de literatuur als in de beeldende kunst, veel voorkomt. Zij hebben alle
betrekking op de gelijkheid van de mens in de dood en de vergankelijkheid van het menselijk
leven.
Het iconografisch programma van de voorstelling wordt gedragen door het bovenaan
geplaatste, in kapitalen geschreven motto 'De dood maakt scepter en spade gelijk' en de drie
motto's op het grafmonument met het zeepbellen blazende jongetje 'De mens is een zeepbel',
'Wie zal ontkomen' en 'Gedenk te sterven'.
De vier eigenhandig door Hugo de Groot geschreven kwatrijnen en zijn verdere bijschriften
lichten de inhoud van de voorstelling toe. Een centrale plaats wordt op de tekening ingenomen
door een afbeelding van het Laatste oordeel, het moment waarop in de woorden van De Groot,
'de tempel des hemels rechtsgebouw en Christus rechter over alle mensen' zal zijn. In de
rondjes links en rechts hiervan zijn afgebeeld de Zondeval van Adam, waardoor duisternis in
de wereld kwam en de Kruisdood van Christus, die het licht in de wereld bracht. De uil links
en de brandende lamp rechts symboliseren de dood en het menselijk leven. [3]
Het motto 'De dood maakt scepter en spade gelijk' wordt in de emblemata meestal letterlijk
weergegeven door middel van een scepter en een hakbijl of spade links en rechts van een
doodshoofd. [4]
De Gheyn werkte dit motief uit tot een omvangrijke zeer realistische voorstelling. Links staat
de boer,'de dienaar van de aarde', leunend op zijn spade met een geldbuidel in de hand,
rechts, in vol ornaat een keizer,'de heer van de aarde', met in zijn ene hand een doorzichtige
wereldbol en in de andere een scepter.
Tussen beiden in zit het bellenblazende jongetje – één zeepbel links is al uit elkaar gespat – op
een grafmonument, dat wordt bekroond door een gevleugelde zandloper, symbool van de
vluchtigheid van de tijd [5], met daaronder het motto 'De mens is als een zeepbel' en op de

bovenste trap van het monument het motto 'Wie zal ontkomen'.

Het motief van het bellenblazende jongetje is één van de meest voorkomende vanitas symbolen in de tweede helft van de 16e eeuw en de eerste helft van de 17e eeuw. [6]

Als motto worden *Homo Bulla* en *Quis evadet* daarbij door elkaar gebruikt. Het jongetje op de tekening van De Gheyn vertoont naar vorm en betekenis zeer veel overeenkomst met twee kleine prentjes naar Goltzius. Het ene is 1594 gedateerd. Op het andere vindt men dezelfde vazen, de één met bloemen, terwijl uit de andere rook opstijgt, als die op het blad van De Gheyn links en rechts onder. [7]

Deze vazen zijn symbolen voor de vluchtigheid van het menselijk leven. [8] Het jongetje is, zoals gezegd, getekend op een afzonderlijk stukje papier, dat later op de tekening is geplakt. Naar wat er onder zit kan men slechts gissen, omdat de tekening in zijn geheel is gedoubleerd.

Op de voorgrond tussen beide vazen op de tekening van De Gheyn liggen de boer en de keizer broederlijk naast elkaar (aequat) als twee uitgeteerde lijken. Naast hun hoofd ligt een gebroken zandloper met bij de boer een gebroken spade en bij de keizer zijn gebroken scepter en kroon. Zij zijn zo naturalistisch getekend dat men zich kan afvragen of De Gheyn ze wellicht 'naar het leven' heeft getekend.

Gezien zijn connecties met de Leidse Academie, waar sinds het begin van de jaren '90 in het Theatrum Anatomicum secties werden verricht, lijkt dit niet onmogelijk.

Vermeld dient ook te worden dat op een prent van B. Dolendo (ca 1571-ca 1629) uit 1609 met het interieur van het het Theatrum Anatomicum twee van de daarin opgestelde skeletten een vaan dragen met daarop de moto's *Memento Mori* en *Homo Bulla*. Op de prent uit 1610 van W. van Swanenburgh (ca 1581-1612) draagt een skelet een vaan met hetzelfde motto als bovenaan op deze tekening. [9] De prent van De Gheyn behoorde tot de collectie prenten met een stichtelijke betekenis die door Otho Heurnius, Pauws opvolger als hoogleraar in de anatomie, werd aangeschaft voor de Academie. [10] In 1599 woonde De Gheyn, zoals uit zijn in dat jaar opgemaakte testament blijkt, nog als plaatsnijder in Leiden. [11] Wel was hij inmiddels ingeschreven in het St Lucasgilde in Den Haag. Of de vergankelijkheidsgedachte, die uit deze tekening spreekt, met het opmaken van dit testament, verband houdt, zoals wel is gesuggereerd, lijkt twijfelachtig. [12]

De betreffende passus in De Gheyns testament - 'aenmerckende des mensschen leven als een schaduwe verganckelicken te wesen, ende nyet sekerder te hebben dan de doot...' is een standaardformulering in testamenten van de 16e en 17e eeuw. De duidelijke vermelding van De Gheyn als *inventor*, zowel op de tekening als op de gravure, maken het niet waarschijnlijk dat de prent door De Gheyn zelf is gegraveerd.

Het volmaakt getekende harnas van de keizer toont De Gheyns kennis van de krijgskunde. Dit is niet verwonderlijk, aangezien hij juist in deze jaren bezig was met de *Wapenhandelinghe* (cat.nos. 15-20).

1 Hollstein, De Gheyn, no.98; de twee rondjes links en rechts boven zijn wel in spiegelbeeld gegraveerd, maar staan op de prent op dezelfde plaats als de tekening. Hetzelfde geldt voor de uil en de lamp.
2 Met dank aan drs N. van der Blom, Bergschenhoek, die bij de vertaling meer dan behulpzaam was.
3 cf. Van Mander 1604, Wtbeeldinge, fol. 131a, fol. 134a
4 Claudius Paradinus, *Symbola Heroica*, Antwerpen, 1562; Gabriël Rollenhagen, *Nucleus Emblematum*, Köln, 1611; cf. Von Monroy 1964, pl. 33, 34; Wilberg Vignau 1969, I, p. 241
5 cf. het titelblad voor de Romeinse helden uit 1586, Illustrated Bartsch, Goltzius, 1980, p. 95
6 zie voor Homo Bulla: Lymant 1981, pp. 115ff.
7 Illustrated Bartsch, Goltzius, 1980, p. 292 en Idem, p. 293; een vrije copie hierna door Christoffel van Sichem is getiteld Homo Bulla, zie Brown 1984, p. 40 (ill.).
8 Op het laatste prentje onder de vaas met rook een verwijzing naar de brief van Jacobus (4: 13-17): 'Want gij zijt een damp, die voor een korte tijd verschijnt en daarna verdwijnt', en onder de bloemen een verwijzing naar de eerste brief van Petrus (1: 24-25): 'Alle vlees is als gras en al zijn heerlijkheid als een bloem in het gras; het gras verdort en de bloem valt af, maar het woord des Heren blijft in der eeuwigheid'.
9 cat.tent. Amsterdam 1975, nos. B4, B5 (ill.)
10 cf. cat.tent. Amsterdam 1975, p. 123
11 Van Regteren Altena 1936, Appendix IV
12 Bergström 1970, p. 150

14 De heldendaad van Marcus Curtius

Pen en bruine inkt, grijs gewassen;
27,6 x 19,4 cm.
Gesigneerd l.o. met pen in bruine inkt: *IDGheyn*
Verso pen en bruine inkt, grijs gewassen: dezelfde voorstelling in spiegelbeeld
Bibl.: Van Regteren Altena 1983, Vol. I p. 55, Vol. II no. 141, Vol. III pls. 55, 56

Erven I.Q. van Regteren Altena, Amsterdam

Op beide zijden van de tekening is dezelfde voorstelling afgebeeld. Op het recto naar rechts en op het verso naar links ziet men een steigerend paard, met daarop een gehelmde, een staf dragende en in klassiek gewaad gestoken krijgsman. Op de voorgrond stijgen dampen op uit een gat in de grond, op de achtergrond, schematisch weergegeven figuren en gebouwen. Voorgesteld is hier de Romeinse held Marcus Curtius, die volgens Livius in het jaar 362 de stad Rome redde. Er had zich toen een kloof op het Forum te Rome geopend, waaruit giftige dampen opstegen. Volgens het geraadpleegde orakel, zou de kloof zich eerst sluiten wanneer de bedreigde stad haar grootste kracht zou opofferen. Omdat hij meende dat Rome's grootste

1 Livius, *De Urbe Condita*, VII, 6, 1-6
2 Hollstein, Goltzius, nos. 161-170, Strauss 1977, Vol. I, no. 234 (ill.).
3 Hollstein, De Gheyn nos. 263-284
4 Hollstein, Swanenburg(h), no. 26 (ill.)

kracht in haar wapens en haar dapperheid schuilde, stortte Marcus Curtius zich volledig bewapend in de kloof, die zich daarna sloot. [1]

Er is enige overeenkomst tussen de tekening van De Gheyn met een gravure met dezelfde voorstelling uit de reeks 'Romeinse Helden' door Hendrick Goltzius uit 1586. [2] Maar, met name het verso van de tekening van De Gheyn heeft meer beweging en kan, volgens Van Regteren Altena, mogelijk in verband gebracht worden met de tekeningen voor de reeks gravures met cavalerie-voorstellingen (cat.nos. 21, 22). [3]

Mogelijk heeft het verso model gestaan voor een gravure met Marcus Curtius in dezelfde richting van Willem van Swanenburgh. [4]

15-20 Zes ontwerptekeningen voor

Wapen handelinghe van Roers Musquetten ende Spiessen
Achtervolgende de ordre van Sijn Excellentie Maurits Prince van Orangie Grave van Nassau etc....Figuirlyck Vutgebeeldt door Jacob de Gheyn. Sgraven Hage, 1607

15 'V pan affblaest'

Pen en bruine inkt, grijs gewassen, doorgedrukt;
26,1 x 18,2 cm.
Geannoteerd r.o. met pen in bruine inkt: *19*
Bibl.: Van Regteren Altena 1983, Vol. II no. 363, Vol. III pl. 99

Prentenkabinet (inv.no. A.W. 68), Rijksuniversiteit, Leiden

16 'V de mate open doet'

Pen en bruine inkt, grijs gewassen;
26,2 x 18,1 cm.
Geannoteerd r.o. met pen in bruine inkt: *22*
Bibl.: Cat.tent. Parijs etc. 1979, no. 46, pl. 46; Van Regteren Altena 1983, Vol. I p. 54, 55, Vol. II no. 366, Vol. III pl. 100

The Pierpont Morgan Library (inv.no. 1979.1; geschenk van Mr. and Mrs. Eugene V. Thaw), New York

Tekeningen voor de 19e en 22e instructie van het eerste deel van de *Wapenhandelinghe*, betreffende de haakbussen (roeren). Het afblazen van de pan diende te geschieden als extra veiligheidsmaatregel, teneinde er zeker van te zijn dat er geen kruit (laadpulver) op de vuurkamer is achtergebleven dat door het aanslaan met het lont zou kunnen ontploffen. De bewapening van een schut of schutter bestond volgens de 'Ordre op de Wapeninge van t'Voetvolck' uit 1599, uit een goede haakbus (galiver), een rapier en een stormhoed, d.w.z. een lichte helm. [1] Tot de uitrusting behoorden tevens een grote kruithoorn, een kleinere voor het laden van de vuurkamer en kogels. Het bevel 'U de mate open doet' betekent het vullen van het doseermechanisme aan het boveneind van de grote kruithoorn door deze ondersteboven te houden, zodat een afgepaste hoeveelheid kruit beschikbaar komt voor één schot.

17 'V polver neerstampt'

Pen en bruine inkt, grijs gewassen, doorgedrukt;
26,6 x 18,7 cm.
Geannoteerd r.o. met pen in bruine inkt: *27*
Bibl.: Van Regteren Altena 1983, Vol. I p. 54, 55, Vol. II no. 414, Vol. III pl. 128

Erven I.Q. van Regteren Altena, Amsterdam

18 'V laedtstock wt u Musquet treckt'

Pen en bruine inkt, grijs gewassen, doorgedrukt;
26,5 x 18,4 cm.
Geannoteerd r.o. met pen in bruine inkt: *28*
Bibl.: Van Regteren Altena 1983, Vol. I p. 54, 55, Vol. II no. 415, Vol. III pl. 129

Museum Boymans-van Beuningen (inv.no.M.B. 1959/T 11), Rotterdam

Tekeningen voor de 27e en 28e instructie van het tweede deel van de *Wapenhandelinghe*, betreffende de musketiers. Beide opeenvolgende bevelen hebben betrekking op het laden van de musket. Volgens voorgenoemde *Ordre op de Wapeninge* [1] bestond de bewapening van een musketier uit een stormhoed, een musket en een forquet. Verder ca 14 houders met een afgepaste hoeveelheid kruit, een kleine laadfles voor het laden van de vuurkamer en een zak met kogels.

De grote kruithoorn van de roeren ontbreekt. Het gebruik van een stormhoed was verplicht op straffe van een boete van één gulden; merkwaardig is dat De Gheyn zijn musketiers

ondanks dit voorschrift afbeeldt met een grote modieuze hoed in plaats van met een helm. In de inleiding verklaart De Gheyn dat hij dat gedaan heeft '…om door alsulcke veranderinghe de beelden te vercieren'

19 'V Spies nederstaende…'

Pen en bruine inkt, grijs gewassen, over sporen van zwart krijt, doorgedrukt;
27,5 x 18,2 cm.
Gesigneerd r.o. met pen in bruine inkt: *IDGheyn. in.*
Bibl.: Van Regteren Altena 1983, Vol. I p. 54, 55, Vol. II no. 431, Vol. III pl. 136

Verzameling Maida en George S. Abrams, Boston

20 'Tegen u rechter voet u spies velt, ende u geweer treckt'

Pen en bruine inkt, grijs gewassen, doorgedrukt;
26,9 x 18,8 cm.
Geannoteerd r.o. met pen in bruine inkt: *25*
Bibl.: Van Regteren Altena 1983, Vol. I p. 54, 55, Vol. II no. 456, Vol. III pl. 152

Erven I.Q. van Regteren Altena, Amsterdam

Tekeningen voor de 1e en 25e instructie van het derde deel van de *Wapenhandelinghe*, betreffende de spiessen (piekeniers). Het 25e bevel is in het bijzonder bedoeld als verdediging tegen een ruiteraanval. De bewapening van een piekenier bestond uit een stormhoed, een gorgerijn, dat wil zeggen een ijzeren keelband, het voor- en achterstuk van een harnas, een zwaard of rapier en een spies van 18 voet. [1]

Van de 117 tekeningen die De Gheyn heeft gemaakt voor de gravures van de *Wapenhandelinghe* is ongeveer de helft bewaard gebleven. [2] De bladen zijn alle uitgevoerd met de pen en bruine inkt en grijs gewassen, waarbij soms nog sporen zijn te zien van een ondertekening in zwart krijt.
De prenten naar de tekeningen zijn gegraveerd in dezelfde richting als de tekeningen; de sporen van het doorgriffelen zijn hier en daar nog waarneembaar.
De eerste druk van de *Wapenhandelinghe* verscheen in 1607 in Den Haag met achterin een gedrukt 'privilegie' (ons copyright) van de Staten Generaal voor een tijd van acht jaar. Voornaamste doel van het werk is, schrijft De Gheyn in zijn inleiding, om de onervaren krijgslieden te onderrichten en de ervaren soldaten een middel te geven hun kennis op peil te houden door het lezen ervan en het bekijken van de afbeeldingen. Daartoe heeft hij 'alle de gestaltenissen, die in het handelen van elck wapen te pas comen, by ghedeelten vervolgens afghebeeldt, ende t'selve met de redenen van dien ende de ghewoonlijcke bevel woorden verclaert'.
De opdracht voor de *Wapenhandelinghe* zal De Gheyn zeker gekregen hebben van prins Maurits. De initiatiefnemer ervan moet gezocht worden in de persoon van Johann II von Nassau (1561-1623), een neef van Maurits, die zich al eerder met de oorlogsvoering in theoretische zin had bezig gehouden. [3]
In een brief aan zijn broer Willem Lodewijk, Stadhouder van Friesland, (1560-1620), uit 1608 bedankt Johann hem voor de toezending van het boek en herinnert hij zijn broer eraan hoe hij tien of twaalf jaar daarvoor de meester (i.e. De Gheyn) tekeningen voor het boek had laten maken. [4] Dat het in deze brief inderdaad gaat om de *Wapenhandelinghe* blijkt uit feit dat Johann in een aanhangsel bij de brief op verschillende punten kritiek heeft op de afbeeldingen. Zo stelt hij voor om bij het laden van de roeren – het zijn dezelfde handelingen als op no.26 en 27 van de musketten (cat.nos.17, 18), de omslachtige handelingen met de laadstok te vervangen door met het geweer op de grond te stampen om tijd te winnen. Bij het tekenen van de oefeningen diende een kapitein uit Maurits lijfwacht De Gheyn tot model; het was de hopman Pierre du Moulin. [5]
De *Wapenhandelinghe* vormde een belangrijk onderdeel van de hervormingen, die Maurits vanaf het begin van de jaren negentig in het Staatse leger doorvoerde, teneinde de oorlog met Spanje met succes te kunnen voortzetten. Hiertoe behoorde ongetwijfeld ook de oprichting van de zogenaamde ingenieursschool in Leiden, waar onder meer de vestingbouw werd onderwezen (zie cat.no.30). Uit de brief van Johann II von Nassau blijkt dat De Gheyn in de jaren 1596/1599 met het tekenen voor de *Wapenhandelinghe* bezig is geweest. De prenten naar de tekeningen werden niet door hemzelf uitgevoerd maar door andere graveurs, waaronder waarschijnlijk Andries Jacobsz Stock (ca 1580-ca 1648). [6] Het boek genoot direct grote bekendheid. Binnen enkele jaren volgden herdrukken, terwijl het bovendien werd vertaald in

1 Kist 1971, p.28, pls. 54, 55
2 cf. Van Regteren Altena 1983, Vol.II p.67
3 Kist 1971, pp.13ff.
4 Van Regteren Altena 1935, Appendix V
5 Huygens 1946, p.108
6 cf. cat.tent. Parijs 1985, no.37, p.79

7 Van Regteren Altena 1983, Vol.II, p.66
8 cf. b.v. De Jonge 1966
9 Bijvoorbeeld het exemplaar achtereenvolgens bij P.& D. Colnaghi, Londen, cf. *A Catalogue of Fine Prints*, P.& D. Colnaghi, Londen, 1979, no.23 en bij Antiquariaat Meijer Elte, *Fine and Rare Books*, The Hague, 1979, p.64; en een exemplaar in een particuliere verzameling te Amsterdam
10 cf. Keyes 1983, p.211

het Engels, Frans en Duits en het Deens. [7] Grote populariteit verwierven zich ook de gravures, die bijvoorbeeld veel op Delfts blauwe tegels werden afgebeeld. [8]

Van de *Wapenhandelinghe* bestaan nog enkele exemplaren, die met de hand op buitengewoon fraaie wijze zijn ingekleurd. [9] Deze exemplaren waren presentatie-exemplaren bestemd voor hoogwaardigheidsbekleders; bekend is dat ook prins Maurits een dergelijk ingekleurd exemplaar ontving. De gravures in de ingekleurde exemplaren zijn voor het merendeel van de eerste staat, waarin de gravures nog dezelfde afmetingen hebben als de tekeningen; in de definitieve versie werden zij aan de bovenzijde 1 centimeter afgesneden. Gedacht wordt wel dat De Gheyn zelf deze exemplaren heeft ingekleurd, zekerheid hierover is er echter nog niet. [10]

21 Drie cavaleristen

Pen en bruine inkt, bruin en grijs gewassen;
15,8 x 21,4 cm.
Tent.: Parijs 1985, no. 4, ill. 3
Bibl.: cat.tent. Parijs 1980/81, onder no.66; Van Regteren Altena 1983, Vol. I p. 54, Vol. II no. 304, Vol. III pl. 65

Fondation Custodia (coll. F. Lugt, inv.no.3097), Institut Néerlandais, Parijs

22 Een ruitergevecht

Pen en bruine inkt, grijs gewassen, doorgedrukt;
15,6 x 21,3 cm.
Gesigneerd m.o. met pen in bruine inkt: *IDGheyn in. 1599*
Bibl.: cat.tent. Parijs 1980/81, onder no. 66; Parijs 1985, onder no. 4; Van Regteren Altena 1983, Vol. I pp. 54, 61, Vol. II no. 321, Vol. III pl. 70

Museum Boymans-van Beuningen (inv.no. JdG 1), Rotterdam

In dezelfde jaren dat De Gheyn de tekeningen maakte voor de *Wapenhandelinghe*, maakte hij ook ontwerpen voor een serie van tweeëntwintig prenten met oefeningen voor de cavalerie. De hier tentoongestelde twee tekeningen zijn de ontwerpen voor de 5e en 22e gravure van die serie, die in tegengestelde richting, waarschijnlijk door Z.Dolendo, is gegraveerd. [1]

Het eerste blad van deze serie geeft bij wijze van titelpagina, rond een achtregelig vers van De Groot, een cavalerist met en zonder harnas te zien met een aantal attributen, die bij de ruiterij horen, zoals een zadel, stijgbeugels, en een bit en voorwerpen waarmee paarden worden verzorgd, zoals een roskam. Aan de bovenzijde van het cartouche zijn de vuurwapens afgebeeld waarmee de cavalerist was uitgerust : een ruiterpistool en een kort roer of haakbus in foudraal, zoals die ook op de tekening zijn te zien (cat.no.21). De eerste staat van deze serie gravures verscheen met het adres van De Gheyn als uitgever. Pas veel later werd de serie in boekvorm uitgegeven door Claes Jansz Visscher. Net als de *Wapenhandelinghe* is ook De Gheyns serie van de ruiterij naar alle waarschijnlijkheid ontstaan onder het wakend oog van Maurits' neef Johann II van Nassau.

In zijn hierboven aangehaalde brief uit 1608 [2] noemt hij de instructies voor het omgaan met de wapens, zonder dat door onhandigheid men elkaar letsel toebrengt, voor de cavaleristen veel moeilijker dan voor de infanterie. Hij prijst het nut van de afgebeelde oefeningen en vindt eigenlijk dat de *Wapenhandelinghe* en de oefeningen voor de cavalerie in één boek bijeengebracht zouden moeten worden. Voor de 22 prenten van deze serie zijn in totaal nog acht ontwerpen bewaard. [3] Het ontwerp voor de laatste gravure, hier tentoongesteld, draagt het jaartal 1599. In dat jaar zal de serie zijn voltooid. Deze tekening laat op de achtergrond een ruitergevecht zien, op de voorgrond bevinden zich de commanderende officieren en herauten, die de slag met hun signalen begeleiden. De compositie als geheel, maar ook de houdingen van de paarden en hun berijders tonen duidelijke verbindingen met gravures van De Gheyns tijdgenoot de Italiaanse graveur Antonio Tempesta (1555-1630), specialist in het uitbeelden van ruitergevechten. [4]

Moeilijker is het echter om vast te stellen wie in dit geval de gevende is.

1 cf. cat.tent. Parijs 1985, no.80
2 Van Regteren Altena 1936, appendix V
3 VRA nos.300 (huidige verblijfplaats onbekend), 301, 304, 307, 311, 317, 318, 321
4 cf. bijvoorbeeld Illustrated Bartsch, Tempesta, nos. 829, 850, 1213

23 Portret van Rutgaert Jansz

Metaalstift op geel gegrondeerd perkament;
6,5 x 5,6 cm. in de hoeken zijn vier gaatjes geprikt
Bibl.: O. Hirschmann, *Verzeichnis des graphischen Werks
von Hendrick Goltzius*, Leipzig 1921, p. 76; Van Regteren
Altena 1983, Vol. I p. 63, Vol. II no. 687, Vol. III pl. 38;
Parijs 1985, no. 58

Teylers Museum (inv.no. N 90), Haarlem

1 Hollstein, De Gheyn, no. 312; de
tekening daar afgebeeld, voorzien van het
stempel van de Bibliothèque Nationale,
Parijs, is vermoedelijk een foto naar deze
tekening (met dank aan mevrouw M. van
Berge-Gerbaud)
2 cf. Hirschmann 1921, p. 76
3 Rutgaert Jansz's devies komt ook
voor bij een in 1602 in Amsterdam
uitgegeven *Troost-spel* van zijn hand; cf.
Van Mander-Miedema 1973, p. 322

Het door De Gheyn in 1596 naar deze tekening gegraveerde portret draagt het devies van de afgebeelde man 'T'GAE SOO GOD WIL', zijn initialen R I V D en zijn leeftijd van 60 jaar. [1] De prent vertoont in vergelijking met dit blad verschillen in de haardracht en de kleding. De op de prent afgebeelde man werd geïdentificeerd als de dichter-schrijver Rutgaert Jansz, over wie verder weinig bekend is. [2] V D staat vermoedelijk voor de stad waar hij vandaan komt. Hij moet een goede bekende van Van Mander zijn geweest. Zijn aan Van Mander opgedragen sonnet, ondertekend met hetzelfde devies, in *Het Schilderboeck* begint met: *Vermander goede vriendt...* [3]

24 Portret van een onbekende man

Metaalstift op geel gegrondeerd perkament;
7 x 5,6 cm. gedoubleerd;
Bibl.: Reznicek 1961, Vol. I p. 164, pl. A XXII; Van
Regteren Altena 1983, Vol. I p. 63, Vol. II no. 719, Vol. III
pl. 23

Kupferstichkabinett (inv.no. 4456), Staatliche Museen
Preussischer Kulturbesitz, Berlijn

25 Portret van een onbekende man

Metaalstift op geel gegrondeerd perkament;
9 x 7 cm.
Bibl.: Van Regteren Altena 1983, Vol. I p. 63, Vol. II no. 678

Rijksprentenkabinet (inv.no. A 4075), Rijksmuseum,
Amsterdam

26 Portret van Pieter Huygensz du Boys

Metaalstift op geel gegrondeerd perkament;
9,1 x 7 cm.
Geannoteerd in verso met metaalstift: *piter huge de Boijs
1596 Aet.*
Bibl.: Van Regteren Altena 1983, Vol. I p. 63, Vol. II
no. 651, Vol. III pl. 41

Rijksprentenkabinet (inv.no. A. 4074), Rijksmuseum,
Amsterdam

1 Orlers 1781, pp. 734, 737

De identificatie en datering van dit portret berusten op het 17e eeuwse opschrift op de achterzijde van dit blad. Du Boys leefde van 1570 tot 1633 en woonde in Leiden. Daar was hij van 1603 tot in 1617 kapitein van één van de zes vendels van de schutterij. In dat jaar werd hij aangesteld tot één van de twee artilleriemeesters, die tot taak hadden toezicht te houden op het onderhoud van wapenen en munitie. Artilleriemeesters werden doorgaans gekozen uit afgetreden kapiteins. [1]

27 Portret van Hugo de Groot

Metaalstift op geel gegrondeerd perkament;
8,9 x 6,6 cm.
Geannoteerd in metaalstift l. en r.b. en m.o.: *Ruit Hora HG*
1590 Hugo Grotius Aet 15
Tent.: Lyon 1980, no. 26 (ill.); Delft 1983, p. 42 (ill.)
Bibl.: Schapelhouman 1979, no. 28 (ill.); Hoenderdaal 1982,
p. 30; Van Regteren Altena 1983, Vol. I p. 63, Vol. II
no. 677, Vol. III pl. 61; Parijs 1985, no. 61

Amsterdams Historisch Museum (inv.no. Fodor A 10181),
Amsterdam

Deze tekening diende De Gheyn als voorbeeld voor een prent in tegengestelde richting.[1] Op de prent komen De Groots devies 'Ruit Hora' (de tijd snelt voort), zijn leeftijd en het jaartal 1599 voor, alsmede een latijns versje van zijn hand.[2] Dit portret werd gebruikt in een door hem verzorgde uitgave van de *Satyricon*, Leiden 1599, van Martianus Capella; daarin geeft hij ook een vertaling van het latijnse vers:

'Ik van myn vyftien jaer ter pleitrol opgeschreven
Huig Jansz. de Groot word dus in plaet verbeeldt naer t'leven'.[3]

De Groot verwijst hier naar het feit dat hij zich in 1599 liet inschrijven bij de Haagse balie als advocaat. In 1598 maakte De Groot deel uit van een gezantschap onder leiding van Justinus van Nassau naar de Franse koning Hendrik IV. Deze schonk hem bij die gelegenheid een gem met zijn beeltenis in profiel, die De Groot op de tekening de toeschouwer toont.[4]

Tijdens zijn verblijf in Frankrijk promoveerde De Groot tot doctor in de rechten in Orléans. De Gheyn moet de tekening kort na De Groots terugkeer uit Frankrijk in de eerste maanden van 1599 en voor zijn 16e verjaardag in april 1599 hebben gemaakt.

Het monogram van Goltzius en het jaartal 1590 en de andere opschriften op de tekening zijn vermoedelijk van de hand van de verzamelaar Ploos van Amstel.[5]

1 Hollstein, De Gheyn, no. 314
2 Quem sibi quindenis Astraea (i.e. de godin van de Gerechtigheid) sacravit ab annis Talis HVGEIANUS GROTIUS ora fero
3 cf. A. Eyffinger, 'Hugo de Groot', *Spiegel Historiael*, 1983, p. 279 (ill. 1)
4 De gem is nog bewaard; cf. cat.tent. Parijs 1965, pl. VIII
5 cf. Van Regteren Altena 1983, Vol. II no. 677

28 Portret van een onbekende man

Metaalstift op geel gegrondeerd perkament;
10,4 x 9,6 cm.
Geannoteerd met metaalstift:
AN· DNI MDXCIX . AET. XXXV.
Gesigneerd in metaalstift: *IDGheijn . fec*
Bibl.: Van Regteren Altena 1983, Vol. I p. 63, Vol. II
no. 711, Vol. III pl. 40
Tent.: Parijs 1985, no. 2, pl. 6

Fondation Custodia (coll. F. Lugt, inv.no. 2434), Institut
Néerlandais, Parijs

Net als zijn leermeester Goltzius vervaardigde De Gheyn een aantal kleine portretten van tijdgenoten, getekend met een metaalstift – vermoedelijk een zilverstift – op een 'tabletje'. Een dergelijk tablet bestond uit een stuk perkament of papier dat aan twee zijden voorzien werd van een harde glad gepolijste laag kalk en een bindmiddel. Typisch voor De Gheyn is de gele kleur die hij aan de ondergrond geeft; dit in tegenstelling tot Goltzius die meestal op een witte of crème kleurige laag tekent.

Een ander verschil tussen dergelijke portretjes van Goltzius en De Gheyn is, dat van de acht bewaard gebleven tekeningen van de laatste er slechts één volledig is uitgewerkt (cat.no. 28). Bij de andere zeven concentreerde De Gheyn zich uitsluitend op de gelaatstrekken van de geportretteerde, de kleding gaf hij slechts schematisch aan, zijn signatuur ontbreekt en er zijn geen annotaties.

Het lijkt er dan ook op of De Gheyn deze portretjes als studie maakte en dat ze niet, zoals vaak bij Goltzius, bestemd waren als een voltooide en zelfstandige tekening.

Door de harde grond, waarop is getekend, zijn deze tekeningen niet geschikt om direct te gebruiken voor een eventuele gravure.

Aangenomen moet worden dat De Gheyn of wel een nieuwe tekening maakte voor de prenten, of dat hij direct op de plaat tekende met als voorbeeld deze 'tabletjes'.

Al deze tekeningen kunnen worden gedateerd in de jaren 1596/99 en zijn in Leiden ontstaan.

29 Portret van Tycho Brahe

Pen en bruine inkt, doorgedrukt;
12,2 x 9,1 cm.
Bibl.: Van Regteren Altena 1983, Vol. I p. 63, Vol. II
no. 654, Vol. III pl. 45; cat.tent. Parijs 1985, p. 92

Department of Prints and Drawings, The Royal Museum of
Fine Arts, Copenhagen

Voor Tycho Brahe (1546-1601), beroemd Deens astronoom en achtereenvolgens in dienst van de koningen Frederik II en Christiaan IV van Denemarken maakte De Gheyn twee gegraveerde portretten. [1] De tekening in Kopenhagen is de voorstudie voor alleen het portret op de gravure, gebruikt voor het titelblad van Brahe's *Epistolarum astronomicarum...* uit 1596. [2] Beide prenten beelden Brahe af ten halven lijve onder een grote boog, waarop zijn familiewapens zijn aangebracht. Aan een ketting om zijn hals draagt hij de Deense orde van de olifant. De baret, die hij op deze tekening op zijn hoofd draagt, komt ook op de andere prent voor: daar ligt hij links naast zijn rechterhand. Andere verschillen tussen beide prenten zijn aan te wijzen in de wapenschilden.

Het ligt voor de hand te veronderstellen dat de prent naar deze tekening de definitieve versie is, omdat hij werd gebruikt voor Brahe's publicatie in 1596. Andere bewijzen hiervoor zijn het weglaten van de medaille met het profielportret en de initialen FS (i.e. Fredericus secundus) van Frederik II, die in 1588 was gestorven, op de eerste prent, terwijl De Gheyn op de tekening voor de tweede prent het monogram van Frederik II op het schildje op de orde van de olifant vervangen heeft door een omgekeerde C van Christiaan IV, Frederiks opvolger. Voor het vervaardigen van de tekening in Kopenhagen maakte De Gheyn, met uitzondering van het gelaat van Brahe, gebruik van de eerste gecorrigeerde prent: deze prent en de tekening zijn in dezelfde richting gemaakt.

Het is wel zeker dat De Gheyn en Brahe elkaar niet persoonlijk hebben gekend. Aangenomen moet worden dat De Gheyn voor het vervaardigen van Brahe's portret de beschikking moet hebben gehad over een (getekende?) copie van één van de portretten die de Deense schilder Tobias Gemperle (ca 1550-ca 1601) [3], uit Augsburg afkomstig en in Denemarken werkend, vervaardigd had.

Het jaartal *1586* dat op beide prenten voorkomt met de toevoeging *compl.* (complevit) zou dan voorkomen op dit schilderij en mogelijk slaan op het 40e levensjaar dat Brahe toen voltooide. De tekening voor de tweede versie van Brahe's portret zal ontstaan zijn ca 1595, kort voor het verschijnen van de *Epistolarum*, dat wil zeggen negen jaar na het schilderij dat als voorbeeld diende; om die reden maakt Brahe op de tekening en de definitieve versie van de prent een oudere indruk dan op de er aan voorafgaande gravure.

Het schetsmatige karakter van Brahe's kleding op de tekening, die direct voor de prent is gebruikt, dit in tegenstelling tot het fluweelachtige karakter van Brahe's mantel op de prent, laat zien hoe De Gheyn in staat was dit effect direct met de burijn op de koperplaat te bereiken.

1 Hollstein, De Gheyn, nos. 304, 305
2 Idem, no. 304
3 cf. Van Regteren Altena 1983, Vol. II p. 102

30 Portret van Ludolf van Collen

Pen en bruine inkt, grijs gewassen, doorgedrukt;
14 x 11,1 cm.
Geannoteerd met pen in bruine inkt:
Diameter en 1 cijferreeks *3141...385* met *te lanc*
1 cijferreeks *3141...384* met *te cort*
en het cijfer *1* met 19 nullen
Tent.: Parijs 1980, no. 64, pl. 120; Parijs 1985, no. 1, pl. 1
Bibl.: Van Regteren Altena 1983, Vol. I pp. 45, 46, Vol. II
no. 657, Voll. III pl. 44

Fondation Custodia (coll. F. Lugt, inv.no. 3428), Institut
Néerlandais, Parijs

De tekening is het ontwerp voor de gravure in spiegelbeeld van De Gheyn uit 1596.[1] Van Collen (ook wel Van Keulen) werd in 1540 in Hildesheim geboren.[2] In 1578 woont hij in Delft, waar hij een schermschool heeft. Kennis van en belangstelling voor de wiskunde was bij hem toen al in ruime mate aanwezig. Hoe hij zich die eigen heeft gemaakt, is niet bekend; uit de tijd voor 1578 zijn wij over hem slecht ingelicht.

In 1594 richtte Van Collen een verzoek aan het stadsbestuur van Leiden om zijn schermschool daar te mogen vestigen. Het stadsbestuur stemde hierin toe en stelde hem een deel van de kerk van het voormalige Gefalide (gesluierde) Bagijnhof ter beschikking.[3] In 1600 werd hij benoemd tot hoogleraar aan de zogenaamde ingenieursschool, die in 1599 door prins Maurits was opgericht om onderwijs te geven in wiskunde, geometrie en vestingbouw. Deze lessen werden gegeven in de landstaal, een bijzonderheid in die dagen, aangezien het latijn de voertaal op de universiteiten was.[4] Deze ingenieursschool, ook wel 'Duitsche Leesplaatze' genoemd, bevond zich in de benedenruimte van de Bagijnkerk naast Van Collens schermschool.[5]

De Gheyns tekening laat het portret van Van Collen zien, omgeven door een brede ornamentale rand met daarin verwerkt de symbolen van zijn twee beroepen. Links en rechts naast zijn portret zijn wapens afgebeeld, die zijn beroep als schermmeester aanduiden. Duidelijk herkenbaar zijn twee oefenzwaarden, met beschermde punten, waarnaast twee paar schermhandschoenen hangen. Dergelijke oefenzwaarden komen ook voor op de prent met het interieur van de schermschool uit 1610 van Van Swanenburgh.[6]

Van Collens bezigheden als wiskundige worden aangeduid door zijn berekening van de waarde van het getal *pi*, waarmee de verhouding van de middellijn en de omtrek van een cirkel wordt aangegeven. Het getal *pi* wordt door Van Collen op de tekening berekend door het cijfer 3 met 19 decimalen; met de woorden *te cort* en *te lanc* geeft hij de onder- en bovengrens aan. Het aantal nullen achter het cijfer 1 onder het woord Diameter komt overeen met dit aantal decimalen.

De prent naar deze tekening werd gebruikt voor de titelpagina van Van Collens publicatie in 1596 te Delft verschenen, getiteld *Vanden Cirkel... Daerin gheleert werdt te vinden de naeste proportie des Cirkelsdiameter tegen synen ommloop...*[7] Op deze prent wordt het getal *pi* gegeven als 3 met twintig cijfers achter de komma; het aantal nullen achter de 1 is dan ook met één vermeerderd tot 20. Later zal Van Collen het aantal decimalen nog weten uit te breiden tot 35, wat dan het 'Ludolfs getal' zal gaan heten.[8]

Kennelijk vond Van Collen tussen het ontstaan van de tekening en het maken van de prent er nog een decimaal bij.

1 Hollstein, De Gheyn, no. 37
2 cf. noot 7
3 cf. Orlers 1781, p. 124
4 Orlers 1781, p. 198
5 Idem
6 cf. cat.tent. Amsterdam 1975, no. A 79, afb.; Ekkart merkt op dat naast het schermen ook andere wapens hier werden onderwezen; zie de musketier rechts op de achtergrond
7 *Vanden Cirkel... Daerin gheleert werdt te vinden de naeste proportie des Cirkelsdiameter tegen synen omloop... Alles door Ludolf van Ceulen geboren in Hildesheim Tot Delft ghedruckt by Jan Andriesz. 1596*
8 Het is dit getal, dat zich bevond op Van Collens nu verdwenen grafsteen in Leiden. Met dank aan de heer R.M.Th.E. Oomes, Leiden

31 Portret van Philips van Marnix
Heer van Mont Sainte Aldegonde

Pen en bruine inkt, zwart krijt, doorgedrukt;
9,2 x 7,7 cm.
Geannoteerd in spiegelbeeld rondom het portret met potlood:
PHILIPPE DE MARNIX SEIGN.R DV MONT STE
ALDEGONDE AETAT LVIIII ANNO M... en l.b. in
spiegelbeeld: *Repos Ailleurs*
Tent.: Lyon 1980, no. 26 (ill.); Delft 1983, p. 42 (ill.); Delft
1984, no. 10.19; Brussel 1984, no. 5.4
Bibl.: Schapelhouman 1979, no. 29 (ill.); Van Regteren
Altena 1983, Vol. I p. 63, Vol. II no. 694, Vol. III pl. 20;
cat.tent. Parijs 1985, no. 65, p. 106

Amsterdams Historisch Museum (inv.no.Fodor A 10177),
Amsterdam

1 Hollstein, De Gheyn, no. 320
2 Met dank aan de heer J.A. de Waard,
Nijmegen, die een publicatie voorbereidt
over Marnix' portretten, waarin ook
Marnix' geboortedatum uitvoerig aan de
orde zal komen.
3 zie voor het embleem met het
zeilschip in de storm Henkel, Schöne
1976, 1453-1466; zie ook cat.tent.
Braunschweig 1978, p. 45; het embleem
uit de Alciatus uitgave van 1583 laat hier
het sterrebeeld van de Dioscuren aan de
hemel zien, die in de uitgave van 1531
alleen in de latijnse tekst worden
genoemd.
4 Het album van Abraham Ortelius
bevindt zich in Pembroke College,
Cambridge; cf. Verhoef 1985, p. 81 (ill.)
5 *Vela dato atque alibi reqviem tibi
qvaere reposta certa evangelii qvo
cynosvra vocat*; met dank aan drs. N. van
der Blom, Bergschenhoek, voor de hulp
bij de vertaling.

Ontwerptekening voor de gravure in spiegelbeeld van de hand van De Gheyn, gedateerd 1599. [1]
Philips van Marnix werd geboren in Brussel in 1540 en stierf in Leiden in 1598. Marnix, zoals
hij gewoonlijk wordt genoemd, was van Zuidnederlandse afkomst. Van zijn vader erfde hij de
heerlijkheid Mont Sainte Aldegonde. De plaats van die naam ligt oostelijk van de vestingstad
Binche in de huidige Belgische provincie Henegouwen. Na zijn bekering tot het calvinisme
– hij studeerde onder meer bij Calvijn in Genève – werd Marnix door zijn geschriften al gauw
één van de leiders van de reformatie in de Nederlanden. Hij was een van de naaste
medewerkers van Willem van Oranje, die hem meermalen op een diplomatieke missie zond.
In 1583 werd hij door Willem van Oranje benoemd tot buitenburgemeester van Antwerpen;
hij droeg in die functie de verantwoordelijkheid voor de verdediging van de stad. In 1585 was
hij echter gedwongen Antwerpen over te geven aan de Spaanse veldheer Parma. Hij vestigde
zich daarna op zijn landgoed West Souburg in Zeeland, waar hij de volgende 10 jaar in
eenzaamheid doorbracht, door velen in de Noordelijke Nederlanden als persona non grata
beschouwd.
In 1594 werd hij enigszins gerehabiliteerd doordat de Staten Generaal hem een opdracht
verstrekten voor een nieuwe vertaling van de bijbel. Hij vestigde zich om die reden in 1595 in
Leiden, hetzelfde jaar waarin De Gheyn in Leiden kwam wonen.
In 1596 gaat hij in opdracht van prins Maurits naar het prinsdom Orange in Zuid Frankrijk
om daar orde op zaken te stellen op religieus, maatschappelijk en cultureel gebied. Begin 1598
keert hij in Leiden terug.
De Gheyn moet deze tekening hebben gemaakt naar het leven en na Marnix' terugkeer in
Leiden begin 1598 en voor zijn overlijden op 15 december van dat jaar. [2]
De prent naar de tekening vervaardigde De Gheyn in 1599 na het overlijden van Marnix. Op
de tekening zijn, net als op de prent, het wapen van Marnix en zijn devies *Repos Ailleurs* (mijn
rust is elders) met een zinnebeeld afgebeeld.
Het zinnebeeld laat een zeilend schip zien met een zeemonster en een rotspartij. Het schip
vaart in een storm en met tegenwind in de richting van de zon, waarin het Hebreeuwse woord
voor Jaweh en het sterrebeeld van de Kleine Beer; op de prent is daar nog de Poolster en het
Christusmonogram Chi Rho Sigma aan toegevoegd. [3]
In de wolken waaruit de storm waait, zijn de hoofden te zien van een koning, een bisschop en
een monnik, die staan voor datgene waar Marnix zijn hele leven tegen heeft gestreden: de
koning van Spanje, de roomse kerk en de kloosters. In het Album Amicorum van Abraham
Ortelius uit 1579 tekende Marnix zelf een vergelijkbare voorstelling met een tweeregelig
Latijns vers, dat in vertaling luidt als volgt: [4]
'Zeil uit en zoek elders de voor U weggelegde rust en wel daar waarheen de vaststaande Kleine
Beer van het Evangelie U roept'. [5]
Op deze tekening van Marnix ontbreken echter de drie hoofden en de storm. Het ligt voor de
hand te veronderstellen dat Marnix zelf De Gheyn heeft verteld hoe dit zinnebeeld er uit zou
moeten zien. De tekening is het enige ontwerp voor een gravure waarop De Gheyn zelf de
annotatie in spiegelbeeld heeft aangebracht.

32 Portret van Johan Halling

Pen en bruine inkt, over zwart krijt;
15,9 x 20,4 cm.
Geannoteerd m.b. met pen in bruine inkt: *No 66*[1] en
den Erntfesten[2] *halling geteyckent naer t leven*
als hy nog was doorwaerder van Hoove van Hollant
Anno 1599
Gesigneerd m.o. met pen in bruine inkt: *IDG Fe*
Bibl.: Van Regteren Altena 1983, Vol. II no. 679, Vol. III
pl. 79

1 zie voor het nummer cat.no. 34
2 vermoedelijk afkomstig uit het
Middelnederduits, cf. *Mittel
Niederdeutsches Wörterbuch*, München,
1931, s.v. *erentvest* met de betekenis van
eerbaar, ijverig
3 Boon 1978, p.78
4 Reznicek 1961, Vol.I p.174; Judson
1973 II, passim en zijn inleiding bij deze
catalogus

Voorgesteld is Johan Halling (of Hallinc), blijkens het opschrift in 1599 nog deurwaarder bij het Hof van Holland, leunend op zijn linkerarm en met een geheven glas in zijn rechterhand. Rechts van hem een vrouw, die haar kind de borst geeft.
Stammend uit een Dordrechts geslacht van ambtenaren, was Halling in 1605 baljuw bij hetzelfde hof. Later, van 1621-1623, was hij burgemeester in Den Haag.[3]
Het is moeilijk te zien op wat voor meubel Halling leunt en waar de vrouw op zit. Door sommige auteurs wordt daarom dan ook verondersteld dat de vrouw met haar kind op een later tijdstip aan de tekening is toegevoegd. Gezien de relatie tussen de drinkende man en het drinkende kind lijkt het hier echter toch eerder te gaan om een familieportret.
Zowel Reznicek als Judson wijzen erop dat De Gheyn met een dergelijke naar het leven getekende voorstelling tot de eersten behoort, die tekeningen maken die het alledaagse leven tot onderwerp hebben.[4] Judson gaat hierbij nog een stap verder en veronderstelt een direct verband tussen dit soort tekeningen van De Gheyn en de vele soortgelijke studies van Rembrandt met voorstellingen van slapende vrouwen, moeders met kinderen en andere uitbeeldingen van intieme huiselijke onderwerpen ontleend uit het dagelijks leven.

33 Portret van een jongetje

Penseel in grijs, geaquarelleerd;
Ovaal; 10 x 7,6 cm.
Verso met pen in bruine inkt:
De achtersteven van een op het strand getrokken vissersschip
Bibl.: Van Regteren Altena 1983, Vol. I p. 66, Vol. II
no. 673, Vol. III pl. 208

Rijksprentenkabinet (inv.no. A 17), Rijksmuseum,
Amsterdam

1 cf. VRA nos.949, 541
2 Van Regteren Altena 1983, Vol.I p.65

Van Regteren Altena veronderstelt dat het jongetje op de tekening De Gheyns enige zoon Jacques is afgebeeld, die in 1596 werd geboren.
De tekening op de achterzijde van dit blad houdt duidelijk verband, in stijl van tekenen en wat betreft de voorstelling, met de tekeningen die De Gheyn in 1601/02 maakte voor de grote prent met het *Landjacht.*[1]
Jacques de Gheyn III zou in 1603 zeven jaar oud zijn geweest. Ook het gebruik van kleur in dit portret duidt op een ontstaan er van in de jaren rond 1600, wanneer er steeds meer kleur in zijn tekeningen is te zien.[2]

34 Portret van een jonge vrouw

Pen en bruine inkt, grijs gewassen;
Ovaal; 11,9 x 8,9 cm.
Geannoteerd m.b. met pen in bruine inkt: *No 90*
Tent.: Parijs 1980, no. 69, pl. 128; Parijs 1985, no. 13, pl. 7;
Bibl.: Van Regteren Altena 1983, Vol. I p. 40, 42, Vol. II
no. 671, Vol. III pl. 207

Fondation Custodia (coll.F. Lugt, inv.no.6860), Institut
Néerlandais, Parijs

In het voorjaar van 1602 maakte prins Maurits met een aantal vrienden en gasten in twee zogenaamde zeilwagens een tocht over het strand van Scheveningen naar Petten met een voor die tijd ongehoord hoge snelheid. [1] Van deze gebeurtenis maakte De Gheyn waarschijnlijk een aantal tekeningen én de ontwerptekeningen voor de grote prent van Van Swanenburgh, die in 1603 door Van Sichem werd uitgegeven en waarop de tocht werd uitgebeeld. [2] Onder de personen op het strand, die deels het schouwspel gadeslaan, deels met elkaar in gesprek zijn, bevindt zich rechts op de voorgrond een jonge vrouw met een jongetje, gezeten op een ronde balk, zoals die wordt gebruikt om schepen in en uit het water te trekken. Zij is de enige persoon, die geen aandacht heeft voor wat zich op het strand afspeelt, maar kijkt ons recht in het gezicht. Van Regteren Altena meent, naar onze mening terecht, dat De Gheyn hier zijn vrouw Eva Stalpaert van der Wielen en hun zoontje Jacques heeft afgebeeld. Op grond van de overeenkomsten in gelaatstrekken en de kleding van de zittende vrouw op de prent en de vrouw op dit ovale portretje kan men aannemen dat ook hier De Gheyns vrouw is geportretteerd. De tekening zal dan eveneens zijn ontstaan in 1602.

Op het portret dat Hendrick Hondius in 1610 van De Gheyn maakte, houdt hij een ovaal portretje van een vrouw in zijn hand. [3] Hoewel het niet uitgesloten is dat het hier eveneens gaat om een portret van Eva Stalpaert, lijkt het waarschijnlijker hier een verwijzing in te zien naar De Gheyns miniatuurschilderkunst; ook Isaac Oliver en Georg Hoefnagel, beiden bekend als miniaturist en door Hondius in hetzelfde boekje geportretteerd, houden een dergelijk ovaal portret in hun handen. [4]

Het met bruine inkt aangebrachte nummer bovenaan de tekening komt voor op een dertigtal tekeningen van verschillende kunstenaars, waarvan 13 van de hand van De Gheyn. Al deze tekeningen stammen uit een kunstboek, dat vermoedelijk aan het eind van de 17e eeuw of het begin van de 18e eeuw werd aangelegd. [5]

1 Eyffinger 1979, p.266
2 Hollstein, Van Swanenburgh, no.27
3 *Pictorum Aliquot...Effigies*, Den Haag, 1610 p. 62
4 Idem, pp. 47, 71
5 cf. cat.tent. Parijs 1985, no. 13; zie ook cat.nos. 32, 54, 67, 75 en 76

35 Portret van een man van middelbare leeftijd

Zwart en rood krijt op perkament;
15,3 x 13,3 cm.
Bibl.: Van Regteren Altena 1983, Vol. II no. 710, Vol. III,
pl. 43

Erven I.Q. van Regteren Altena, Amsterdam

De man zit in een leunstoel en maakt met zijn rechterhand een 'sprekend' gebaar. Ook in dit portret concentreert De Gheyn zich op het gelaat van de afgebeelde, terwijl kleding en de stoel slechts oppervlakkig zijn aangegeven.

De man op deze tekening lijkt, hoewel ouder, enigszins op de Amsterdamse wijnroeier Vincent Jacobsz Coster op de gravure die De Gheyn in 1591, hij was toen 38 jaar, van hem maakte. [1] Naar de stijl te oordelen moet de tekening ontstaan zijn in 1600/05. [2] Op het portret dat Jacob Matham in 1602 maakte van Vincent Jacobsz Coster ziet hij er echter geheel anders uit dan de man op deze tekening. [3]

De tekening is het enige portret dat De Gheyn maakte met zwart en rood krijt. Deze techniek leerde Goltzius tijdens zijn reis naar Italië en met name bij Frederigo Zuccaro kennen [4]; een aantal van dit soort tekeningen nam Goltzius mee terug naar Haarlem en het lijkt niet uitgesloten dat De Gheyn ze bij hem heeft gezien.

1 Hollstein, De Gheyn, no. 318 (ill.)
2 Van Regteren Altena 1983, Vol. II
3 Hollstein, Matham, no. 383 (ill.)
4 cf. Reznicek 1961, Vol. I, pp. 86ff.

36 Portret van een oude vrouw op haar doodsbed

Pen en bruine inkt, penseel in grijs, zwart krijt; aan drie
zijden is een stuk papier aangezet, gedoubleerd;
14,7 x 19,4 cm.
Geannoteerd l.o. met pen in bruine inkt: *Jac. de Gheyn*
Bibl.: Van Regteren Altena 1983, Vol. I p. 72, Vol. II
no. 698, Vol. III pl. 161

Rijksprentenkabinet (inv.no. A 3963), Rijksmuseum,
Amsterdam

De tekening is een voorstudie voor de miniatuur uit 1601 in het British Museum, Londen
(cat.no.37), en zal ongetwijfeld door De Gheyn aan het doodsbed van de overledene zijn
gemaakt. De vrouw moet daardoor tot zijn intiemere kennissen hebben behoord.
Om het blad een wat regelmatiger aanblik te geven werden er aan drie zijden stukjes papier
aangezet, waarop vervolgens door een andere hand werd getekend, hier en daar ook op het
originele papier.

37 Een oude vrouw op haar doodsbed met naast haar staande een rouwende man

Aquarel en dekverf, met goud gehoogd op perkament;
20,8 x 28,8 cm.
Gesigneerd en gedateerd l.o. met pen(seel) in goud:
IDGheijn.fe.1601
Bibl.: Van Regteren Altena 1983, Vol. I pp. 71, 72, Vol. II
no. 699, Vol. III pl. 162

Department of Prints and Drawings (inv.no.1865-6-10-1311),
The Trustees of the British Museum, Londen

Met als punt van uitgang de voorafgaande pentekening vervaardigde De Gheyn met aquarel,
dekverf en goud deze magnifieke miniatuur. De overleden vrouw ligt opgebaard op een
kostbaar bed, de gordijnen worden opgehouden door gouden kwasten. Aan haar voeteneind
staat een in het zwart geklede man, die ons aankijkt, terwijl hij op de dode wijst, alsof hij ons
vraagt haar in onze gebeden te gedenken. Bij het hoofdeinde van het bed staat een bankje met
daarop een klein gebedenboek. Daarnaast een grote koperen kandelaar met een brandende
kaars.
De prominente plaats die deze brandende kaars op de miniatuur in neemt, geeft aanleiding te
denken dat hiermee iets gezegd wordt over de vrouw. In de emblemata-literatuur van de late
16e en vroege 17e eeuw wordt van een brandende kaars gezegd dat hij al dienende
(i.e. brandende) zichzelf verteert. [1] Op de miniatuur zou dit kunnen verwijzen naar het
dienstbare leven van de overleden vrouw. Van Regteren Altena identificeert de man naast het
doodsbed als graaf George Eberhard von Solms op grond van de gelijkenis met diens
gegraveerde portret in Van Meterens *Historie der Nederlandscher... Oorlogen* uit 1614. [2]
Volgens hem zou de dode vrouw dan Walburgis, gravin van Nieuwenaar en Meurs zijn, die, in
1600 kinderloos gestorven, aan George von Solms een deel van haar bezittingen had
nagelaten. [3]
Deze miniatuur uit 1601 ontstond in dezelfde tijd als het *Aquarellenboekje* in Parijs en de
prachtige *Gevilde kalfskop* (cat.no.75) in Amsterdam. Zij bewijzen Huygens' gelijk wanneer
hij zegt dat De Gheyn in zijn miniatuurschilderingen 'Bloemen en bladeren (...) verder
gelaatstrekken van mensen (...) met een ongelooflijke bevalligheid, bekoorlijkheid en
natuurlijkheid nauwkeurig wist weer te geven'. [4]

1 cf. bijvoorbeeld Henkel, Schöne
1976, 1363, *Alliis in serviendo consumor*
(in het dienen van anderen, brand ik op)
2 E. van Meteren, *Historie der*
Nederlandscher ende haerder Naburen
Oorlogen..., Den Haag, 1614, fol.352ro.
3 Idem, fol.448vo; George Eberhard
von Solms zou echter in 1600 zijn
overleden, zie *Nieuw Nederlandsch*
Biografisch Woordenboek, III, kol.338
4 Huygens 1946, p.69

38 Heraclitus en Democritus

Zwart en wit krijt op grauw papier;
23,7 x 28 cm.
Bibl.: Van Regteren Altena 1983, Vol.I pp.84, 85, Vol.II
no.136, Vol.III pl.264

Stichting P. en N. de Boer, Amsterdam

Links en rechts van een wereldbol zitten de Griekse filosofen Democritus en Heraclitus, die volgens de legende alleen maar lachen en wenen kunnen om het menselijk bedrijf. [1]
Democritus, links, wijst met beide handen op de wereldbol, met een krampachtige grijns op zijn gezicht; Heraclitus wijst met één hand naar de bol en ondersteunt met zijn andere hand zijn hoofd, een van de drie manieren die door Van Mander wordt beschreven om droefheid uit te drukken:
'En t'hooft met droeve vochticheyt beladen
Sal de handt behulpelijck staen in staden (i.e. ondersteuning)
En dat met den elleboogh onderschooren'. [2]
De Gheyn gebruikte deze tekening voor een Vanitas-stilleven, getiteld *Humana Vana* uit 1603. [3] Bovenaan op dit schilderij zitten beide filosofen, in dezelfde houding als op de tekening, aan weerskanten van een grote glanzende doorzichtige bol. Daaronder ligt een grote schedel, geflankeerd door een vaasje met bloemen en een vaasje waar rook uit komt; elementen die we ook tegenkomen op de tekening met de allegorie op de vergankelijkheid (cat.no.13).
De tekening zal zijn ontstaan in dezelfde tijd als het schilderij, maar of het een directe voorstudie is, is niet zeker. Voor de tulp in de vaas op het schilderij gebruikte hij één van de aquarellen uit het *Aquarellenboekje* te Parijs, die 1601 is gedateerd. [4]

1 voor Heraclitus en Democritus zie: Blankert 1967, pp.31-123
2 Van Mander 1604, Grondt, fol.26b
3 VRA no.P 11; zie voor een uitputtende studie van dit schilderij: Bergström 1970; het schilderij bevindt zich thans in The Metropolitan Museum, New York
4 cf. cat.tent. Parijs 1985, no.9, fol.6

39 Twee zittende jongemannen, naar een schaal kijkend

Pen en bruine inkt, over zwart krijt op grauw papier;
20,8 x 28,4 cm.
Bibl.: Van Regteren Altena 1983, Vol.II no.135, Vol.III
pl.355

Teylers Museum (inv.no. N 89), Haarlem

Naast een ronde schaal zitten op een verhoging twee jonge mannen, die er even oud uitzien en gekleed zijn in een identiek gewaad. De jonge man links wijst naar de schaal. De inhoud van de voorstelling is niet duidelijk.
De man rechts komt in precies dezelfde houding voor op een tekening van De Gheyn in Boedapest. [1] Hij is daar onderdeel van een veel omvangrijker compositie, die volgens Van Regteren Altena het bezoek van Hipocrates aan Democritus zou voorstellen. Op grond van deze overeenkomst wordt aan de tekening in Haarlem door Van Regteren Altena dezelfde titel gegeven. Over de betekenis van de tekening in Boedapest bestaat echter evenmin overeenstemming. [2] Volgens Linnik zouden mogelijk zijn voorgesteld de filosofen Polystratus en Hippoclides, beiden op de zelfde dag geboren en levend in een grote verbondenheid van lot en erfgoed volgens de regels van Epicurus[3]

1 VRA no.134
2 cf. Blankert 1967, p.42, noot 22
3 Mondelinge mededeling van Mevr. Irina Linnik, Leningrad; cf. Valerius Maximus, Lib.I, cap.VIII, 17

40 Empedocles (?)

Pen en bruine inkt, bruin gewassen;
17,9 x 23,5 cm.
Gesigneerd en gedateerd met pen in bruine inkt:
IDGheyn.in.1613
Bibl.: Van Regteren Altena 1983, Vol.I p.114, Vol.II no.132,
Vol.III pl.381

Victoria and Albert Museum (inv.no. Dyce 503), Londen

In het midden van de tekening zit op een boomstronk een vrijwel naakte man, die kijkt in de richting van een spelonk, waaruit dichte wolken komen. Daarin bewegen zich een vleermuis en andere kleine gedrochten. In zijn hand houdt hij een knijpbril en om hem heen liggen vier folianten, waarvan op twee eveneens knijpbrillen liggen. Onder zijn voeten een Tau-kruis of een tekenhaak. Achter hem is een kustlandschap te zien met een op- of ondergaande zon.

Een geheel bevredigende verklaring van de voorstelling is nog niet gevonden. Traditioneel werd het blad het Visioen van Ezechiël genoemd (Ezechiël 1:4-28), een verklaring die echter weinig overeenkomsten heeft met de desbetreffende bijbeltekst. Volgens Van Regteren Altena is de Griekse filosoof uit de vijfde eeuw voor Christus Empedocles voorgesteld. In diens filosofie over het ontstaan en de evolutie van de wereld, die hij ziet als een voortdurende cyclus van vereniging en verwijdering van losse elementen, komt een fase voor waarin losse ledematen en organen zich verenigen en monsters voortbrengen.[1]

Dit zouden de gedrochten zijn die in de rook, die uit de spelonk komt, zweven. De bril die de man in zijn hand houdt is dan een illustratie van een ander gezegde van Empedocles: twee ogen geven slechts één beeld.[2] De twee andere brillen, die op de folianten liggen, en het tau-kruis onder de voeten van de man worden hiermee echter niet verklaard. Vooral dit laatste voorwerp moet voor De Gheyn een speciale betekenis hebben gehad.

De tentoongestelde tekening is een duidelijk voltooid blad, getekend in graveertechniek, voluit gesigneerd en gedateerd, met aan de onderzijde ruimte voor een tekst.

De tekening werd door De Gheyn voorbereid in een tekening in Rotterdam (VRA no.133). Die schets, getekend in de losse tekenstijl die we van De Gheyn in deze jaren kennen, is doorgedrukt en we kunnen aannemen dat De Gheyn dat deed om de compositie over te brengen op het papier van de voltooide tekening.

Een aantal details, die op de tekening in Londen wel zijn getekend zijn op de tekening in Rotterdam alleen maar met de griffel doorgedrukt; onder meer is daar duidelijk zichtbaar het tau-kruis dat de man op de tekening in Londen onder zijn voeten heeft. Dit attribuut werd door De Gheyn kennelijk met opzet toegevoegd met een voor hem duidelijke bedoeling, die voor ons vooralsnog verborgen blijft.[3]

1 Van Regteren Altena 1983, Vol.I, p.114; zie ook: A.J. Dow Porteous in: *The Oxford Classical Dictionary*, Oxford, 1970, s.v. Empedocles; voor Empedocles zie: Bidez 1973
2 Van Regteren Altena 1983, Vol.II p.37
3 Brillen en folianten zijn vaak attributen van de Ketterij, terwijl het tau-kruis voorkomt als attribuut van het Geloof; als half ontklede figuur komt de Ketterij echter, voor zover bekend, niet voor; c.f. bijvoorbeeld Hollstein, Serwouters, no. 10; Hollstein, Massys, no.71

41 Een staande vrouw en een zittende man

Pen en bruine inkt, over zwart krijt, wit gehoogd op bruinig
papier;
24,5 x 26,5 cm.
Geannoteerd l.o. met pen in bruine inkt: *de Gheyn*
Bibl.: Van Regteren Altena 1983, Vol. II no. 56, Vol. III
pl. 167

Museum Boymans-van Beuningen (inv.no. H 8), Rotterdam

Links op het blad buigt een vrouw zich enigszins voorover naar rechts. Zij is gekleed in een zware mantel, die haar vrijwel van top tot teen bedekt, alleen boven de arm is de mantel op de schouder teruggeslagen. Zij is blootsvoets en maakt met de handen een gebaar van rouw of verbazing.

Ook de jongere man rechts, welke waarschijnlijk op een boomstronk zit, draagt een dergelijke mantel, die echter, door de zittende houding, de benen onbedekt laat. De broek van de man reikt tot over de knie en lijkt gerafeld te zijn. Ook de man is blootsvoets en maakt met beide

handen een nogal krampachtig aandoend gebaar. Van Regteren Altena merkt op, dat de traditionele identificatie van de figuren op dit blad als de rouwende Maagd Maria en Johannes onder het kruis niet zeker is. De houding van de vrouw duidt eerder op aandacht voor de jongeman rechts als voor, de niet weergegeven, Christus aan het kruis. Men vergelijke dit blad met bijvoorbeeld de tekening van *De Kruisiging* te Brussel (cat.no. 42) en het drieluik met *De Kruisiging* in een particuliere verzameling in België (VRA P.3), beide latere werken van De Gheyn. Er is enige overeenkomst met de mantels op een viertal tekeningen, waarin Van Regteren Altena voorstudies ziet voor een onbekende tekening met *De Visitatie* (VRA nos. 26-29). Op deze bladen zijn de vrouwen ook blootsvoets.

In 1935 noemde Van Regteren Altena de tekeningen bij de draperiestudies, waarbij vrij zware stoffen om een model gedrapeerd werden. Hij merkt op, dat De Gheyn kennelijk nog moeite heeft met het werken naar de natuur, in tegenstelling tot wanneer hij uit het hoofd werkt. [1]

1 Van Regteren Altena 1935, p. 68

42 Studie voor een Kruisiging

Zwart krijt, pen en bruine inkt op crèmekleurig papier;
27,3 x 18,6 cm.
Bibl.: Van Regteren Altena 1983, Vol.I p.124, Vol.II no.55,
Vol.III pl.413

Koninklijke Musea voor Schone Kunsten van België (coll. De Grez, inv.no.1344), Brussel

Iets uit het midden is een, vrij schematisch weergegeven, kruis geplaatst, waaraan – gedetailleerder getekend – het lichaam van de dode Christus. Linksonder een groep, bestaande uit de Maagd Maria, de H. Johannes en een tweede vrouw; rechts een schets van de H. Maria Magdalena aan de voet van een kruis.

De tekening wordt in verband gebracht met een laat schilderij van De Gheyn, het drieluik met *De Kruisiging* in een particuliere verzameling in België (VRA no.P 3), maar de groepering van de figuren onder het kruis komt daarmee in het geheel niet overeen. Op het schilderij komt de H. Maria Magdalena aan de voet van het kruis niet voor, evenals de vrouw geheel links op de tekening. De Maagd Maria en de H. Johannes staan op het schilderij niet bijeen, maar links en rechts van het kruis.

De drie groepen op de tekening te Brussel zijn in drie verschillende tekenstijlen uitgevoerd. Het lichaam van Christus is gedetailleerd en plastisch weergegeven; de groep links is uit parallelle arceringen opgebouwd, terwijl de figuur van de H. Maria Magdalena uit zoekende lijnen bestaat. Deze worden door Van Regteren Altena vergeleken met tekeningen van Palma Giovane (1544-1628). [1] Katholieke onderwerpen in het oeuvre van De Gheyn beperken zich niet tot het latere werk van de kunstenaar: uit de vroege periode zijn er bijvoorbeeld de tekeningen *De triomferende Christus* te Dresden (VRA no.62) en *De H. Familie met zingende engelen in een landschap* te Leiden (VRA no.37). Van Regteren Altena denkt dat de studies voor een herder te Amsterdam en München (VRA nos.30-32) bestemd waren voor een verloren gegaan schilderij met *De Aanbidding van de herders.* Uit 1611 dateert het schilderij met *Keizerin Helena knielend voor Christus* te Brugge (VRA no.P 4). Omtrent het geloof van De Gheyn bestaat geen duidelijkheid; de familie van zijn vrouw was katholiek, de kunstenaar kreeg echter ook van protestantse zijde zijn opdrachten. [2]

1 zie voor tekeningen van Palma Giovane: H. Tietze, E. Tietze-Conrat, *The Drawings of the Venetian painters in the 15th and 16th Centuries,* New York (1944), pls. 174, 175
2 cf. inleiding Van Deursen, pp. 11 en Van Regteren Altena 1973, p.257

43 De Drie Koningen en hun geschenken
(Mattheus 2 : 1-12)

Pen en bruine inkt, over zwart krijt, wit gehoogd op bruinig
papier;
14,1 x 18,9 cm.
Gesigneerd m.o. met pen in bruine inkt: *IDG*
Bibl.: Van Regteren Altena 1983, Vol. I p. 144, Vol. II
no. 33, Vol. II pl. 248

Museum Boymans-van Beuningen (inv.no. JdG 4),
Rotterdam

Drie mannen, twee blanke en een zwarte, zijn ten halven lijve afgebeeld. De mannen in het midden en rechts zijn oud en hebben baarden. Zij zijn in wijde mantels gekleed, bij de man in het midden zijn de schouders ontbloot. De man met de negroïde gelaatstrekken, links, is jonger en heeft een baret op het hoofd. De mannen hebben elk een voorwerp in de hand, de man links een kelk, de man rechts een beker, terwijl de man in het midden een doos met geldstukken lijkt te dragen.

Zij zijn voor een hoek van twee haaks op elkaar staande, blinde muren geplaatst. De muurvlakken nemen de achtergrond voor driekwart in. Diepte ontstaat, doordat het muurdeel in het midden donkerder gearceerd is. Deze muur wordt begrensd door een steunbeer, waar wat begroeiing van afhangt.

Van Regteren Altena meent, dat voor de kop van de neger dezelfde pleisterkop gebruikt is als op een tekening door Jacques de Gheyn III (VRA no. 106). Mogelijk gebruikte de laatste dezelfde kop ook als uitgangspunt voor twee tekeningen van *De kop van een neger* te Darmstadt (VRA nos. 45, 46).

De drie studies van een neger op een tekening van Jacques de Gheyn II te Londen lijken echter wel naar levend model getekend te zijn.(VRA no. 634)

Mogelijk worden de koppen van de mannen, in het midden en rechts op het blad, herhaald in de bladen met kopstudies te Berlijn en Leiden (VRA nos. 741, 742).

Op grond van de attributen en het feit, dat twee oudere, blanke mannen met een jongere neger zijn afgebeeld, draagt de tekening de titel *De Drie Koningen met hun geschenken*. Opvallend is echter, dat de maagd Maria en het kind in de voorstelling ontbreken. Er is overeenkomst in compositie met tekeningen van Hendrick Goltzius, waarin ook figuren ten halven lijve voor een muurvlak worden weergegeven, bijvoorbeeld diens tekening met *Fantasiefiguren voor een muur en een balustrade* te Stockholm. [1] Dit blad is 1598 gedateerd. Van Regteren Altena denkt dat de tekening van De Gheyn tijdens de eerste tien jaren van diens verblijf in Den Haag is ontstaan. [2]

1 Reznicek 1961, Vol. I no. 160, Vol. II
pl. 330
2 Van Regteren Altena 1983, Vol. I
p. 107

44 Kop van een jonge man, omhoogkijkend

Zwart krijt, wit gehoogd op grauw papier;
9,5 x 9,2 cm.
Tent.: Lyon 1980, no. 28 (ill.)
Bibl.: Schapelhouman 1979, p. 58, no. 30 (ill.); Van Regteren
Altena 1983, Vol. I p. 82, Vol. II no. 784, Vol. III pl. 254;
cat.tent. Parijs 1985, no. 11

Amsterdams Historisch Museum (inv.no.Fodor A 10176),
Amsterdam

45 Kop van een jonge man, omlaagkijkend

Zwart krijt, wit gehoogd op grauw papier;
8,5 x 8,6 cm.
Tent.: Parijs 1981, no. 72, pl. 119; Parijs 1985, no. 10, pl. 5
Bibl.: Schapelhouman 1979, p. 58; Van Regteren Altena
1983, Vol. I p. 82, Vol. II no. 783, Vol. III pl. 256

Fondation Custodia (coll. F. Lugt, inv.no. 254a), Institut
Néerlandais, Parijs

46 Kop van een jonge man, naar links

Zwart krijt, wit gehoogd op grauw papier;
8,5 x 8,6 cm.
Tent.: Parijs 1981, no. 73, pl. 119; Parijs 1985, no. 11, pl. 5
Bibl.: Schapelhouman 1979, p. 58; Van Regteren Altena
1983, Vol. I p. 82, Vol. II no. 785, Vol. III pl. 255

Fondation Custodia (coll. F. Lugt, inv.no. 254b) Institut
Néerlandais, Parijs

1 Van Mander 1604, Leven, fol. 294b:
'...Dat zijn Eccellentie Graef Maurits in
den slagh te Vlaender hadde vercrege een
uytnemende schoon peert va(n)den
doorlughtige Ertshertogh/ en liet segghen
de Gheyn, dat hij 't wilde van hem hebben
gheschildert so groot als 't leven/ het welck
hij geern aennam te doen/ te meer om dat
he(m) 't groot heel in den sin lagh: dit
peerdt heeft hij dan also geschildert met
eene Man/ die dat met de toom leydde.'
2 cat. tent. Parijs 1985, nos. 10, 11
3 cat. tent. Parijs 1981, nos. 72, 73
4 cat. tent. Parijs 1985, nos. 10, 11

Driemaal is in deze tekeningen dezelfde jonge man, met krullend haar, weergegeven. Eenmaal, voor driekwart naar rechts en omhoogkijkend, eenmaal voor driekwart naar links en omlaagkijkend en eenmaal in profiel naar links.
Van Regteren Altena ziet in deze tekeningen studies naar levend model voor de staljongen op het schilderij met *De witte hengst* uit 1603 in Amsterdam (VRA P. 15). [1] Ook komt, volgens hem, de houding van het hoofd op de kopstudie te Amsterdam (cat.no. 44) overeen met de kop van *St. Sebastiaan* op een tekening te Weimar (VRA no. 103). Volgens Van Hasselt moet dit blad echter veel later gedateerd worden. [2]
Schapelhouman denkt dat de bladen omstreeks dezelfde tijd zijn ontstaan als een blad met *Drie staande mannen* te Amsterdam (VRA no. 30), waarvan de linkerfiguur ook voorkomt op de tekening met een *Landschap met boerderij* uit 1603, eveneens te Amsterdam (cat. no. 93). Boon meent, dat deze drie studies vroeger één blad gevormd hebben. [3] Van Hasselt vermoedt, dat er nog een vierde studie naar dezelfde kop heeft bestaan, meer overeenkomende met de houding van het hoofd van de staljongen op het schilderij (VRA P. 15). [4]
Een datering, omstreeks 1603, komt overeen met het gebruik van zwart en wit krijt, dat De Gheyn in die tijd bij voorkeur gebruikte voor studies naar levend model, meestal op getint papier.

47 Studieblad met de koppen van een oude man, een jongen en een vrouw

Pen en bruine inkt op bruinig papier;
20,5 x 18 cm.
Geannoteerd r.o. met pen in bruine inkt: *nen S*
Bibl.: Van Regteren Altena 1983, Vol. II no. 772, Vol. III pl. 359

Museum Boymans-van Beuningen (inv.no. H 259),
Rotterdam

Linksonder, in profiel naar links, de kop van een oude man, met een puntbaard en een kanten kraag. Rechtsboven ten halven lijve en voor driekwart naar links een jongen met krullend haar en gekleed in een wambuis met een platte kraag. Linksboven is, tot onder de schouderbladen en in profiel naar links een minder gedetailleerde schets van een vrouw met muts weergegeven. Op meerdere plaatsen op het blad zijn proefarceringen aangebracht; rechtsonder is van een afgesneden opschrift *nen S* zichtbaar.

De studiekoppen op dit blad komen ook op andere tekeningen van De Gheyn voor. Van Regteren Altena noemt voor de kop van de oude man twee tekeningen te Haarlem (VRA nos. 691, 692), waarop misschien Carel van Mander is afgebeeld. De jongen is mogelijk een herhaling van de jongenskop op een tekening te Brussel (VRA no. 735), terwijl de vrouw waarschijnlijk ook is afgebeeld op een 1602 gedateerde tekening te Stockholm (VRA no. 541). Van Regteren Altena dateert het studieblad echter veel later en meent dat in deze tekening, evenals bij de voorgaande bladen (cat.nos. 44-46) een aantal studies naar levend model verzameld zijn. Dit wordt mogelijk bevestigd door het gebruik van zwart krijt voor bijvoorbeeld de tekeningen met *Een kop van een oude man* te Haarlem (VRA nos. 691, 692). Een techniek, welke in die tijd De Gheyns voorkeur geniet bij het werken naar de natuur.

48 Studieblad met drie koppen van een oude man en de kop van een oude vrouw

Zwart krijt, pen en bruine inkt, wit gehoogd op grijs papier, gedoubleerd;
14,6 × 9,6 cm.
Bibl.: Van Regteren Altena 1983, Vol. I p. 157, Vol. II no. 739, Vol. III pl. 400

Teylers Museum (inv.no.N 84), Haarlem

Linksboven, vrijwel frontaal gezien, de kop van een oude vrouw; haar gelaatstrekken, het haar en de hoofddoek doen vermoeden, dat het hier een zigeunerin betreft.

Links van de vrouwekop, in profiel naar rechts, de kop van een oude man met lange haren en een baard. Dezelfde grijsaard, nu in profiel naar links, is ook links- en rechtsonder afgebeeld. Van Regteren Altena ziet overeenkomst tussen de kop van de oude vrouw op dit blad met een dergelijke studie op een tekening in New York (VRA no.529), en betreffende de kop van de oude man, met de leermeester links op een schilderij uit 1620 te Manchester (VRA P.19). Van Regteren Altena vergelijkt deze kopstudie ook met de kop van Solon op het schilderij *Solon voor Croesus* uit 1624 van Gerard van Honthorst (1590-1656), dat zich te Hamburg bevindt. [1] Judson ziet in de oude vrouwekop een voorstudie voor een heks, mogelijk voor de heks links op de voorgrond van de tekening *De Heksenkeuken* te Berlijn (VRA no.522). [2] Mogelijk is de man dezelfde als op twee tekeningen te Amsterdam en Berlijn (VRA nos. 740, 741).

1 Judson 1959, no. 170
2 Judson 1973 I, pp. 27, 28, 32

49 Drie studies van een jongenskop

Pen en bruine inkt, wit gehoogd;
14 × 9,5 cm.
Tent.: Amsterdam 1968, no. 44, pl. 9
Bibl.: Van Regteren Altena 1983, Vol. I p. 157, Vol. II no. 148, Vol. III pl. 406

Verzameling Maida en George S. Abrams, Boston

Op dit studieblad wordt dezelfde jongen, gekleed in een simpel hemd en met golvend haar, driemaal afgebeeld. Middenonder in profiel naar links en schuin omhoogkijkend, daarboven in profiel naar rechts en omlaagkijkend. Rechts daarvan is de jongen nogmaals, maar nu voor driekwart naar rechts, afgebeeld.

Van Regteren Altena ziet overeenkomst tussen de studie middenonder op de tekening en de jongen rechts op het schilderij uit 1620 te Manchester (VRA P.19) en acht het mogelijk dat dit ook een aanduiding is voor de datering van de tekening. Misschien is er ook een vergelijking mogelijk met de tekening met een *Studie van een jongenskop* te Melbourne (VRA no.734). Voor dit blad acht Van Regteren Altena echter een datering in 1608 mogelijk, omdat hier misschien de zoon van de kunstenaar is voorgesteld.

Dit en het vorige studieblad (cat.no.48) behoren tot een, door Van Regteren Altena gegroepeerde reeks van 12 tekeningen met kopstudies (VRA nos.738-748). Deze bladen komen alle ongeveer overeen in afmetingen en hebben veelal ook dezelfde herkomst. Vaak komen de koppen op de tekeningen in de reeks al op vroegere bladen voor. Van Regteren Altena meent, dat het hier herhalingen van studies naar levend model betreft. Mogelijk kan, hierdoor en op grond van de vrijere tekenstijl, deze reeks tot het latere werk van De Gheyn worden gerekend.

50 Studie naar een buste van de Pseudo-Seneca

Pen en bruine inkt op grauw papier;
12,2 x 7,8 cm.
Gesigneerd r.o. met pen in bruine inkt: *IDG*
Geannoteerd m.o. met pen in bruine inkt: *L Seneca*
Bibl.: Prinz 1973, p.428, pl.8; Van Gelder, J.G. 1978, p.233,
pl.6 (als J. de Gheyn III); Van Regteren Altena 1983, Vol.I
p.127, Vol.II no.1027, Vol.III pl.436

Museum Boymans-van Beuningen (inv.no.JdG 2), Rotterdam

Sedert de opgraving, in 1813 bij de Villa Mattei te Rome, van een dubbele herme met de portretten van Seneca en Socrates, wordt de buste, welke model stond voor deze tekening van De Gheyn, niet langer als een portret van Seneca beschouwd. [1]

In de 17e eeuw werd de kop van deze Pseudo-Seneca echter veelvuldig gebruikt, om de band van de eigen tijd met de klassieken, met name met de stoïcistische filosofie te benadrukken. [2] Voor het (vermeende) portret van Seneca stonden afgietsels model, van een marmeren buste, die zich in het bezit van P.P. Rubens (1577-1640) heeft bevonden en mogelijk door hem uit Italië was meegebracht. [3]

Van Regteren Altena denkt, dat de buste deel uitmaakte van de ruil in 1618 tussen Rubens en Sir Dudley Carleton, waarbij Rubens 24 kisten met antiquiteiten verwierf. [4] Sir Dudley Carleton woonde destijds te Den Haag en het is mogelijk, dat De Gheyn de buste aldaar heeft gezien. Het is ook mogelijk, dat De Gheyn zelf een afgietsel bezat van de kop, omdat deze ook voorkomt op het *Vanitasstilleven* uit 1621 te New Haven (VRA no. P 12), en, eveneens in combinatie met de kop van de jongste zoon van Laocoön, op een *Vanitasstilleven* te St. Gilgen, dat aan David Bailly (1584-1657) wordt toegeschreven. [5] Van Bailly is ook een tekening naar de kop bekend. [6]

Rubens gebruikte de buste van de Pseudo-Seneca op de achtergrond van het schilderij *De vier filosofen* uit 1611/12 te Florence, waarop Justus Lipsius (1547-1606) met drie leerlingen, waaronder de kunstenaar en diens broer Philip, is afgebeeld. [7]

Aan het eind van de 16e en het begin van de 17e eeuw ontstond er, ook in kerkelijke kringen, grote belangstelling voor het Stoïcisme en met name voor de werken van Lucius Annaeus Seneca (ca 4 v.Chr.-65 n.Chr.), bijvoorbeeld voor diens *De Brevitate Vitae* (Over de kortheid des levens). Heezen-Stoll ziet in een tijd van grote onrust in het opbloeiend Neo-stoïcisme een mogelijke reden tot de brede verspreiding van de Vanitas-uitbeelding in de Noordelijke Nederlanden. [8] De uitgave van Seneca's werken door Justus Lipsius, hoogleraar te Leiden en Leuven en diens eigen werk *De Constantia* (1589), behoorden tot de verplichte leerstof van filosofie-studenten te Leiden aan het begin van de 17e eeuw. Rubens heeft ook de legendarische dood van Seneca afgebeeld, in een schilderij uit 1611 te München, waarvoor hij als voorbeeld de kop van de Pseudo-Seneca combineerde met het lichaam van een ander antiek beeld, dat van de *Afrikaanse visser*, dat zich nu in het Louvre bevindt. [9]

De Gheyn volgt de groepering in het schilderij van Rubens in zijn late tekening met de *Dood van Seneca* te Keulen (VRA no.144). Daarnaast bestaat er een dubbelportret met *Nero en Seneca* van omstreeks 1611 van Rubens te Londen. [10] Van Regteren Altena vermeldt een verloren gegaan schilderij met hetzelfde onderwerp van De Gheyn (VRA no.P 14). Hij vraagt zich af of mogelijk aan de groepering van gipsafgietsels van de kop van de zogenaamde *Stervende Alexander*, met de kop van de jongste zoon van de Laocoön en de kop van de Pseudo-Seneca in het *Vanitas-stilleven* uit 1621 (VRA P 12), naast de neostoïcistische doodsgedachte ook een historische betekenis gegeven kan worden. De kop van de zogenaamde *Stervende Alexander* zou dan betrekking hebben op prins Maurits, de beide andere koppen op Van Oldenbarnevelt en diens oudste zoon. [11]

1 Het in 1813 opgegraven portret draagt de inscriptie Seneca, cf. Prinz 1973, p.428, pl.28
2 B.v. *Dubbelportret* (1654) van J.B. de Champaigne (1631-1681), en N. de Platte-Montagne (1631-1706) te Rotterdam, cf. Rotterdam 1972, p.81 (ill.); *Het Gezicht* van Jan Brueghel te Madrid, cf. Prinz 1973, pl.16 en *Portret van Abraham van Lennep* uit 1672 van Caspar Netscher (1639-1684) te Parijs, cf. Van Gelder, J.G. 1978, pl.1
3 cf. Van der Meulen-Schregardus 1975, p.17 en de prent door C. Galle I (1576-1650), cf. Hollstein, C. Galle I, no.280
4 cf. Van der Meulen-Schregardus 1975, p.17; het is niet duidelijk of de buste ook behoorde bij de antiquiteiten, die Rubens in 1626 verkocht aan Lord Buckingham, cf. Van der Meulen-Schregardus 1975, p.83, noten 1 en 7 en p.85, noot 31; een overeenkomende buste van de Pseudo-Seneca werd een aantal jaren geleden te Parijs verworven voor de verzameling van het Rubenshuis te Antwerpen, cf. Prinz 1973, pl.13
5 cf. cat.tent. Auckland 1982, no.38 (ill.)
6 cf. Bruyn 1951, ill.2
7 cf. Prinz 1973, pl.12
8 cf. Heezen-Stoll 1979, p.220
9 zie voor schilderij van Rubens: K. Downes, *Rubens*, London 1980, pl.70, zie ook de prent naar dit schilderij door A. Voet (1613- ca 1670) Wurzbach no.25 en voor het beeld: Prinz 1973, pl.9
10 cf. Prinz 1973, pl.11
11 cf. voor de gebeurtenissen tussen prins Maurits en Johan van Oldenbarnevelt: Van Regteren Altena 1983, Vol.I, pp.145-147 en Hoenderdaal 1982, pp.9-55

51 Een vogelvanger, op de rug gezien

Zwart krijt, pen en bruine inkt op grauw papier;
16,5 x 13,5 cm.
Bibl.: Van Regteren Altena 1983, Vol. II no. 551, Vol. III
pl. 237a

Museum Boymans-van Beuningen (inv.no. H 7), Rotterdam

Een jongen wordt op de rug gezien en verschuilt zich achter de dikke stam van een boom, rechts. In de linkerhand lijkt hij een touw vast te houden, waarmee mogelijk, tijdens het vangen van vogels, het net wordt omgetrokken. [1]

Van Regteren Altena wijst op de correctie van het hoofd, welke op een opgeplakt stuk papier is uitgevoerd. Daarvoor was het hoofd waarschijnlijk hoger en meer naar rechts geplaatst. Een tweede studie, van mogelijk dezelfde jongen, maar nu schuin van voren gezien, bevindt zich te Leiden (VRA no. 552). Van Regteren Altena denkt, dat de jongen hier is weergegeven tijdens het leggen van een strik.

Beide bladen zijn vermoedelijk naar de natuur ontstaan en kunnen op grond van de vrijheid in keuze van het onderwerp en in tekenstijl omstreeks 1603 gedateerd worden.

[1] zie voor het vangen van vogels b.v. de tekening De vinkenbaan van Willem Buytewech (1591-1624) te Rotterdam; cat.tent.Rotterdam 1974/75, no. 22, pl. 135

52 Studieblad met liggende figuren

Pen en bruine inkt over zwart krijt op bruinig papier,
uitgesneden en gedoubleerd;
16 x 23 cm.
Bibl.: Van Regteren Altena 1983, Vol. II no. 639, Vol. III
pl. 238

Verzameling Maida en George S. Abrams, Boston

Links ligt een, in wambuis en wijde pofbroek geklede, man op zijn rug. Hij heeft zijn hoed nog op en heeft een kruitfles aan zijn gordel.

Rechts, boven en onder op het blad is, waarschijnlijk steeds dezelfde, liggende man weergegeven. Dit soort studiebladen, waarbij dezelfde figuur in verschillende houdingen of uit verschillende hoeken gezien voorkomt, vindt men ook bij Abraham Bloemaert, (1564-1651) bijvoorbeeld op dergelijke tekeningen te Amsterdam. [1] De man bovenaan het blad te Boston lijkt zich uit een liggende houding op te richten. Onder en rechts is een figuur ongeveer in dezelfde houding weergegeven, alleen van twee kanten gezien. Bij het versnijden van de tekening is rechts de uitgestrekte rechterarm verloren gegaan. Deze figuur komt twee maal voor in andere tekeningen: als slachtoffer van een roofoverval in een tekening van een landschap te Londen (cat.no. 97) en als slachtoffer van heksen in de kelder op de tekening met *De Heksenkeuken* te Berlijn (VRA no. 522). Mogelijk ook, in meer ontlede staat en van een iets andere zijde gezien, als het lijk in een ander blad met *Heksenkeuken* te Oxford (VRA no. 523). De kruitfles aan de gordel van de man links, doet vermoeden dat hier een soldaat of een jager is weergegeven. [2] De tekening in Berlijn is 1604, het blad te Oxford 1609 gedateerd; mogelijk kan men hierin ook een aanduiding zien voor de datering van dit studieblad.

[1] cf. Boon 1978, nos. 56, 57, 60, 62
[2] zie voor de kruitfles bijvoorbeeld de tekeningen van De Gheyn voor de *Wapenhandelinghe* (cat.nos. 15, 16)

53 Een op een mand zittende visser

Pen en bruine inkt;
20,3 x 15,4 cm.
Bibl.: Van Regteren Altena 1983, Vol. II no. 559, Vol. III
pl. 223

Groninger Museum (inv.no. 1931-155), Groningen

Een oudere man met een nauw om het hoofd sluitende muts zit, frontaal gezien, op een omgekeerde rieten mand. Op zijn rechterknie houdt hij een kan met deksel en in de

1 Bolten 1967, pp. 64, 65, no. 27, pl. 154; zie voor de voorstudies voor het *Landjacht van Prins Maurits*: VRA nos. 152, 507, 514, 556, 671 en 940; voor afbeeldingen van de prent van het *Landjacht* door W. van Swanenburgh: Van Regteren Altena 1983, Vol. I ill. 59-62
2 Hollstein, De Gheyn, nos. 47-50
3 Judson 1973 I, p. 20

linkerhand een glas. Op de voorgrond boot-materieel, o.a. een roeispaan.

Van Regteren Altena meent dat de tekening, op grond van de attributen op de voorgrond, een visser voorstelt. Hij is het eens met de datering omstreeks 1602 van Bolten, die het blad in verband brengt met studies voor het *Landjacht van Prins Maurits*. [1]

Van Regteren Altena wijst op de ontwikkeling in de tekenstijl van De Gheyn, bijvoorbeeld in vergelijking met het blad *Aqua* uit de prentenreeks *De Vier Elementen*, welke omstreeks 1595 werd gegraveerd. [2]

Zowel Bolten, Judson als Van Regteren Altena brengen de tekening in verband met de studies naar de natuur, die kort na 1600 ontstonden. [3]

54 Zittende oude vrouw met spinrokken

Metaalstift, de kop geaquarelleerd;
20,5 x 15,2 cm.
Verso in metaalstift: *Twee roofvogels*
Bibl.: Van Regteren Altena 1983, Vol. II no. 539, Vol. III
pls. 422, 423

Particuliere verzameling, U.S.A.

Links op het blad zit, in een eenvoudige dracht met simpele muts en sloffen, een oude vrouw voor driekwart naar rechts. Zij houdt een spinrokken tussen haar benen vast. Alleen het hoofd is in waterverf uitgewerkt.

Van Regteren Altena vermoedt dat deze tekening naar de natuur is gemaakt; hij ziet enige verwantschap met de kop van een oude vrouw op een studieblad te Haarlem (cat.no. 48) en denkt dat de spinnende vrouw ook rechtsvoor op de tekening *De Heksenkeuken* te Berlijn (VRA no. 522) is weergegeven. Ook Judson brengt de tekening in verband met het studieblad te Haarlem en de tekening te Berlijn. Hij vermoedt dat De Gheyn een studie naar de natuur omwerkte tot een voorstudie voor de hekserij. In het spinrokken ziet Judson een symbool van het lot der mensheid, dat de heks, door haar macht over de kwade geesten, als een draad in haar handen houdt. [1]

1 Judson 1973 I, p. 32
2 recto: no 80, verso: no. 81, nu verwijderd; zie voor de tekening te Parijs: cat.tent. Parijs 1985, no. 17, pls 12, 13 en voor de herkomst van deze bladen no. 13 en cf. cat.no. 34
3 afmetingen tekening Parijs: 20,5 x 14,9 cm.; zie voor de dierstudies: Van Regteren Altena 1983, Vol. II pl. 423 en cat.tent. Parijs 1985, pl. 13

De tekening heeft op het recto en het verso een nummer gedragen, dat overeenkomst vertoont met de nummers op het recto en verso van de tekening *Studies van twee zigeunerinnen* te Parijs. [2] Beide bladen hebben, met de metaalstift uitgevoerde dierstudies op het verso en ook de maten van het papier komen vrijwel overeen. [3] Op grond van de datering van de tekening te Berlijn en andere heksenbladen zou men de tekening omstreeks 1604-1608 kunnen dateren.

55 Studieblad met vier naaktstudies

Zwart en wit krijt, pen en bruine inkt op gelig papier;
26,1 x 32,2 cm.
Bibl.: Van Regteren Altena 1983, Vol. I p. 82, Vol. II
no. 800, Vol. III pl. 278

Koninklijke Musea voor Schone Kunsten van België (coll. De Grez, inv.no. 1346), Brussel

Op het studieblad bevindt zich links en rechts een, van top tot teen zichtbaar, zittend naakt. Daartussen is een naakte vrouw ten halven lijve afgebeeld. De benen van deze vrouwen zijn gedeeltelijk bedekt. Meer naar achteren is een vrouw zichtbaar, naakt tot onder de borsten. Drie van de vrouwen houden zich duidelijk bezig met het kammen van het haar. Er is overeenkomst in gebaar en gelaatstrekken bij de twee vrouwen rechts. Mogelijk is links en op de achtergrond ook dezelfde vrouw afgebeeld.

Hetzelfde model komt waarschijnlijk ook voor op studiebladen met naakten te Berlijn (VRA no. 804), Braunschweig (cat.no. 56 en VRA no. 807) en Parijs (VRA no. 803). Deze reeks kan mogelijk op grond van de gebruikte techniek – zwart krijt of een combinatie van zwart en wit krijt, soms aangevuld met pen en bruine inkt op gekleurd papier – worden uitgebreid met de tekeningen *Zittend naakt voor een spiegel* te Braunschweig (VRA no. 805) en een *Zittend*

halfnaakt te Parijs (VRA no. 806). [1]

Aan deze reeks naakten, die door Van Regteren Altena omstreeks 1602/03 gedateerd worden, gaat mogelijk een blad met een *Staand naakt* in Amsterdam (VRA no. 802) vooraf. Deze tekening zou tijdens De Gheyns leertijd bij Hendrick Goltzius moeten zijn ontstaan. Het blad is veel maniëristischer van uitvoering, dan de latere naaktstudies, waarin niet het weergeven van een klassiek ideaal, maar van de werkelijkheid is nagestreefd. Door de vrouw tijdens het slapen of het toilet maken, af te beelden zijn zeer intieme studies van ongeposeerde houdingen en de anatomie van de vrouw ontstaan. Men is geneigd deze studies in verband te brengen met Venetiaanse naakten en het Caravaggisme, maar veeleer moeten zij beschouwd worden als vooraankondigingen van Rembrandts naaktstudies. [2]

1 De tekening in Parijs (VRA no. 806) is echter, nogal zeldzaam in het oeuvre van De Gheyn, in rood krijt uitgevoerd.
2 Voor de relatie tussen De Gheyn en Rembrandt zie: Judson 1973 II

56 Slapende vrouw

Zwart krijt, wit gehoogd op grauw papier;
22,1 x 30,3 cm.
Bibl.: Van Regteren Altena 1983, Vol. I pp. 82, 84, Vol. II no. 807, Vol. III pl. 277

Herzog-Anton-Ulrich-Museum (inv. no. 224), Braunschweig

Achter een gordijn, dat naar links is opgehouden, ligt een vrouw op een bed. Haar bovenlijf wordt door hoge kussens ondersteund. Zij is naakt, heeft de haren los en heeft zich wat naar de, met donkere arceringen aangegeven, achtergrond gedraaid. Zij slaapt, wat blijkt uit het weggezakte hoofd en de slap neerhangende rechterarm. Het lichaam van de vrouw vormt een diagonale lijn over het gehele papier. Daardoor speelt het blad in zijn totaal mee in de compositie, die grotendeels op de linkerzijde van het papier is geplaatst.

De sfeer in de tekening wordt opgebouwd door het gordijn en het beddegoed, die slechts met enkele lijnen zijn aangeduid en versterkt door de donkere achtergrond. Hierdoor gaat alle aandacht naar het vrouwelichaam, waarop het spel van het licht door kleine arceringen subtiel is weergegeven.

Van Regteren Altena denkt dat deze tekening een voorstudie is voor een onbekend schilderij met *Danaë* of in verband gebracht moet worden met een schilderij 'Slapende Venus met satyr' dat verloren is gegaan, maar door Carel van Mander genoemd wordt en in 1604 wordt gedateerd. [1]

Mogelijk is een vergelijkbare afbeelding te vinden op de prent *Venus en Cupido, bespied door twee satyrs* door Werner Jzn. van den Valckert (ca.1585-1627/28). [2]

De tekening behoort waarschijnlijk tot een reeks naaktstudies, waarvan de andere bladen zich te Berlijn (VRA no. 804), Braunschweig (VRA nos. 801, 805, 808), Brussel (cat. no. 55) en Parijs (VRA no. 803) bevinden.

Van Regteren Altena ziet voor de datering in de toepassing van zwart en wit krijt op gekleurd papier een relatie met de studies van een jongenskop te Amsterdam en Parijs (cat.nos. 44-46). [3]

1 Van Mander 1604, Leven, fol. 294b
2 cf. Illustrated Bartsch, Vol. 53, pp. 382, 383 (ill.)
3 cf. Van Regteren Altena 1983, Vol.I p. 15, ill. 11
4 Judson, 1973 I, p. 19; zie voor naaktstudies van Goltzius b.v.: Reznicek 1961, Vol.II pls. 334-336 en voor A. Bloemaert, Boon 1978, nos. 66, 67
5 cf. voor Dirck de Vries, tekening *Vrouw met haspel*, Rijksprentenkabinet, Amsterdam (inv.no. 59. 291), Boon 1978, no. 479 (ill.) en voor de relatie tussen De Gheyn en Rembrandt: Judson 1973 II, pp. 207-210

Judson merkt op, dat De Gheyn als eerste in de Noordelijke Nederlanden dit soort intieme studies maakt, realistischer dan de geïdealiseerde en manieristische naaktstudies van Abraham Bloemaert en Hendrick Goltzius. [4] Hij acht het mogelijk dat De Gheyn enige Venetiaanse invloed heeft ondergaan van tekeningen van de in Venetië werkende Dirck de Vries (werkz. Venetië van 1590-na 1609), die mogelijk door Goltzius van zijn Italiaanse reis werden meegebracht. Judson ziet in de naaktstudies vooral een relatie met de naakten van Rembrandt, die ruim een kwart eeuw later ontstaan. [5]

57 Aan tafel zittende vrouw en kind

Pen en penseel en bruine inkt, gedoubleerd;
13,7 x 14,5 cm.
Gesigneerd r.o. met pen in bruine inkt: *IDG*
Tent.: Berlijn 1979/80 no. 46 (ill.)
Bibl. Miedema 1975, pp. 2ff., ill. 1; Van Regteren Altena
1983, Vol. I pp. 81, 155, Vol.II no. 672, Vol. III pl. 164;
Alpers 1983, p.p. 96, 98, ill. 54

Kupferstichkabinett (inv.no. 2680), Staatliche Museen
Preussischer Kulturbesitz, Berlijn

Voor een donkere achtergrond zitten een vrouw en een jongetje op een bank aan een tafel,
waarvan het kale blad het papier van de tekening linksonder vrijwel geheel vult. De vrouw
ondersteunt het hoofd met de rechterarm en heeft de andere arm om de schouders van het
jongetje geslagen. Samen houden zij een schetsboekje vast, dat op de tafel ligt en waarin het
jongetje met de rechterhand een tekening van een boom aanwijst; op de andere bladzijde
onderscheidt men een schets van een rund. De vrouw is gekleed in de dracht van de gegoede
burgerij aan het begin van de 17e eeuw. Sober, maar met een vrij grote kanten kraag en een
kanten vleugelmuts. [1]
Op de tafel is een brandende kaars in een kandelaar gedeeltelijk zichtbaar met een
kaarsensnuiter, tekenmateriaal, zoals een pen en pennemes, een inktpotje en een
pennenkoker.
Deze tekening werd per traditie gerekend tot de groep genre-achtige tekeningen van De
Gheyn, waarin, naar men meende, het voor de Noordnederlandse, 17e eeuwse kunst zo
typerende realisme, zich voor het eerst openbaarde.
Men vermoedde dat in deze intieme scène Eva Stalpaert van der Wielen, de vrouw van de
kunstenaar, en hun zoon Jacques zijn afgebeeld. Gezien de leeftijd van het kind zou het blad
dan omstreeks 1600 moeten zijn ontstaan.
Van Regteren Altena is voorzichtig met de identificatie van de afgebeelde vrouw en het kind.
Hij rekent het blad tot de tekeningen, die kort na de vestiging van De Gheyn te Den Haag
(ca. 1603) zijn ontstaan. In de wassingen van deze tekeningen ziet hij overeenkomst met de
heksenbladen, bijvoorbeeld de tekening te Oxford (VRA no. 523). Tegenwoordig is men
geneigd in realistisch uitgebeelde genre-taferelen, stillevens en landschappen, heel vaak een,
op oude tradities gebaseerde, diepere betekenis te zien. Het bewijs daarvoor vindt men veelal
in de talrijke emblemata-publicaties uit die tijd.
Ook de tekening te Berlijn wordt hiermee in verband gebracht. Zo ziet Mielke o.a. een diepere
betekenis in de kandelaar met brandende kaars, met name in combinatie met de snuiter,
waarmee in de emblemata-literatuur geduid wordt op een goede opvoeding. [2] Mielke merkt ook
op, dat wanneer aan de voorstelling het woord *Visus* zou worden toegevoegd, er een, in de
ontwikkeling van de allegorie-uitbeelding volstrekt aanvaardbare afbeelding van het zintuig
Gezicht zou ontstaan.
Ook Miedema meent dat hier geen genretafereel zonder meer kan zijn bedoeld. Kunstenaars
en beschouwers waren in die tijd zo vertrouwd met de diepere betekenis van bepaalde
voorwerpen, dat zij een kunstwerk nooit los daarvan konden bekijken. In de tekening te
Berlijn zou het zitten aan tafel bij kaarslicht met schrijfattributen in de buurt, duiden op een
allegorie. [3]
Miedema acht het mogelijk dat hier de voorfase is afgebeeld van het in die tijd gebruikelijke
leerproces in drie fasen: Ingenium (aanleg) - Doctrina (onderwijs) - Exercitatio (oefening), dat
tot de klassieken en de renaissance teruggaat. Daarbij wordt, onder leiding van de moeder
(natuur), door het kijken naar plaatjes de basis gelegd wordt voor het zelf schrijven of
tekenen. Miedema acht het kind te jong voor de doctrina-fase; het thema leermeester en
leerling komt ook voor in het oeuvre van De Gheyn, zie bijvoorbeeld de tekening met dit
onderwerp te Rouen (VRA no. 705).
Miedema wijst op de tekening *Jongen aan tafel, met schrijfgerei* (VRA no. 731) te New Haven,
waar zich een vergelijkbare rangschikking van voorwerpen op tafel bevindt. [4] De jongen is hier
echter ouder en alleen, draagt een muts en wijst met een veelbetekend gebaar naar de

brandende kaars. Hier zou dan uitgebeeld kunnen zijn, dat dankzij het vele zwoegen bij kaarslicht de volleerdheid is bereikt.

Alpers verbindt de tekening te Berlijn met de, eerst veel later en niet in Nederlandse vertaling uitgegeven, publicatie van J.A. Comenius (1592-1670), *Orbis Sensualicum Pictus* uit 1658; zij noemt dit het eerste didactisch en systematisch geïllustreerde taal- en leesboek, dat tot het eind van de 18e eeuw in Europa werd gebruikt. In de tekening van De Gheyn wordt, volgens Alpers, uitgebeeld hoe door het bekijken van plaatjes het kind de wereld leert kennen, alvorens als volgende stap deze wereld zelf te gaan beschrijven of beeldend weer te geven. Zij ziet een directe band en onderlinge beënvloeding tussen de ontwikkeling van de wetenschappen en de ontwikkeling van de kunst in de 17e eeuwse Noordelijke Nederlanden en vindt dit bevestigd in het beschrijvend karakter van De Gheyns werk. [5]

Moet men de tekening te Berlijn beschouwen als een voorbeeld van versluierde symboliek of kan men zonder bijgedachten kijken naar, wat Judson het chiaroscuro en de intimiteit noemt van deze familiescène, waarin hij een voorbode ziet van de tekeningen van moeders met kinderen van Rembrandt. [6] Deze relatie legt Van Regteren Altena eveneens op grond van de wassingen in dit blad.

1 zie voor kostuum: cat.tent. Rotterdam 1977/78, p. 23
2 cat.tent. Berlijn 1979/80, pp. 44, 45, no.46 (ill.); b.v. *Emblemata Liceat sperare Timenti* uit: J. Cats, *Proteus ofte Minne-beelden Verandert in Sinne-beelden*, Rotterdam 1627, no. 20; cf. Henkel, Schöne 1976, p. 1376 (ill.)
3 Miedema 1975, pp. 2-18 (ill.)
4 Miedema 1975, p. 12, ill.4
5 Alpers 1983, pp. 72-118; cf. E. de Jongh in *Simiolus*, 14(1984), pp. 51-59
6 Judson 1973 II, p. 207

58 Aan tafel schrijvende jongen

Zwart krijt op grijs papier, gedoubleerd;
16,5 x 14,1 cm.
Gesigneerd op het vel papier met zwart krijt: *IDGheyn in.*
Bibl.: Van Regteren Altena 1983, Vol. II no. 674, Vol.III pl. 309

Erven I.Q. van Regteren Altena, Amsterdam

Vrijwel frontaal gezien zit een knaap aan een tafel. Hij ondersteunt het hoofd met de linkerarm; met de rechterhand heeft hij zojuist *IDGheyn in.* geschreven op een vel papier, dat voor hem op tafel ligt. Het tafelblad is, op een inktpot en wat schrijfgerei na, leeg. De achtergrond is alleen met wat donkere arceringen aangegeven.

Van Regteren Altena meent, dat het schrijven door de jongen van de naam De Gheyn er op duidt dat hier Jacques de Gheyn III is voorgesteld.

Hij vermoedt dat op de tekening *Jongen aan tafel met schrijfgerei* te New Haven (VRA no. 731, recto), een leerling van Jacques de Gheyn II is voorgesteld. Gezien de leeftijd van de knaap zou de tekening te Amsterdam dan omstreeks 1609-1610 moeten zijn ontstaan. Hij ziet in de gebruikte tekenstijl overeenkomst met een tekening van Lucas van Leyden (1489-1533), eveneens in zwart krijt, van een *Oude man, tekenend aan tafel* te Londen. [1] Mogelijk heeft De Gheyn deze tekening van Lucas van Leyden zelf gezien. De tekening te New Haven (VRA no. 731 recto) wordt gerekend tot de genre-achtige bladen, waarin, naar men meent, een voor de kunstenaar en eigentijdse beschouwer direct herkenbare, maar voor ons veelal verborgen, diepere betekenis schuilt. [2]

Miedema vraagt zich af of de leeftijd van de jongen, het wijzen naar de kaars en de muts in het blad te New Haven duiden op de afronding van het in de 17e eeuw gebruikelijke leerproces in drie fasen. [3] Behoort ook het blad te Amsterdam tot deze groep tekeningen van De Gheyn? Duidt *IDGheyn in.* op de signatuur van de maker, of wordt met *in.* (inventor) misschien de fase in het leerproces aangeduid, waarin de jonge kunstenaar naar eigen ontwerp gaat werken? Of moet men dit blad toch beschouwen als een realistische weergave, zonder versluierde diepere betekenis, van een sfeervol moment uit de directe omgeving van de kunstenaar?

1 British Museum (inv.no. 1892.8.4.16) Londen, zie voor afbeelding: R. Vos, *Lucas van Leyden*, Bentvelt/Maarssen 1978, pl. 219
2 Yale University Art Gallery, New Haven, cf. Haverkamp Begemann, Logan 1970, Vol.I, p. 207, 208, no. 379, Vol.II pl. 188
3 Miedema 1975, p. 13; zie ook onder cat. no. 57

59 Een schilder aan zijn ezel

Metaalstift in grijs en bruin op geprepareerde ondergrond;
25,3 x 17,5 cm.
Verso in metaalstift in bruin, grijs gewassen, de kop enigszins
geaquarelleerd, op geprepareerde ondergrond: studie van een
oriëntaals(?) kostuum
Bibl.: Van Regteren Altena 1983, Vol. II no. 709, Vol. III
pls. 459, 460

Staatliche Graphische Sammlung (inv.no. 1006), München

In een kaal interieur met balkenzoldering en plankenvloer, zit een schilder, voor driekwart naar rechts gedraaid, op een stoel met geornamenteerde poten. Hij werkt aan een paneel op een schildersezel, welke van achteren wordt gezien.

Achter de man is een venster zichtbaar, rechts de haard; aan de achtermuur hangen, vaag zichtbaar direct achter de man en boven de deur rechts twee kunstwerken. De man draagt een nauw wambuis met een kanten kraag, een wijde pofbroek en schoenen met hakken. [1] De linkervoet rust op de onderste richel van de schildersezel. Van Regteren Altena volgt niet de suggestie van Byam Shaw, dat hier een zelfportret van De Gheyn is voorgesteld. [2] Daarvoor acht hij de man te jong en vindt hij de gelaatstrekken niet overeenkomen met het portret van De Gheyn door Hendrick Hondius I (1573-ca 1649); ook kijkt de man niet in de spiegel, zoals meestal gebruikelijk is bij een zelfportret. [3]

Van Regteren Altena weet niet wie er dan wel is voorgesteld, maar vermoedt dat dit een vakbroeder uit de directe omgeving van De Gheyn moet zijn geweest.

Bauch vindt dat de schildersezel een zeer opvallende plaats in de voorstelling heeft en meent dat hier meer dan een aardig kijkje in een schildersatelier is weergegeven. [4]

Hij betrekt hierbij het schilderij *Zelfportret met schildersezel* van Rembrandt uit ca 1628 te Boston, waarin de schildersezel eveneens een prominente plaats is toebedacht. [5]

Bauch ziet hierin een moraliserende betekenis, vooral tot de kunstenaars gericht, die hij o.a. betrekt op de woorden bij Philips Angel:

'*...dat noyt Dach voor-by mach gaen,*
of daer werdt een treck ghedaen'. [6]

Van de Wetering zegt, dat in tegenstelling tot in latere eeuwen, de 17e eeuwse kunstenaar zittend aan de ezel werkte. Het was voor de schilders toen niet nodig voortdurend een overzicht te hebben van het gehele werk, omdat men naar uitvoerige voortekeningen werkte. Men schilderde ook met kortere penselen. [7]

Van Regteren Altena suggereert dat op het verso een kostuum van een lid van het gevolg van de Perzische gezant is afgebeeld, die van februari 1626 tot maart 1627 te Den Haag verbleef. Hij ziet daarin ook een aanduiding voor de datering van het blad. Ook meent hij, dat het schrift van de, gedeeltelijk afgesneden notities van de voor het kostuum gebruikte stoffen, van De Gheyn zelf zou kunnen zijn. Van Regteren Altena is het niet met Bauch eens, die oppert dat de tekening mogelijk door Jan Saenredam (ca 1565-1607) gemaakt zou zijn, daavoor is teveel naar de werkelijkheid gewerkt. [8]

1 zie voor kostuum: cat.tent.Rotterdam 1977/78
2 Byam Shaw 1930, pp. 56-57, pls. 37, 38;
3 zie voor portret van De Gheyn door H. Hondius I: cat.tent. Parijs 1985, no. 78 (ill.)
4 Bauch 1960, p. 140, 141, 259 (noot 103)
5 Bauch 1960, p. 140, ill. 104
6 Ph. Angel, *Lof der Schilder-konst*, Leiden 1642, p. 57
7 E. van de Wetering, 'Leidse schilders achter de ezel', in cat. tent. Leiden 1976, pp. 21-31 en Van de Wetering 1980, pp. 27-60, 47
8 Bauch, 1960, p.259 (noot 103)

60 Zittende zigeunerin met kind

Pen en bruine inkt op grijs papier;
18,7 x 15,9 cm.
Bibl.: Van Regteren Altena 1983, Vol.I p. 89, Vol.II no. 536,
Vol.III pl. 299

Lent by the Visitors of The Ashmolean Museum, Oxford

Een voor driekwart naar rechts gewende vrouw, zit gehurkt op de grond en wordt op de rug gezien. Haar wijde mantel, met brede horizontale banden versierd, is wat van haar schouders gezakt. Zij draagt een wat vreemde, platte hoed, van waaronder het haar te voorschijn springt. Op haar rechterknie houdt de vrouw een gevlochten hengselmand. Rechts van haar,

eveneens op de rug gezien, een kind.

Gezien haar typische dracht kan de vrouw tot de zigeuners gerekend worden. [1] Waarschijnlijk biedt zij de mand te koop aan; de verkoop en reparatie van koper, hout- en mandwerk behoort tot de traditionele activiteiten van zigeuners.

1 cf. Vaux de Foletier, de 1966, ill.7

61 Hurkende zigeunerin met kind

Pen en bruine inkt;
16,3 x 12,8 cm.
Geannoteerd l.o. met pen in bruine inkt: *J:d: Gijn f.*
Bibl.: Van Regteren Altena 1983, Vol. II add.3, Vol. III pl. add. 3

Verzameling Maida and George S. Abrams, Boston

Een in een wijde mantel gehulde vrouw zit, voor driekwart naar links, op haar hurken. Zij houdt een staand kindje, met blote beentjes en een stok, vast bij hand en schouder. Door haar kleding en haardracht kan de vrouw tot de zigeuners gerekend worden. [1] Er is overeenkomst met tekeningen met zigeunerinnen te Braunschweig en Chicago (cat.nos. 62, 63). Met een moederlijk gebaar lijkt de vrouw het kind bij het lopen te helpen òf is het kindje - zoals de verzamelaars opperen - blind? Men vergelijke dit kindje bijvoorbeeld met het blinde kind op de aan David Vinckboons (1576-1632?) toegeschreven gravure *Bedelares met twee kinderen*. [2]

1 cf. Vaux de Foletier, de 1966, ill. 7
2 cf. Illustrated Bartsch, Vol. 53, p. 400 (ill.)

62 Studieblad met twee zigeunerinnen en een jongen met grote hoed

Pen en bruine inkt op gelig papier;
22,6 x 26 cm.
Tent.: Chicago 1970, no. 6 (ill.)
Bibl.: Van Regteren Altena 1983, Vol.I pp. 89, 172, Vol.II no. 535, Vol.III pl. 298

The Art Institute of Chicago (Margaret Day Blake Collection, inv.no.59.2), Chicago

Links en in het midden lijkt, gezien de gelaatstrekken en het kapsel, tweemaal dezelfde vrouw te zijn afgebeeld; eenmaal van voren en eenmaal van opzij gezien. Om de schouders draagt zij een wijde mantel, die met de linkerhand op de rechterschouder wordt vastgehouden. Door een split in de mantel van de middelste vrouw, is een korter onderkleed zichtbaar; de benen lijken bloot te zijn en waarschijnlijk draagt zij met riempjes langs de benen vastgebonden sandalen. Het kostuum komt overeen met de in die tijd gebruikelijke dracht van zigeunerinnen. [1]
De jongen rechts draagt een wijd, in de taille samengegord, kleed tot over de knie. In de halsopening is het hemd zichtbaar. De benen zijn in hozen gestoken en aan de voeten draagt ook hij waarschijnlijk sandalen. Op het hoofd een vrij hoge hoed met een brede, slappe rand, waaronder zijn krullen te voorschijn komen. De vrouw lijkt op de zittende vrouw op de tekeningen met zigeunerinnen te Braunschweig en Boston (cat.nos. 62, 63). Judson wijst op de overeenkomst tussen de vrouw en de zigeunerinnen op een landschapsprent van De Gheyn. [2]
De jongen komt ook voor op het blad te Braunschweig.
Van Regteren Altena ziet ook overeenkomst tussen de gelaatstrekken van de jongen met die van een jongenskop links op een studieblad te Detroit (VRA no. 738). Dezelfde jongen komt ook voor op een studieblad van Hendrick Goudt (1580/85-1648) te Rennes en werd door François Boucher (1703-1770) gebruikt voor een ets. [3]
Goudt heeft vóór zijn vertrek naar Italië wel meer naar De Gheyn gewerkt en het is mede op grond van het feit dat Goudt in 1606 naar Rome vertrok, dat Van Regteren Altena meent dat de tekening uit Chicago daarvóór moet zijn ontstaan. [4]

1 cf. Vaux de Foletier, de 1966, ill.7
2 Judson 1973 I, p. 43, noot 30; Hollstein, De Gheyn, no. 289 (ill.)
3 Hendrick Goudt, *Studieblad met schetsen naar Jacques de Gheyn II*, Musée des Beaux-Arts, Rennes, Van Regteren Altena 1983, Vol. I p. 156, ill. 117; François Boucher, *Een jongen met hoed met brede rand*, ets, Rijksprentenkabinet Amsterdam, Van Regteren Altena 1983, Vol. I p. 171, ill. 130
4 Zie voor contacten tussen De Gheyn en Goudt: Van Regteren Altena 1983, Vol. I pp. 77, 81, 158 en 159 en b.v. de pentekeningen van Hendrick Goudt, *Twee dames en een heer in gesprek* en *Drie heren in gesprek*, Städelsches Kunstinstitut, Frankfurt a/M., *Twee ruiters*, Ecole Nationale Supérieure des Beaux-Arts, Parijs, Van Regteren Altena 1983, Vol. I p. 81, ill. 63, 64 en p. 158, ill. 121

63 'De waarzegster'

Pen en bruine inkt, grijs gewassen op grauw papier;
26,9 × 20,9 cm.
Gesigneerd l.o. met pen in bruine inkt: *DGheijn in*
Bibl.: Van Regteren Altena 1983, Vol. I p. 89, Vol. II
no. 534, Vol. III pl. 301

Herzog-Anton-Ulrich-Museum (inv.no.221), Braunschweig

Aan de voet van een knoestige, oude boom zit links een, in een wijde mantel gehulde, vrouw op de grond. Op haar linkerarm rust waarschijnlijk het hoofdje van een kind, dat zij in haar armen houdt. [1] Geheel links is nog juist een jongetje met een grote hoed zichtbaar. Meer naar het midden, van opzij gezien, een magere, oudere vrouw. Zij draagt een wijde mantel, over een korter, hemdachtig gewaad, een dracht zoals in die tijd door zigeunerinnen werd gedragen. [2] Zij kijkt aandachtig naar een jonge vrouw, uit wier hand zij een muntstuk neemt. Deze jonge vrouw is elegant en naar Spaans voorbeeld gekleed; zij draagt het haar hoog gekapt; haar gewaad heeft een in een punt toelopend lijfje en een zogenaamd fardegalijn, een klokvormige rok, verstevigd met rieten banden. De vrouw houdt haar blik verlegen afgewend of gericht op het blaffende hondje aan haar voeten, dat ook voorkomt op de tekening met *Het gebed voor de maaltijd*, eveneens te Braunschweig (VRA no.198, fig.no.1). Haar begeleidster is minder modieus gekleed en draagt de huik vastgemaakt aan een grote, strooien hoed. [3] Naar deze tekening bestaat in spiegelbeeld een prent, die mogelijk door Andries Jzn Stock is gegraveerd. [4] Waarzeggerij behoorde tot de traditionele activiteiten van zigeunerinnen en alhoewel het verboden was, betaalde menig burger clandestien met een zilverstuk om de toekomst voorspeld te krijgen. Maar het ongesigneerde, zesregelige latijnse vers onder de prent brengt ons aan het twijfelen of de traditionele titel van deze voorstelling, *'De waarzegster'* wel correct is. In het vers wordt gezegd dat de jonge vrouw een aderlating zou moeten ondergaan door een ervaren chirurgijn, maar dat zij in plaats daarvan zich wendt tot een Nubische vrouw, waar zij niet meer dan (de voorspelling van) een goede toekomst kan verwachten. Zij krijgt de raad onmiddellijk hulp te zoeken. [5]

Zigeuners zijn oorspronkelijk van Indische afkomst; hun eigen taal het *Romani* heeft verwantschap met Indo-europese talen. [6] Via Klein-Azië en Byzantium vestigden zij zich in de 10e en 11e eeuw in Griekenland, waar zij *Atsinganoi* genoemd werden. Hiervan stammen het Franse Tsigane, het Italiaanse *Zingaro* en het Nederlandse *Zigeuner* af. Ook werden zij wel naar het vermeende land van herkomst in het Frans *Bohémiens* (Bohemen) en in het Engels *Gypsies* (Egypte) genoemd. Zelf noemen zij zich *Roma*, wat mensen betekent. Sedert de 15e eeuw verspreidden zij zich in de kleine reiseenheden *(Kompania)*, waarin zij ook nu nog leven, over West-Europa. Daar werden zij eerst hartelijk ontvangen, maar al snel werden zij, door hun andere levensgewoonten, taal, kleding, het begaan van kleine misdaden en hun magisch-medische praktijken, tot zondebok verklaard, waaruit een, tot in de 20e eeuw voortdurende, massale vervolging voortkwam.

Dit gebeurde ook in de Republiek der Verenigde Nederlanden, waar in 1595 door de Staten van Holland in het *Vagebondenplakkaat* aan 'heidenen en Egyptenaren' het bedelen, enz., op straffe van geseling en verbanning, werd verboden. [7]

Aan de Leidse Academie had men echter wetenschappelijke belangstelling voor zigeuners, met name voor hun taal. [8] Het is mogelijk dat De Gheyn hierdoor geboeid raakte; het is duidelijk dat hij een nauwkeurige studie maakte van hun gelaatstrekken en kostuums.

Ook voor de tekening in Braunschweig zijn voorstudies aan te wijzen, voor de boom (VRA no.998); de zittende vrouw en het jongetje met de grote hoed (cat.no.62). De tekeningen met zigeuners worden evenals de heksenbladen in het eerste decennium van de 17e eeuw gedateerd; Van Regteren Altena meent dat het blad te Braunschweig voor 1608 moet zijn ontstaan.

1 cf. de zittende vrouw met kind op prent Landschap met zigeuners van De Gheyn, zie Hollstein no.289 (ill.)
2 zie: Vaux de Foletier, de 1966, ill.7
3 zie: cat. tent. Rotterdam 1978, no.70
4 cf. Van Regteren Altena 1983, Vol.I ill.68
5 De Leuvense chirurgijn Dirck Peeters kreeg in 1552 toestemming van de keizer om met zigeuners mee te trekken 'Om deur dien middele van hen te leeren, die coinst van medicijne ende chirurgie, daer zij zeer expert in waren', zie: Bogaart etc. 1980, p.37; in de eerste regels van het latijnse vers onder de prent betekent *media vena tundere* aderlaten, met dank aan drs M.J. van Lieburg te Amsterdam en drs N. van der Blom te Bergschenhoek
6 zie: Okely 1983
7 zie: Bogaart etc. 1980
8 het Romani werd reeds opgenomen in B. Vulcanis. *De Literis et lingua Getarum sive Gothorum etc.*, 1597

64 De boogschutter en het melkmeisje

Pen en bruine inkt, grijs gewassen over rood krijt,
doorgegriffeld; 39 x 32,2 cm
Bibl.: Adèr 1978, p.59; Van Regteren Altena 1983, Vol. I
p. 99, Vol. II no. 217, Vol. III pl. 373

Fogg Art Museum (Geschenk van Meta en Paul Sachs,
inv.no.1953.86), Harvard University, Cambridge, Mass.

Niet in Rotterdam

Een man richt een geladen kruisboog op de beschouwer. Hij draagt een korte, ballonvormige
pofbroek met een geprononceerde schaambuidel. De pofbroek is gecombineerd met een
pijpbroek, waaraan een draperieversiering rond de kuiten. Zijn wambuis heeft een strikjes-
sluiting en een weinig opvallende kraag. Aan de voeten draagt de boogschutter platte, leren
schoenen. [1] Links achter hem staat een melkmeisje in een elegante uitvoering van de
boerendracht. Zij draagt de grote, bepluimde hoed van de man en ondersteunt hem bij beide
ellebogen.
Het paar lijkt op een verhoging in het landschap te staan, met links veldbloemen. In het
weidelandschap op de achtergrond ziet men paarden en koeien en langs een sloot zit hetzelfde
paar. De man heeft zijn boog naast zich neergelegd en zit op de knieën van het meisje, dat op
haar beurt op een omgekeerde melkemmer zit. De man draagt de hoed nu zelf en betast het
meisje nogal vrijpostig.

1 zie voor kostuum cat.tent. Rotterdam
1978, p. 16

65 De boogschutter en een jonge vrouw

Verso in zwart krijt, pen en bruine inkt: perspectiefschetsen
Zwart krijt, pen en bruine inkt;
24,6 × 17,7 cm.
Bibl.: Van Regteren Altena 1983, Vol. I p. 99, Vol. II
no. 216, Vol. III pl. 329

Kupferstichkabinett (inv.no.2458), Staatliche Museen
Preussischer Kulturbesitz, Berlijn

Ook hier richt een boogschutter zijn geladen boog op de beschouwer. Hij is gekleed in een
wijde pofbroek, met schaambuidel. Het hemd heeft pofmouwen, de kraag is niet zichtbaar. De
benen zijn met nauwsluitende kousen bedekt, de voeten in platte, leren schoenen gestoken. Op
het hoofd draagt hij een grote hoed met pluimen, aan de gordel een soort lange dolk.
De vrouw is gekleed in de eenvoudige Hollandse burgerdracht van het begin der 17e eeuw, met
een strak bovenlijfje en een kanten rolkraag en muts. [1] De vrouw staat nu rechts van de man
en iets meer naar achteren; zij heeft een glas in de uitgestrekte linkerhand. Aan de rechtervoet
van de man ligt een hond.
Van Regteren Altena maakt op uit de perspectiefstudies op het verso, dat De Gheyn op de
hoogte was van perspectief-theorieën. De cirkel in de kubus komt voor op het portret van De
Gheyn door Hendrick Hondius I (1573-1597) en als losse elementen in Albrecht Dürers
Unterweisung der Messung..., evenals de perspectief-figuur linksonder op het blad. [2]

De tekening te Berlijn werd vroeger beschouwd als een mogelijke voorstudie van een door
Nicolaes de Clerck naar De Gheyn uitgegeven prent. [1] Van Regteren Altena zag er echter steeds
een voorbeeld in voor De Gheyns latere tekenstijl. [2]
In 1954 publiceerde Rosenberg de tekening te Cambridge als van de hand van De Gheyn. Dit
blad had tot dan als toeschrijving *Anoniem, Zwitsers eind 16e eeuw* en geeft, ten opzichte van
de prent en de tekening te Berlijn de voorstelling in spiegelbeeld weer. [3]
Terecht merkt Rosenberg op, dat de tekening te Cambridge veel meer overeenkomst met de
prent heeft, dan het blad te Berlijn; de maten komen grotendeels overeen en in de tekening
zijn de contourlijnen doorgedrukt.

1 zie voor kostuum cat.tent.Rotterdam
1978, p. 16
2 zie voor het portret van De Gheyn
door H. Hondius I: cat.tent. Parijs 1985,
no. 78 (ill.); voor de perspectief-figuren:
A. Dürer, *Unterweisung der Messung...*,
Ed. Chr. Weigel, Paris 1535, resp. p. 4 en
116

De boogschutter hanteert een kruisboog met Engelse windas-constructie, de windas hangt aan de gordel van de man. De boog was, evenals het kostuum van de boogschutter, nogal ouderwets in de tijd van ontstaan van de tekening en de prent. [4] De boog, de botte bout, de schaambuidel, het spel met de hoed, de scène op de achtergrond, maar vooral de onderschriften op de prent duiden op een erotische inhoud, die nog niet geheel is doorgrond. [5] Dit wordt nog onderstreept door de erotische betekenis, die Wuyts aan het melkmeisje in de gelijknamige prent van Lucas van Leyden geeft. [6] Panofsky denkt aan Tijl Uilenspiegel, maar diens gebruikelijke uitmonstering als nar en zijn attributen, de uil en de spiegel, ontbreken. Hij vermoedt dat het vrij grote formaat er op duidt, dat de prent, als een vermaning aan de muur werd opgehangen. [7] Van Regteren Altena acht het mogelijk dat voorstellingen van een op de beschouwer mikkende boogschutter, met vergelijkbare onderschriften aan de gevels van Noordnederlandse stadhuizen voorkwamen, in navolging van buitenlandse voorbeelden. [8] Rosenberg merkt op, dat het Berlijnse blad veel vrijer van opzet is dan de tekening te Cambridge en de prent. Hij ziet o.a. verschillen in de houdingen van de man en de vrouw en ook het wijnglas, dat de vrouw in haar hand houdt. Hij brengt de tekenstijl van het blad te Cambridge in verband met de voortekeningen voor de *Wapenhandelinghe* (cat.nos.15-20), waarbij de prentarceringen in de tekening ook met wassingen worden aangegeven en die naar zijn mening al in de tijd van de opdracht (ca 1596) zijn ontstaan, ook al werden de gravures eerst vanaf 1607 uitgegeven. Van Regteren Altena ziet echter overeenkomst tussen de koeien op de achtergrond met studies van koeien van De Gheyn te Leningrad (VRA nos.843-836) en denkt daarom dat de tekening te Cambridge, Mass., en de prent omstreeks 1610 zijn ontstaan. [9] De tekening te Berlijn dateert hij omstreeks 1616, op grond van de losse tekenstijl, waarbij geraffineerd gebruik is gemaakt van de uitvloeiende inkt op de plaatsen waar de zigzag-lijnen samenkomen. [10]

1 Hollstein, De Gheyn, no.108 (ill.); Van Regteren Altena beeldt een kleinere versie van deze prent af, waarop het vrijend paar en de latijnse onderschriften ontbreken, zie: Van Regteren Altena 1983, Vol. II ill. onder no.217
2 Van Regteren Altena 1935, pp. 50, 63
3 Rosenberg 1954, p. 167
4 zie voor dit type boog: E. van der Looy van der Leeuw, 'De boog', in: *Oude Kunst*, 5(1929), pp. 53-62; achter het gebruik van een botte bout (pijl) door de boogschutter wordt een erotische betekenis vermoed. Adèr merkt op, dat de botte bout werd gebruikt voor het

schieten op vogels, b.v. het zgn. 'papegaaischieten', een volksspel dat beoefend wordt op de achtergrond van de verwante prent (H.18) van Pieter Serwouters (1586-1657), zie Adèr 1978, ill.2, p.63; Van der Looy van der Leeuw zegt dat de vlakke, afgeplatte of afgeronde bouten gebruikt werden om het aan te schieten dier (viervoetig wild) slechts te verdoven, opdat de huid niet beschadigd werd.
5 Zie voor de onderschriften, ook op verwante prenten: Adèr 1978, pp.59-64; drs N. van der Blom, Bergschenhoek, wijst erop, dat *nervus* bij Horatius

voorkomt in de betekenis van penis; i.p.v. *cuspite* moet *caespite* gelezen worden, wat zou duiden op een graszode als doel voor de schutter, maar waaraan in dit verband een erotische betekenis, b.v. van schaamhaar gegeven moet worden. *Limare* heeft de betekenissen: vijlen en wrijven, *caput limare cum aliquo* is kussen. De laatste regel zou gelezen kunnen worden als: 'En inderdaad! Raak! Een meisje is (speelt) meesteresse'.
6 Wuyts 1975, pp. 441-453 (ill.)
7 brief (8 jan.1954) van E. Panofsky aan J. Rosenberg, zie Rosenberg 1954, p. 171 onder noot 2

8 In de cat.tent. Washington 1977 (pp. 10, 11, no. 7) worden als mogelijke voorbeelden ontwerptekeningen van Lelio Orsi (1511?-1587) voor een wandschildering aan diens woonhuis genoemd, zie b.v. A.E. Popham and Joh. Wilde, *The Italian Drawings of the XV and XVI centuries in the collection of his Majesty the King at Windsor Castle*, Londen 1949, p. 272, no. 529, pl. 134
9 Koeien komen echter ook voor op de achtergrond van de tekening *Vrede* te Leiden (VRA no.184), welke omstreeks 1596/97 is ontstaan.
10 Van Regteren Altena 1935, p. 63

66 Slapende vrouw, belaagd door de dood

Pen en bruine inkt op grauw papier, gedoubleerd;
15,9 x 13,1 cm.
Geannoteerd r.o. met pen in bruine inkt: *Jacques de Geijn 1600*
Bibl.: Van Regteren Altena 1983, Vol. I p. 84, Vol. II no. 206, Vol. III pl. 163

Rijksprentenkabinet (inv. no.A 3964), Rijksmuseum, Amsterdam

Een niet meer zo jonge vrouw is, met de armen vredig in haar schoot, zittend in een stoel in slaap gedommeld. Zij is gekleed in een vrij eenvoudige uitvoering van het in die tijd gebruikelijk kostuum der burgerij, met een bescheiden rolkraag en een kanten muts. [1]
De vrouw wordt belaagd door de dood, in de gestalte van een skelet in een wijd open vallende mantel. Terwijl de dood de vrouw met één arm teder lijkt te omvatten, steekt hij haar met het mes in zijn rechterhand in het voorhoofd, direct onder de haargrens.
Het thema van een door de dood belaagde man of vrouw komt in de middeleeuse en 15e en 16e eeuwse kunst veelvuldig voor. [2] Ook in het oeuvre van De Gheyn, bijvoorbeeld: de gravure

Twee gierigaards en de dood en de tekening *Jonge vrouw en de dood* (VRA no. 207), waarvan de huidige verblijfplaats onbekend is, maar waarnaar ook een gravure werd gestoken. [3]

In deze voorstellingen is de rijkdom van het slachtoffer vaak af te lezen aan de kleding, het interieur, de uitgestalde sieraden en geldstukken, waardoor de moraliserende strekking ons direct duidelijk wordt.

Door het intieme karakter en het ontbreken van op de vergankelijkheid van het leven duidende elementen, treft ons het Amsterdamse blad veel directer. De voorstelling is teruggebracht tot de essentie van een onverwachte dood. Het volstrekt ontbreken van een relatie tussen dit blad met de latere tekening *Jonge vrouw en de dood* (VRA no. 207) en het huiselijke karakter doen vermoeden, dat hier een vrouw uit de directe omgeving van de kunstenaar is afgebeeld. Maar zij is beslist niet dezelfde als in de tekening *Oude vrouw op haar doodsbed* (cat.no. 36).

Boon merkt op dat de datering op de tekening door een ander is aangebracht en vermoedt dat het blad later is ontstaan. [4]

1 zie voor kostuum cat.tent. Rotterdam, 1977/78
2 b.v.: de tekening van de *Dood en jonge vrouw* van Albrecht Dürer, zie: (A.W.F.M. Meij). *German Drawings 1400-1700. Catalogue of the Collection in the Boymans-van Beuningen Museum*, Rotterdam 1974, pp. 49, 50, no. 27 (ill.)
3 Hollstein, De Gheyn, nos. 103, 111 (ill.)
4 Boon 1978, Vol. II pp. 68, 69, no. 185 (ill.)

67 Studieblad met attributen en creaturen van hekserij

Pen en bruine inkt, rechts wat zwart krijt op grauw papier; 9,4 x 35,3 cm.

Tent.: Parijs 1981, pp. 101, 102, no. 70, pl. 123; Parijs 1985, pp. 46-48, no. 15, pl. 10

Bibl.: Van Regteren Altena 1983, Vol. I p. 88, Vol. II no. 892, Vol. III pl. 386

Fondation Custodia (coll. F.Lugt, inv.no.6863), Institut Néerlandais, Parijs

In het midden, enigszins verhoogd, een kussen met een schedel, waarop een groot boek opengeslagen ligt. Dit motief, dat rechtsboven wordt herhaald, komt ook voor op de tekening met de *Voorbereidingen voor de heksensabbat* te Stuttgart (cat.no.68). Links- en middenvoor een mannelijke en twee vrouwelijke kikvorsachtige wezens, sterk vermagerd en met geprononceerde geslachtskenmerken. Van een rechts, op geldstukken zittend, kikvorsachtig creatuur is alleen de kop in inkt uitgevoerd, het lichaam is - mogelijk door een andere hand - vaag met zwart krijt aangegeven. [1]

Het boek in het midden is aan de afbeelding van een hand met gespreide vingers in een cirkel te herkennen als een 'boek der zwarte magie'. Door het tonen van dit teken werd oningewijden het lopen en bewegen verhinderd. Hetzelfde teken is zichtbaar op de muur rechts op een tekening uit Washington (cat.no. 70), op het blad met de 'Heksenkeuken' te Berlijn (VRA no. 522) en boven de haard op een heksenblad te Dresden (VRA no. 520). Het 'boek der zwarte magie' behoorde, met bijvoorbeeld schedels en de ingrediënten voor de zogenaamde heksenzalf, tot de vaste attributen tijdens de voorbereidingen voor de heksensabbat, zoals bijvoorbeeld blijkt uit de tekeningen te Stuttgart en Oxford (cat.nos. 68, 69).

De mening van Judson, dat de Parijse tekening deel uitmaakte van een aan hekserij gewijd schetsboek, wordt door Boon en Van Hasselt, op grond van de mogelijke herkomst van het blad, weerlegd. [2]

In de monsterachtige creaturen moet men studies zien voor de gedrochten, die de heksen naar de sabbat begeleiden. Naar alle waarschijnlijkheid is De Gheyn bij het creëren van fantasiewezens toch steeds van de natuur uitgegaan. Deze kikvorsachtige wezens zouden afgeleid kunnen zijn van de kikvorsen op een 1609 gedateerde tekening te Berlijn (VRA no. 867), waaronder zich ook een op geldstukken zittende kikker bevindt. Van Hasselt meent, op grond van de overeenkomst tussen de tekeningen, dat het blad te Parijs kort na de tekening in Berlijn zou kunnen zijn ontstaan. [3]

1 zie kikvorsachtig wezen rechtsonder op tekening te Stuttgart (cat.no. 68)
2 cat.tent. Parijs 1981, nos. 69, 70; cat.tent. Parijs 1985, no. 15
3 cat.tent. Parijs 1985, no. 15

68 Voorbereidingen voor de heksensabbat

Pen en bruine inkt, bruin en grijs gewassen op grauw papier,
doorgedrukt;
45 x 68,2 cm. (twee bladen aanéén)
Gesigneerd l.o. met pen in bruine inkt: *IDGheyn in.*
Tent.: Stuttgart 1984, p. 143, no. 102, ill. p. 163
Bibl.: Van Regteren Altena 1983, Vol. I p. 88, ill. 67, Vol. II
no. 519, Vol. III pl. 337-9

Graphische Sammlung (inv.no. 1095), Staatsgalerie, Stuttgart

Voor een vuurspuwende rotsformatie bevinden zich drie vrouwen te midden van gedierte, vreemde gedrochten en gebeente. Een dik, zittend naakt wordt op de rug gezien en roert met een knekel in een pan tussen haar knieën, waaruit vette rook opstijgt. Een staand, magerder naakt wijst met haar stok een geklede, heksachtige vrouw iets aan in een boek dat, opengeslagen op een schedel, tussen hen in ligt. De vuurpijlen, die boven uit de rotsen komen, steken af tegen de zware damp, welke opstijgt uit een door heksen omringde kookpot links op de achtergrond. Deze damp vormt een soort wolkendek boven de voorstelling, waarin zich allerlei gedrochten, vrouwen op bokken en een heks op een bezemsteel vliegend voortbewegen. De voorstelling wordt links begrensd door een knoestige, oude boom, waarin een hijswerktuig voor de put links is aangebracht en aan de voet waarvan een, ruw afgerukte mannekop half in een kuil ligt. Rechts van het midden is, onder de wolken door, een door een ondergaande zon verlicht berglandschap zichtbaar, met een stad aan het water. Geheel rechts rijdt een Amor(?) op een gevleugeld monster, dat hij aan een neusring vasthoudt. Een pijl in zijn hand lijkt gericht op de borst van het creatuur. Een hagedis op de voorgrond is al door een pijl getroffen, evenals een kikvorsachtig wezen, dat op de rug ligt en uit wiens ingewanden geldstukken gekomen lijken te zijn.

Aan deze tekening wordt ook wel de titel 'Heksensabbat' gegeven, maar dit is onjuist. Veeleer houden de heksen zich hier bezig met de voorbereidingen voor de heksensabbat, waarbij o.a. de zogenaamde heksenzalf wordt bereid (cat.no. 71), waarmee het de heksen mogelijk is om naar een heksensabbat te vliegen. Volgens opgetekende getuigenissen vonden de sabbatten vaak ver van de woonplaats van de beheksten plaats. [1]

Het imposante blad is opgebouwd uit een veelvoud van thema's en elementen, die steeds in het oeuvre van De Gheyn opduiken. De boom kan men vergelijken met de losse boomstudies (zie bijvoorbeeld cat.no. 87), de kop van de geklede heks in het midden komt overeen met een kop op tekeningen te Parijs (VRA no. 538) en Haarlem (VRA no. 743), de hagedis rechts vóór kan vergeleken worden met de salamander op een blad te Frankfurt a/M. (VRA no. 895), terwijl de mannekop linksonder overeenkomst vertoont met een kop op een studieblad te Berlijn (VRA no. 773) en de kop van het lijk in de tekening met de 'Heksenkeuken' in het Ashmolean Museum te Oxford (VRA no. 523). De Amor(?), op het gedrocht rechts, lijkt een tegenhanger te zijn van een Amor op de rug van een leeuw op één van de emblemata, die De Gheyn ontwierp voor een publicatie van Daniel Heinsius. [2]

Het is mogelijk dat De Gheyn de clair obscure-houtsnede met heksen van Hans Baldung Grien (1484/85-1545) uit 1510 en de gravure van Albrecht Dürer (1471-1528) met een heks op de rug van een bok kende. [3]

Op grond van de linkshandigheid van de figuren op de prent, meent Geissler dat de tekening niet als een direct ontwerp voor de gravure, uitgegeven door Nicolaes de Clerck beschouwd kan worden. [4] Hierbij moet echter in gedachten gehouden worden dat de heksensabbat de duivelse tegenhanger vormt van de mis en dat de duivel links zegent in plaats van de zegening met de rechterhand door priesters.

Geissler brengt de datering van de tekening in verband met het blad met *De onkruid zaaiende duivel* te Berlijn (VRA no. 50, fig. no. 13) uit 1603 en de tekening met *Orpheus in de onderwereld* uit 1605 te Braunschweig (VRA no. 131). Van Regteren Altena dateert de tekening, op grond van vergelijkbare bladen, omstreeks 1608 en meent dat, vanwege de licht- en schaduwwerking, de prent aan De Gheyn zèlf moet worden toegeschreven.

Ook Ackley dateert de tekening na 1600, maar is voorzichtiger met de toeschrijving van de prent aan de kunstenaar. [5] Tekening en prent moeten vóór 1613 zijn ontstaan; een prent met

1 Dresen-Coenders 1983, p. 92
2 D. Heinsius, *Emblemata amatoria...,* Amsterdam vóór 1607; cf. cat.tent. Parijs 1985, no. 49
3 cf. Hollstein (German), Baldung Grien, no 235 (ill.); cf. Hollstein (German), Dürer, no. 68 (ill.); cf. Mesenzeva 1983, pp. 187-202 en b.v.: de gravure *H. Jacobus bezoekt de magiër Hermogenes* in 1565 door H. Cock (ca 1510-1570) uitgegeven, naar een tekening van P. Bruegel (ca 1525-1569), zie: Hollstein, Bruegel, no. 117 (ill.)
4 cat.tent. Stuttgart 1984, p. 143, no. 102; Hollstein, De Gheyn, no. 96 (ill.))
5 Ackley 1981, pp. 42, 43, no. 23 (ill.)

6 cf. cat.tent. Parijs 1973, p. 54,
no. 79; P. De Lancre, *Tableau de
l'inconstance des mauvais anges et
démons...*, Parijs 1613

een zeer verwante voorstelling, door de dan in Parijs werkende, Poolse kunstenaar Jan Ziarnko, is als illustratie opgenomen in een anti-heksen publicatie van Pierre De Lancre uit dat jaar. [6]

69 Landschap met hekserij

Zwart krijt, pen en penseel en grijze inkt, wit gehoogd op
grauw papier;
38 x 54,4 cm. (twee delen aanéén)
Gesigneerd m.o. op aparte strook papier: *IDGeyn in...*
Bibl.: Van Regteren Altena 1983, Vol. I p. 87, Vol. II
no. 518, Vol. III pl. 336

The Governing Body, Christ Church (Inv.nos. 1083-1084),
Oxford

Deze tekening werd tot 1969 in twee afzonderlijke delen bewaard. Van Regteren Altena publiceerde in 1935 het blad als één geheel. [1] In een boomrijk landschap bevindt zich links een huis met meerdere verdiepingen. Door een deuropening ziet men een vrouw met een brandende kaars en een stok. In de kelder daaronder lijkt een, bij een brandende hanglamp zittende vrouw in een roes te verkeren. Een vergelijkbare scène is, links op de achtergrond, van de *heksenkeuken* te Berlijn (VRA no. 522) te zien. Links voor het het gebouw bevinden zich twee magere, heksachtige vrouwen, waarvan er één in een kom in haar schoot roert. Aan haar voeten vaatwerk, een schedel en gebeente. Op een terras, midden op het blad, ligt een stapel boeken, waarvan het bovenste is opengeslagen. Meer naar achteren een kat, een muis en een grote kikvors.

Het meest opmerkelijke in de tekening is echter het reusachtige monster rechts, dat samengesteld lijkt uit delen van verschillende dieren. Op de rug van het beest tracht een naakte man een magere, naakte vrouw met een teder gebaar te verleiden. Waarschijnlijk is hier één van de listen van de duivel afgebeeld, waarbij te beheksen mannen en vrouwen, ten behoeve van de duivelse voortplanting, door hem in een vrouwelijke (subcubi) of mannelijke verschijning (incubi) worden benaderd. [2] Beheksing kon ook erfelijk, bijvoorbeeld van moeder op dochter, worden overgebracht of door het sluiten van een verbond met de duivel. [3]

1 Van Regteren Altena 1936, p. 45
2 Dresen-Coenders 1983, pp. 96, 99, 105
3 Dresen-Coenders 1983, pp. 91-92

70 Interieur met heksenscène

Pen en bruine inkt over zwart krijt;
32,3 x 21,7 cm.
Verso met pen en bruine inkt: onduidelijke schets van
een vrouwekop
Bibl.: Van Regteren Altena 1983, Vol. II add. 4, Vol. III
pl. add. 4

National Gallery of Art (Ailsa Mellon Bruce Fund;
inv.no. 1983.25.1a), Washington D.C.

Op een verhoging, rechtsvoor, buigt een halfnaakte vrouw zich over een slap neerhangend naakt jongetje. In de vrij kale ruimte erachter stijgen twee rookkolommen van de vloer op. Boven de vrouw onderscheidt men een uil en meer naar achteren aan de muur een kandelaar met een brandende kaars. Op deze muur zijn magische tekens aangebracht. In de doorgang naar een achterliggende ruimte ziet men een meubelstuk en een knoflookstreng. Op de grond een kom, gebeente en een rat.

Tot de ingrediënten van de 'heksenzalf' behoort het vet van, liefst ongedoopte, kinderen. Gezien de houding van het jongetje lijkt het erop dat de vrouw een gruwelijke, maar voor heksen noodzakelijke, daad verricht door het doodbijten van het kind.

71 Voorbereidingen voor de heksensabbat

Pen en bruine inkt, bruin gewassen;
23,5 x 36,7 cm
Tent.: New York 1985 (geen cat.)
Bibl.: Van Regteren Altena 1983, Vol. I p. 87, Vol. II
no. 524, Vol. III pl. 342; Mules 1985, p. 10 (ill.)

The Metropolitan Museum of Art (Joseph Pulitzer Bequest
1962, inv.no. 62.196), New York

Bij een kookpot zitten twee heksachtige vrouwen, waarvan er één in de dampende brij roert.
Een derde, naakte heks draagt op een schaal ingewanden en gebeente aan.
Een rechts zittende, halfnaakte vrouw lijkt haar benen in te wrijven, waarschijnlijk met 'heksenzalf' uit de potten aan haar voeten.
Tot de ingrediënten van heksenzalf behoorden o.a. het vet van ongeboren en ongedoopte kinderen, het giftige monnikskap - ook wel duivelskruid genaamd - en belladonna. Dit laatste, ook wolfskers of doodskruid genoemd, bevat atropine, een giftig sap, dat in kleine dosering als verdovingsmiddel kan worden gebruikt, maar in grote doses opwinding kan veroorzaken. Aan het insmeren met heksenzalf, waarbij de ingrediënten via de huid in de bloedbaan terechtkomen, wordt de roesachtige toestand toegeschreven, waarin de heksen op de tekeningen soms verkeren (cat. nos. 68-72).
Men denkt dat de zalf hallucinaties veroorzaakte, onder invloed waarvan van hekserij beschuldigden meenden vleselijke gemeenschap met de duivel gehad te hebben of vermeende bezoeken aan heksensabbatten beschreven.
Moderne onderzoekingen van de recepten van heksenzalf hebben echter daaraan twijfel doen ontstaan; men vraagt zich af of de zalf wel krachtig genoeg was om hallucinaties te veroorzaken. Waarschijnlijk was hiervoor een direct in te nemen zwaardere drug noodzakelijk. [1]

1 Toussaint Raven 1972, pp. 81, 82

72 De tocht naar de heksensabbat

Zwart krijt, pen en zwarte inkt;
28,3 x 37,5 cm
Geannoteerd r.o. (latere hand?): *I.de Gheyn*
Bibl.: Van Regteren Altena 1983, Vol. I p. 87, Vol. II
no. 517, Vol. III pl. 434

Prentenkabinet (inv.no. 260), Rijksuniversiteit, Leiden

Een platte kar met drie naakte vrouwen en een naakte man wordt voortgetrokken door een bok. In volle vaart, gezien de, het blad opvullende, wirwar van lijnen waarmee wolken of turbulentie worden weergegeven.
Het rijden op geiten en bokken - zoals voorkomt op de tekening met de *Onkruid zaaiende duivel* te Berlijn (VRA no. 50, fig. no. 13) en het blad met de *Voorbereidingen voor de heksensabbat* te Stuttgart (cat.no. 68) - behoort tot het privilege van heksen van een hogere orde; de duivel heeft hierbij de gedaante van het dier aangenomen. [1] Opmerkelijk is dat op de Leidse tekening de man op de schaal een kruis vasthoudt, een attribuut waarvan gedacht wordt, dat het kracht tot bezwering van hekserij bezit. [2]
Op grond van de wilde tekenstijl moet dit blad waarschijnlijk later gedateerd worden dan de andere tekeningen met heksen (cat.nos. 67-73).

1 Judson 1973 I, p. 32
2 Dresen-Coenders 1983, p. 113

73 Drie duivels bij het licht van een toorts

Pen en bruine inkt;
19,1 x 27,3 cm.
Tent.: Lyon 1980, no.29 (ill.)
Bibl.: Schapelhouman 1979, p. 59, no. 31 (ill.); Van Regteren
Altena 1983, Vol. II no. 513, Vol. III pl. 344

Amsterdams Historisch Museum (inv.no.Fodor A 18029),
Amsterdam

Omgeven door zware dampen onderscheidt men links en in het midden twee naakten ten halven lijve, met vleugels en duivelskoppen. Eén van hen houdt een toorts vast. Rechts is een derde duivelskop, met wijdgeopende muil, zichtbaar.

Schapelhouman brengt de tekening in verband met het blad *Orpheus in de onderwereld* te Braunschweig (VRA no. 131) uit 1605 en een studie van *Neptunus* (VRA no. 121) uit 1610 te Oxford. Van Regteren Altena beschouwt de Amsterdamse tekening als een later werk.

Iedere religie en cultuur kent verschijnselen, die met hekserij in verband gebracht kunnen worden. In Centraal- en Westeuropa stoelde dit op een oeroud volksgeloof, waarmee aan het eind van de Middeleeuwen kerk en staat zich gingen bemoeien.

Richtte de aandacht van het volksgeloof zich op de magische kant van de hekserij, zoals bijvoorbeeld de kracht tot genezen of kwaad doen, het vliegen op monsters, geiten of bezems en gedaanteverwisseling, de staat en de kerk maakten zich vooral bezorgd om het sluiten van een verbond met de duivel door geloofsafvalligen en brachten hekserij en ketterij met elkaar in verband. Aan het eind van de 15e eeuw ging een, door de paus beschermde, inquisitie zich met de hekserij bezighouden; men formuleerde de zogenaamde heksenleer en er ontstonden heksenvervolgingen en -processen, die vrijwel altijd de veroordeling tot de dood ten gevolge hadden.

Zowel mannen als vrouwen konden van hekserij verdacht worden; dat veel meer vrouwen beschuldigd werden is waarschijnlijk te wijten aan de slechte eigenschappen, die door klassieke schrijvers, kerkvaders en inquisiteurs aan de vrouw werden toegeschreven. [1] Na een periode van betrekkelijke rust tijdens een groot gedeelte van de 16e eeuw neemt de heksenvervolging aan het eind van deze eeuw massale vormen aan om, met name in Duitsland, Frankrijk en ook in Engeland, tot ver in de 17e eeuw voort te duren en zelfs door emigranten naar de Nieuwe Wereld te worden meegenomen. [2]

Aan het eind van de 15e eeuw hielden vooral de Dominicanen zich tijdens de kerkhervormingen bezig met de heksenvervolging; in de 16e eeuw werd dit tijdens de contra-reformatie overgenomen door de Jezuïten. Maar ook aan protestantse zijde kende men de heksenwaan; rooms-katholieken en protestanten beschuldigden elkander wederzijds van ketterij en hekserij.

Zowel theologen als juristen hielden zich voortaan met de hekserij bezig; er ontstonden vaste patronen in het onderzoek en de berechting. [3]

Toussaint Raven en Dresen-Coenders brengen de heksenvervolging in verband met crisis-situaties op het gebied van de economie en de politiek en met gebeurtenissen in de natuur, waarbij men een zondebok zocht voor het onverklaarbare. Ook worden de vermindering van naastenhulp en de veranderende huwelijksmoraal en daardoor ontstane wraak- en schuldgevoelens als oorzaken van verdachtmaking en aanklacht genoemd. [4]

In de Republiek der Verenigde Nederlanden neemt de heksenvervolging aan het begin van de 17e eeuw snel af; er vinden nog wel processen plaats, maar na 1603 volgden er waarschijnlijk geen veroordelingen meer op, mogelijk omdat men de bewijskracht niet meer voldoende achtte. Zoals elders, bleef ook hier echter het geloof in heksen bestaan, hetgeen blijkt uit de vele negatieve reacties rond de publicatie tegen heksenvervolging van Balthasar Bekker uit 1691/93, [5] en ook uit bijvoorbeeld de tekening met *Een heks op een draak door de lucht rijdend* van Jan de Bisschop (1628-1671) te Londen. [6]

In het kunstzinnige en wetenschappelijk milieu waarin De Gheyn verkeerde, was men zeker op de hoogte van de heksenvervolgingen en had men belangstelling voor de hekserij. Van

1 Dresen-Coenders 1983, pp. 59-62
2 b.v. de vervolging en terechtstelling van 19 heksen te Salem, Mass. in 1622; cf. Toussaint Raven 1972, p. 73
3 Men werkte volgens vaste vragenlijsten, paste bepaalde vormen van foltering en onderzoek toe, zoals b.v. de zgn. waterproef, waarbij de beklaagde gebonden aan handen en voeten in het water werd gegooid. Zonk - en dus verdronk - men, dan was men niet schuldig; het blijven drijven was een bewijs voor hekserij, immers duivels en heksen werden geacht gewichtloos te zijn.
4 Toussaint Raven 1972, pp. 56-69 Dresen-Coenders 1983, pp. 267-274
5 B. Bekker, *Betooverde werelt*, 1691/ 93; Huizinga 1977, p. 79; Dresen-Coenders brengt het snel afnemen van de heksenvervolging in de Republiek in verband met een veranderende situatie van de vrouw en haar rol in de hervorming van de zeden (Dresen-Coenders 1983, pp.180-192, 267-274). Over de veranderingen t.o.v. de vrouw op de overgang van de Middeleeuwen naar de Nieuwe tijd zal vanaf eind november 1985 een tentoonstelling, onder de titel 'Tussen Heks en Heilige', te zien zijn in de Commanderie van St. Jan te Nijmegen.
6 cf. Bernt 1957, I, no. 66

Hendrick Goltzius wordt aangenomen dat hij zich met alchemie heeft beziggehouden. [7] Leidse geleerden echter hadden in 1594, daartoe uitgenodigd door het Hof van Holland, de zogenaamde waterproef onderzocht en de bewijskracht daarvan negatief beoordeeld. [8] Veel bekendheid kreeg een uitgave tegen de heksenvervolgingen van Johannes Wier uit 1564, door wie o.a. de recepten voor de zogenaamde heksenzalf waren onderzocht. [9] Van Regteren Altena acht het mogelijk, dat De Gheyn al vòòr de publicatie in 1609 van de Nederlandse vertaling op de hoogte was van het boek tegen heksenvervolging van Reginald Scott uit 1584. [10] Arnoldus Buchelius, die De Gheyn in 1591 te Amsterdam bezocht, tekende daarentegen een groot aantal heksenprocessen en -terechtstellingen te Amersfoort en Utrecht en omgeving nauwkeurig in zijn dagboek op. [11] Ook uit zijn werk blijkt dat De Gheyn op de hoogte geweest moet zijn van een aantal bronnen der heksenleer. Judson noemt enkele eigentijdse werken, zoals van Nicolas Remy uit 1595 en Martin del Rio uit 1599-1601 of 1608. [12] Maar naar alle waarschijnlijkheid heeft De Gheyn ook het werk gekend, dat eeuwenlang als belangrijkste bron over de heksenleer werd beschouwd: de *Malleus Maleficarum* van Sprenger en Institoris, oorspronkelijk uit 1489, maar vanaf het eind van de 16e eeuw veelvuldig herdrukt. [13]

In de tekening met de *Onkruid zaaiende duivel* (Matth. 13:25) te Berlijn (VRA no. 50, fig.no. 13) lijkt De Gheyn de tekst uit het Nieuwe Testament te combineren met een gedeelte uit de inleiding van de *Malleus maleficarum*, door de zaaiende duivel te verbinden met de hekserij, in de vorm van de vliegende heksen. Ook in andere tekeningen verwerkt De Gheyn thema's uit de heksenleer, zoals bijvoorbeeld: het bereiden van heksenzalf op de tekeningen te New York en Stuttgart (cat.nos. 68, 71); het doden van kinderen op een tekening te Washington (cat.no. 70), vliegende heksen en gedaanteverwisselingen op het blad uit Stuttgart (cat.no. 68). Op grond van het feit dat de tekening te Berlijn (VRA no. 50) 1603 gedateerd is, de overeenkomst in calligrafische tekenwijze waarbij het gehele blad met lijnen wordt gevuld - en de op weergave van sfeer gerichte tekenstijl van de 'heksenbladen', worden deze geacht in het eerste decennium van de 17e eeuw te zijn ontstaan. Met uitzondering misschien van de tekening met de *Reis naar de Heksensabbat* uit Leiden (cat.no. 72), welke - gezien de zeer losse wijze van tekenen - mogelijk later gedateerd moet worden. De stellingname van De Gheyn ten opzichte van de hekserij en de heksenvervolgingen wordt niet geheel duidelijk. Judsons suggestie dat De Gheyn een heksensabbat moet hebben bijgewoond, lijkt niet juist, omdat heksensabbatten geacht werden slechts zichtbaar te zijn voor ingewijden òf in het geheel niet te bestaan, maar voort te komen uit hallucinaties onder invloed van drugs. [14]

De vraag is of de tekeningen dramatisch en serieus bedoeld zijn of dat er ironie uit spreekt, zoals op de Jeroen Bosch-achtige scène op het ijs op een tekening uit het Louvre (VRA no. 510). Judson ziet in de heksenscènes door De Gheyn een modernisering van de gotische afbeeldingen van de heksenwaan door Jeroen Bosch. [15] Van Regteren Altena acht het ook mogelijk dat de voorstellingen een moraliserende betekenis hadden, waarbij jongemannen gewaarschuwd werden, o.a. tegen het gebruik van drugs. [16]

Maakte De Gheyn dankbaar gebruik van de mogelijkheden, die de heksenvoorstellingen hem boden om een landschap te combineren met figuren, planten, dieren én de dramatisch aandoende vervormingen daarvan? Of sluiten de tekeningen aan bij de verzuchting van Jacob Cats, wanneer deze, op tweeëntachtigjarige leeftijd, de door hem bijgewoonde heksenprocessen uit 1607 en 1610 beschrijft:

'Ey siet na dat het hof dit vonnis heeft gegeven,
scheen alle spookery als uyt het land gedreven'. [17]

7 Reznicek 1961, Vol. II, pp. 118, 119
8 Toussaint Raven 1972, pp. 95, 96
9 J. Wier, *De Praestigiis Daemonum etc.*, Bazel, 1564
10 Van Regteren Altena 1983, Vol. I p. 86, R. Scott, *The Discoverie of Witchcraft*, Londen, 1584; Ned. vert. door Th. en G. Basson, Leiden, 1609
11 Buchelius, Diarium, zie voor bezoek onder 4 april 1591 en voor aantekeningen over heksenprocessen b.v. onder 14 juni, 8 en 26 juli en 1 aug. 1595
12 Judson 1973 I, p. 27; N. Remigius, *Daemonolatreia libris tres...*, Lugduni, 1595; M.A. de Rio, *Disquisitionum magicarum libri sex...*, Lugduni, 1608
13 J. Sprenger, H. Institoris (Kramer), *Malleus Maleficarum maleficus et earum naeresin ut framea potentissima conterens*, 1487; Engl. vert. door M. Summers, heruitgave Londen, 1971
14 Judson 1973 I, p. 34; Toussaint Raven 1972, p. 76
15 Judson 1973 II, p. 208, 209
16 Van Regteren Altena 1983, Vol. I p. 88
17 J. Cats, *Alle de Wercken*, Amsterdam 1712 (II, F, 3) p. 45 (ed. W.N. Wolterink, Dordrecht, 1880, Vol. 2, p. 695)

74 'Nymf en satyr'

Pen en bruine inkt,
15,7 × 17,1 (11,5) cm.
Geannoteerd r.o. met pen in bruine inkt: *J. de Geijn*
Bibl.: Van Regteren Altena 1983, Vol.II no.125, Vol.III
pl.471

National Gallery of Art (Ailsa Mellon Bruce Fund 1974;
inv.no. 1974.74.1), Washington D.C.

Zichtbaar zijn de bovenlichamen van een jonge man en vrouw, beiden zijn voor driekwart naar links gewend. De man is naakt, bespeelt een hoorn en heeft een krans van klimop-ranken op het hoofd. De vrouw is niet geheel naakt, draagt een krans uit plantjes of vruchten op het haar en kijkt naar de, de hoorn bespelende, vingers van de man; misschien zingt zij mee. De man en de vrouw bevinden zich in een grotachtige ruimte, en zijn omgeven door gebladerte. Van de tekening wordt alleen het oorspronkelijke gedeelte getoond, later werd links een stuk aangezet, dat door een latere hand met de pen en anders gekleurde inkt werd aangevuld, evenals de strook rechts. De dunne kaderlijn is waarschijnlijk door De Gheyn zelf om de middenscène heen aangebracht.

Het blad wordt tot het laatste werk van de kunstenaar gerekend en kan mogelijk in verband gebracht worden met de ontwerptekeningen voor de 'grotto' (cat.nos.99, 100). Misschien is het een uitwerking van een ander motief voor de openingen in de rotsen, links en rechts van de centrale middengroep in deze tekeningen.

De titel 'Nymf en satyr' voldoet niet geheel; mogelijk duidt de hoofdtooi uit klimop-ranken van de man op één van Van Manders beschrijvingen van de Bacchus-figuur. [1] De, uit plantjes of vruchten samengestelde, hoofdtooi van de vrouw duidt mogelijk op Ceres; Van Mander beschrijft de relatie tussen Bacchus en Ceres; als (zingend?) paar komen zij voor op het schilderij *De bruiloft van Peleus en Thetis* uit 1593/94 van Abraham Bloemaert te München. [2]

1 Van Mander 1604, Wtlegginge, fol.24B
2 Van Mander 1604, Wtlegginge, fol.48B; voor het schilderij van Bloemaert cf. cat.tent. Washington 1980/81, no.5 (ill.)

75 Een studie van een gevilde kalfskop

Aquarel; 15,7 x 20,2 cm.
Gedateerd en gesigneerd m.o. in goud: *IDGheyn.fe. 1599*
Geannoteerd l.b. pen en bruine inkt: *No 84*
Bibl.: Van Regteren Altena 1983, Vol. I p. 66, Vol. II
no. 837, Vol. III pl. 83

Stichting P. en N. de Boer, Amsterdam

Op een tegen de wand geplaatste en met bloed besmeurde ondergrond ligt op een platte, ronde schaal de gevilde kop van een kalf.

Van Regteren Altena ziet overeenkomst met dergelijke koppen op schilderijen van Pieter Aertsen (1508/09-1575) en Joachim Beuckelaer (ca 1533-1573). [1] Van de laatste vermeldt hij dat deze in 1567 als peetvader wordt vermeld van Isaac de Gheyn, een jongere broer van De Gheyn. [2]

Van Regteren Altena denkt, op grond van de monochrome achtergrond en het ontbreken van enig ander voorwerp, dat De Gheyn hier niet naar een werk van een andere kunstenaar gewerkt heeft en acht het mogelijk dat de kunstenaar in 1599 al naar de natuur werkte. Dit in tegenstelling tot de tekening met een *Keukenstilleven* uit 1612 te Frankfurt (VRA no. 1048, fig.no. 11), dat naar een schilderij uit 1552 van Pieter Aertsen is ontstaan. [3]

Van de Leidse hoogleraar Pieter Pauw is bekend dat hij kalfskoppen prepareerde. [4]

De aquarel met de gevilde kalfskop is het vroegst bekende blad van De Gheyn, waarin hij met kleur op papier of perkament werkt. Van Regteren Altena wijst op de overeenkomst met de aquarellen en gouaches van Albrecht Dürer. [5]

1 cf. b.v.: het schilderij *Slagerswinkel* (1551) van Pieter Aertsen te Upsala, cf. Sievers 1908, pl. 8 en het schilderij *Boeren voorraadkast* (1557) van Joachim Beuckelaer te Napels, cf. Van Regteren Altena 1983, Vol. I ill. 52
2 cf. Van Regteren Altena 1983, Vol. I p. 173, noot 8
3 cf. Emmens 1973, pl. 11
4 cf. cat.tent. Amsterdam 1975, p. 107
5 voor aquarellen en gouaches van dieren door Albrecht Dürer cf: cat.tent. Wenen 1985

76 Drie studies van een ezel

Zwart en rood krijt, pen en bruine inkt op bruinachtig grauw
papier; de vier hoeken afgescheurd en weer hersteld;
26,8 x 33,3 cm.
Geannoteerd in het midden met pen en bruine inkt: *No 2*[1] en
op verso met loodstift: *Jacques de Gheyn/332.*
Tent.: Parijs 1985, no. 8, pl. 11
Bibl.: Van Regteren Altena 1983, Vol. I p. 99, Vol. II
no. 856, Vol. III pl. 286

Fondation Custodia (coll. F. Lugt, inv.no. 6862), Institut
Néerlandais, Parijs

Rechtsonder, in zwart krijt, een ezel ten voeten uit. Alleen de achterpoot is met pen en bruine inkt overgetrokken. Middenboven is de kop van de ezel naar links getekend met pen en bruine inkt over zwart krijt; rechts dezelfde kop, maar nu naar rechts en met pen en bruine inkt over rood en zwart krijt uitgevoerd.

Boon vergelijkt de tekening met een blad met *Studies van een ezel* in Amsterdam.[2] Hij komt tot de conclusie, dat de tekening in Amsterdam van mindere kwaliteit is en vermoedt dat het Amsterdamse blad aan Jacques de Gheyn III moet worden toegeschreven.[3]

Van Hasselt vindt de tekening een goed voorbeeld van De Gheyns kijken naar en weergeven van levende dieren. In dit blad is het mogelijk een eerste schets in zwart krijt te vergelijken met de uitwerking ervan in pen en bruine inkt.

Van Regteren Altena denkt dat het blad ongeveer in dezelfde tijd is ontstaan als de paardenstudies uit 1603.[4]

1 cf. i.v.m. het nummer cat.no. 34
2 Boon 1978, no. 245
3 cf. tekening met *Studies van leeuwen*, toegeschreven aan Jacques de Gheyn III, te Parijs, cf. cat.tent. Parijs 1985, no. 73 (ill.)
4 cf. b.v. de tekeningen *Paard met teugel* te Berlijn en *Paard en staljongen* te Londen (VRA nos. 851-852)

77 Vier studies van een eend

Pen en bruine inkt op bruinig papier;
14 x 25,5 cm.
Bibl.: Van Regteren Altena 1983, Vol. I pp. 136, 172, Vol. II
no. 879, Vol. III pl. 448

Koninklijke Musea voor Schone Kunsten van België (coll. De
Grez, inv.no. 1610), Brussel

Vier studies, alle waarschijnlijk van een dode eend. Daarbij is de eend rechts zo geplaatst, dat het lijkt alsof het dier nog met de vleugels fladdert. Links ligt een eend op een verhoging, de kop hangt slap naar beneden. De eend middenboven ligt op zijn rug, de eend linksonder met de kop naar rechts gericht.

De tekening werd door Van Regteren Altena aan De Gheyn toegeschreven. Een vroegere eigenaar van het blad, de Haarlemse kunstenaar J.G. van Varellen (1757-1840), maakte een ets in spiegelbeeld naar de eend middenboven.[1] Op deze ets wordt De Gheyn als ontwerper vermeld; in de catalogus van de De Grez-verzameling werd de tekening echter aan Melchior d'Hondecoeter (1636-1695) toegeschreven.[2]

1 Rijksprentenkabinet, Rijksmuseum, Amsterdam, cf. Van Regteren Altena 1983, Vol. I ill. 131
2 Brussel (de Grez), de 1913, no. 1610

78 Studies van twee opgehangen, geplukte kippen

Pen en bruine inkt, over zwart krijt, gedoubleerd;
16,7 x 15,5 cm.
Bibl.: Van Regteren Altena 1983, Vol. I p. 136, Vol. II
no. 882, Vol. III pl. 447

Cabinet des dessins (Emigrés, inv.no. 22.313), Musées
Nationaux du Palais du Louvre, Parijs

Twee geplukte kippen zijn, met haken door het strottehoofd, naast elkaar aan spijkers

opgehangen. De vleugel-, staart- en kopveren zijn gespaard. In de, door Pieter Pauw bijeengebrachte, verzameling skeletten van mensen en dieren van de Leidse academie, werden de vleugels van de vogels intact gelaten en de snavels verguld. [1]

Van Regteren Altena denkt, dat deze geplukte kippen Jacques de Gheyn III geïnspireerd hebben tot diens tekeningen van gevogelte. [2]

1 cf. cat.tent. Amsterdam 1975, p. 122
2 cf. Van Regteren Altena 1983, Vol. II nos. 77-78, Vol. III pls. 51, 52

79 Vier studies van een dode steltkluut

Aquarel; 21,4 x 31,5 cm.
Bibl.: Van Regteren Altena 1983, Vol. I pp. 99, 136, Vol. II no. 878, Vol. III pl. 442

Erven I.Q. van Regteren Altena, Amsterdam

Vier studies van een zwart/wit gevederde vogel, met vrij lange vuurrode steltpoten, zijn over het papier verdeeld. Op de linkerhelft van het blad twee studies van de vogel(s) in verticaal gestrekte vorm, alsof zij zijn opgehangen. Op de andere papierhelft twee studies van de vogel(s) in horizontale houding weergegeven, als op een tafelblad neergelegd.

De tekening werd vroeger aan Jan Weenix (1640-1719) toegeschreven, maar werd op grond van vergelijking met de aquareltechniek van de tekeningen in het *Aquarellenboekje* te Parijs (VRA nos. 900-930), door Lugt en Van Regteren Altena toegeschreven aan De Gheyn. [1] De vogel is geïdentificeerd als een *steltkluut* (Himantopus himantopus), een wit/zwarte waadvogel, met een lange rechte snavel en lange en roodachtige poten, welke in de tijd van De Gheyn in de Noordelijke Nederlanden vrij zeldzaam was.

Van Regteren Altena wijst op de harmonieuze bladverdeling en vermoedt, gezien de accuratesse van de weergave van de werkelijkheid, dat het blad bedoeld was als een wetenschappelijke illustratie. Hij ziet verwantschap met dergelijke bladen door Albrecht Dürer. [2]

1 De tekening werd op naam van Jan Weenix afgebeeld in Bernt 1957, no. 677
2 Van Regteren Altena 1983, Vol. I p. 16; voor aquarellen van vogels door Albrecht Dürer cf. b.v. cat.tent.Wenen 1985 no. 7

80 Vier studies van een kikvors

Pen en bruine inkt, geaquarelleerd;
14,3 x 19,7 cm.
Bibl.: Van Regteren Altena 1983, Vol. I p. 99, Vol. II no. 888, Vol. III pl. 334

Rijksprentenkabinet (inv. no.A 4036), Rijksmuseum, Amsterdam

Linksboven ligt een kikvors, met gespreide poten, op de rug. Deze houding, maar nu uit een andere hoek gezien, herhaalt zich rechtsonder; dit dier heeft de bek open. Rechtsboven ziet men, een voor driekwart naar rechts zittende kikvors, op de rug. Linksonder bevindt zich een gedeeltelijke studie van een kikvors, frontaal gezien, met de bek wijd open en met gespreide poten.

Volgens Van Regteren Altena gaan dergelijke studies, direct naar de natuur, vooraf aan bijvoorbeeld de kikvorsen op de tekening met *Kikvorsen en kadavers van ratten* te Berlijn (VRA no. 867, fig.no. 16), die menselijke trekken hebben gekregen. Deze kikvorsen hebben, op hun beurt, mogelijk model gestaan voor de kikvorsachtige creaturen op het *Studieblad met attributen en creaturen van hekserij* te Parijs (cat.no. 67). Kikvorsen komen regelmatig voor op tekeningen van De Gheyn; men treft deze dieren bijvoorbeeld aan op een Jeroen Bosch-achtige tekening van zijn hand in Parijs (VRA no. 523) en vooral ook op de zogenaamde heksenbladen (cat.nos. 68, 69). Mogelijk werd de kikvors, linksonder op het studieblad te Amsterdam, gebruikt in de tekening *Christus in Limbo* te Wenen (VRA no.59); de kikvors, rechtsonder, is waarschijnlijk dezelfde als de, op de voorgrond van de tekening *De Heksenkeuken* te Oxford (VRA no. 523) vastgenagelde kikker.

Judson wijst er op, dat alleen de houding van de kikker rechtsboven natuurlijk is. In de houding van de op de rug liggende kikvorsen ziet hij overeenkomst met de gebruikelijke houding van menselijke kadavers op snijtafels. [1] De kikvorsen op de Amsterdamse tekening

1 Judson 1973 I, p.16, p.41, noot 12, cf. b.v. de prent *Theatrum Anatomicum* door Barth. Dolendo (ca 1571-ca 1629) naar een ontwerp van Jan Czn Woudanus (ca 1570-1615), cf. cat.tent. Amsterdam 1975, no. B4 (ill.)

hebben ook menselijk aandoende vingertjes. Het blad te Berlijn (VRA no. 867) is *1609* gedateerd; de tekening in Amsterdam is waarschijnlijk daarvoor ontstaan.

81 Studieblad met twee studies van een kikvors, één van een libelle en één van een fantasie-insect

Metaalstift, pen en bruine inkt, geaquarelleerd op
geprepareerd papier;
11,6 x 14,1 cm.
Geannoteerd met potlood op het verso: *De Gyn*
Bibl.: Van Regteren Altena 1983, Vol. II no. 508, Vol. III
pl. 332

Particuliere verzameling, U.S.A.

Linksonder een kikvors, voor driekwart naar links en op de rug gezien, rechts een studie van de kop van een kikvors, in profiel naar links. Daarboven een libelle, met een gevlekt achterlijf. Linksboven is een niet te definiëren insect met vleugels afgebeeld, dat aan een vlinder doet denken. [1] Een libelle komt ook voor op de tekening met *Drie studies van een libelle* te Boston (VRA no. 900) en op folio 11 van het *Aquarellenboekje* te Parijs (VRA nos. 909-930). [2] Van Regteren Altena ziet overeenkomst tussen het handschrift van de annotatie op het verso, met dat op het verso van een tekening met *Zelfportret* van Hendrick Goltzius in Londen. [3]

[1] De combinatie van fantasie-dieren met werkelijke komt ook voor in het werk van Joris Hoefnagel (1542-1600), cf. Bergström 1985, p. 177; de bladen van Joris Hoefnagel zijn overvol, wat Bergström doet denken aan een *Horror vacui*, bij De Gheyn is er echter steeds een harmonieuze verdeling over het blad, cf. Bergström, p. 182

[2] voor Libellen cf. Richards, Davies 1979, Vol. II, pp. 494ff.; volgens Segal komen libellen regelmatig voor op vroege bloemstillevens van De Gheyn, maar ook van andere kunstenaars, cf. Segal 1982, p. 27
[3] Reznicek 1961, Vol. I no. 254, Vol. II pl. 113

82 Een Lantaarndrager (Phosphoricus)

Aquarel op perkament;
11,5 x 17 cm.
Gesigneerd en gedateerd l.o. in goud: *IDGheyn fe. An· 1620*
Geannoteerd links met pen: *Phosphoricús of Lamptaren drager/ uit Westindien*
Bibl.: Van Regteren Altena 1983, Vol. I p. 137, Vol. II
no. 905, Vol. III pl. 420

Stichting P. en N. de Boer, Amsterdam

Het insect wordt van opzij gezien, met de kop naar links. Het behoort tot de *Fulgoridae* en wordt *Phosphoricus* of *Lantaarndrager* genoemd, omdat men vroeger meende, dat de sterk verlengde kop licht kon uitstralen. [1]
Van Regteren Altena denkt, dat De Gheyn bij het tekenen van dit, waarschijnlijk per schip uit Suriname meegebrachte insect, gezien de accuratesse, een vergrootglas heeft gebruikt. Hij noemt het een later voorbeeld van De Gheyns belangstelling voor kleine dieren. In spiegelbeeld komt het insect voor linksonder op het schilderij met een *Bloemstilleven* in een Nederlandse particuliere verzameling (VRA P. 42). Het is mogelijk dat dit schilderij in het bezit van Constantijn Huygens is geweest. [2]

[1] voor Lantaarndrager (Phosphoricus) cf.: Richards, Davies 1979, Vol.II p.705
[2] cf. VRA P. 42

83 Twee studies van een Egelvis (Diodon hystrix)

Pen en bruine inkt op grijs papier;
15 x 19,7 cm.
Opschrift m.o. met pen en bruine inkt in het handschrift van
de kunstenaar:

Zee Eeghel
Dese vis is van omber wit en swart ijser graeuachtich
van den rugghen neerewert al lichter tot den buijck
Die is wit nae de staert is hij noch bruijnder hij al
gestippelt met Keulse aerden de penne sijn
geelenoocker achtich licht graeu De vinne sij
omber en keulse aerdeachtich teghen tlijf geleoocker
en wit wat root oock wat en blaeu achtich gekolleureert
ende oock met keulsche aerden gestippelt aenden muijl
wat omber achticher gecolloreert

Bibl.: Van Regteren Altena 1983, Vol. I p. 119, Vol. II
no. 896, Vol. III pl. 370

Rijksprentenkabinet (inv.no. A 3971), Rijksmuseum,
Amsterdam

De hier tweemaal, éénmaal van opzij en éénmaal frontaal, weergegeven *Egelvis* is een, in ondiepe tropische wateren levende kogelvis, die 70 centimeter lang kan worden en zijn naam dankt aan de stekels op de huid, die zich bij het ademen oprichten.[1] In het onderschrift geeft De Gheyn heel nauwkeurig de kleuren van de vis aan. De Gheyn was niet de enige Noordnederlandse kunstenaar, die aan het eind van de 16e eeuw en het begin van de 17e eeuw vissen tekende. Van Hendrick Goltzius is bijvoorbeeld een tekening met een *'Cruyckvis'* bekend.[2] Ook kan De Gheyn, via Carolus Clusius (1526-1609), de tekeningen van vissen gekend hebben, die Rembert Dodoens (Dodonaeus, 1517/18-1585) had laten vervaardigen voor een, door zijn dood niet uitgegeven, compendium van zeevissen.[3] Een *'Zee Eeghel'* kwam voor in de natuurhistorische verzameling van het *Ambulacrum* in de *Hortus Botanicus* te Leiden.[4] Een dergelijke vis, werd met het onderschrift *Orbis*, afgebeeld in de onderrand van een prent met de plattegrond van de Hortus uit 1610 door Willem van Swanenburgh, naar een tekening van Jan Czn Woudanus, en wordt genoemd, onder no. 13 van Collectie II, in de catalogus *Verscheyden Rarieteyten Inde Galderije des Universiteyts Kruyt-hoff tot Leyden*.[5]

1 voor Egelvis cf. Webb, Wallwork, Elgood 1981, pp. 165-166
2 Reznicek 1961, Vol.I no.418, Vol. II pl. 117
3 cf. Van Regteren Altena 1983, Vol. II no. 896
4 cf. cat.tent.Amsterdam 1975, no.D 22 (ill.); al eerder werd, naar een ontwerp van De Gheyn, een plattegrond van de Leidse Hortus Botanicus uitgegeven, welke werd opgenomen in de plantencatalogus van Pieter Pauw, cf. tent.cat. Amsterdam 1975, no.D 4 (ill.)
5 cf. cat.tent.Amsterdam 1975, p. 181

84 Studie van planten en grassen

Pen en bruine inkt;
6,8 x 10,4 cm.
Bibl.: Van Regteren Altena 1983, Vol. II no. 1006, Vol. III
pl. 224

Prentenkabinet (inv. no.1666), Rijksuniversiteit, Leiden

Afgebeeld is een groep planten en grassen van het veld. De toeschrijving van dit blad aan De Gheyn is van Van Regteren Altena, daarvoor werd de tekening bij de anonieme kunstenaars bewaard. Van Regteren Altena vermoedt dat de tekening het onderste gedeelte vormt van een oorspronkelijk veel groter studieblad. Hij wijst op de staart van een dier, die linksboven zichtbaar is. Vergelijkbare studies bevinden zich op het *Studieblad met landschap* te Berlijn (cat.no. 95) en op het *Studieblad met zes figuren voor het 'Landjacht'* te Parijs (VRA no. 214). Deze studies werden door De Gheyn in andere tekeningen gebruikt, bijvoorbeeld op de voorgrond van de tekeningen *De boogschutter en het melkmeisje* te Cambridge, Mass., en *De waarzegster* te Braunschweig (cat.nos. 63, 64).

85 Studieblad met een oude vrouw, twee wijnranken en een meloen

Zwart, rood en wit krijt, pen en penseel en grijze inkt op
grauw papier, gedoubleerd;
40,3 x 26,4 cm.
Geannoteerd r.o.: *IDGheijn*
Tent.: Berlijn 1979/80, no. 51 (ill.)
Bibl.: Van Regteren Altena 1983, Vol. I p. 101, Vol. II
no. 504, Vol. III pl. 229; Alpers 1983, pp. 85, 89, pl. 49

Kupferstichkabinett (inv.no.3992), Staatliche Museen
Preussischer Kulturbesitz, Berlijn

Linksboven is een vrij dikke, oude vrouw ten halven lijve afgebeeld. Zij draagt een kanten kraagje en een muts. Boven en onder de vrouw spreiden twee wijnranken met druivetrossen zich van rechts naar links over het blad uit. Onder de bovenste en iets boven de onderste wijnrank is een oog met wenkbrauw zichtbaar. Linksonder ligt een meloen tussen de bladeren van de plant. Van Regteren Altena denkt dat alle studies op dit blad direct naar de natuur getekend zijn. Iets dat, volgens hem, weinig bij De Gheyn voorkomt op studiebladen, waarop onderling geheel verschillende studies verzameld zijn. Hij wijst op de wijnranken in de tekening *Het gebed voor de maaltijd* te Braunschweig (VRA no. 198, fig.no. 1) en ziet enige verwantschap met tekeningen van Jan en Pieter Saenredam. [1]

Mielke meent, dat uit de ogenschijnlijk losse studies, dit studieblad toch heel bewust door de kunstenaar is gecomponeerd. In de lijnen bij de ogen ziet hij kijklijnen en hij vraagt zich af of deze een bepaalde betekenis in de tekening hebben. Duiden zij op een versluierde, diepere betekenis of waren zij al op het papier aanwezig en stoorden zij De Gheyn niet bij het tekenen? [2]

1 cat.tent. Utrecht 1961, nos. 205-209, 247
2 cat.tent. Berlijn 1979/80, no. 51 (ill.)

86 Een tak rozen

Pen en bruine inkt, gedoubleerd
26,5 x 17,6 cm.
Gesigneerd en gedateerd m.o. met pen en bruine inkt:
IDGheyn fe.1620
Tent.: Berlijn 1979/80, no. 66 (ill.)
Bibl.: Van Regteren Altena 1983, Vol. I p. 113, Vol. II
no. 934, Vol. III pl. 417

Kupferstichkabinett (inv.no.3998), Staatliche Museen
Preussischer Kulturbesitz, Berlijn

Een tak met linksonder twee rozen en rechtsboven één roos in bloei, daartussen een roos in de knop.

Van Regteren Altena constateert, dat De Gheyn in 1620, na lange tijd, het tekenen van bloemen naar de natuur weer heeft opgenomen. Hij acht het mogelijk dat dit blad deel uitmaakte van de acht kunstwerken van de hand van zijn vader, die Jacques de Gheyn III in dat jaar in Zweden aan Koning Gustaaf Adolf toonde. [1]

Mielke brengt de roos in verband met de uit de middeleeuwen stammende op de vergankelijkheid duidende bloemen-symboliek. [2] Judson noemt het samengaan van kunst en wetenschap in het blad, waarbij een wetenschappelijke analyse van de bloem gelijk op gaat met de liefde van de kunstenaar voor de natuur, die zich uit in een zeer artistiek hanteren van de pen. [3]

De rozen vinden in het tekenoeuvre van De Gheyn magnifieke voorgangers in het *Aquarellenboekje* in Parijs (VRA nos. 909-930). [4]

1 Van Regteren Altena 1983, Vol. I p. 134
2 cat.tent. Berlijn 1979/80, no. 66 (ill.)
3 Judson 1973 I, p. 15
4 cat.tent. Parijs 1985, no. 9 (ill.)

Van Regteren Altena constateert dat omstreeks 1600 bij De Gheyn een verlangen ontstaat om met kleur in zijn tekeningen te gaan werken. [1] Hij staat daarin niet alleen, ook Hendrick

Goltzius gaat tegen het eind van de 16e eeuw kleur in zijn tekeningen toepassen, bijvoorbeeld in de prachtige portretten, op groot formaat papier in zwart, rood en wit krijt. [2] De Gheyn verwerkt kleur in bladen van minder groot formaat, zoals bijvoorbeeld de *Studie van een gevilde kalfskop* te Amsterdam (cat.no. 75) en de studies van vliegen te Frankfurt a/M (VRA nos. 898-900) Uiteindelijk ontwikkelen zowel Hendrick Goltzius als De Gheyn zich tot volleerde schilders. Voor De Gheyn werd het schilderen zo belangrijk, dat hij zich in 1615 alleen nog als schilder en niet meer als schilder/graveur liet vermelden in het register van het Haagse St. Lucasgilde. [3] Volgens Van Mander had de jonge De Gheyn zich al onder leiding van zijn vader met het miniatuurschilderen beziggehouden. [4]

Het is mogelijk, dat De Gheyns belangstelling voor de natuur en het tekenen naar levend model gewekt werd tijdens zijn verblijf te Leiden, vooral door de contacten met het wetenschappelijk milieu rond de Leidse Academie; waarschijnlijk heeft vooral Carolus Clusius (1526-1609) daarbij een rol gespeeld. Hiervan getuigt diens portret-gravure door De Gheyn, welke werd opgenomen in een publicatie van Clusius uit 1601. [5] Het is in de bordure van deze prent, dat voor het eerst De Gheyns belangstelling voor curiosa der natuur - zoals bijvoorbeeld schelpen - zich manifesteert; zijn interesse in het uitbeelden van bloemen was al eerder tot uitdrukking gekomen, bijvoorbeeld in de grote tekening voor de prent met de *Allegorie op de Vergankelijkheid* uit 1599 (cat.no. 13). De Gheyn had ook belangstelling voor de *Hortus Botanicus*, die weliswaar in 1587 werd gesticht, maar eerst in 1594, onder supervisie van Clusius, vorm kreeg. [6] Een plattegrond van de Hortus door De Gheyn werd in 1601 opgenomen in de plantencatalogus door Pieter Pauw. [7]

De Gheyn kende ook de natuurhistorische verzameling van de Hortus, die was ondergebracht in het zogenaamde *Ambulacrum*. [8] Dit blijkt o.a. uit de tekening met de 'Zee Eeghel' (cat.no. 83), waarvan het mogelijke voorbeeld in de catalogus van de verzameling uit 1659 wordt vermeld. [9]

In het *Schilderboeck* bericht Van Mander in 1604, dat De Gheyn met het schilderen van bloemstillevens begonnen is en dat een bloemstilleven en een album met bloemen en beestjes door keizer Rudolf II was aangekocht. [10] Men neemt aan dat - althans een deel - van dit album teruggevonden is en nu bewaard wordt in de vorm van het *Aquarellenboekje*, met tussen 1600 en 1604 gedateerde studies van bloemen en kleine dieren, te Parijs (VRA nos. 909-930). [11]

Er zijn meerdere mogelijkheden voor contacten tussen De Gheyn en het Rudolfinische hof te Praag. Allereerst via Carolus Clusius, die - evenals Rembert Dodoens (Dodoneus) - in Wenen voor de keizer gewerkt had. Maar het is ook mogelijk, dat De Gheyn werk van Joris Hoefnagel (1542-1600), die ook voor keizer Rudolf II werkte, gezien heeft bij diens zuster Suzanna Hoefnagel, die met Christiaen Húygens I (1551-1624) gehuwd was. [12]

Koreny schetst een directe lijn tussen geaquarelleerde dierstudies van Albrecht Dürer en De Gheyn, door een aquarel door Dürer van de kever *Vliegend hert* uit 1505 te Malibu, te vergelijken met de hiernaar geschilderde, of hierdoor geïnspireerde aquarellen-gouaches van omstreeks 1570, door Hans Hoffmann (ca 1530-1591/92) en Joris Hoefnagel te Berlijn, Boedapest, New York en Washington. Een van de bladen van Joris Hoefnagel werd door Jacob Hoefnagel (1575-ca.1630) in prent gezet; dezelfde kever komt voor op folio 1 van het *Aquarellenboekje* van De Gheyn in Parijs. Tenslotte is een vergelijkbare studie van het dier, met andere aan het Parijse bloemenboekje ontleende elementen, teruggevonden op de miniaturen in het Gebedenboek van Maximiliaan I van Beieren te München. [13]

Het keizerlijke hof was in 1583 door Rudolf II van Wenen naar Praag verplaatst, alwaar de vorst zich opnieuw met kunstenaars en wetenschappers omringde. Kunst, kostbaarheden en curiosa werden bewaard in een zogenaamde *Kunstkammer*. Onder Rudolf II herleefde de belangstelling voor het werk van Albrecht Dürer wiens werken èn navolgingen door latere kunstenaars naarstig door de vorst werden verzameld. Hij ondervond daarbij concurrentie van Willibald Immhof te Neurenberg, de kleinzoon van Dürers grote vriend Willibald Pirckheimer en van Maximiliaan I van Beieren. [14]

Ook in Nederland herleefde de belangstelling voor het werk van Dürer, wat zich o.a. manifesteerde in gravures van Hendrick Goltzius, die in navolging van Dürer ontstonden. [15] Ook De Gheyn volgde in enkele tekeningen grafiek van Albrecht Dürer en van Lucas van Leyden (1494-1533) na (VRA nos.1034, 1041).

Er moeten veel plant- en dierstudies van De Gheyn verloren zijn gegaan. Bij Van Regteren

1 cf. Van Regteren Altena 1983, Vol. 1 pp. 65, 66
2 cf. Reznicek 1961, Vol. 1 nos. 339, 340
3 cf. Van Regteren Altena 1983, Vol. 1 p. 73
4 cf. Van Mander 1604, Leven, fol. 294a

5 cf. cat.tent. Parijs 1985, no. 52 (ill.)
6 cf. cat.tent. Amsterdam 1975, pp. 166ff.
7 cf. cat.tent. Amsterdam 1975, no. D 4
8 cf. cat.tent. Amsterdam 1975, nos. D 24-26
9 cf. cat.tent. Amsterdam 1975, p. 181
10 cf. Van Mander, 1604, Leven, fol. 294b
11 cf. cat.tent. Parijs 1985, no. 9, pls. 20-41
12 cf. Gelder, van 1957, pp. 3-7; ook is het mogelijk dat De Gheyn de 'Archetypen...' kende, een in 1592 uitgegeven reeks gravures door Jacob Hoefnagel, naar werk van zijn vader, of wellicht de reeks gravures met insecten enz. van A. Londerseel (1572-1635) naar Nicolaes de Bruyn (1571-1617), welke in 1594 werd uitgegeven en door het werk van Joris Hoefnagel was beïnvloed, cf. Bergström 1985 en voor de prenten Hollstein resp. J. Hoefnagel, nos. 17-64, en N. de Bruyn, nos. 224-236
13 cf. cat.tent. Wenen 1985, nos. 36, 37, 38, 39 1-4 en cat.tent. Parijs 1985, no. 9, pls. 20-41
14 cf. cat.tent. Wenen 1985, pp. 15, 16
15 cf. Hollstein, Goltzius, nos. 31-32 (ill.)
16 cf. cat.tent. Parijs 1985, p. 17
17 cf. cat.tent. Parijs 1985, no. 9, pls. 20-41
18 Huygens 1946, p. 69-70
19 cf. Van Regteren Altena 1983, Vol. I p. 137
20 cf. Huygens 1946, p. 121

Altena zijn een veertigtal dierstudies vermeld, maar Van Hasselt merkt op, dat onderzoek in 18e en 19e eeuwse veilingcatalogi uitwijst, dat er veel meer bestaan moeten hebben. [16]
Losse plant- en dierstudies zijn vaak terug te vinden in andere tekeningen en ook in prenten van De Gheyn, zoals bijvoorbeeld de vegetatie op de voorgrond van de tekeningen *De Waarzegster* te Braunschweig (cat.no. 63) en *De Boogschutter en het melkmeisje* te Cambridge, Mass., (cat.no. 64). Op het laatste blad zijn op de achtergrond koeien zichtbaar, die overeenkomen met studies te Leningrad (VRA nos. 834-836). De muizen op tekeningen in Amsterdam en Braunschweig (VRA nos. 865-866) zijn mogelijk gebruikt voor de zogenaamde *Heksenbladen* (cat.nos. 68, 69). Voor deze tekeningen hebben waarschijnlijk ook studies van kikkers op bijvoorbeeld tekeningen te Amsterdam, Parijs en Berlijn (cat.nos. 80, 67, en VRA no.867) gediend. De insecten en bloemen vindt men vooral terug op de geschilderde stillevens met bloemen van De Gheyn (VRA P.39-42), waaraan veelal een vanitas-betekenis gegeven wordt. Men vergelijke bijvoorbeeld de tulp op het schilderij *Vanitas met Demokritos en Heraklitos* uit 1603 te Stockholm (VRA P11) met studies in het *Aquarellenboekje* te Parijs (VRA nos. 909-930). [17] En ook de aquarel van het insekt *Lantaarndrager (Phosphoricus)* te Amsterdam (cat.no.82), dat in spiegelbeeld voorkomt op de voorgrond van een bloemstilleven in een particuliere verzameling in Nederland (VRA P 42). Van Regteren Altena acht het mogelijk, dat dit schilderij in bezit geweest is van Constantijn Huygens (1596-1687), die in ieder geval in zijn jeugd-autobiografie veel lof toezwaait aan De Gheyns bloemstillevens. [18]
Van Regteren Altena vermoedt, dat De Gheyn bij het aquarelleren van de *Lantaarndrager* vergrotende lenzen gebruikte. [19] Het is niet duidelijk of De Gheyn een microscoop gebruikte; Constantijn Huygens verzucht, nadat hij de mogelijkheden van de door Cornelis Drebbel (1572-1633) ontwikkelde microscoop toegelicht heeft: 'En als *De Gheyn sr* zijn leven langer had mogen benutten, dan had hij, geloof ik, dat ondernomen, waarop ik reeds begonnen was bij hem aan te dringen - en de man had er wel oren naar -, namelijk om juist de nietigste dingen en insecten met een uiterst fijn penseel af te beelden, ze in een boek te verenigen, waarvan men de exemplaren mogelijk in koper had kunnen graveren, en daaraan de titel *De Nieuwe Wereld* te geven'. [20]

87 Studie van de stam van een oude eik

Zwart krijt, pen en bruine inkt, grijs gewassen, de linkerhoeken beschadigd en enkele vlekken;
36 x 24 cm.
Bibl.: Van Regteren Altena 1983, Vol. II no. 1002, Vol. III pl. 303

Museum Boymans-van Beuningen (inv.no.MB 1976/T 41), Rotterdam

Alleen het onderste gedeelte van de stam van de boom is zichtbaar, met de zware wortels, die zich boven de grond verspreid hebben. Vergelijkbare boomstudies bevinden zich in Amsterdamse verzamelingen (VRA nos. 998, 1000 en 1001) en te Leiden (VRA no. 999). Alle uitgevoerd in dezelfde techniek, waarbij de eerste schets in zwart krijt met de pen en penseel en bruine inkt verder is uitgewerkt.
Misschien hoort ook de tekening van *De stronk van een afgezaagde eik* te Milaan (VRA no. 1003) bij deze reeks; dit blad is echter alleen met de pen en bruine inkt uitgevoerd. De bomen op het recto en verso van één van de Amsterdamse bladen (VRA no. 998) heeft mogelijk model gestaan voor de boom op de tekening met *De Waarzegster* te Braunschweig (cat.no. 63). Dit blad moet, volgens Van Regteren Altena, vóór 1608 zijn ontstaan, mogelijk is dit ook een aanduiding voor de datering van deze groep boomstudies.
Judson ziet in de boomstudies een vermenging van het waarnemen van de natuur en de creativiteit van de kunstenaar. [1] De Gheyn staat omstreeks 1600 beslist niet alleen in het weergeven van knoestige, oude bomen, ook Abraham Bloemaert (1564-1651) en Hendrick Goltzius houden zich hiermee bezig. [2] De boomstudies van De Gheyn lijken echter gedurfder; hij voelt zich aangetrokken tot de door weer en wind vormgegeven, grillige struktuur van de boom, welke hij dramatiseert. Judson ziet in deze tekeningen de voorlopers van de bomen van Jan Lievens (1607-1674) en Govert Flinck (1615-1660). [3] Zoals De Gheyn zijn studies van

1 Judson 1973 I, pp. 26, 27
2 Voor boomstudies van Hendrick Goltzius, cf. Reznicek 1961, Vol. I nos. 397, 402, 407 en 410; voor bomen door Abraham Bloemaert, b.v. Boon 1978, no. 68 en de prenten van Jacob Matham (1571-1631) naar voorbeelden van A. Bloemaert, b.v. Illustrated Bartsch, Vol. 4 nos. 63, 64, 75

3 Judson 1973 I, pp. 26, 27; cf. voor
boomstudies van Jan Lievens b.v. Bernt
1957, nos. 362, 363 en Govert Flinck b.v.
Bernt 1957, no. 233

koppen, figuren, dieren en planten in andere tekeningen opnieuw gebruikt, zijn ook de boomstudies in andere bladen terug te vinden. Bijvoorbeeld in de tekeningen *Voorbereidingen voor de heksensabbat* te Stuttgart (cat.no. 68) en *De Waarzegster* (cat.no. 63).

88 Studie van een grote beuk

Zwart krijt, pen en penseel en bruine inkt;
35 x 25,7 cm.
Geannoteerd op het verso: *Jacomo de Gheyn, nat' Leven getekent*
Bibl.: Van Regteren Altena 1983, Vol. II no. 989, Vol. III
pl. 230

Erven I.Q. van Regteren Altena, Amsterdam

De grote boom op de voorgrond is maar gedeeltelijk in blad en staat voor een landschap met bomen van verschillende soorten. Rechts, iets meer naar achteren, een vervallen stenen muurtje.
Van Regteren Altena wijst erop dat het handschrift op het verso hetzelfde is als dat op de verso's van de tekeningen *Onkruid zaaiende duivel* te Berlijn (VRA no. 50, fig. no. 13) en *Rotsen met mensen- en dierenkoppen* te Londen (VRA no. 531). Het zou volgens hem van ca 1700 dateren.

89 Kreupelhout, dat zich in de wind buigt

Pen en bruine inkt op grauw papier;
26,9 x 20,8 cm.
Geannoteerd op verso met potlood: *de Geyn*
Bibl.: Van Regteren Altena 1983, Vol. II no. 986, Vol. III
pl. 265

Rijksprentenkabinet (inv.no.20:72), Rijksmuseum,
Amsterdam

Boon wijst op overeenkomst met het kreupelhout, links op de voorgrond van de tekening *Landschap met overval* te München (VRA no. 959).[1]
Op grond van de datering 1603 op dit blad kan men veronderstellen dat de tekening te Amsterdam omstreeks dezelfde tijd is ontstaan.

1 Boon 1978, no. 237 (ill.)

90 Landschap met kanaal en molens

Pen en bruine inkt;
14,2 × 18,8 cm.
Gesigneerd en gedateerd l.o. met pen in bruine inkt: *IDG. in 1598*
Geannoteerd verso met pen in bruine inkt: *dom (?) hoefnagell…1602(05) (?)*
Bibl.: Van Regteren Altena 1983, Vol. I p. 60, Vol. II
no. 941, Vol. III pl. 62

Erven I.Q. van Regteren Altena, Amsterdam

Vanaf een hooggelegen punt, mogelijk een brug, kijkt men over een kanaal, dat, tot aan een stenen brug in het midden van het blad, het landschap loodrecht doorsnijdt. Links op de voorgrond staat, naast een vrij hoog stenen huis, een boerenkar onder een afdak. Rechts, op de andere oever, een zogenaamde torenmolen; iets verder naar achteren, links in het landschap, onderscheidt men een open standerdmolen.[1] Rechts in de vaart zeilt ons een vrachtschip tegemoet, gebruikmakend van de wind, die van links komend, zware wolken

boven het landschap voortstuwt. Links wordt een volle trekschuit door een ruiter op het jaagpad voortgetrokken. Op een weg, die het landschap dwars doorkruist, ziet men links en rechts van de brug een volbemande, door twee paarden getrokken wagen, waarin mogelijk soldaten worden vervoerd. Alhoewel het stadje op de achtergrond van de tekening en het kanaal niet zijn geïdentificeerd, krijgt men toch de indruk, dat een bestaand landschap, bijvoorbeeld de Vlietlanden bij Leiden, is uitgebeeld. Het is het vroegst bekende voorbeeld van De Gheyns belangstelling voor eigen land; hij loopt daarmee vooruit op de studies, die Hendrick Goltzius omstreeks 1603 in de omgeving van Haarlem tekende. [2] Er is enige overeenkomst in diepte-perspectief met de tekening *Gezicht vanaf een brug bij 'delfts ghouw'* van Hans Bol (1534-1593) te Londen. [3]

Bij De Gheyn werkt het diepte-perspectief, dat werd overgenomen uit het werk van Pieter Bruegel en zijn zoon Jan Brueghel (1568-1625), nog sterker, omdat de beide oevers van het kanaal, beginnen in de onderhoeken van het papier. [4]

Judson wijst op de verlaagde horizon, waarbij de lucht de helft van het papier beslaat, waardoor de realiteit vergroot wordt en land en lucht gelijkwaardig bijdragen in de opbouw van de sfeer in het blad. [5]

1 cf. voor molens: Bicker Caarten 1976; cf. stenen torenmolen te Hazerswoude uit 1592 (?), cf. Bicker Caarten 1977, p. 72, pl. 34
2 cf. de tekening *Hollands vergezicht* uit 1603 van Hendrick Goltzius te Parijs, cat.tent. Brussel 1968, no. 90, pl. 10; voor de tekening *Hollands panorama-landschap* uit 1603 van Goltzius te Rotterdam, zie cat.tent. Parijs 1974, no. 41, pl. 2
3 cf. Van Regteren Altena 1983, Vol. I ill. 48
4 zie voor dergelijke tekeningen naar Pieter Bruegel, o.a. door Jan Brueghel, cat.tent. Berlijn 1975, nos. 59-61
5 cf. Judson 1973 I, p. 23

91 Berglandschap met kapel

Pen en bruine inkt;
16,5 x 27,7 cm.
Bibl.: Van Regteren Altena, Vol. II no. 962a, Vol. III pl. 158a

Particuliere verzameling, Amsterdam

92 Landschap met een kasteel op hoge rotsen

Pen en bruine inkt, gedoubleerd;
16,7 x 27,4 cm.
Gesigneerd en gedateerd m.o. met pen in bruine inkt: *IDG. in. 1603*
Bibl.: Van Regteren Altena 1983, Vol. I p. 95, Vol. II no. 966, Vol. III pl. 235

Erven I.Q. van Regteren Altena, Amsterdam

Op de eerste tekening (cat.no.91) bevindt zich, ongeveer in het midden van het blad een kleine kapel aan de rand van een afgrond. Vanaf de voorgrond leidt een weg langs de kapel en gaat, via een stenen brug over een waterval, voorbij aan een aantal huizen aan de voet van hoge rotsen, die tot aan de bovenrand van het papier reiken. Rechts kijkt men in een, door bergen omgeven dal, met een bochtige rivier en enkele gebouwen.

Midden op de tweede tekening (cat.no.92) is een ommuurd kasteel gebouwd boven op een woeste rotsformatie. Een in de rotsen uitgehouwen trap leidt naar boven. Links rijdt een ruiter op een smal pad tussen de rotsen; rechts ziet men naast een ronde, stenen toren met aanbouw een vrij hoge brug over een rivier, die naar een breed, door bergen omgeven water op de achtergrond stroomt.

1 b.v. de reeks *Grote Berglandschappen*, gravures naar Pieter Bruegel de Oude, uitgegeven door Hieronymus Cock (ca 1510-1570), cf. Lebeer 1969, nos. 1-13
2 cf. met de tekening *Gezicht op een burcht* van Pieter Bruegel te Berlijn, cat.tent. Berlijn 1975, no. 79 (ill.) en de ets die De Gheyn naar deze tekening maakte, Hollstein, no. 338 (ill.)
3 Reznicek 1961, Vol. I no. 395, Vol. II pl. 244

In beide tekeningen zijn er elementen die veel voorkomen in 16e eeuwse berglandschappen. Een kasteel of een kapel op hoge rotsen, een slingerend bergpad, gecombineerd met een vergezicht over een, door bergen omgeven, rivierdal of een zee, ziet men vaak op 16e eeuwse tekeningen, waarin studies naar de natuur verwerkt worden tot fantasielandschappen. [1] De landschaptekeningen van De Gheyn verschillen echter sterk in de gebruikte techniek: in plaats van de zacht getinte, delicate lijnen bij Bruegel en diens omgeving, tekent hij in brede lijnen en met inkt die sterk contrasteert met de kleur van het papier. [2] De rotsformaties op de tekening uit de verzameling Van Regteren Altena, zijn opgebouwd uit sterk golvende en zwellende lijnen, die doen denken aan de lijnen op een tekening met een *Panorama-landschap* uit 1595 van Hendrick Goltzius te Dresden. [3] Alhoewel de beide tekeningen ongeveer even groot zijn, is het niet waarschijnlijk, dat zij in dezelfde tijd, dus in 1603, zijn ontstaan. Men is geneigd het *Berglandschap met kapel* (cat.no.91) later te dateren.

93 Hollands landschap met boerderij

Pen en bruine inkt over sporen van zwart krijt, doorgedrukt;
19,5 x 31,1 cm.
Gesigneerd en gedateerd m.o. met pen in bruine inkt:
IDGeyn. in 1603
Bibl.: cat.tent. Berlijn 1979/80, no. 56; Schatborn 1981,
no. 52 (ill.); Van Regteren Altena 1983, Vol. I pp. 62, 82, 93,
Vol. II no. 950, Vol. III pl. 249

Rijksprentenkabinet (inv.no. A 3973), Rijksmuseum,
Amsterdam

Rechts op de voorgrond is een melkmeisje in gesprek met een man, die tegen een wilg leunt. Naast hen melkt een man een koe, aan de rand van een rommelig boerenerf. Ook bij de nogal, vervallen boerderij, in het midden van het blad, is er bedrijvigheid. Opvallend zijn de twee grote duiventillen ter weerszijden van de boerderij. Links en rechts daarvan kijkt men over vlak land in de verte. Rechtsachter zijn de torens van een, waarschijnlijk aan de voet van duinen gelegen, stad zichtbaar.

Van Regteren Altena ziet overeenkomst tussen deze boerderij en die op de prent met het *Landschap met zigeuners* uit een reeks kleine landschappen. [1] Een dergelijke boerderij komt ook voor op de prent naar de tekening met het *Vreedsamich paer* te Amsterdam (VRA no.199). [2] Mielke ziet in de bouwvallige toestand van de boerderij, de bomen, de rommeligheid op het erf en het niet actief zijn van het melkmeisje aanduidingen voor een uitbeelding van het verdoen van tijd als diepere betekenis van de voorstelling. [3] Maar boerderijen in een dergelijke toestand komen wel meer voor op tekeningen uit die tijd en men kan zich afvragen of het melkmeisje niet gewoon wacht op een volle emmer, na het melken van de koe. [4]

Het is heel goed mogelijk, dat op de achtergrond duinen afgebeeld zijn, men treft deze ook aan op de tekening met *De boogschutter en het melkmeisje* te Cambridge, Mass., (cat.no.64). De staande man, rechts, komt links voor op de tekening met *Drie studies van een staande jongen* te Amsterdam (VRA no.30); Van Regteren Altena denkt dat De Gheyn hiervoor hetzelfde model gebruikte als voor het schilderij met *De witte hengst* uit 1603 te Amsterdam (VRA P.15). Schatborn wijst erop, dat de man dezelfde kleren draagt als de slapende man links op de tekening met de *Onkruid zaaiende duivel*, eveneens uit 1603, te Berlijn (VRA no. 50, fig.no. 13).

Naar de tekening met een *Hollands landschap met boerderij* bestaat, in spiegelbeeld, een ets, die het voorbeeld grotendeels volgt, maar in enkele kleine details en in kunstzinnigheid duidelijk daarvan verschilt. Toch werd deze prent vroeger als een hoogtepunt beschouwd in de prentkunst van Jacques de Gheyn, maar het blad wordt nu niet meer aan hem toegeschreven. Van dezelfde hand is nog een ets bekend met een *Landschap met watermolen en eendenjager.* [6] Alhoewel de tekening met het *Hollandse landschap met boerderij*, gedeeltelijk is doorgedrukt, is het niet waarschijnlijk dat De Gheyn zélf een prent naar één van zijn tekeningen zoveel minder van kwaliteit zou doen zijn. In ets-techniek wijken de prenten ook af van de door De Gheyn gesigneerde ets uit 1598 naar de tekening *Gezicht op een burcht* van Pieter Bruegel de Oude te Berlijn. [7] De bekende exemplaren van de prent zijn meestal op nogal dik papier gedrukt, dat, volgens Boon, in die tijd in de Noordelijke Nederlanden niet bekend was. [8] Volgens Van Regteren Altena wordt de prent in 1803 voor het eerst, in een veilingcatalogus, vermeld. Hij vermoedt dat de prent eerst kort daarvoor is ontstaan.

1 cf. Hollstein no. 289 (ill.)
2 cf. Hollstein no. 97 (ill.)
3 cat.tent. Berlijn 1979/80, no. 56
4 zie b.v. de vervallen boerderij op een tekening van Abraham Bloemaert, cf. Bernt 1957, no. 71 (ill.); zie, betreffende het melkmeisje ook cat.no. 64
5 cf. Hollstein no. 293 (ill.)
6 Hollstein no. 294 (ill.)
7 zie voor de tekening van Bruegel, cat.tent. Berlijn 1975, no. 79 (ill.) en voor de prent van De Gheyn, Hollstein no. 338 (ill.)
8 cf. Boon 1978, no. 233 (ill.)

94 Duinlandschap

Pen en bruine inkt op grauw papier, de zijkanten afgesneden;
25,7 x 39,4 cm.
Bibl.: Van Regteren Altena 1983, Vol. I p. 93, Vol. II
no. 957, Vol. III pl. 428

National Gallery of Art (geschenk van Robert H. en Clarice
Smith; inv.no. 1979.76.2), Washington DC

Op een verhoging, midden op het blad, een wild uitgegroeide boomgroep. Links en rechts ervan leiden paden het landschap in. Links naar kale duinen, rechts leidt een pad langs bomen en een huisje (?). Onder de bomen links is een rieten hut gebouwd, waarin een zittende en een liggende figuur te onderscheiden zijn. Op de voorgrond, links, gereedschap en een kan.
Het blad is aan beide zijden afgesneden, waardoor de harmonie enigszins verbroken werd en er wat van de monumentaliteit van het landschap verloren ging. Niettemin vormt dit duinlandschap een belangrijke schakel in het werk van De Gheyn, omdat in de kale duinen, het kreupelhout en de lage horizon een, voor de beschouwer, volstrekt herkenbaar, Hollands landschap te zien is. Het blad moet waarschijnlijk iets later in De Gheyns oeuvre geplaatst worden dan de andere landschappen en kan gezien worden als een voorloper van een lange reeks duinlandschappen in de 17e eeuwse, Hollandse landschapskunst. [1]
Er is enige overeenkomst met het kreupelhout op de tekening te Amsterdam (cat.no.89); de in de hut liggende man komt overeen met de figuur middenonder op het *Studieblad met liggende figuren* te Boston (cat.no.52). Maar er is een groot verschil in realiteit tussen de slapende figuur in dit landschap en de slapende man links op de tekening met de *Onkruid zaaiende duivel* te Berlijn (VRA no.50, fig.no.13). Hoewel ook daar realistisch afgebeeld, draagt deze figuur bij tot de uitbeelding van een tekst uit de bijbel, terwijl in het blad te Washington de rust van werkers in het veld, zonder verdere betekenis, is uitgebeeld.

1 zie b.v. het schilderij *Duinen bij Den Haag* uit 1629 van Esaias van de Velde (1590-1630) te Amsterdam en het schilderij *In de duinen bij Haarlem* van Adriaan van Ostade (1610-1685) te Oosterbeek, cf. Gelder, van 1959, pls. 24, 25

95 Studieblad met landschap

Pen en bruine inkt op donkergrijs papier, dat in de
bovenhoeken is afgesneden; 19,3 x 31,5 cm.
Geannoteerd r.o.: *I. DE Geijn*
Tent.: Berlijn 1979/80, no.49 (ill.)
Bibl.: Van Regteren Altena 1983, Vol. I pp. 60, 101, Vol. II
no. 499, Vol. III pl. 216

Kupferstichkabinett (Inv.no.5390), Staatliche Museen
Preussischer Kulturbesitz, Berlijn

Meerdere studies zijn over het blad verspreid. Linksboven een groep bomen met schapen ervoor. Middenboven twee studies van een man met een stok. Daaronder leidt een landweg naar een dorp; links en rechts daarvan een studie van een vrouwekop. Linksonder bevindt zich een studie van planten, rechtsonder een groep monniken tussen rotsen. Daartussen zijn, rond een boomstronk, twee mannen en een vrouw met kind afgebeeld.
Van Regteren Altena vermoedt, dat eerst het dorpje werd getekend en de overige studies daarna werden toegevoegd. Mielke meent dat de toevallig aandoende schikking van de verschillende studies maar schijn is en hij denkt dat het studieblad toch heel bewust door de kunstenaar is gecomponeerd. De studies lijken naar de natuur gemaakt te zijn, maar voor een aantal bestaan voorbeelden: zo komt het bosgezicht, linksboven overeen met bomen op een clair-obscur houtsnede van Hendrick Goltzius, evenals de studies van de man met stok, die overeenkomen met een man op een andere clair-obscur houtsnede van Goltzius. [1] Judson wijst op de overeenkomst van de huizen met de bebouwing aan de voet van de rotsen op de tekening van De Gheyn te Londen (VRA no.1045) naar een schilderij van Joachim Patinier (ca 1480-1524); mogelijk is er ook overeenkomst met de huizen op de prenten van de Meester van de kleine landschappen. [2] De studies van de vrouwekop hebben misschien een relatie met de vrouwen op tekeningen te Amsterdam (VRA no.493) en Parijs (VRA no.528).

1 cf. Hollstein, Goltzius, nos. 379, 380 (ill.)
2 zie b.v.: cat.tent. Amsterdam 1983, nos. 1, 14 (ill.)

96 Jonge man, zittend in een landschap

Pen en bruine inkt, gedoubleerd;
15,5 x 20,2 cm.
Bibl.: Van Regteren Altena 1983, Vol. I p. 95, Vol. II
no. 945, Vol. III pl. 363

Kupferstichkabinett (inv.no.5204) Staatliche Museen
Preussischer Kulturbesitz, Berlijn

Een jonge man zit, in peinzende houding, voor een typisch Hollands landschap, met wilgen en een omgeploegde akker. Hij heeft zijn mantel half omgeslagen, waardoor wambuis en wijde pofbroek zichtbaar zijn, en draagt leren schoenen en een hoed. Door de rijen wilgen en andere bomen, die de akker achter de man links en rechts begrenzen en de voren in het geploegde land, wordt het oog in de diepte van het landschap geleid, naar het boerendorp op de achtergrond, waarboven een slanke kerktoren. Op het land, achter de wilgen links, wordt gewerkt.

Door de opbouw in lijnen, die naar achteren steeds fijner en lichter worden, is een sfeervol landschap ontstaan. Het is voorjaar: de bladeren komen aan de bomen, de akkers worden bewerkt en de hooiberg op de achtergrond raakt leeg.

Van Regteren Altena meent, dat ook de leeftijd van de jonge man bij het in de tekening afgebeelde jaargetijde betrokken moet worden, waardoor het landschap een poëtische of allegorische betekenis krijgt. Hij denkt bovendien, dat De Gheyn hier zijn zoon Jacques heeft afgebeeld en dateert de tekening, op grond van de leeftijd van de jongen, omstreeks 1610. Judson meent dat de tekening omstreeks 1602/03 is ontstaan. [1] Beiden zien in de tekening een studie naar de werkelijkheid, waarbij de figuur niet aan het landschap is toegevoegd, maar er één geheel mee vormt. Van Regteren Altena meent dat op de achtergrond het dorp Voorschoten is afgebeeld. De Gheyn, of de familie van zijn vrouw, bezaten waarschijnlijk grond te Voorschoten en twee ooms van zijn vrouw, Jacob Stalpaert en later Rutger van Ylem bewoonden het huis *Roosenburg* bij Voorschoten, waarvan zich mogelijk een tekening door De Gheyn te Wenen (VRA no.948) bevindt. [2] Van Regteren Altena baseert de identificatie van het dorp op de kerktoren, maar deze komt niet overeen met de vorm die de toren van de Voorschotense dorpskerk in die tijd had. [3] Wel komt de kerktoren op de tekening enigszins overeen met de toren op de ets met een *Gezicht op Voorschoote* van A. Rademaker (1675-1735), waarin echter de toren en de dorpssituatie volstrekt niet overeenkomen met de werkelijke situatie in die tijd. [4]

1 cf. Judson 1973 I
2 cf. Van Regteren Altena 1983, Vol.I, pp. 131, 132
3 cf. een tekening van *De toren en de ruïne van de kerk te Voorschoten* door een anoniem 17e eeuws Nederlands kunstenaar, Gemeentelijke Archiefdienst, Leiden
4 Part.verz., Voorschoten; een foto van deze ets is aanwezig in het gemeentearchief, Voorschoten

97 Berglandschap met een roofoverval

Pen en penseel en bruine inkt
17,9 x 23,8 cm.
Gesigneerd en gedateerd r.o. met pen in bruine inkt: *IDGeyn fe.Anno. 1609*
Bibl.: Van Regteren Altena 1983, Vol. II no. 961, Vol. III pl. 364

Victoria and Albert Museum (inv.no. Dyce 504), Londen

Een glooiend berglandschap, omringd door water, waarop men een zeilend schip en een aantal schepen voor anker ziet liggen. Tussen de bergen onderscheidt men bossen, kerktorens en een kasteel. Aan de hemel formeren zich dreigende wolkenformaties.

De voorgrond is donkerder weergegeven, links houdt op een verhoging een soldaat de wacht, hij is gewapend met een lans en een geweer. Op het pad rechts verdelen twee mannen de buit, die zij hebben geroofd van de ontklede figuur, die rechts van hen ligt. Zij hebben, gezien het geweer links, kennelijk zojuist een soldaat gedood.

Dit berglandschap is één van de laatst bekende landschappen van De Gheyn, waarbij de figuren niet als staffage aan het landschap zijn toegevoegd, maar op gelijkwaardige wijze bijdragen tot de dramatische sfeer, die wordt benadrukt door de wolkenlucht. [1]

1 In de wijze van opbouw van het landschap, waarbij – om het effect van diepte te versterken – de voorgrond in donkerder toon wordt uitgevoerd, is er enige overeenkomst met tekeningen van Paulus Bril (1554-1626), b.v. diens *Berglandschap met rivier* te Brussel, cf. cat.tent. Berlijn 1975, no.21 (ill.)

Judson wijst op de versmelting van fantasie en realiteit in dit landschap, dat uit imaginaire of, uit andermans werk, ontleende elementen is opgebouwd, gecombineerd met studies naar de natuur, zoals bijvoorbeeld de bomen, de kerktorens en de menselijke figuren.

Een soortgelijke gebeurtenis speelt zich af op de tekening *Landschap met een rover* uit 1603 te München (VRA no.959), hoewel daar in een minder imaginair landschap geplaatst. Van Regteren Altena wijst op de overeenkomst tussen de naakte, liggende man en de figuur rechts op de tekening met *Twee studies van een naakte man* te Gdansk (VRA no.797) en tussen de geknielde man, links, en de figuur links op de tekening met *Twee geknielde mannen* te Amsterdam (VRA no.549).

98 Wijd berglandschap

Pen en bruine inkt over sporen van zwart krijt;
29,2 x 38,9 cm.
Tent.: Berlijn 1975, no. 163 (ill.); Parijs 1979, no. 44 (ill.)
Bibl.: Van Regteren Altena 1983, Vol. I pp. IX, 95, Vol. II no. 1049, Vol. III pl. 199

The Pierpont Morgan Library (Geschenk van de Fellows, inv.no. 1967.12), New York

Vanaf een zeer hoog gelegen punt kijkt men uit over een weids berglandschap. Links op de achtergrond ziet men hoge bergtoppen, terwijl men rechts over een dal uitkijkt. Over het landschap verspreid onderscheidt men op rotsplateau's en tussen de rotsen: stadjes, kerken, kloosters en boerderijen. Een ommuurde stad, bovenop een bergtop, links in het midden, is gedetailleerder weergegeven. De toon van de gebruikte inkt wordt naar achteren toe steeds lichter. De begroeide rotsen op de voorgrond zijn in de donkerste toon en zeer gedetailleerd getekend.

Alhoewel dit imposante blad al in 1912 door Dodgson aan De Gheyn werd toegeschreven, wijkt het door de keuze van het uitgebeelde landschap en de fijnlijnige tekenstijl nogal af van het overige tekenwerk van de kunstenaar, waardoor de juistheid van de toeschrijving aan De Gheyn steeds weer ter discussie wordt gesteld. [1] De tekening houdt duidelijk verband met een blad, met hetzelfde landschap, te Stockholm, dat de annotatie *De Gheyn* draagt. [2] Er zijn echter verschillen in uitvoering en over het algemeen vindt men de kwaliteit van deze tekening iets minder dan van het blad te New York. Beide bladen worden in verband gebracht met tekeningen van Jan van Stinemolen (ca 1518-na 1582?), met name de tekening met het *Gezicht op Ponza* te Edinburgh en de tekening met een *Gezicht op Napels* te Wenen. [3] Beide bladen verschillen echter in stijl en uitvoering met het tekenwerk van Van Stinemolen; over het algemeen denkt men thans, dat beide náár een tekening van Jan van Stinemolen zijn ontstaan. Men neemt dan aan dat de tekening in Stockholm door Goltzius is gemaakt, het blad te New York door De Gheyn. [4]

Van Regteren Altena echter vindt het blad te Stockholm dichter bij de tekeningen van Van Stinemolen staan en denkt dat de tekening in New York door De Gheyn naar dit voorbeeld is gemaakt. Duidelijke overeenkomst met de tekenstijl van De Gheyn is er volgens hem in de tekening te New York in de weergave van de begroeide rotsen op de voorgrond, waarin hij overeenkomst ziet met een tekening in Parijs (VRA no.1004).

Voor de toeschrijving van het Stockholmse blad aan Jan van Stinemolen pleit volgens hem de ouderdom van het papier, dat volgens het watermerk in Frankrijk en vóór ca 1570 moet zijn ontstaan. De annotatie *De Gheyn* op het blad in Stockholm zou er of op duiden, dat dit blad in het bezit van De Gheyn is geweest of het handschrift zijn van P.J. Mariëtte, bij het beschrijven van de tekeningen in de verzameling van Pierre Crozat. [5]

Van Regteren Altena vond in de catalogus van de veiling van de verzameling van K. Kool (febr.1702 te Amsterdam) een *Gezicht op Napels* door Jacques de Gheyn vermeld en acht het derhalve mogelijk dat De Gheyn ook de tekening met het *Gezicht op Napels* van Jan van Stinemolen in zijn bezit had. Stampfle meent dat het stadje La Civita bij Bagnoregio is afgebeeld. [6] Van Regteren Altena denkt, alhoewel de tekening niet volstrekt overeenkomt met de realiteit, aan het landschap rond Riardo.

1 Dodgson 1912, pp.30-35 (ill.)
2 cat.tent. New York, 1969, no. 47 (ill.)
3 Van Regteren Altena 1932, pls. 1, 2a-b
4 cf. cat.tent. Stockholm 1953, no. 24 (ill.); cat.tent. New York, 1969, no. 47 (ill.); cat.tent. Berlijn 1975, no. 163 (ill.) en cat.tent. Parijs 1979, no. 44 (ill.)
5 zie voor P.J. Mariëtte en P. Crozat: Lugt nos. 1855, 2951, 2952
6 cf. cat.tent. Parijs 1979, no.44 (ill.)

Van Mander stelt in *Den Grondt der Edel vry Schilder-const* de berglandschappen van Pieter Bruegel de Oude ten voorbeeld aan jonge kunstenaars. [1] Hij bedoelt hier waarschijnlijk de reeks gravures met berglandschappen, die door Hieronymus Cock werd uitgegeven, naar getekende voorbeelden van Bruegel. [2] Deze prenten kregen grote bekendheid en ondervonden veel navolging.

Volgens Stechow gaan in de ontwikkeling van de landschapkunst rond 1600, de prent- en tekenkunst voor op de schilderkunst. [3] In de Noordelijke Nederlanden werd omstreeks 1570 weinig aan landschapskunst gedaan, maar dit veranderde, mogelijk onder invloed van het ontstaan van de Republiek der Verenigde Nederlanden, maar vooral door de komst van Zuidnederlandse kunstenaars als Hans Bol, Gillis van Coninxloo, Roelandt Savery en David Vinckboons, die allen rond 1600 aktief waren in Amsterdam. [4]

De Vlaams-maniëristische fantasielandschappen van deze kunstenaars, die, naast door het werk van Pieter Bruegel, ook beïnvloed waren door in Rome werkende Zuidnederlandse kunstenaars zoals bijvoorbeeld Paulus Bril (1554-1626), hadden tot diep in de 17e eeuw grote invoed op de Hollandse landschapskunst. [5] Daarnaast ontwikkelde zich aan het begin van de 17e eeuw, met name te Haarlem, de realistische landschapsstijl van kunstenaars als: Hercules Seghers, Willem Buytewech, Esaias en Jan van de Velde.

Voor de ontwikkeling van de realistische landschapskunst waren twee, voornamelijk uit etsen bestaande, reeksen van landschappen met gezichten op dorpen en boerenhuizen van belang, welke in 1559 en 1561 door H. Cock werden uitgegeven. [6]

Oorspronkelijk werd Pieter Bruegel als ontwerper van deze reeksen beschouwd, tegenwoordig wordt de anonieme kunstenaar meestal aangeduid als *Meester der kleine landschappen* en worden de prenten wel toegeschreven aan Joos van Liere (voor 1546-1583). [7] Ook deze prenten maakten diepe indruk, wat onder andere blijkt uit het feit dat zij in 1601 werden herdrukt; in 1612 gaf Claes Jzn Visscher (1587-1652) een aantal, door hemzelf gegraveerde, copieën uit. [8] In het werk van Jacques de Gheyn vindt men invloeden van beide stromingen terug. De invloed van Bruegel en zijn navolgers – met name Gillis van Coninxloo - bijvoorbeeld in de tekeningen *Landschap met een kasteel op hoge rotsen* te Amsterdam en het *Wijd berglandschap* te New York (cat.nos. 92, 98).

Er is overeenkomst tussen het dorpsgezicht op het *Studieblad met landschap* te Berlijn (cat.no.95) en de dorpsgezichten van de Meester van de kleine landschappen. Middels omstreeks 1595 ontstane, berglandschappen van Hendrick Goltzius, werd De Gheyn ook beïnvloed door de brede, vloeiende lijnen in landschapstekeningen van Venetiaanse kunstenaars, zoals bijvoorbeeld Domenico Campagnola (1500-1564). [9]

Toch onderscheidt De Gheyn zich van andere landschapskunstenaars door een geheel eigen tekenstijl, waarbij donkere en brede penlijnen contrasteren met de kleur van het papier. In de manier van uitbeelden van het landschap weerspiegelt zich bij De Gheyn de gehele ontwikkeling van de Noordnederlandse landschapskunst van rond 1600. Eerst de 16e eeuwse traditie volgend, worden kleine figuurtjes aan een fantasie-landschap toegevoegd, zoals bijvoorbeeld in de tekening *De verzoeking van Christus in de woestijn* in de Veste Coburg (VRA no.47). Later worden de figuren groter, zoals bijvoorbeeld in de tekening met de *Onkruid zaaiende duivel* te Berlijn (VRA no.50, fig. no. 13), waarin zij echter nog steeds een verklarende functie hebben. Tenslotte zijn er de tekeningen, waarin naast een volstrekt herkenbaar Hollands landschap ook de figuren op realistische wijze in het landschap zijn opgenomen, bijvoorbeeld in de tekening met het *Duinlandschap* te Washington (cat.no.94). Hiermee is De Gheyn een voorloper van grote 17e eeuwse, Hollandse landschapschilders, zoals Jan van Goyen (1596-1656) en Jacob van Ruisdael (1628/29-1682). [10] De Gheyn geeft zelf een soort overzicht van zijn kunnen in de prentenreeks met kleine landschappen, waarvan slechts één ontwerptekening bewaard is gebleven (VRA no.972). [11]

1 Van Mander 1604, Grondt, fol. 35a en 36b
2 Lebeer 1969, nos. 1-13 (ill.)
3 Stechow 1966, p.15
4 cf. cat.tent. Parijs 1981, pp. 5-8
5 zie b.v. tekeningen van Paulus Bril: cat.tent. Londen 1972, nos. 8-10 (ill.)
6 cf. Bol 1969, pp. 105, 123, 135
7 cf. cat.tent. Berlijn 1975, pp. 139-144 (ill.), Haverkamp Begemann 1979, pp. 17-28; Schatborn 1983, p. 4 (ill.)
8 cf. cat.tent. Berlijn 1975, pp. 139, 140
9 zie voor berglandschappen door Goltzius te Haarlem en Besançon: cat.tent. Rotterdam 1958, nos. 85, 87 (ill.) en voor tekeningen van Domenico Campagnola, Byam Shaw 1983, I, nos. 232-235, II pls. 265-268
10 b.v. het schilderij *De eiken* van J. van Goyen te Amsterdam, cf. Stechow 1966, pl. 60 en *Het korenveld* van J. van Ruisdael te Rotterdam, cf. Rotterdam 1972, p. 74 (ill.)
11 cf. Hollstein, nos. 287-292 (ill.)

99 Ontwerp voor een 'Grotto' met fontein

Pen en bruine inkt, grijs gewassen over sporen van zwart krijt;
18,1 x 30,2 cm.
Tent.: Parijs 1979, no.45 (ill.)
Bibl.: Van Regteren Altena L983, Vol.I pp.66, 139, 141, Vol.II no.162, Vol.III pl.439

The Pierpont Morgan Library (geschenk van Walter C. Baker, inv.no.1954.3), New vork

100 Uitgewerkt ontwerp voor een 'Grotto' met fontein

Pen en bruine inkt, geaquarelleerd op 4 aanééngezette stukken papier; 22,8 x 74,2 cm.
Geannoteerd op verso in rood krijt: *14 ducatons*
Bibl.: Van Regteren Altena 1983, Vol.I pp.66, 139, 141, Vol.II no.163, Vol.III pls.440, 441

Department of Prints and Drawings (inv.no.5236.54), The Trustees of the British Museum, Londen

In het midden van de tekening te New vork (cat.no.99) zit een baardige, vrijwel naakte man, wijdbeens op de kop van een monster. Waterstralen spuiten onder andere uit de ogen en neusgaten van dit monster, waarvan alleen de bovenkaak van de wijdgeopende bek is getekend, in een bassin, dat langs de onderrand schematisch is weergegeven. De centrale figuur, die gedeeltelijk omgeven is door een schelpachtig omhulsel, laat de armen rusten op twee schelpen, die met de openingen naar voren liggen. De man lijkt in de wijdgeopende bek te zitten van een grotere, monsterachtige kop. De ogen van deze kop worden gevormd door twee openingen in de rotsen ter weerszijden van de man, waarin zowel links als rechts het naakte bovenlichaam van een vrouw zichtbaar is, die, naar het lijkt in vertwijfeling, beide handen naar het hoofd brengt. De neusgaten van het monster worden gevormd door de gekrulde staarten van twee fantasie-dieren middenboven. Misschien kan men nog een kop onderscheiden, wanneer men de staarten van dezelfde dieren nu als ogen van deze derde kop beschouwt.
Verspreid over de, spaarzaam begroeide rotsen zijn, naast fantasiedieren en -schelpen, onder andere ook dolfijnachtigen, slakken, vogels, een slang en een kikvors te onderscheiden.

In de meer uitgewerkte tekening te Londen (cat.no.100) is het ontwerp ter weerszijden van de middengroep, die ook hier gevormd wordt door de gebaarde, wijdbeens op een monsterachtige kop zittende vrijwel naakte man, zeer in de breedte uitgebreid. De armen van de man rusten nu op twee, voorover liggende vazen, met geornamenteerde bovenranden. De zetel van de man wordt gevormd door een holte in de centrale rotsformatie, welke bekroond wordt door een wereldbol en die bedekt is, zoals over het gehele blad, met schelpen, koralen en mossen. Naast fabeldieren onderscheidt men hier rond de centrale figuur ondere andere: otters, slangen, hagedis- en schorpioenachtigen. De voorstelling in het midden wordt omgeven door een, uit rotsen gevormde boog, waarlangs halfmens- en halfdierachtigen kruipen of liggen. Ter weerszijden van het hoogste punt een uil, links een lichte en rechts een donkere. Meer naar beneden, op úitstekende rotspunten, links een kraaiende haan en rechts een fabeldier, met hanekop en -lijf, vleermuisachtige vleugels en een slangestaart; nog iets lager, links een licht gekleurde bok, rechts een donkere. In de openingen in de rotsen, die de compositie aan de zijkanten afsluiten, ziet men dezelfde vrouwefiguur, als op de tekening te New York (cat.no.99), nu echter gedraaid, waardoor zij naar het midden kijken.
Meer naar voren bevinden zich, ter weerszijden, enkele opvallende koraalvormen en een dolfijnachtige. Over de gehele breedte ziet men een, onregelmatig gevormde en met schelpen beklede, rand, naar alle waarschijnlijkheid de achterwand van een bassin, waarin het stromende water – dat in de voorstelling soms met fijne penlijnen is aangegeven – werd opgevangen.

De tekening te New York werd in 1965 door Stampfle gepubliceerd; het blad in Londen werd daarna door Rowlands op naam van De Gheyn gesteld.[1] Beide tekeningen zijn ontwerpen voor een wand-fontein van een grot in de tuin, welke in opdracht van prins Maurits aan het begin van de jaren '20 van de 17e eeuw door De Gheyn werd ontworpen en uitgevoerd op Het Buitenhof, naast de stadhouderlijke residentie Het Binnenhof te Den Haag.[2]
De 'Grotto' werd waarschijnlijk eerst na de dood van prins Maurits in 1625, onder diens opvolger prins Frederik Hendrik door De Gheyn uitgevoerd en na diens dood in 1629 door zijn zoon voltooid. Mogelijk is dit de reden, dat geen afbeelding van de grot, naast die van de tuin, werd opgenomen in een publicatie uit 1623 van Hendrick Hondius.[3] De fontein was

waarschijnlijk aangebracht in de achterwand van een galerij met dorische zuilen en de Italiaanse traditie volgend, in gips en mortel – grotendeels in dieprelïef met enig vrijstaand stucwerk – uitgevoerd en versierd met echte schelpen, koraal, beschilderingen en goud. Het is niet duidelijk of de voorstelling een specifieke betekenis had, men is geneigd in de middenfiguur de uitbeelding van *Neptunus* te zien, alhoewel deze ook door landdieren is omringd en de vazen op het blad te Londen behoren tot de gebruikelijke attributen der riviergoden. De Gheyn had zich al eerder met Neptunus-uitbeeldingen bezig gehouden; Van Regteren Altena noemt het schilderij *Neptunus en Amphitrite* (1604/10) te Keulen (VRA no.P 5) en de tekening met *Neptunus* uit 1610 te Oxford (VRA no.P 121). [4] Hij acht het mogelijk, dat De Gheyn geïnspireerd werd door de natuurobservatie die spreekt uit de gedichten over schelpen van Philibert van Borsselen. [5] Dit echter werd gecombineerd met griezel- en fantasiegestalten, die overeenkomst vertonen met gedrochten in De Gheyns 'Heksenbladen' uit het eerste decennium van de 17e eeuw (b.v. cat.nos.67-73). Er is enige overeenkomst tussen de door rook gevormde boog in de tekening met de *Voorbereidingen voor de heksensabbat* te Stuttgart (cat.no.68) en de boog uit de rotsen op de ontwerptekening te Londen (cat.no.100). Contrasten in licht en donker tussen de linker- en rechterzijde van het blad in Londen, zoals bijvoorbeeld: een lichte en een donkere uil, zich op een lager plan herhalend in de lichte en de donkere bok, de haan links en het fabeldier rechts en de vleermuis rechtsboven, doen vermoeden dat hiermee de Dag en de Nacht worden aangegeven.

De Gheyn grijpt voor zijn ontwerp van de wandfontein terug naar het Laat-maniërisme en vond een voorbeeld voor de op een monster zittende man in een uitgave uit 1557 door H. Cock te Antwerpen met gravures naar Cornelis Floris (1514-1575). [6]

Vormen de ontwerptekeningen en met name het blad te Londen, qua thema en uitvoering, absolute hoogtepunten in het tekenwerk van De Gheyn, de grot van De Gheyn was ook de meest uitgebreide en fantastische in de reeks grotten, die de Oranje's daarna bij hun lustverblijven lieten aanleggen. [7] Door het ontwerpen en aanleggen van de tuin en de grot voegde De Gheyn aan het eind van zijn leven ook de Architectuur aan zijn veelzijdig oeuvre toe.

1 Stampfle 1965, pp.381, 382, pl.27
2 Haak 1948, p.38 en Huygens 1946, pp.70, 71
3 H. Hondius, *Grondige Onderrichtinge in de Optica ofte Perspective Konste*, Den Haag 1623, cf. Van Regteren Altena 1983, Vol.I ill.106; na 1668 wordt de grot niet meer in beschrijvingen van de stad vermeld, de tuin is in de loop van de 18e eeuw verdwenen.
4 Jacques de Gheyn III werd mogelijk hierdoor geïnspireerd voor zijn gravure met een *Op een schelp blazende Triton*, cf. Van Regteren Altena 1983, Vol.I ill.107
5 Ph. van Borsselen, *Strande oft Gedichte van Schelpen, Kinckhornen, ende andere wonderlicke zee-schepselen...*, Haarlem 1611
6 Corn.Floris, *Veelderleij niewe inventien...*, uitg. H. Cock, Antwerpen 1557; cf. Stampfle 1965, p.383, ill.1
7 Van Regteren Altena 1970, pp.33-44

In afkortingen aangehaalde bibliografie

Ackley 1981 C.S. Ackley, *Printmaking in the Age of Rembrandt*, Boston, 1981

Adèr 1978 R. Adèr, 'De boogschutter en het meisje', *Boymans Bijdragen. Opstellen ...voor J.C. Ebbinge Wubben*, Rotterdam, 1978, p.59-64

Alpers 1983 S. Alpers, *The Art of Describing*, Chicago, 1983

Baldass 1925 L. Baldass, 'Sittenbild und Stilleben im Rahmen des Niederländischen Romanismus', *Jahrbuch der Kunsthistorischen Sammlungen in Wien*, 36, 1923-25, p.15-46

Bartsch A. Bartsch, *Le peintre graveur*, Vienna, 1808

Bauch 1960 K. Bauch, *Der frühe Rembrandt und seine Zeit...*, Berlin, 1960

Behling 1967 L. Behling, *Die Pflanzen in der mittelalterlichen Tafelmalerei*, Köln, Graz, 1967

Benesch 1973 O. Benesch, *The Drawings of Rembrandt*, 6 vols., London, New York, 1973

Bergström 1956 I. Bergström, *Dutch Still-life Painting in the seventeenth Century*, London, New York, 1956.

Bergström 1970 I I. Bergström, 'De Gheyn as a Vanitas Painter', *Oud Holland*, 85, 1970, pp.143ff.

Bergström 1970 II I. Bergström, 'Notes on the Bounderies of Vanitas Significance', cat.tent. Leiden, 1970, Stedelijk Museum 'De Lakenhal', *IJdelheid der IJdelheden...*, (pp.4-6)

Bergström 1973 I. Bergström, 'Flower-pieces of radial Composition in European 16th and 17th century Art', *Album Amicorum J.G. van Gelder*, The Hague, 1973, p.22-26

Bergström 1985 I. Bergström, 'On Georg Hoefnagel's Manner of working ...', *Netherlandish Mannerism...*, Stockholm, 1985, pp.177ff.

Bernt 1957 W. Bernt, *Die niederländischen Zeichner des 17. Jahrhunderts*, 2 vols., München, 1957

Bicker Caarten 1976 A. Bicker Caarten, *Molenspiegel...*, Zaltbommel, 1976

Bicker Caarten 1977 A. Bicker Caarten, *Met de kuierstok langs de molens...*, Zaltbommel, 1977

Bidez 1973 J. Bidez, *La Biographie d'Empedocle*, Hildesheim, New York, 1973

Blankert 1967 A. Blankert, 'Heraclitus en Democritus', *Nederlands Kunsthistorisch Jaarboek*, 18, 1967 pp.31 ff.

Bogaart etc. 1980 N. Bogaart, P. van Eeuwijk, J. Rogier, *Zigeuners, de overleving van een reizend volk*, Amsterdam, Brussel, 1980

Bolten 1967 J. Bolten, *Dutch Drawings from the Collection of Dr. C.Hofstede de Groot*, Utrecht, 1967

Bol 1963 L.J. Bol, *De bekoring van het kleine*, Amsterdam, 1963

Bol 1969 L.J. Bol, *Holländische Maler des 17. Jahrhunderts nahe den grossen Meistern, Landschaften und Stilleben*, Braunschweig, 1969

Bol 1981 L.J. Bol,'Goede onbekenden – XI – Schilders van het vroege Nederlandse bloemstuk met klein gedierte als bijwerk (vervolg) – Jacques de Gheyn II als schilder en tekenaar van bloemen en kleine dieren', *Tableau*, 4, no.2, 1981, p.209-212

Boon 1978 K.G. Boon, *Netherlandish Drawings of the Fifteenth and Sixteenth Centuries. Catalogue of the Dutch and Flemish Drawings in the Rijksmuseum (Amsterdam)*, 2 vols., The Hague, 1978

Bredius 1915 A. Bredius, 'Rembrandtiana', *Oud Holland*, 1915, p.126

Briels 1974 J.G.C.A. Briels, *Zuidnederlandse boekdrukkers en boekverkopers in de Republiek der Verenigde Nederlanden omstreeks 1570-1630*, Nieuwkoop, 1974

Brown 1984 Chr. Brown, '...*Niet Ledigs of Ydels*...', Amsterdam, 1984

Bruyn 1951 J. Bruyn, 'David Bailly...', *Oud Holland*, 66, 1951, pp.148-164

Buchelius, Diarium cf. Van Buchell

Byam Shaw 1930 J. Byam Shaw, 'Jacob de Gheyn (1565-1629)', *Old Master Drawings*, 5, 1930/31, pp.56, 57, pls 37, 38

Byam Shaw 1983 J. Byam Shaw, *The Italian Drawings of the Frits Lugt Collection*, 3 vols., Paris 1983

Dodgson 1912 C. Dodgson, 'Staynemer: an unknown landscape-artist', *The Burlington Magazine*, 20, 1912, pp.30-35 (ill.)

Dresen-Coenders 1983 L. Dresen-Coenders, *Het verbond van heks en duivel* ..., Baarn, 1983

Emmens 1973 J.A. Emmens, ''Eins aber ist nötig', Zu Inhalt und Bedeutung von Markt- und Küchenstücke des 16.Jahrhunderts', *Album Amicorum J.G. van Gelder*, The Hague, 1973, p.93-101

Eyffinger 1979 A. Eyffinger, 'Zin en beeld', *Oud Holland*, 93, 1979, pp.251ff.

Gelder, van 1957 H.E. van Gelder, *Iconografie van Constantijn Huygens en de zijnen*, Den Haag, 1957

Gelder, van 1959 H.E. van Gelder, *Holland by Dutch artists*..., Amsterdam, 1959

Gelder, van 1978 J.G. van Gelder, 'Caspar Netcher's portret van Abraham van Lennep uit 1672', *Jaarboekje Amstelodamum*, 70, 1978, pp.227-238

Grez, de 1913 *Inventaire des Dessins et Aquarelles donnés à l'Etat Belge par Madame la douairière de Grez*, (Musées Royaux des Beaux-Arts de la Belgique), Bruxelles, 1913

Haak 1984 B. Haak, *Hollandse schilders in de Gouden Eeuw*, Amsterdam 1984

Haverkamp Begemann 1979 E. Haverkamp Begemann, 'Joos van Liere', *Pieter Bruegel und seine Welt*, Berlin, 1979, p.17-28

Haverkamp Begemann, Logan 1970 E. Haverkamp Begemann, A.-M. Logan, *European Drawings and Watercolors in the Yale University Art Gallery 1500-1900*, 2 vols., New Haven, London, 1970

Heezen-Stoll 1979 B.A. Heezen-Stoll, 'Een vanitasstilleven van Jacques de Gheyn uit 1621...', *Oud Holland*, 93, 1979, pp.217 ff.

Henkel, Schöne 1976 A. Henkel, A. Schöne, *Emblemata*..., Stuttgart, 1976

Hoenderdaal 1982 *Staat in de vrijheid. De geschiedenis van de remonstranten*, ed. G.J. Hoenderdaal, P.M. Lucca, Zutphen, 1982

Hoet 1752

G. Hoet, *Catalogus of naamlyst van schilderijen (...)*, dl.1, Den Haag, 1752

Hollstein

F.W.H. Hollstein, *Dutch and Flemish Etchings Engravings and Woodcuts ca. 1450-1700*, vols.I-..., Amsterdam, 1949-...

Hollstein (German)

F.W.H. Hollstein, *German Engravings, Etchings and Woodcuts ca.1400-1700.* vols.I-..., Amsterdam, 1954-...

Hopper-Boom 1976

F. Hopper-Boom, 'An early Flowerpiece by Jacob de Gheyn II', *Simiolus*, 1976, p.195-198

Huizinga 1977

J. Huizinga, *Holländische Kultur im siebzehnten Jahrhundert*, Frankfurt a/M., 1977

Hunger 1927

F.W.T. Hunger, *Charles de l'Escluse (Carolus Clusius) - Nederlandsch kruidkundige 1526-1609*, Den Haag, 1927

Huygens 1946

De jeugd van Constantijn Huygens door hemzelf beschreven, ed. A.H. Kan, Rotterdam, Antwerpen, 1946

Illustrated Bartsch

The Illustrated Bartsch, ed. W.L. Strauss, vols.1-..., New York, 1978-...

Jonge, de 1966

C.H. de Jonge, 'Een 17e eeuwse Hollandse tegelvloer in het kasteel Beauregard bij Blois', *Mededelingenblad Vrienden van de Nederlandse Ceramiek*, 43, 1966

Jongh, de 1982

E. de Jongh , 'The Interpretation of Still-life Paintings: Possibilities and Limits', Auckland, 1982, City Art Gallery, *Still-Life in the Age of Rembrandt*, Auckland, 1982, p.27-37

Judson 1959

J.R. Judson, *Gerrit van Honthorst, a Discussion of his Position in Dutch Art*, The Hague, 1959

Judson 1973 I

J.R. Judson, *The Drawings of Jacob de Gheyn II*, New York, 1973

Judson 1973 II

J.R. Judson, 'Rembrandt and Jacob de Gheyn II', *Album Amicorum J.G. van Gelder*, The Hague, 1973, pp.207-210

Keyes 1983

G.S. Keyes, 'New Observations on Jacques de Gheyn's 'The Excercise of Arms'', *The Print Collector's Newsletter*, 13, 1983, pp.211ff.

Kist 1971

Jacob de Gheyn Wapenhandelinghe. A Commentary by J.B. Kist (facs.ed.), Lochem, 1971

Lebeer 1969

L. Lebeer, *Catalogue raisonné des estampes de Bruegel l'Ancien*, Bruxelles, 1969

Lugt

F. Lugt, *Les Marques de collections de dessins & d'estampes*, Amsterdam, 1921, *Supplément*, La Haye, 1956

Lymant 1981

B. Lymant, 'Sic transit gloria mundi', *Wallraf-Richartz Jahrbuch*, 1981, pp.115 ff.

Meder 1932

J. Meder, *Dürer-Katalog - Ein Handbuch über Albrecht Dürers Stiche, Radierungen, Holzschnitte...*, Wien, 1932

Mesenzeva 1983

Ch. Mensenzeva, 'zum Problem: Dürer und die Antike, Albrecht Dürers Kupferstich 'Die Hexe', *Zeitschrift für Kunstgeschichte*, 46, 1983, pp.187-202

Miedema 1975

H. Miedema, 'Over het realisme in de Nederlandse schilderkunst van de zeventiende eeuw', *Oud Holland*, 89, 1975, p.2f.

Mules 1985

H. Bobritzky Mules, 'Dutch Drawings of the Seventeenth Century in The Metropolitan Museum of Art', *The Metropolitan Museum of Art Bulletin*, 42, 1985, no.4, pp.4 ff.

Okely 1983

J. Okely, *The Traveller-Gypsies*, Cambridge, New York, 1983

Orlers 1781 J.J. Orlers, *Beschrijvinge der Stad Leyden*, 3 vols., Leyden, 1781 (derde
 ongewijzigde druk van de uitgave uit 1641)

Prinz 1973 W. Prinz, 'The Four Philosophers by Rubens and the Pseudo-Seneca in
 Seventeenth Century Painting', *The Art Bulletin*, 55, 1973, pp.410-428

Réau 1958 L. Réau, *Iconographie de l'art chrétien*, Paris, 1958

Reznicek 1961 E.K.J. Reznicek, *Die Zeichnungen von Hendrick Goltzius*, 2 vols., Utrecht,
 1961

Richards, Davies 1979 O.W. Richards, R.G. Davies, *Imm's General Textbook of Entomology*, 2
 vols., London, 1979

Ripa Cesare Ripa, *Iconologia ...*, Padua, 1611 (Amsterdam, 1644)

Rosenberg 1954 J. Rosenberg, 'A Drawing by Jacques de Gheyn', *The Art Quarterly*, 17,
 1954, p.166-171

Schapelhouman 1979 M. Schapelhouman, *Tekeningen van Noord- en Zuidnederlandse
 kunstenaars geboren voor 1600. Oude tekeningen in het bezit van de
 Gemeentemusea te Amsterdam waaronder de collectie Fodor*, Amsterdam,
 1979

Schatborn 1981 P. Schatborn, *Figuurstudies. Nederlandse tekeningen uit de 17e eeuw*, Den
 Haag, 1981

Schatborn 1983 P. Schatborn, inleiding cat.tent. Amsterdam, 1983, Museum 'Het
 Rembrandthuis', *Landschappen van Rembrandt en zijn voorlopers*, pp.4-9

Segal 1982 S. Segal, inleiding cat.tent. Amsterdam, 1982, Kunsthandel P. de Boer, *A
 Flowery Past. A Survey of Dutch and Flemish Flower Painting from 1600
 until the Present*, Amsterdam, 1982

Segal 1984 S. Segal, 'Georg Flegel as a Flower Painter', *Tableau*, 7, no.3, 1984, pp.73-86

Stechow 1966 W. Stechow, *Dutch Landscape-painting of the Seventeenth Century*,
 London, 1966

Sterling 1952 Ch. Sterling, *La nature morte de l'Antiquité à nos jours*, Paris, 1952

Sievers 1908 J. Sievers, *Pieter Aertsen. Ein Beitrag zur Geschichte der Niederländischen
 Kunst im XVI. Jahrhundert*, Leipzig, 1908

Stampfle 1965 F. Stampfle, 'A Design for a Garden Grotto by Jacques de Gheyn II', *Master
 Drawings*, 3, 1965, pp.381-383

Strauss 1977 *Hendrik Goltzius 1558-1617. The Complete Engravings and Woodcuts* ed.
 W.L. Strauss, 2 vols., New York, 1977

Teirlinck 1930 I. Teirlinck, *Flora Diabolica - De plant in de demonologie*, Antwerpen,
 Amsterdam, 1930

Timmers 1947 J.J.M. Timmers, *Symboliek en iconographie der Christelijke kunst*,
 Roermond, Maaseik, 1947

Toussaint Raven 1972 J.E. Toussaint Raven, *Heksenvervolging*, Bussum, 1972

Van Buchell *Diarium van Arend van Buchell*, ed. G. Brom, L.A. van Langeraad,
 Amsterdam, 1907

Van Berge-Gerbaud 1981 M. van Berge-Gerbaud, inleiding cat. tent. Parijs, 1981, Institut
 Néerlandais, *Gravures de paysagistes hollandais du XVIIe siècle de la
 Fondation Custodia, Collection Frits Lugt*, pp.5-8

Van Mander 1604

C. van Mander, *Het Schilder-Boeck waer in Voor eerst de leerlustighe Iueght den grondt der edelvry Schilderconst in verscheyden deelen Wort voorghedraghen Daer nae indry deelen t'leven der vermaerde doorluchtighe Schilders des ouden, en nieuwen tyds Eyntlyck d'wtlegghinghe op den Metamorphoseon pub. Ouidij Nasonis Oock daerbeneffens wtbeeldinghe der figueren...*, Haerlem, 1604

Van Mander-Miedema 1973

C. van Mander, *Den grondt der edel vry schilder-const*, ed. H. Miedema, Utrecht, 1973

Van Regteren Altena 1932

I.Q. van Regteren Altena, 'Vergeten namen III: Staynemer of Stinemolen', *Oud-Holland*, 49, 1932, pp.91-96

Van Regteren Altena 1935

I.Q. van Regteren Altena, *Jacques de Gheyn - An Introduction to the Study of his Drawings*, diss. Amsterdam, 1935

Van Regteren Altena 1936

Idem, Amsterdam, 1936(handelseditie)

Van Regteren Altena 1970

J.Q. van Regteren Altena, 'Grotten in de tuinen der Oranjes', *Oud Holland*, 85, 1970, pp.33-44

Van Regteren Altena 1973

I.Q. van Regteren Altena, 'Een drieluik van Jacques de Gheyn', *Album Amicorum J.G. van Gelder*, The Hague, 1973, pp.253ff.

Van Regteren Altena 1983

I.Q. van Regteren Altena, *Jacques De Gheyn. Three Generations*, 3 vols., The Hague, Boston, London, 1983

VRA

Idem, vol.II, Catalogues

Vaux de Foletier, de 1966

F. de Vaux de Foletier, 'Iconographie des 'Egyptiens', précisions sur le costume ancien des Tsiganes', *Gazette des Beaux-Arts*, 6e période, 68, 1966, p.165-172

Verhoef 1985

C.E.H.J. Verhoef, *Philips van Marnix Heer van Sint Aldegonde*, Weesp, 1985

Von Monroy 1964

E.F. von Monroy, *Embleme und Emblembücher in den Niederlanden 1560-1630*, Utrecht, 1964

Webb, Wallwork, Elgood 1981

J.E. Webb, J.A. Wallwork and J.H. Elgood, *Guide to living Fishes*, London, Basingstoke, 1981

Weiler 1984

A.G. Weiler, 'Leven en werken van Geert Grote 1340-1384', ed. C.C. de Bruin, E. Persoons, A.G. Weiler, *Geert Grote en de Moderne Devotie*, Zutphen, 1984

Wetering, van de 1980

E. van de Wetering, 'De jonge Rembrandt aan het werk. Materiaalgebruik en schildertechniek van Rembrandt in het begin van zijn Leidse periode', *Oud Holland*, 94, 1980, pp.27-60, p.47

Wilberg Vignau 1969

Th.A.G. Wilberg Vignau – Schuurman, *Die emblematischen Elementen im Werke Joris Hoefnagels*, 2 vols., Leiden, 1969

Wurzbach, von

A. von Wurzbach, *Niederländisches Künstler-Lexikon*, Wien, Leipzig, 2 vols, 1906-1910, (Nachträge, Wien, Leipzig, 1911)

In afkortingen aangehaalde tentoonstellingscatalogi

Amsterdam 1968 — *Schilderijen, tekeningen en beeldhouwwerken 16-20e eeuw uit de verzameling van Dr. J.A.van Dongen*, Museum Willet Holthuysen, Amsterdam, 1968

Amsterdam 1975 — *Leidse Universiteit 400*, Rijksmuseum, Amsterdam, 1975

Amsterdam 1983 — *Landschappen van Rembrandt en zijn voorlopers*, Museum 'Het Rembrandthuis', Amsterdam, 1983

Amsterdam, Braunschweig 1983 — *A fruitful Past ...*, kunsthandel P. de Boer, Amsterdam, 1983; *Niederländische Stilleben ...*, Herzog-Anton-Ulrich-Museum, Braunschweig, 1983 (Sam Segal)

Berlijn 1975 — *Pieter Bruegel d.Ae. als Zeichner, Herkunft und Nachfolge*, Kupferstichkabinett, Staatliche Museen Preussischer Kulturbesitz, Berlijn, 1975

Berlijn 1979/80 — *Manierismus in Holland um 1600. Kupferstiche, Holzschnitte und Zeichnungen aus dem Berliner Kupferstichkabinett*, Kupferstichkabinett, Staatliche Museen, Stiftung Preussischer Kulturbesitz, Berlijn, 1979/80 (Hans Mielke)

Braunschweig 1978 — *Die Sprache der Bilder*, Herzog Anton-Ulrich-Museum, Braunschweig, 1978

Brussel 1968 — *Landschapstekeningen van Hollandse meesters uit de XVIIe eeuw uit de particuliere verzameling bewaard in het Institut Néerlandais te Parijs*, Museum Boymans-van Beuningen, Rotterdam 1968/69; Institut Néerlandais, Parijs; Kunstmuseum, Bern (Carlos van Hasselt)

Chicago 1970 — *A quarter century of Collecting*, The Art Institute of Chicago, Chicago, 1970

Keulen, Utrecht 1985/86 — *Roelant Savery in seiner Zeit (1576-1639)*, Wallraf-Richartz Museum, Keulen (Sam Segal, 'Roelant Savery als Blumenmaler', p.55-64, cat.nos.2, 12, 34, 43, 44, 67), Centraal Museum, Utrecht, 1985/86

Leiden 1970 — *IJdelheid der IJdelheden. Hollandse Vanitasvoorstellingen uit de zeventiende eeuw*, Stedelijk Museum 'De Lakenhal', Leiden, 1970

Leiden 1976 — *Geschildert tot Leyden anno 1626*, Stedelijk Museum 'De Lakenhal', Leiden, 1976

Lohr, Dortmund 1984 — *Glück und Glas - Zur Kulturgeschichte des Spessartglases*, Spessartmuseum, Lohr, Museum für Kunst und Kulturgeschichte, Dortmund, 1984 (C. Grimm, 'Katalog vom Stilleben', p.340-358)

Londen 1972 — *Flemish Drawings of the Seventeenth Century from the Collection of Frits Lugt, Institut Néerlandais Paris* Victoria & Albert Museum, Londen, 1972; Institut Néerlandais, Parijs; Kunstmuseum, Bern; Koninklijke Bibliotheek Albert I, Brussel (Carlos van Hasselt)

Lyon 1980 — *Dessins de Maîtres des Pays-Bas méridionaux et septentrionaux nés avant 1600*, Musée des Beaux-Arts, Lyon, 1980

New York 1969 — *Drawings from Stockholm...*, The Pierpont Morgan Library, New York, 1969; Museum of Fine Arts, Boston; The Art Institute of Chicago, Chicago

New York 1985 — *Dutch Drawings of the Seventeenth Century in The Metropolitan Museum*, New York, 1985 (checklist)

Parijs 1965 *La vie et l'oeuvre de Grotius (1583-1645)*, Institut Néerlandais, Parijs, 1965

Parijs 1973 *Les Sorcières*, Bibliothèque Nationale, Parijs, 1973

Parijs 1974 *Dessins Flamands et hollandais du dix-septième siècle*, Institut Néerlandais, Parijs, 1974

Parijs 1979 *Le siècle de Rubens et de Rembrandt, Dessins flamands et hollandais du XVIIe siècle de la Pierpont Morgan Library de New York*, Institut Néerlandais, Parijs, 1979; Koninklijk Museum voor Schone Kunsten, Antwerpen, 1979/80; The British Museum, Londen; The Pierpont Morgan Library, New York (Felice Stampfle)

Parijs 1981 *L'époque de Lucas de Leyde et Pierre Bruegel. Dessins des anciens Pays-Bas. Collection Frits Lugt, Institut Néerlandais Paris*, Institut Néerlandais, Parijs, 1981 (K.G. Boon)

Parijs 1985 *Le Héraut du Dix-septième Siècle. Dessins et gravures de Jacques de Gheyn II et III de la Fondation Custodia Collection Frits Lugt.* Institut Néerlandais, Parijs, 1985 (Carlos van Hasselt, Mària van Berge-Gerbaud)

Rotterdam 1958 *H. Goltzius als tekenaar*, Museum Boymans, Rotterdam, 1958 (E.K.J. Reznicek)

Rotterdam 1972 *Old Paintings 1400-1900. Museum Boymans-van Beuningen Rotterdam*, Rotterdam, 1972

Rotterdam, Parijs 1974/75 *Willem Buytewech 1591-1624*, Museum Boymans-van Beuningen, Rotterdam, 1974/75; Institut Néerlandais, Parijs, 1975

Rotterdam 1977/78 *Van Wambuis tot Frac. Het kostuum in de prentkunst*, Museum Boymans-van Beuningen, Rotterdam, 1977/78 (B.L.D. Ihle)

Stockholm 1953 *Dutch and Flemish Drawings in the Nationalmuseum and other Swedish Collections*, Nationalmuseum, Stockholm, 1953

Stuttgart 1984 *Zeichnungen des 15. bis 18. Jahrhunderts. Meisterwerke aus der Graphischen Sammlung*, Staatsgalerie, Stuttgart, 1984 (Heinrich Geissler)

Utrecht 1961 *Pieter Jansz. Saenredam*, Centraal Museum, Utrecht, 1961

Washington 1980/81 *Gods, Saints & Heroes, Dutch Painting in the Age of Rembrandt* National Gallery of Art, Washington, 1980/81; The Detroit Institute of Arts, Detroit; Rijksmuseum, Amsterdam

Wenen 1985 *Albrecht Dürer und die Tier- und Pflanzenstudien der Renaissance*, Graphische Sammlung Albertina, Wenen, 1985 (F. Koreny), uitg. München, 1985

Afbeeldingen

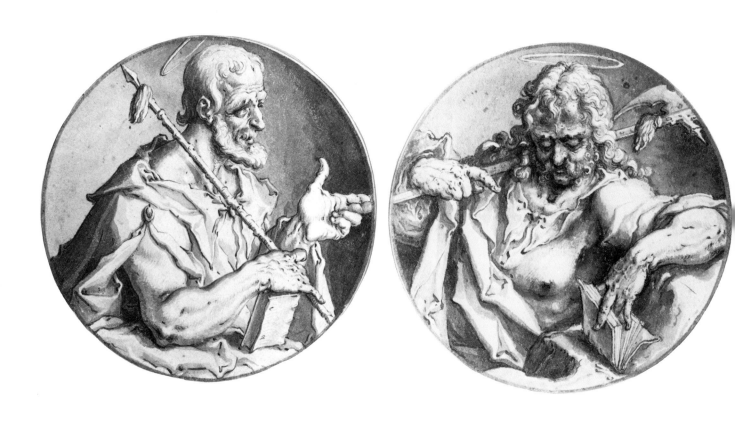

cat.no.1 cat.no.2

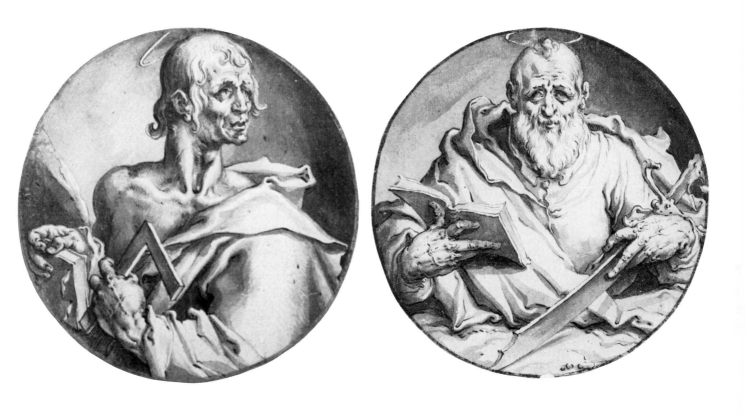

cat.no.3 cat.no.4

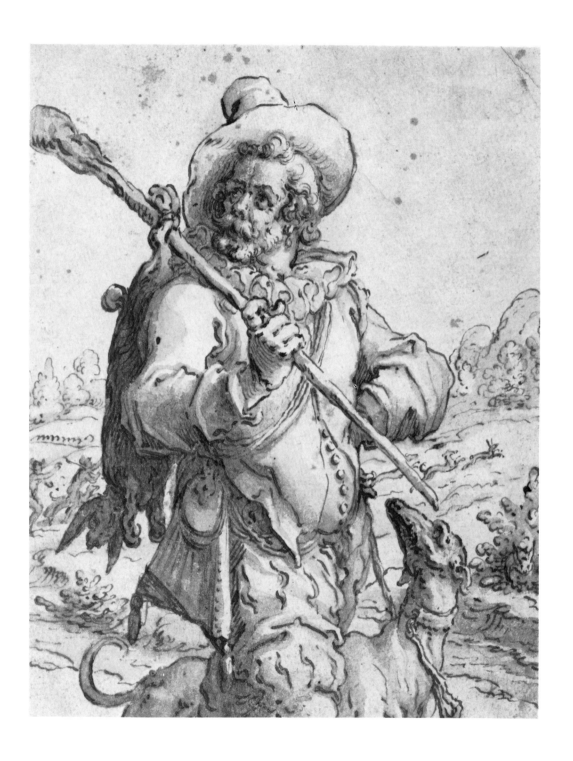

cat.no.5

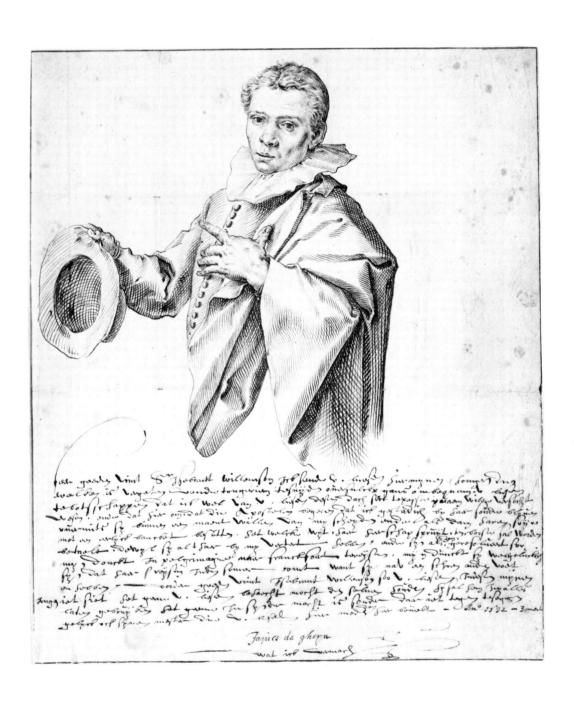

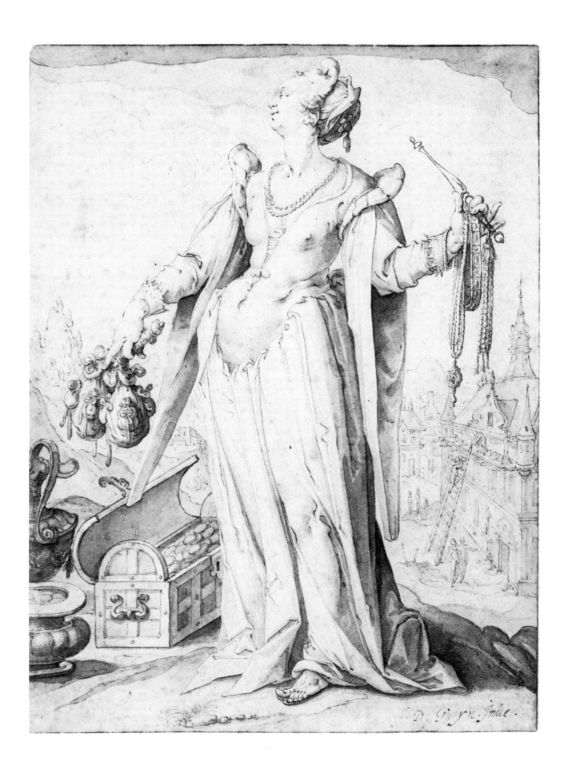

cat.no.7

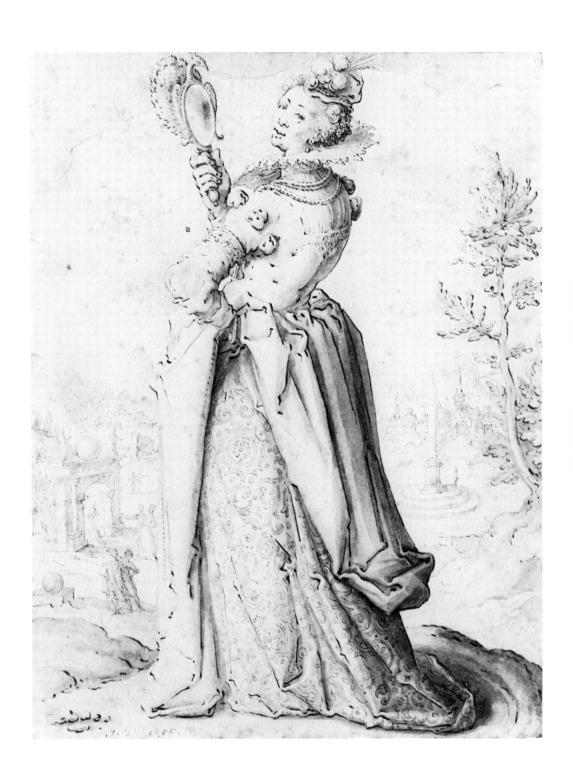

cat.no.8

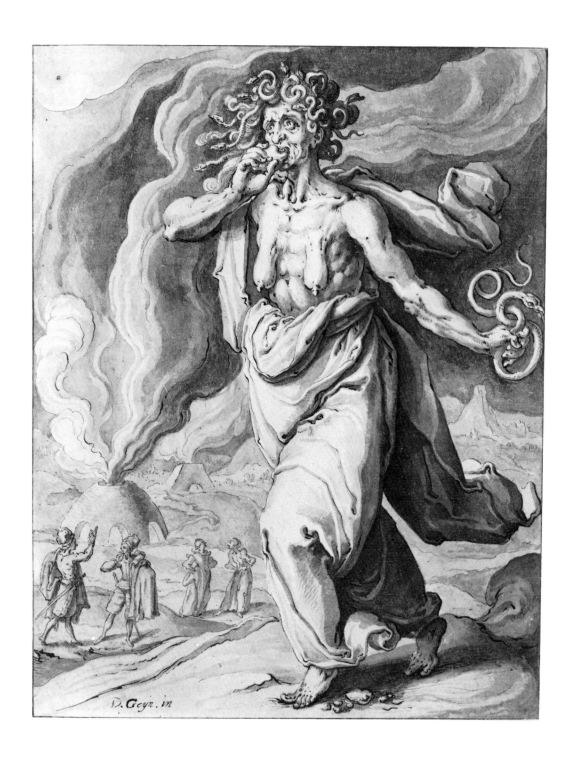

D. Geyr. in

cat.no.9

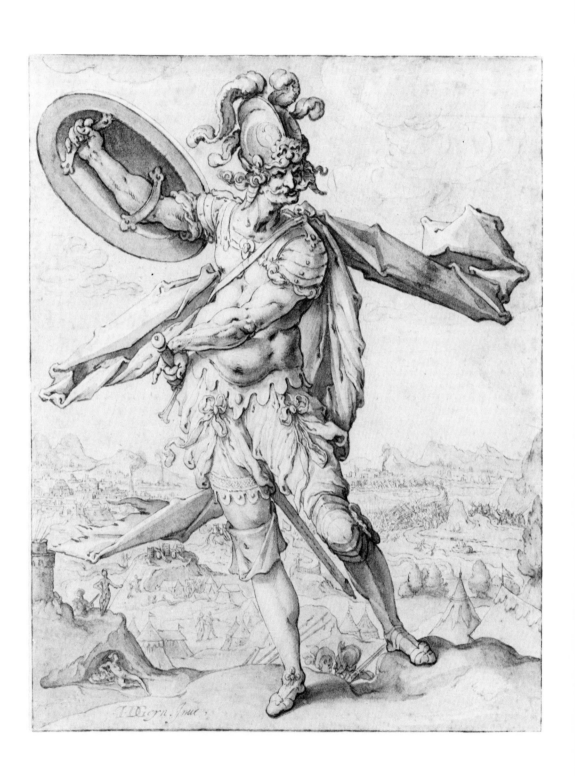

cat.no.10

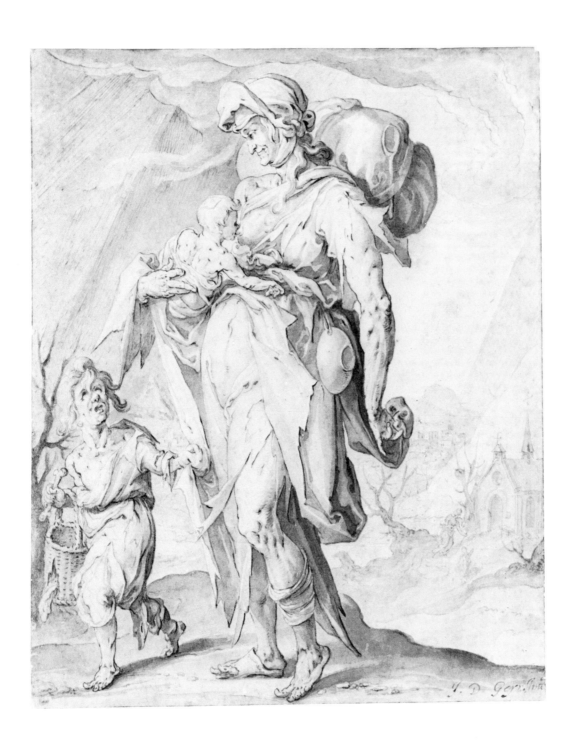

cat.no.11

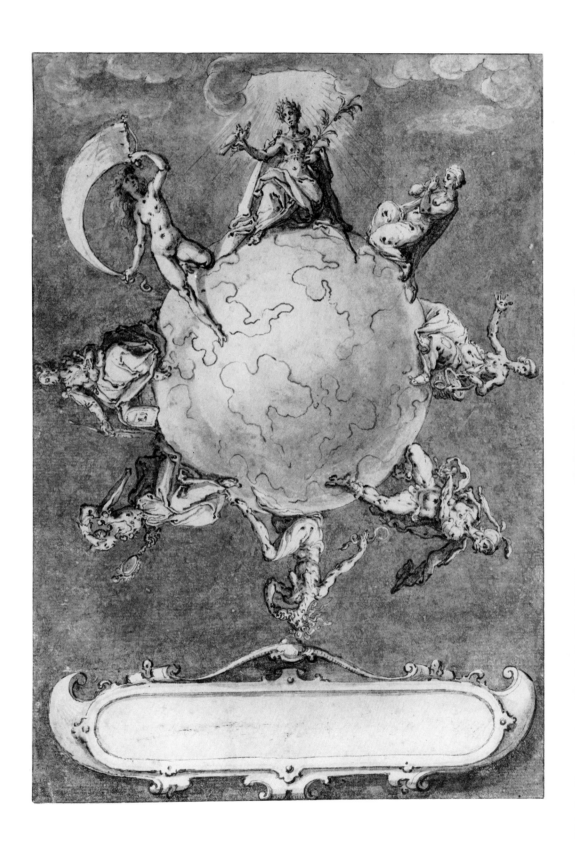

cat.no.12

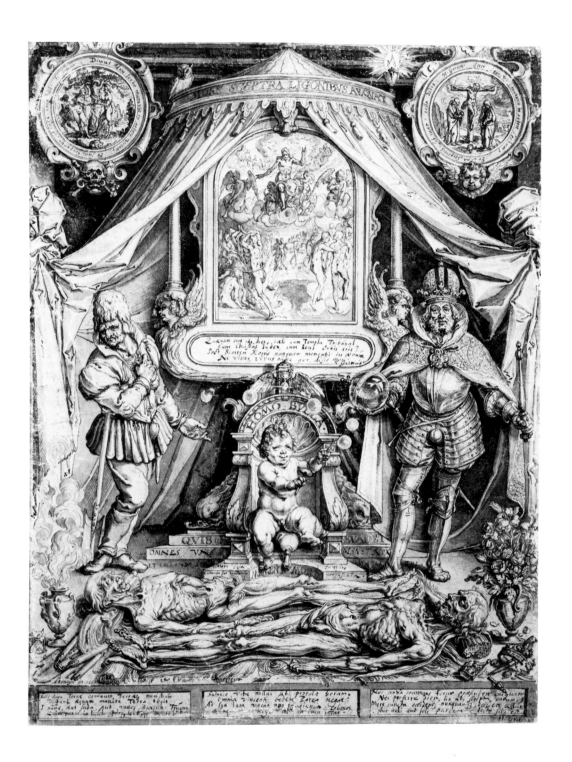

cat.no.13

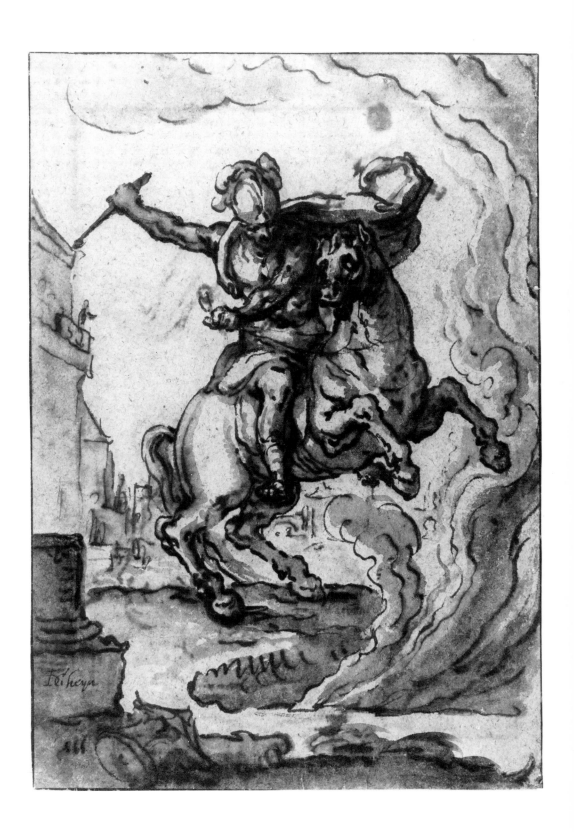

cat.no.14 recto

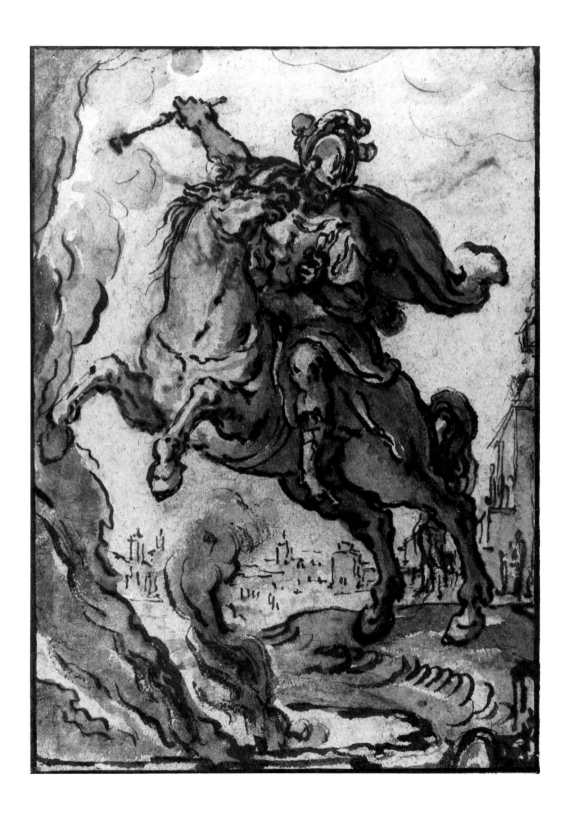

cat.no.14 verso

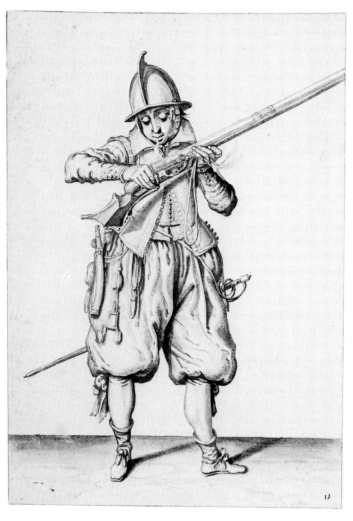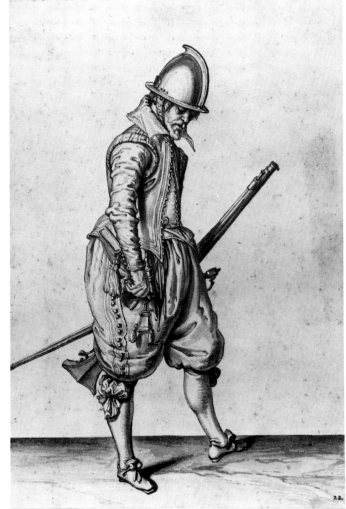

cat.no.15 cat.no.16

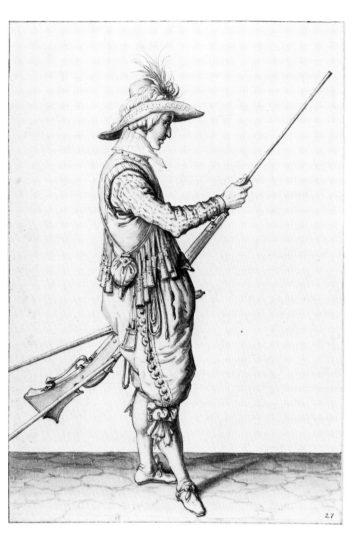 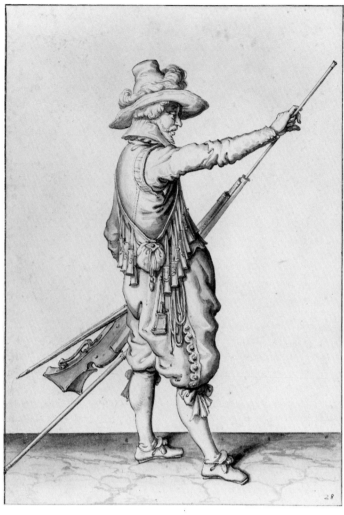

cat.no.17 cat.no.18

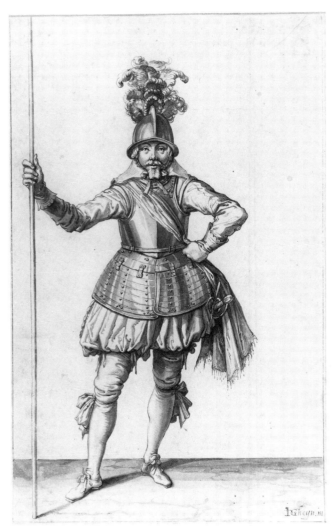

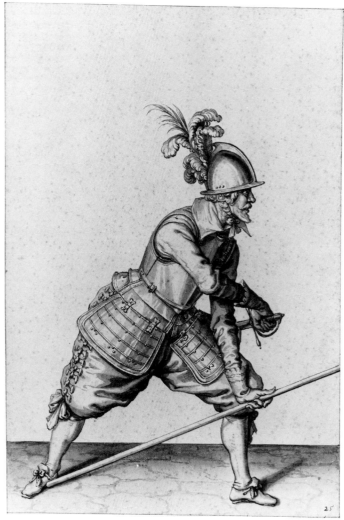

cat.no.19 cat.no.20

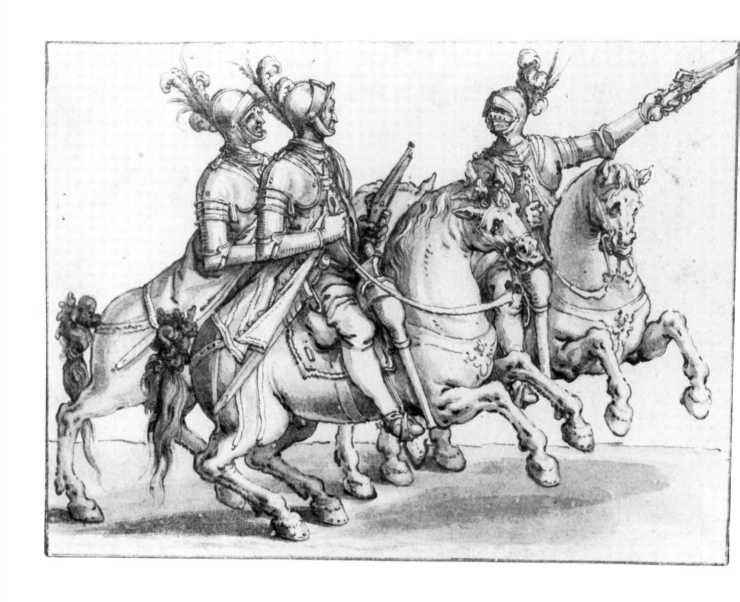

cat.no.21

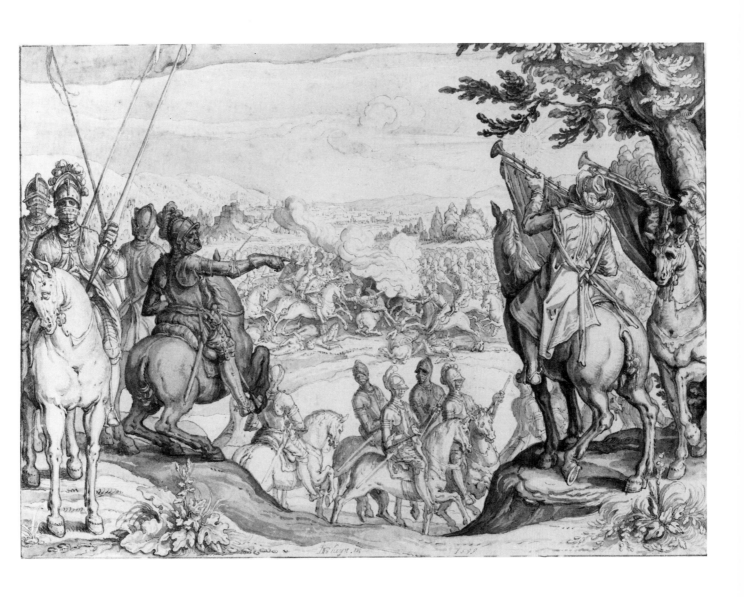

cat.no.22

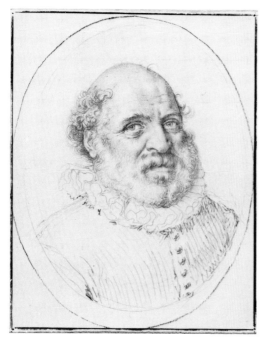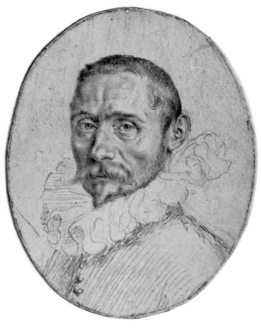

cat.no.23 cat.no.24

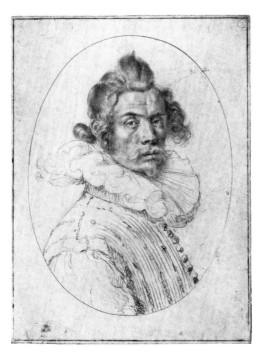 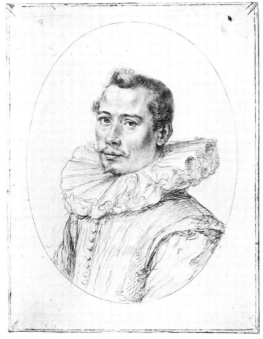

cat.no.25 cat.no.26

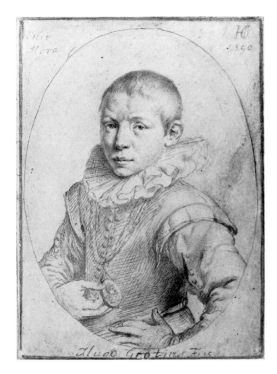 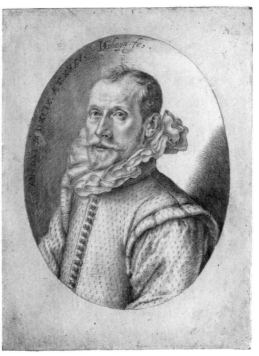

cat.no.27 cat.no.28

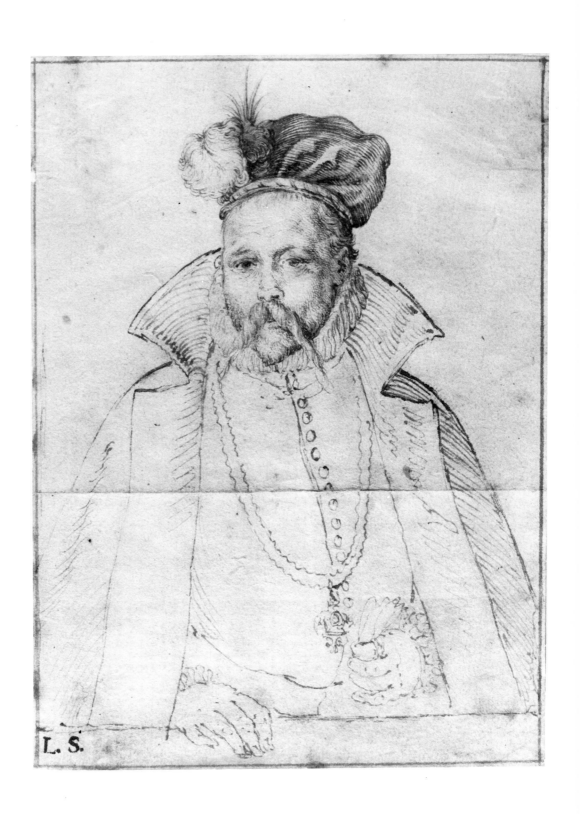

cat.no.29

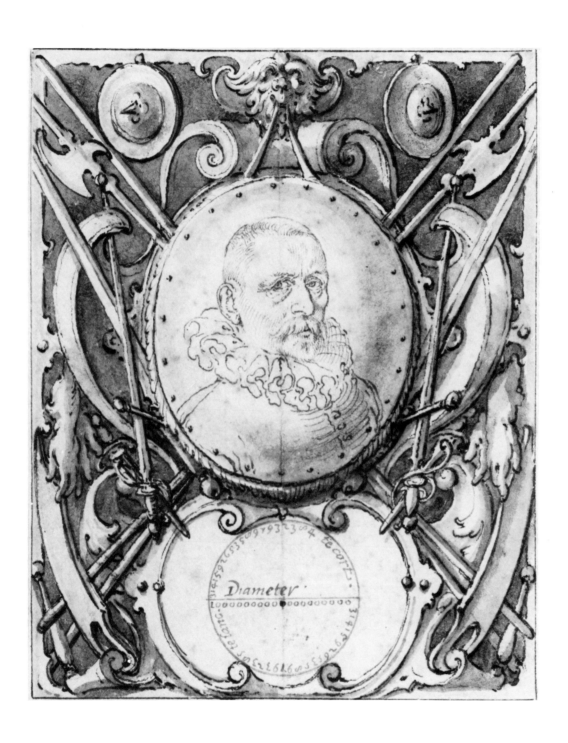

Diameter

cat.no.30

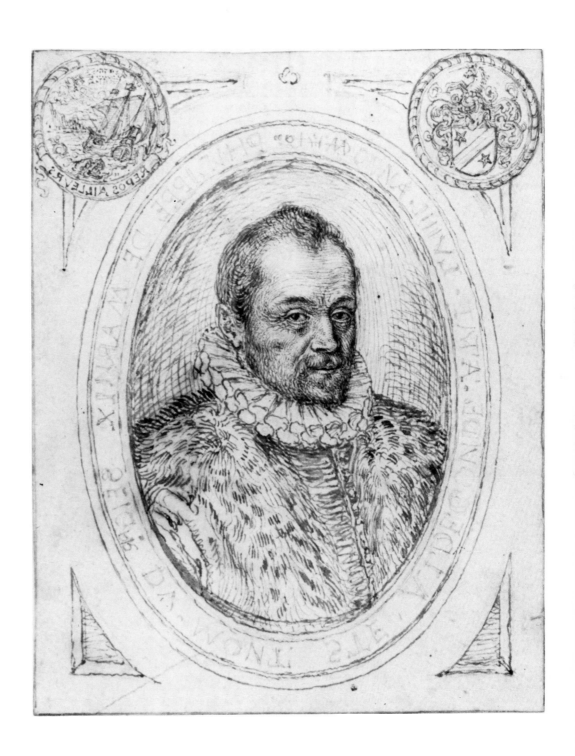

cat.no.31

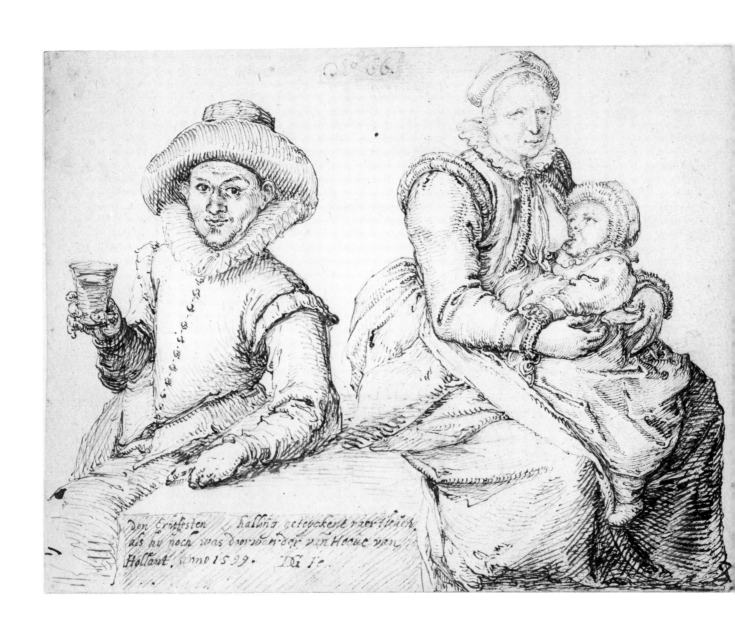

den Eerntfesten halling getepekent naer 'tleuen
als hy noch was doorwinder van Hooue van
Hollant. anno 1599.

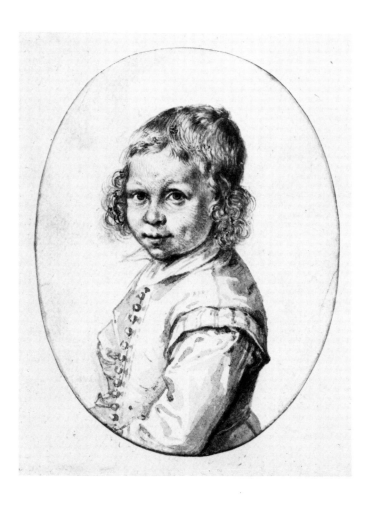
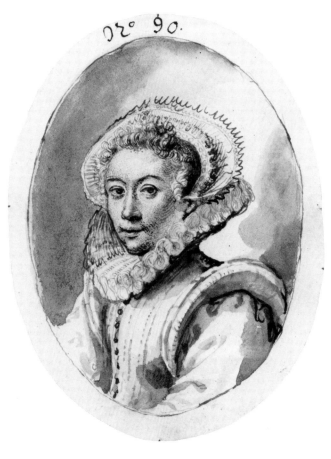

cat.no.33 cat.no.34

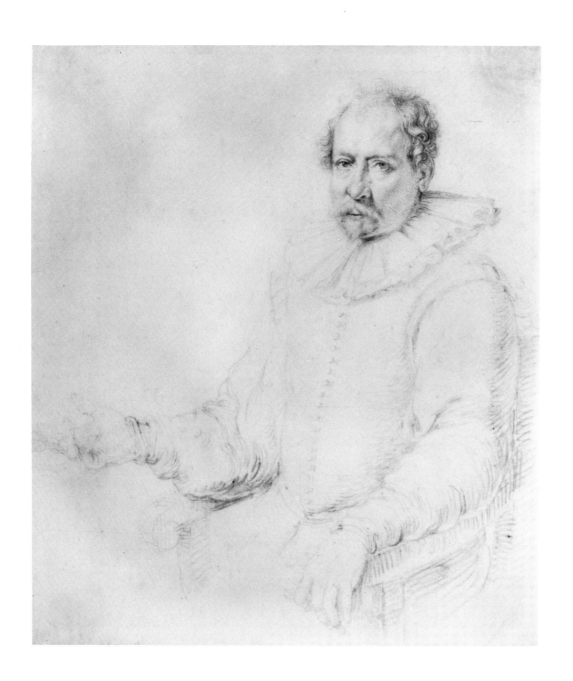

cat.no.35

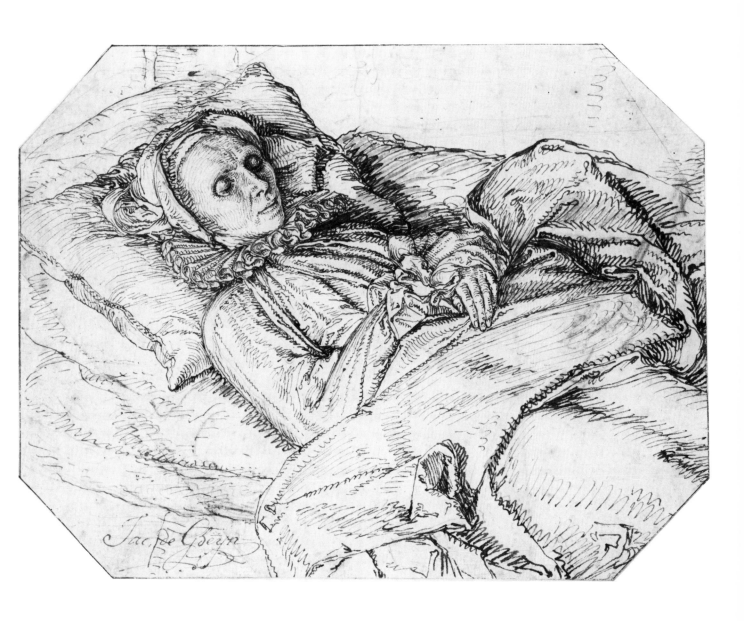

cat.no.36

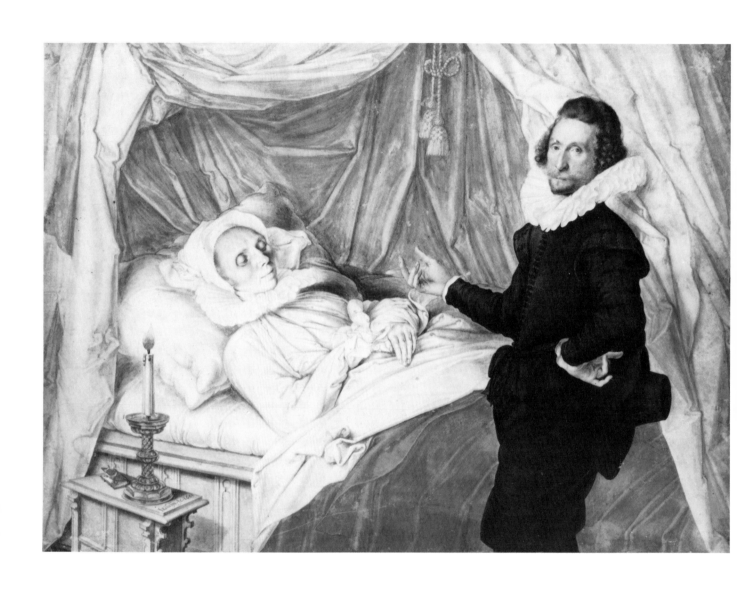

cat.no.37

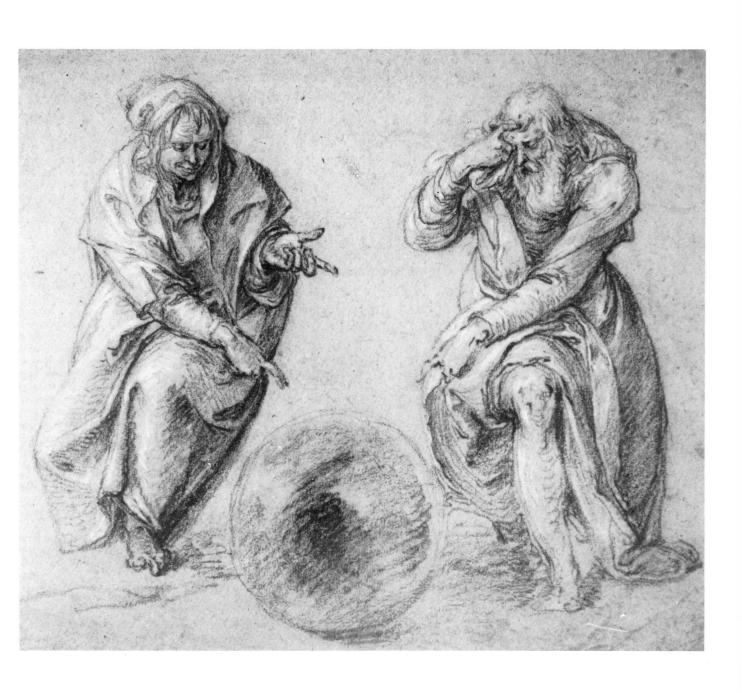

cat.no.38

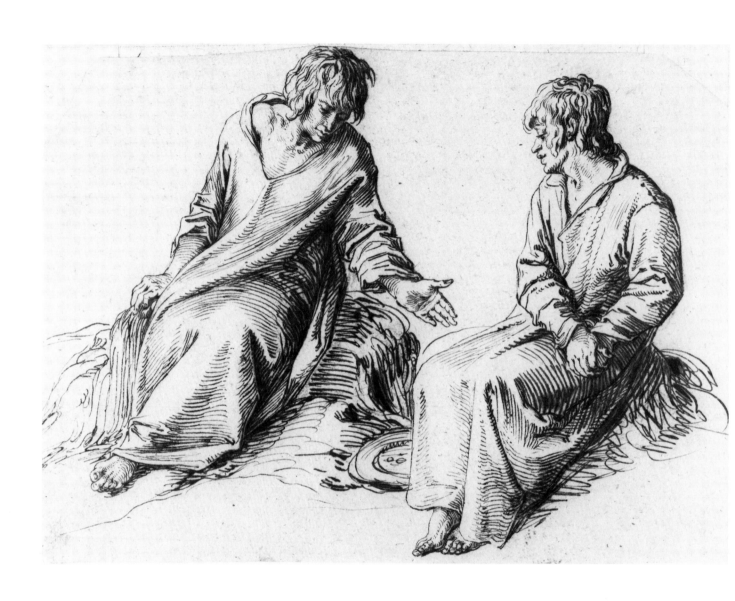

cat.no.39

cat.no.40

cat.no.41

cat.no.42

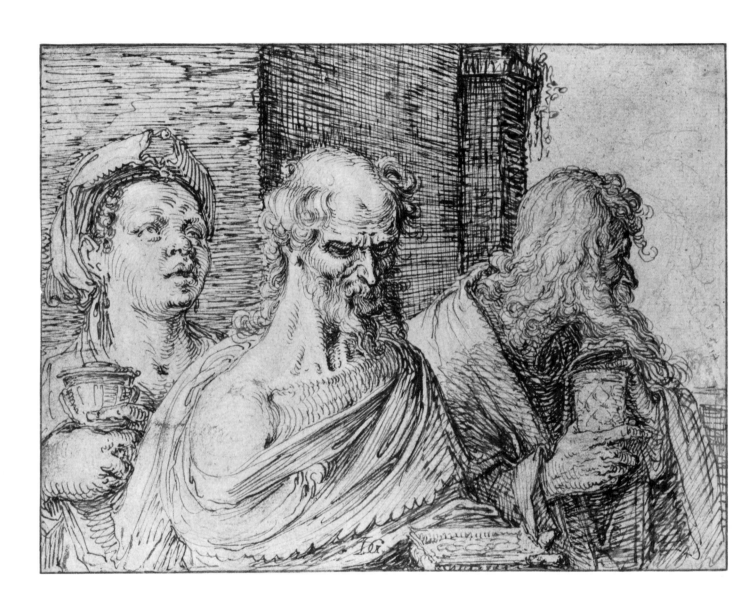

cat.no.43

cat.no.44 cat.no.45
cat.no.46

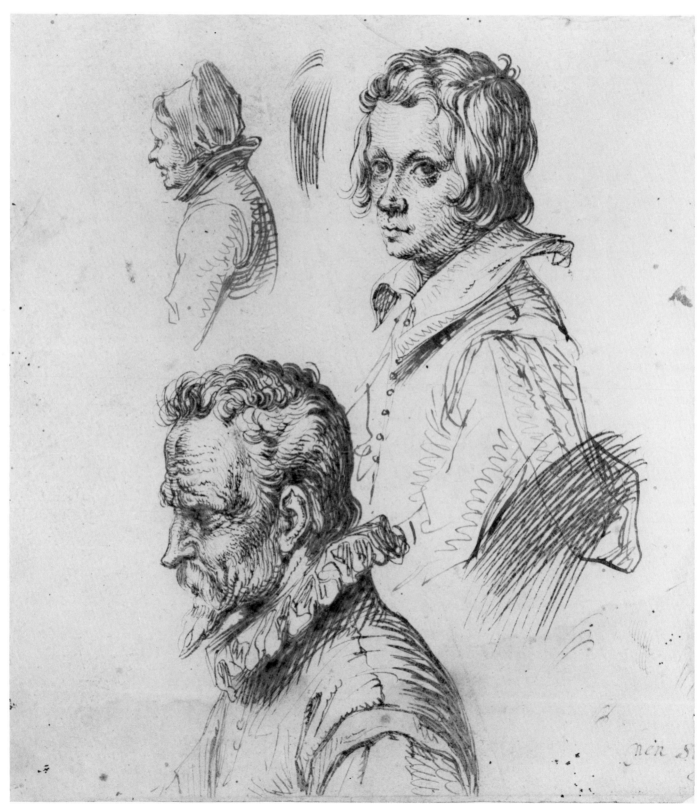

cat.no.47

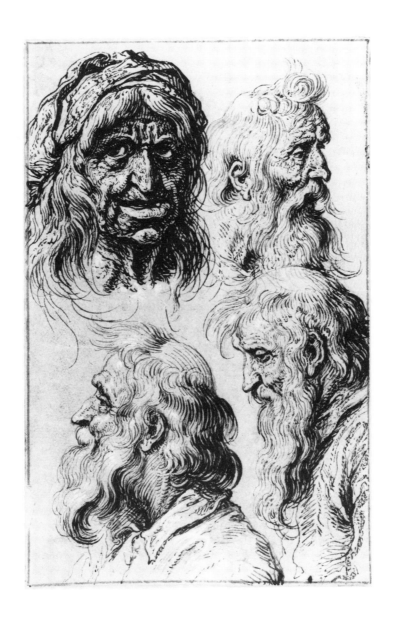

cat.no.48

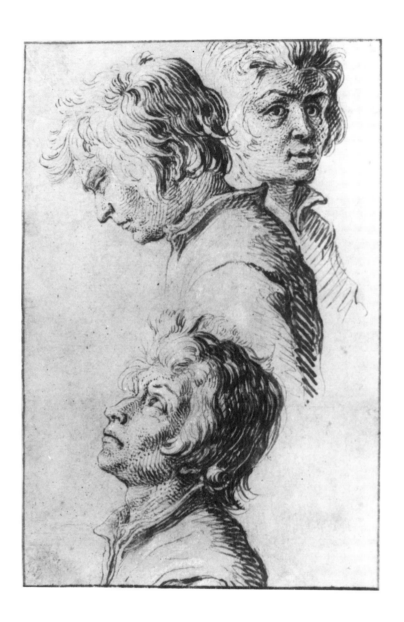

cat.no.49

L. Seneca

cat.no.50

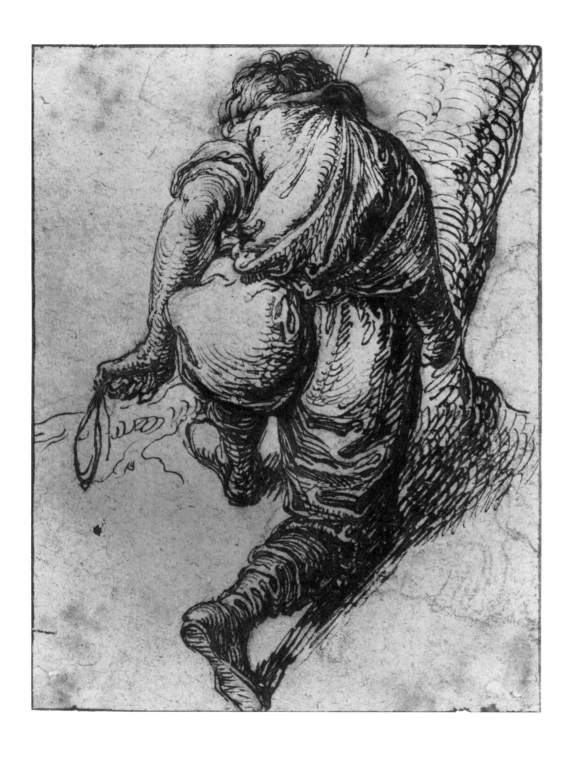

cat.no.51

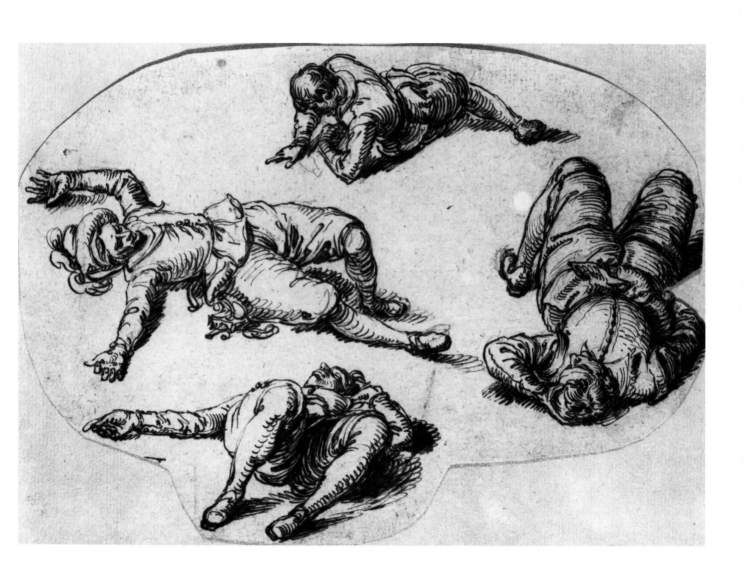

cat.no.52

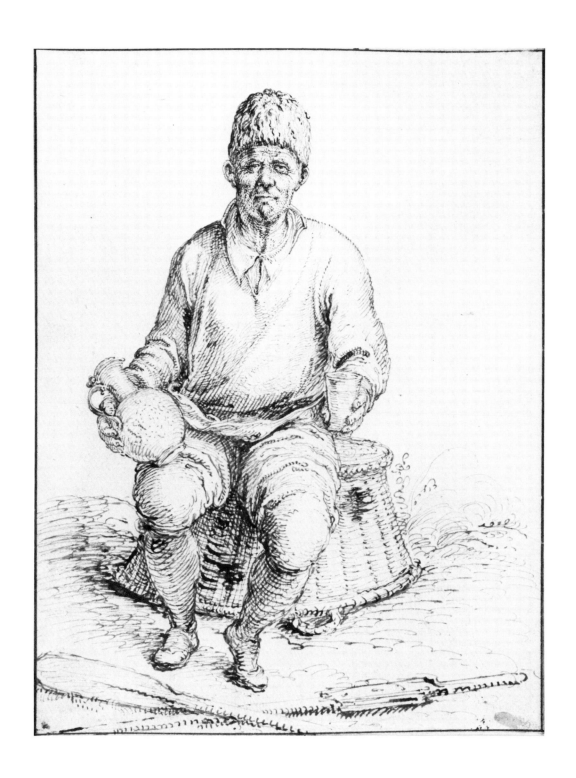

cat.no.53

cat.no.54

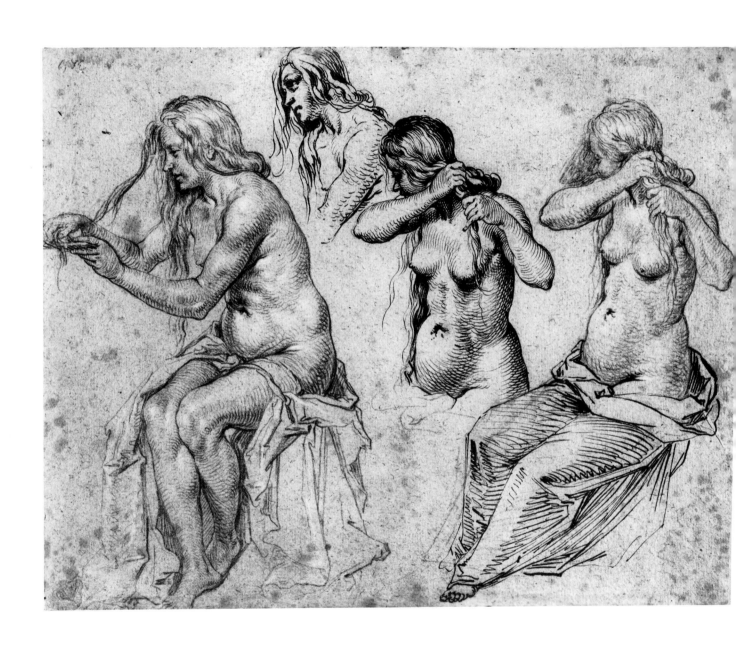

cat.no.55

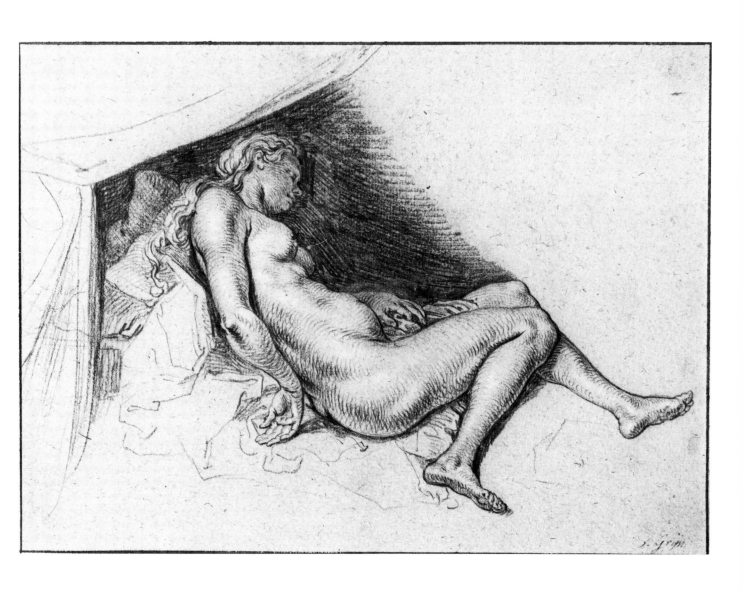

cat.no.56

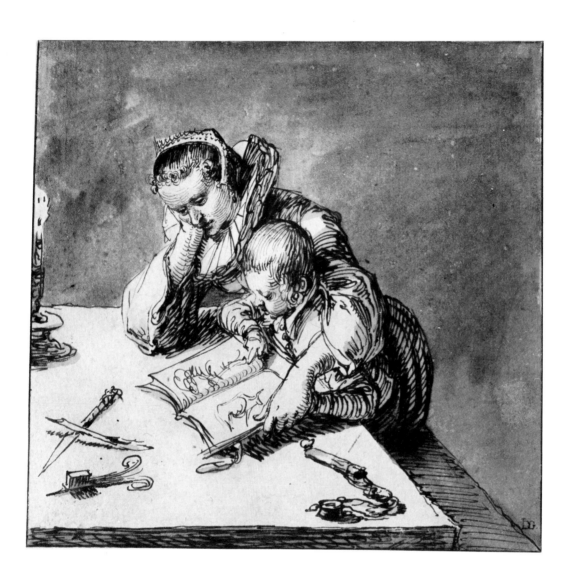

cat.no.57

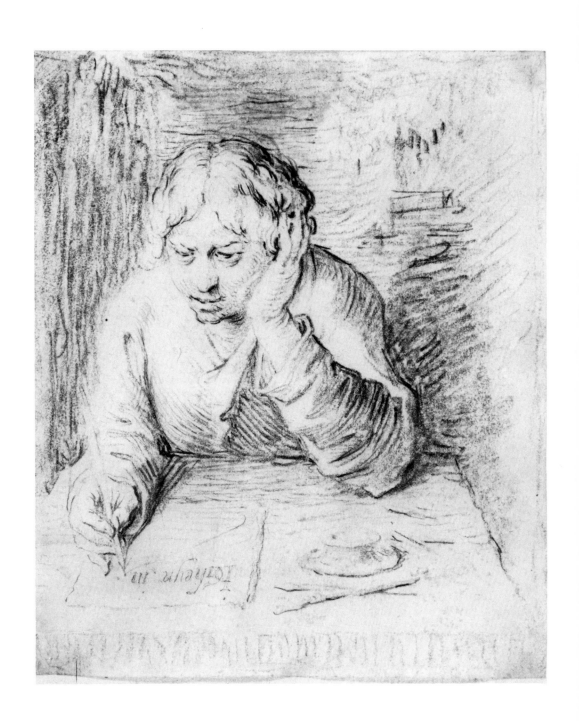

cat.no.58

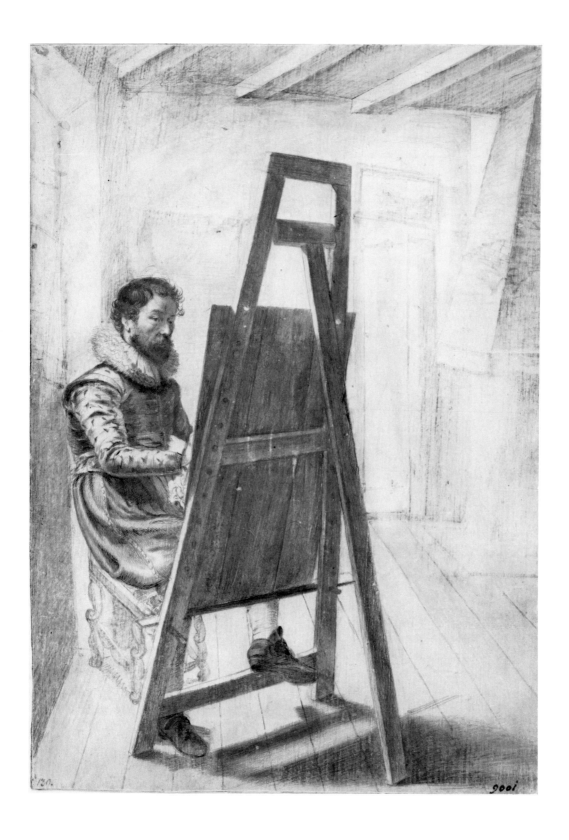

cat.no.59

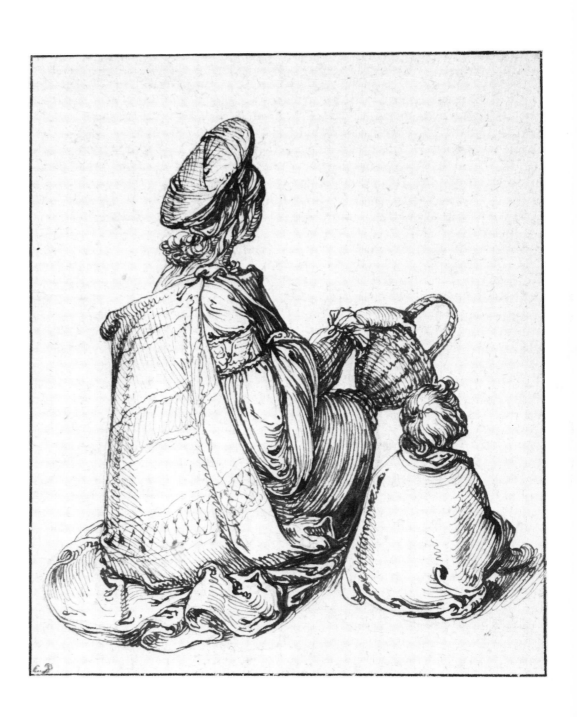

cat.no.60

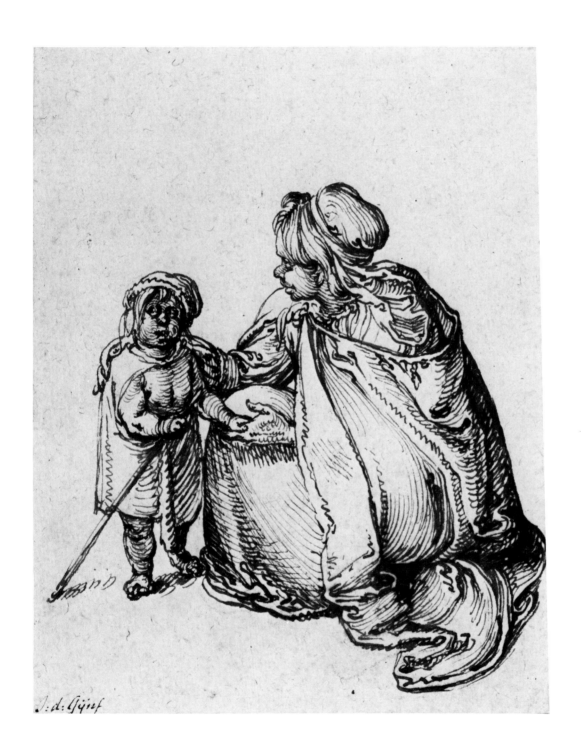

cat.no.61

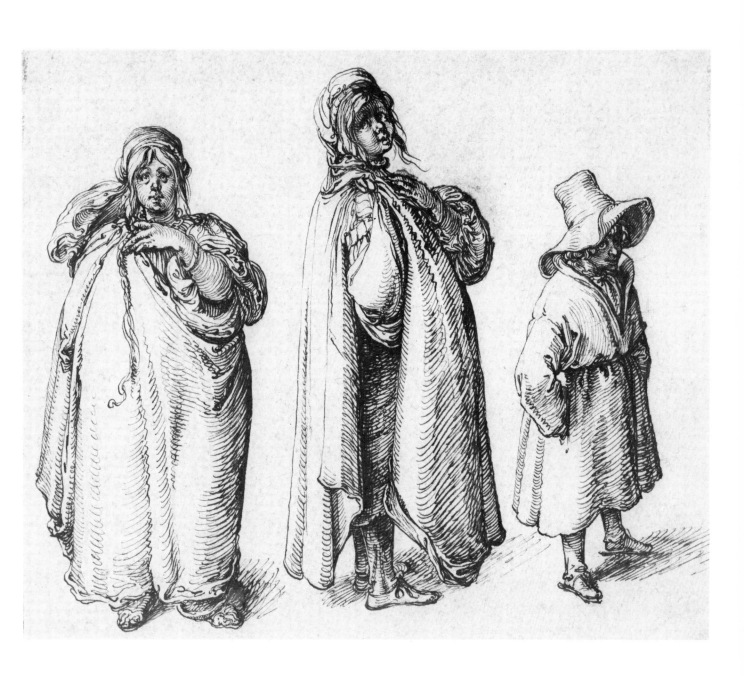

cat.no.62

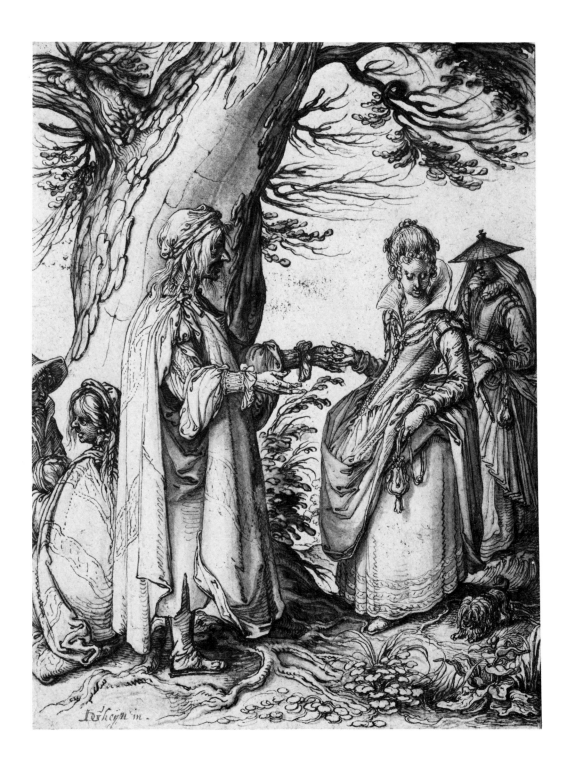

cat.no.63

cat.no.64

cat.no.65

cat.no.66

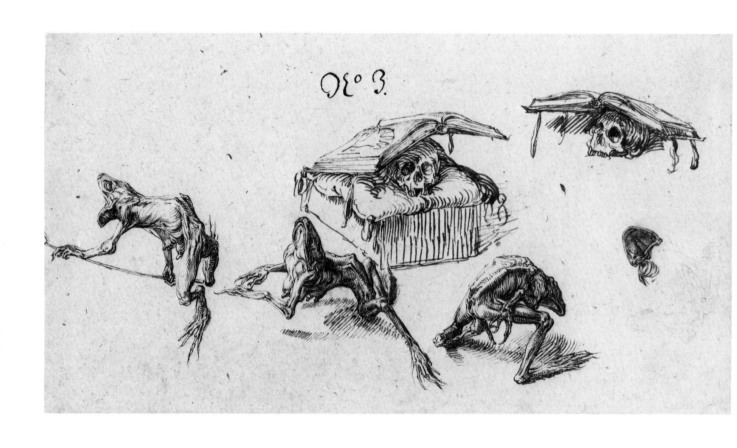

cat.no.67

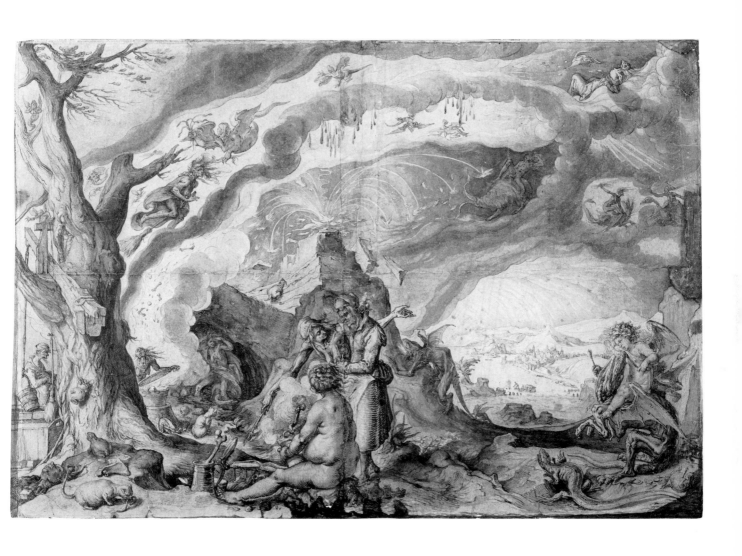

cat.no.68

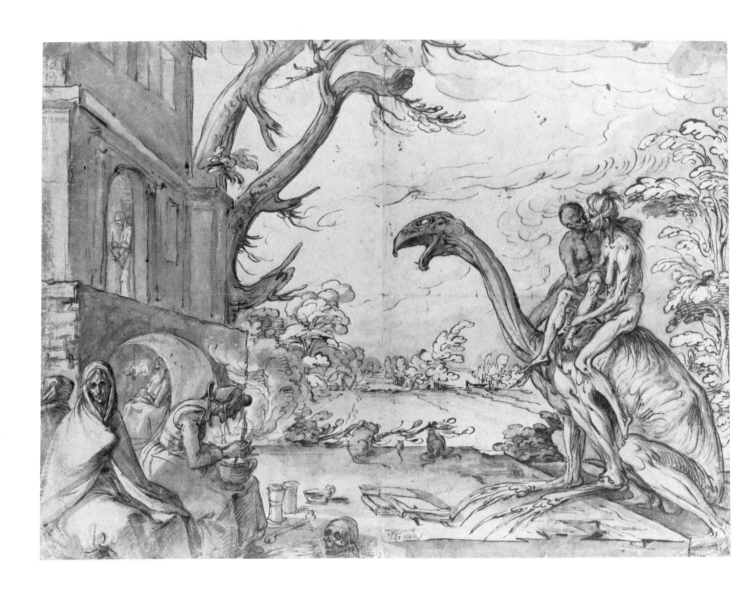

cat.no.69

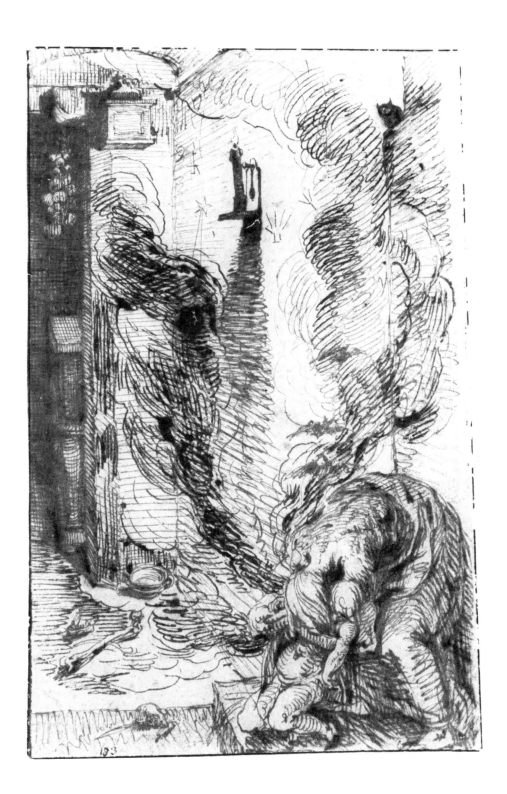

cat.no.70

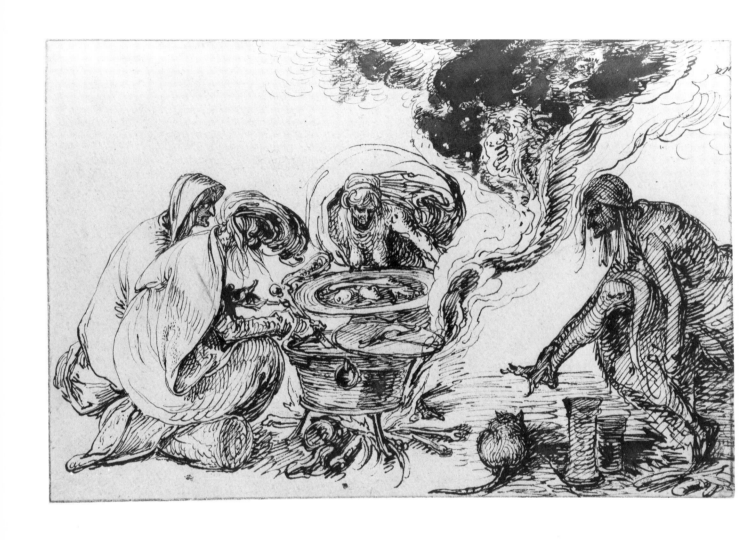

cat.no.71

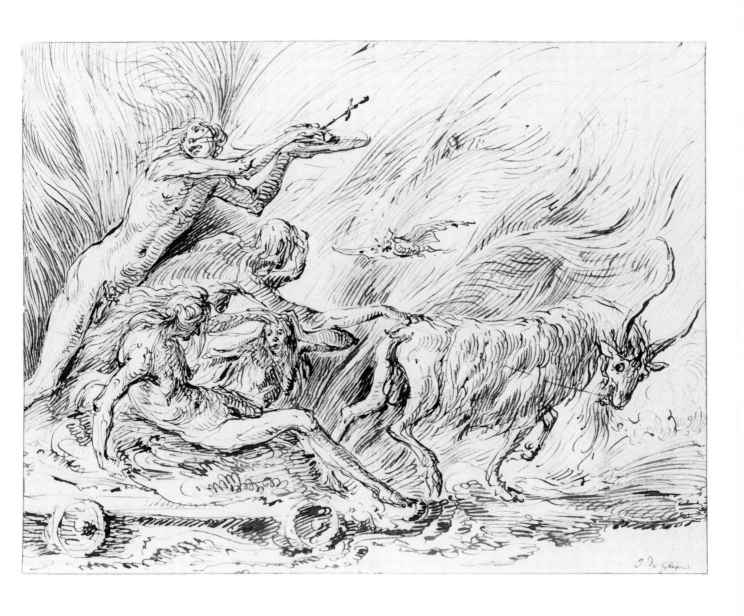

cat.no.72

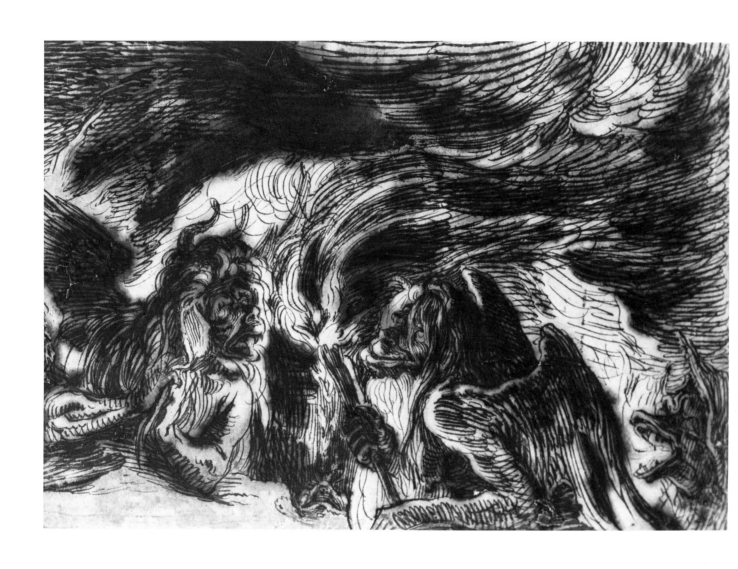

cat.no.73

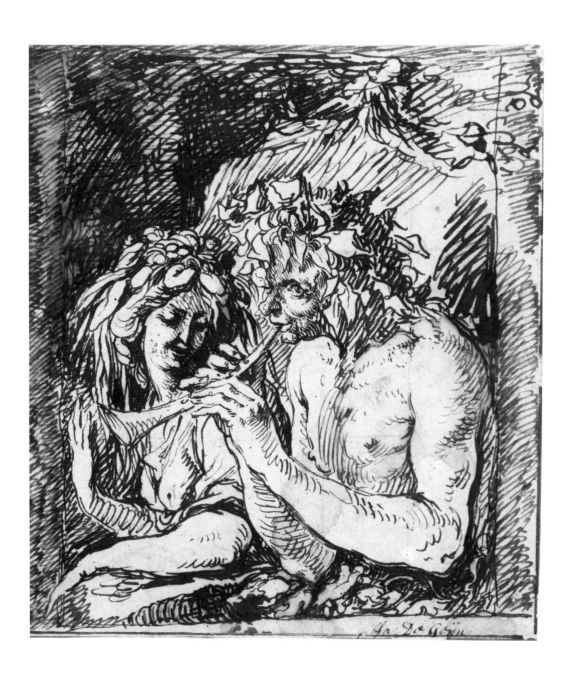

cat.no.74

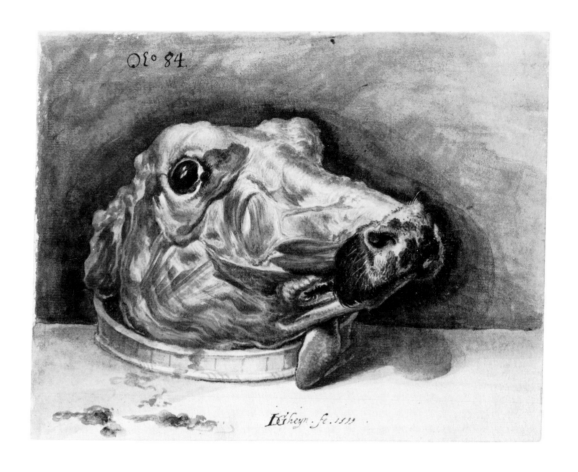

cat.no.75

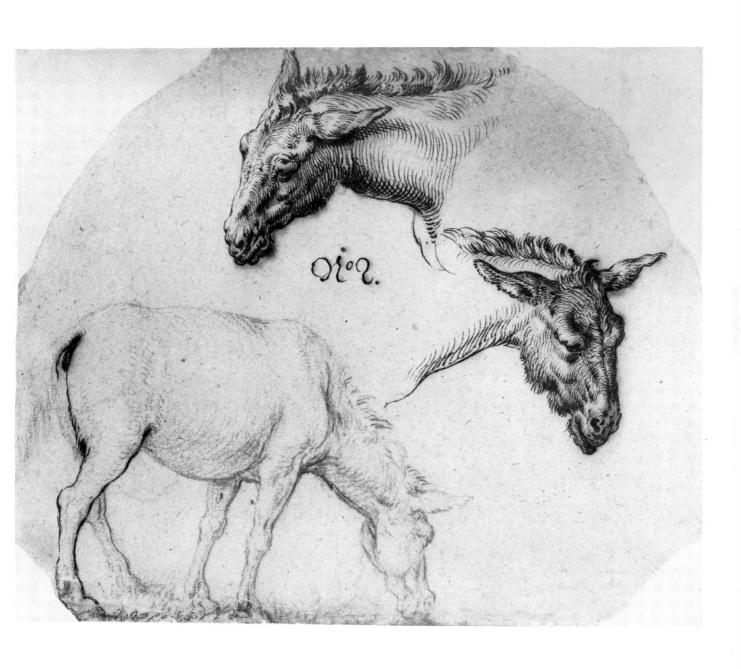

cat.no.76

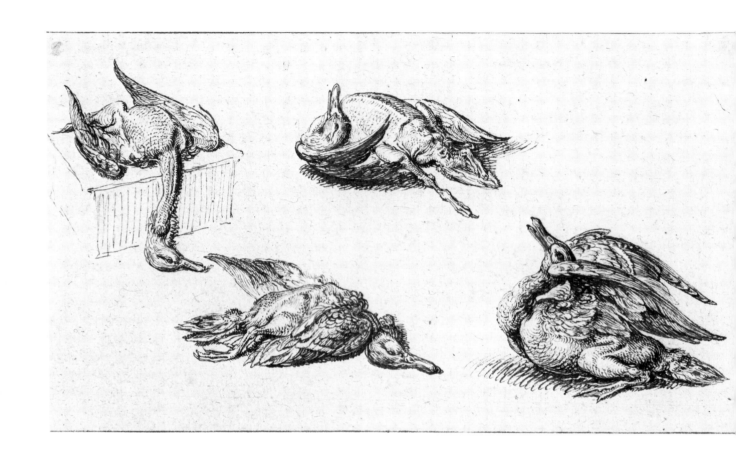

cat.no.77

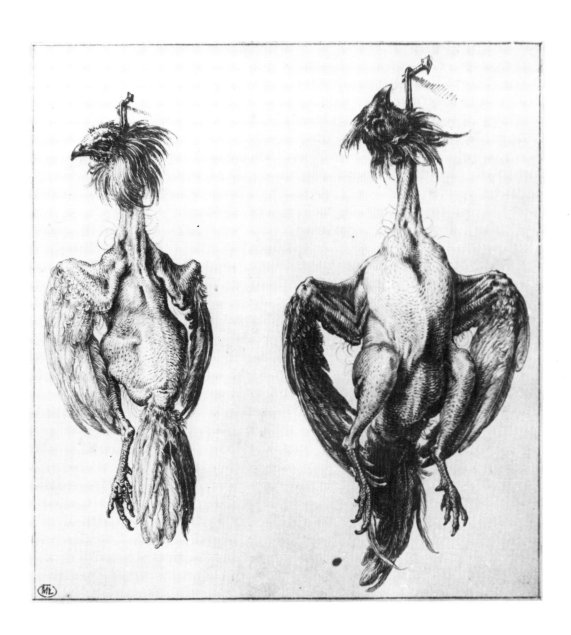

cat.no.78

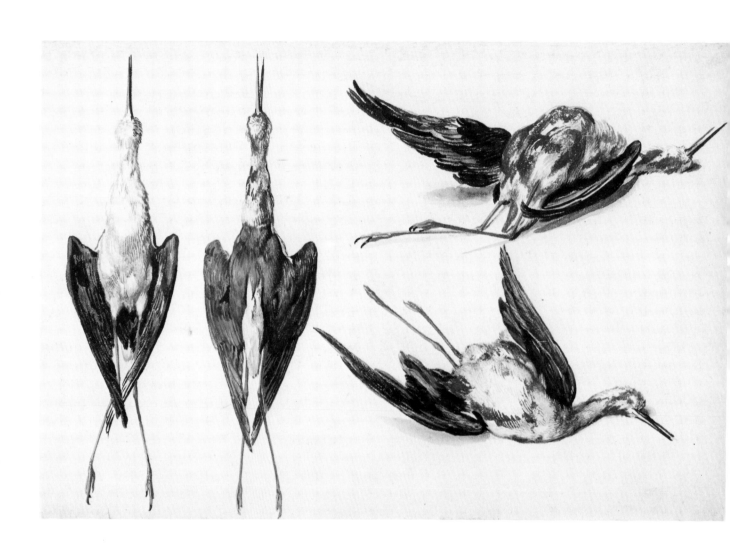

cat.no.79

cat.no.80

cat.no.81

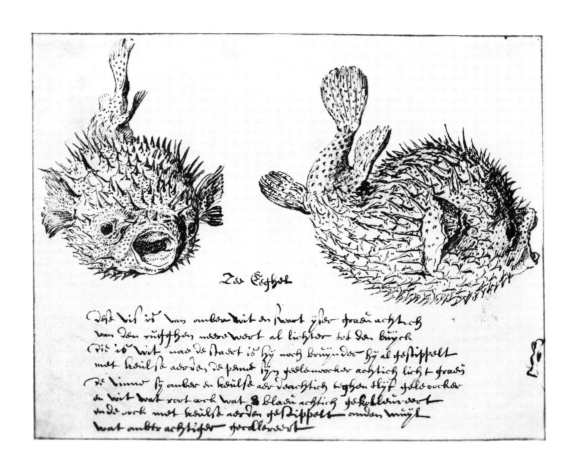

Ze Eghel

Dese vis is van onder wit en swart yder grain achtigh
van den ruffghen meere word al lichter tot den buyck
Die is wit nae de staert is hij noch bruynder hij al gestippelt
met keulse aorder de hand hij geelewocker achtich licht graes
De vinne sij onder en keulse aor beachtich teghen slijp geele ocher
en wit wat root ook wat bladu achtich gekhblein root
en de ook met keulse aorder gestippelt onder muys
wat onder achtiger goellewerst

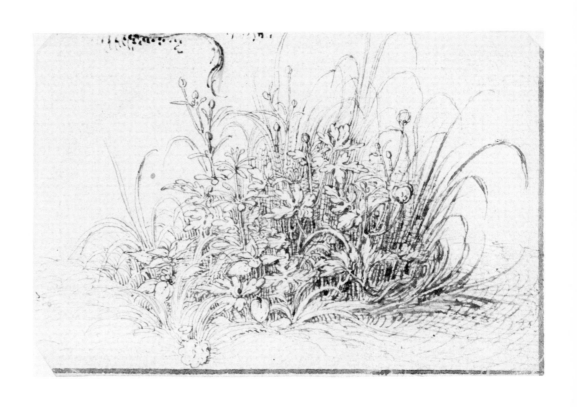

cat.no.84

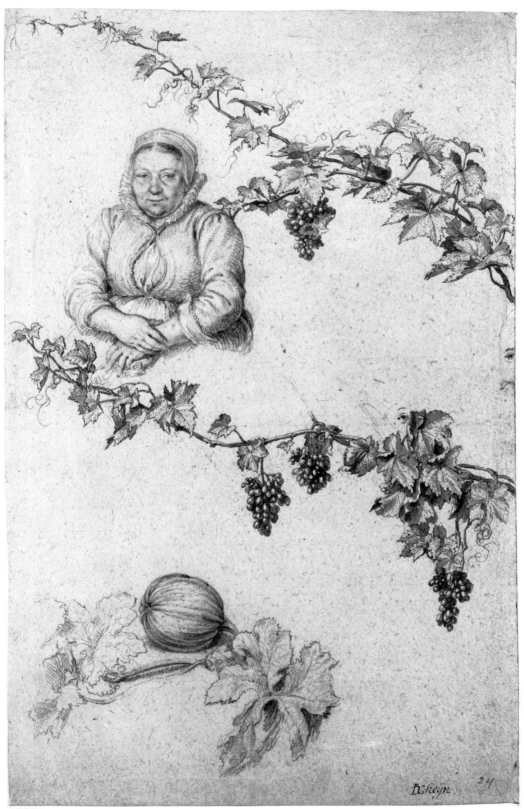

D:keijn

cat.no.85

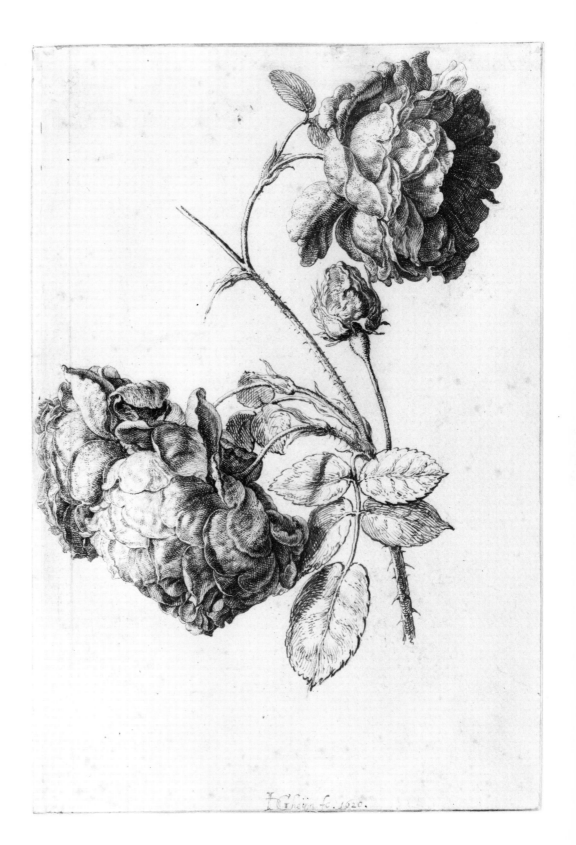

IGheijn fc. 1620.

cat.no.86

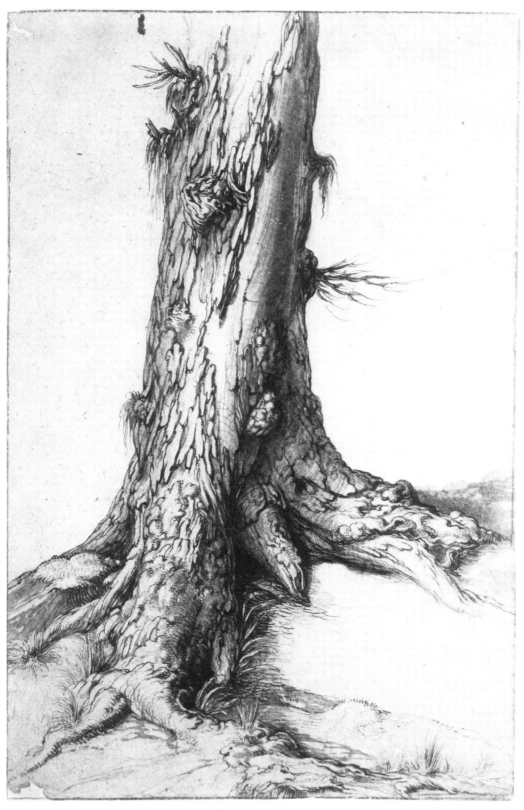

cat.no.87

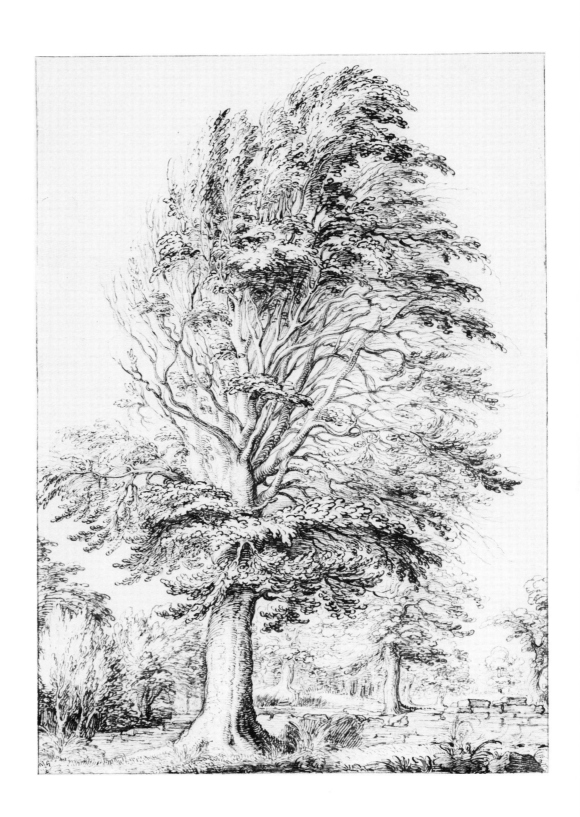

cat.no.88

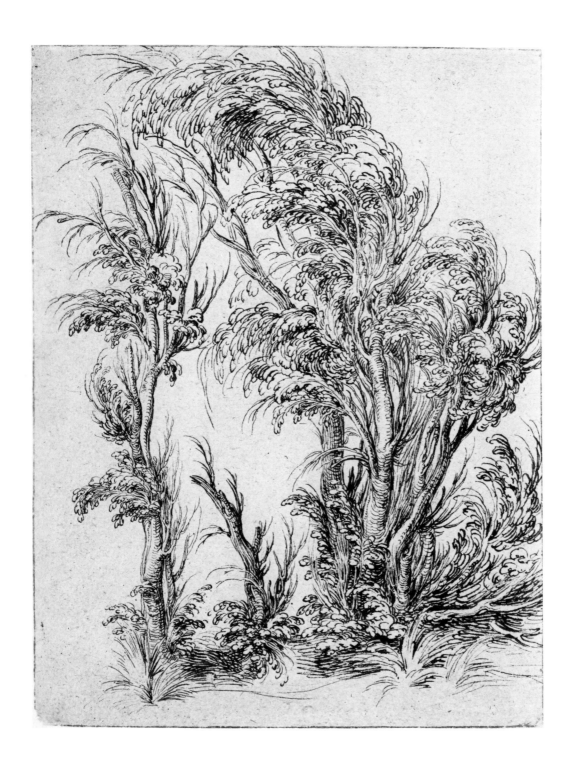

cat.no.89

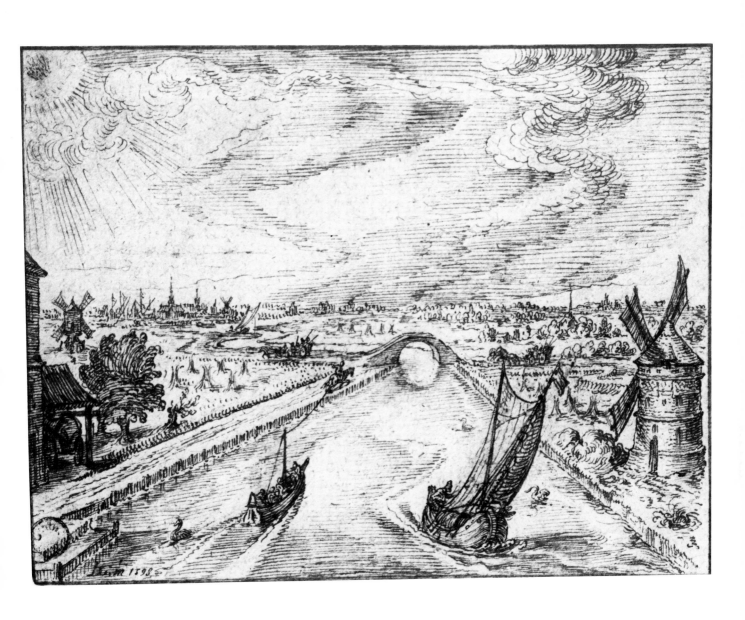

cat.no.90

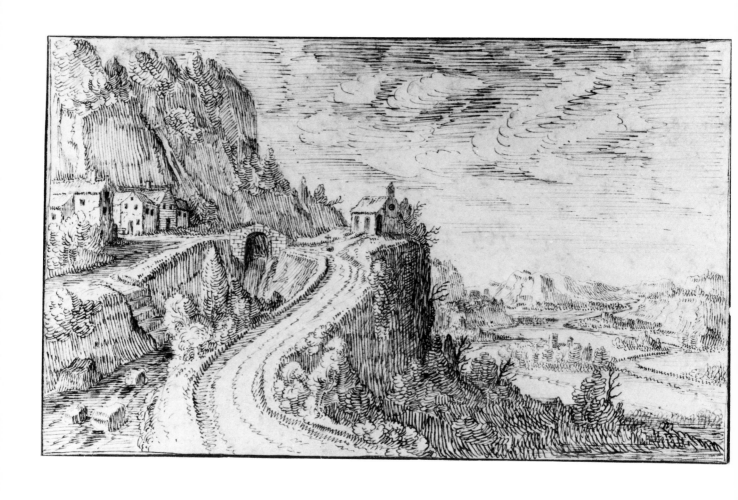

cat.no.91

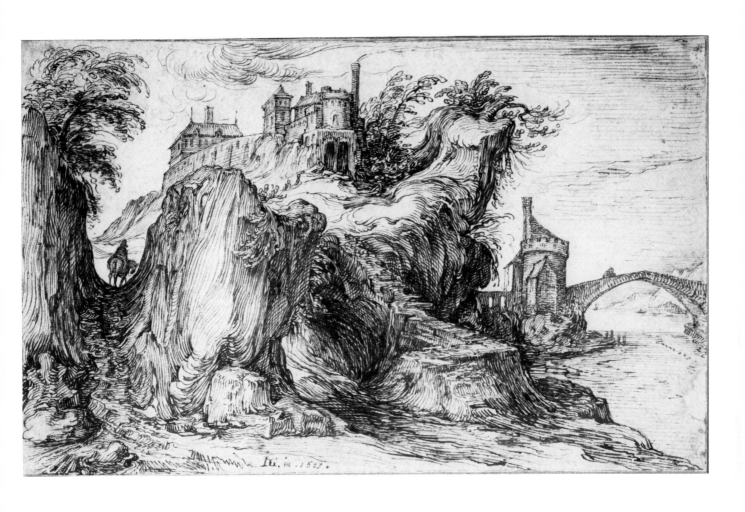

cat.no.92

cat.no.93

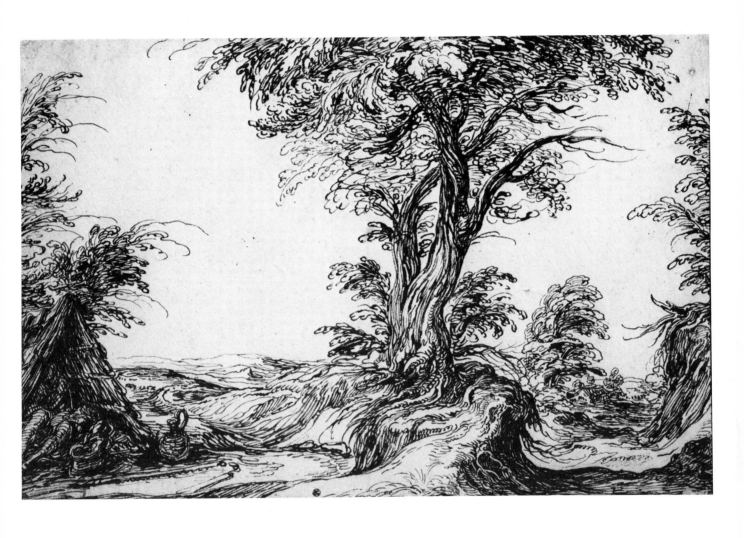

cat.no.94

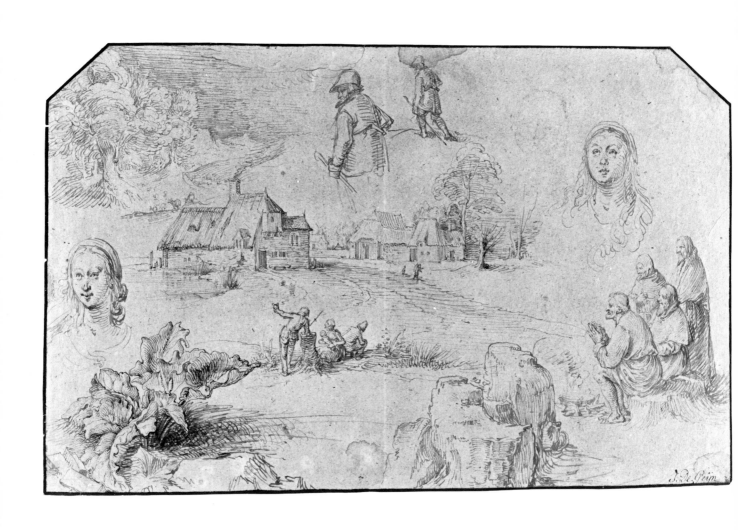

cat.no.95

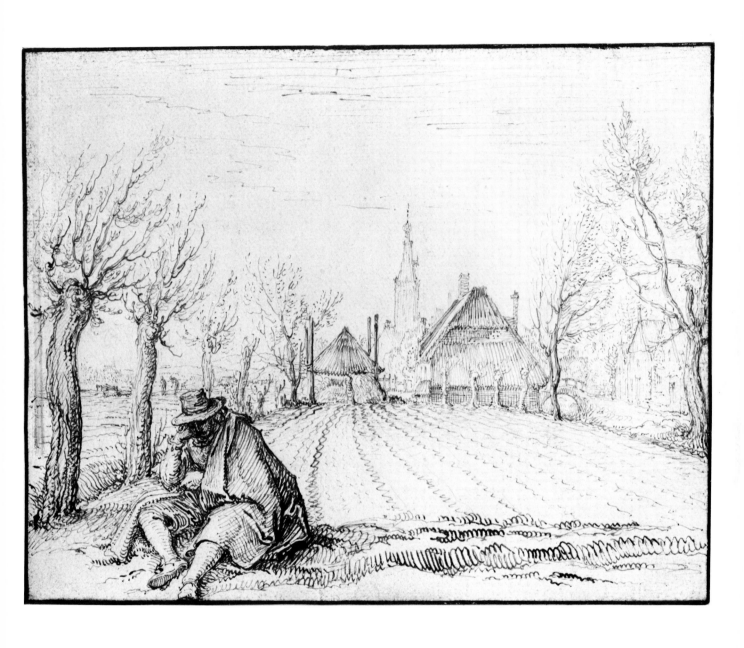

cat.no.96

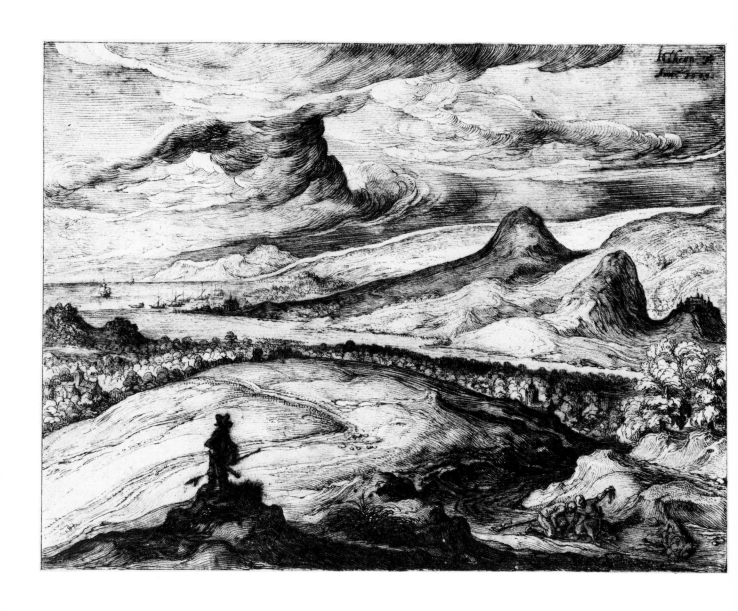

cat.no.97

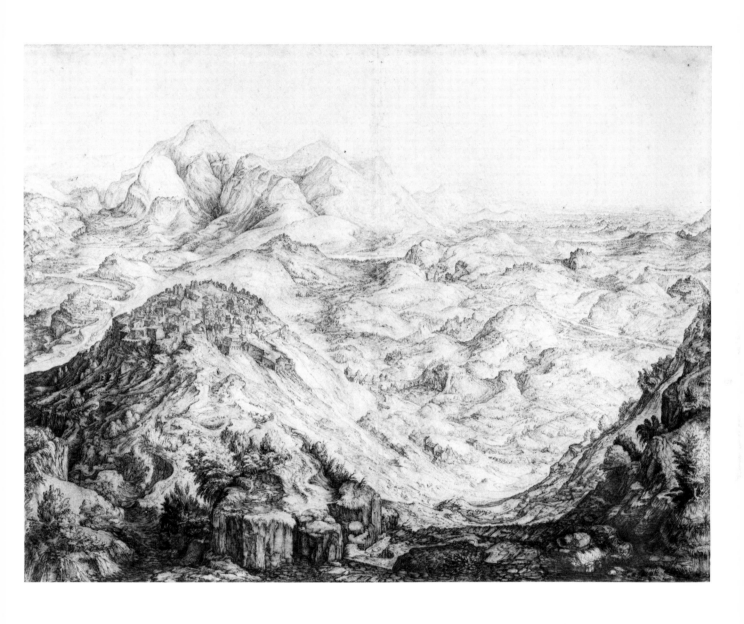

cat.no.98

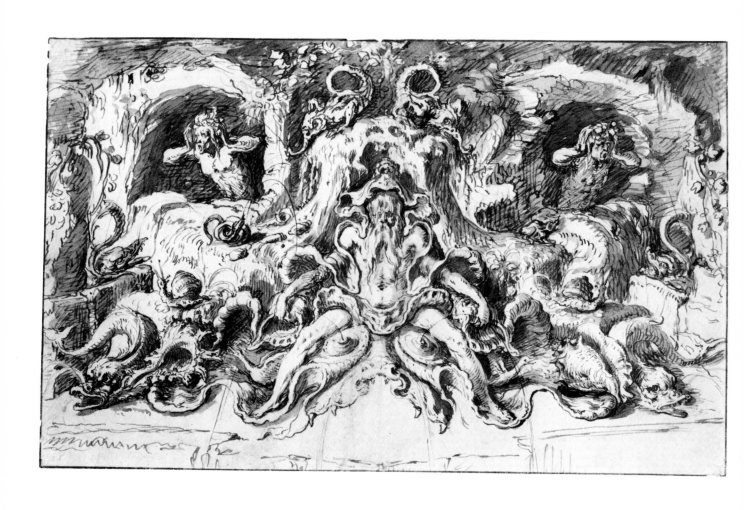

cat.no.99

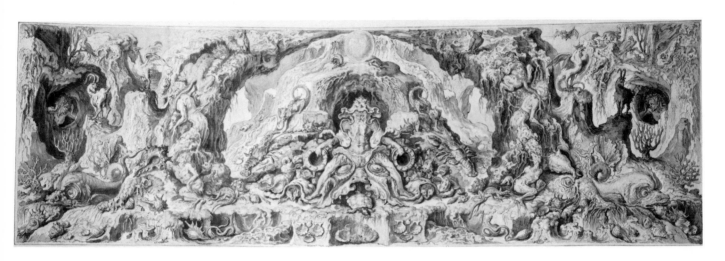

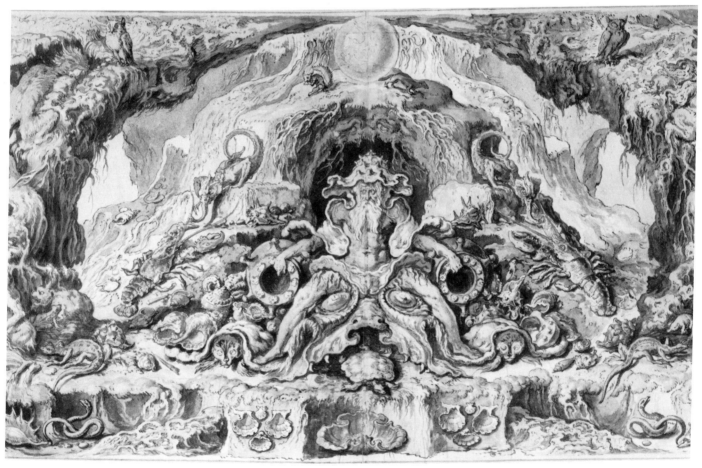

cat.no.100
cat.no.100 detail

Colofon

Tentoonstelling

Organisatie
A.W.F.M. Meij
J.A. Poot

Ontwerp inrichting
Marijke van der Wijst
Tam Tadema
Architectenbureau Bauer, Amsterdam

Uitvoering
Technische Dienst Museum Boymans-van Beuningen

Secretariaat
A.Y. Smit

Catalogus

Redactie
A.W.F.M. Meij

Teksten
A.W.F.M. Meij (cat.nos.1-13, 15-40)
J.A. Poot (cat.nos.14, 41-100)

Vertaling inleiding Richard J. Judson,
Jacqueline Burgers

Ontwerp
Marcel Speller
Daphne Duijvelshoff
Total Design, Amsterdam

Tekstverwerking
A.Y. Smit

Fotografie
Jörg P. Anders, Berlijn
A. Frequin, Voorburg
J. Linders, Rotterdam
en deelnemende instellingen

Foto omslag
J. Linders, Rotterdam

Litho's
Omslag, Folitho Haarlem B.V.
Binnenwerk, van Kooten en Simons B.V.

Druk
Gemeentedrukkerij Rotterdam

Bindwerk
Frans Kiel B.V.

Copyright
Museum Boymans-van Beuningen, Rotterdam 1985

ISBN no. 90 6918 007 3